PICASSO

파블로 피카소

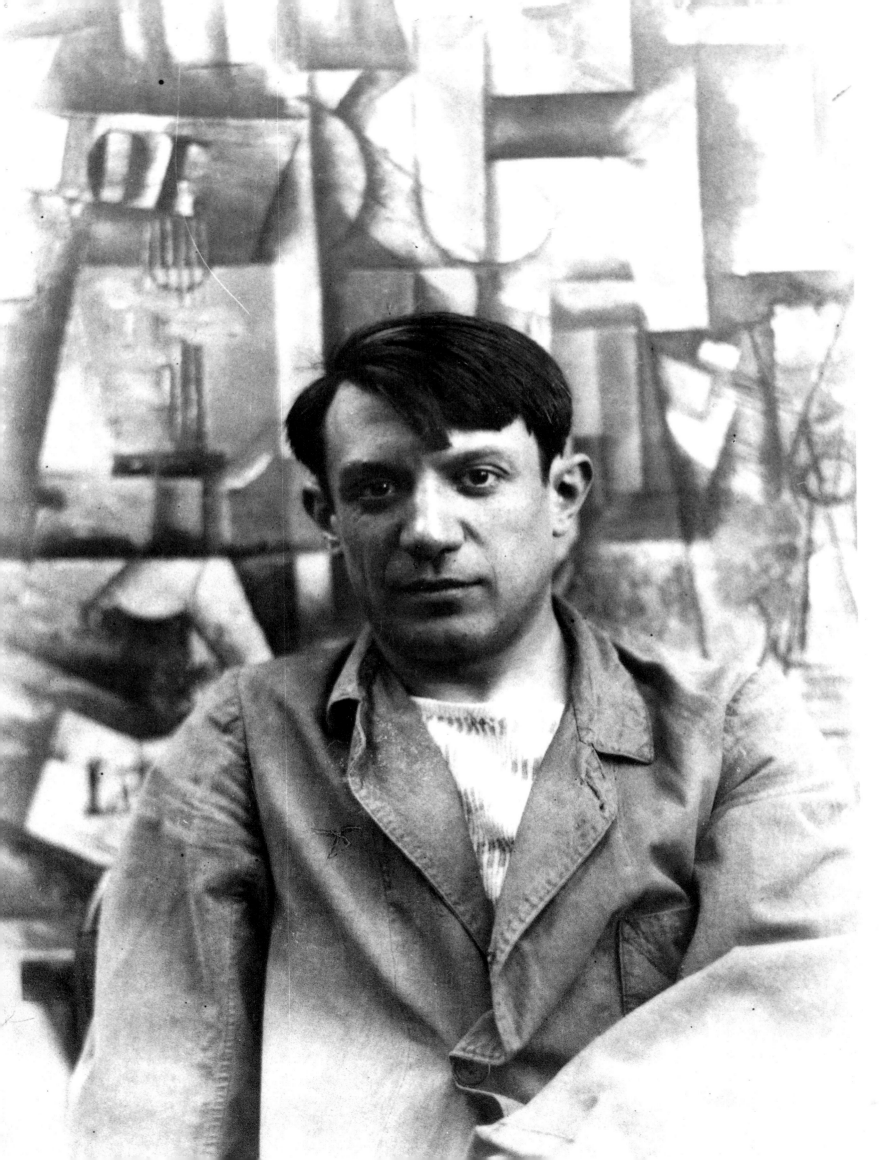

PICASSO
파블로 피카소

피에르 덱스/정진국·엄인경 옮김

위대한 미술가의 얼굴

열화당

PICASSO
피에르 덱스 / 정진국 · 엄인경 옮김

초판발행——1991년 10월 1일
발행인——이기웅
발행처——열화당
등록번호——제 10-74호
등록일자——1971년 7월 2일
편집——김수옥 · 공미경 · 김윤희 · 전미옥
디자인——기영내 · 박노경

Korean Copyright 1991
by Youl Hwa Dang Publisher, Seoul.

원본 편집 디자인 : 페테르 크납
크리스틴 사워

원본 자료 및 편집 : 로렌느 레비

원본 제작 : 래몽 레비
상드린느 비예유
나디아 제니르

피카소

피카소는 1895년부터 1972년말까지 왕성한 창작활동을 벌였다. 해를 거듭할수록 더욱 확고하게 확인되듯이, 이러한 그의 활동은 20세기 미술을 대표한다. 형태의 창조에 비상한 능력을 지녔던 그는 화가들의 상상력을 끊임없이 자극했고, 초현실주의자들을 비롯해 추상표현주의자들, 팝 아트, 그리고 시대를 뛰어넘어 1980년대 예술가들에 이르기까지 큰 영향을 미쳤다. 그는 큐비즘의 실험을 통해 수많은 원형들을 만들어냈는데, 그것은 포스터와 광고로부터 만화나 텔레비전과 비디오 영상에 이르는 모든 시각예술 언어에 새로운 모습을 가져다 주었다. 그는 아카데믹한 성과는 물론, 조형적 표현에 관한 한 어떤 작업도 그대로 두는 법 없이 다양한 재료의 효과와 재질감의 대비로부터 나오는 표현성을 보편화시키기 위하여 노력했다. 그는 전통미술의 파괴에서 비롯되는 충격에 콜라쥬, 앗상블라쥬, 산업 쓰레기, 그리고 우연히 혹은 무의식적으로 행해지는 방법들을 연결시킬 줄 알았다. 초기 습작에서 로댕과 겨루었던 피카소는 앗상블라쥬로 조각 분야에 혁신적 변화를 가져 왔고, 그 후에는 고갱의 독창성을 심화시켜 도자 예술에 큰 변혁을 일으키기도 했다. 그리고 인간적 삶이라는 영원한 주제를 담고 있는, 렘브란트나 고야에 버금가는 작품들을 남겨 판화에서도 새로운 장을 열었다.

그는 항상 전통과의 단절과 혁신적인 작업을 통하여 이 세상에 예술의 힘을 신장시키고자 했다. 사실상 그의 걸작들은 초상들, 사생활의 소산들, 불의에 대한 고발과 그 시대의 서정적인 열정, 걷잡을 수 없는 대담성에서 우아함이 가득한 에로티시즘에 이르는 여인의 이미지, 극도로 세련된 작은 그림들, 그리고 가장 진부한 재료들의 변용과 가장 기념비적

인 구성들을 망라하고 있다. 그는 시클라드 제도와 미케네 미술, 무명의 흑인 미술가들, 엘 그레코, 푸생, 벨라스케스, 앵그르, 들라크르와, 코로 등의 미술과 20세기의 시각 사이에 공감대를 형성시켰고, 게다가 〈게르니카〉를 그림으로써 역사화를 부활시켰다. 그는 미술을 파괴하고 타락시키는 사람이라는 모함을 끊임없이 받았지만, 아우슈비츠를 경험한 이 시대에도 현대미술이 여전히 르네상스 미술의 인본주의적 역할을 수행할 수 있다는 것을 보여주었다.

〈게르니카〉

열두 살 때 라파엘로처럼 그렸다는 피카소 자신의 말을 믿을 수 있을 만큼 그는 거장의 솜씨를 타고났지만, 현대성이 풍미하던 시대에 태어난 것은 아니었다. 그는 열다섯 살 때 마드리드와 특히 바르셀로나로 가서야 현대라는 항구에 닻을 내린다. 이는 피카소가 고갱을 제외한 선배 화가들과 그의 동료들—열두 살의 어린 미로를 제외하고는—중 누구보다도 르네상스에 뿌리를 둔 전통이 완전히 마감된 것임을 빈틈없이 파악했다는 것을 설명해 준다. 따라서 그는 단순히 전통에서 탈피하는 것만으로는 충분하지 않았고, 서양 문명의 한계에서 벗어나 있는 원시적인 것들에서 재출발함으로써 총체적인 현대성 속에서 전통성이 폭발하도록 하지 않으면 안 되었다.

바로 여기에 1906과 1908년 사이에 이루어진 그의 중요하고 지적인 발견이 존재하는 것이다. 아마도 그러한 인식 때문에 그는 끝까지 20세기와 더불어 살 수 있었을 것이다. 그는 파리에 가서야 그러한 인식을 깨우치게 되는데, 당시의 파리는 산업기술의 발달에 따라 건립된 에펠탑과 전기 분수에 도취되어 있었고, 알려져 있지 않은 아프리카나 오세아니아의 문화에 대한 새로운 관심이 고조되고 있었

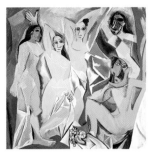

〈아비뇽의 아가씨들〉

다. 고야 이후의 스페인과 이탈리아의 미술계가 과거에 기대어 19세기를 살고 있었던 반면, 파리의 미술계는 들라크르와와 마네의 영향으로 혁명적 격정에 휩싸여 미래에 대한 확신과, 콰트로첸토 이후 확립된 세계와의 관계를 변모시킬 수 있는 능력을 회복하고 있었다. 피카소가 1906년말 스타인 남매와 마티스와 드랭을 알게 되고, 마네, 고갱, 세잔느의 회고전 들을 보면서 그의 세계에 변화가 찾아든다. 〈아비뇽의 아가씨들〉에서 현대미술로 향하는 단호한 행보를 보고서도, 미술사에서는 삼십 년 내지 오십 년이 지난 후에야 그것을 인정했다는 것은 매우 놀라운 일이 아닐 수 없다.

피카소는 물론 그 누구도 1907년 무렵에는 현대미술에 대해서 알지 못했다. 그의 주변 사람들 모두 현대미술이 비극적인 궁지에 빠져 있다고 생각할 뿐이었다. 나중에 가서 우리에게 익숙해진 이론적인 지표 중 그 어느 것도 당시에는 존재하지 않았고, 고전적인 관점에서 벗어난다는 것 자체가 마치 아인슈타인의 상대성이론처럼 탈선이나 커다란 오류로 비쳐졌다. 레비 브륄이 『원시적 정신상태』를 발표한 때가 겨우 1923년이었고 1961년에 가서야 클로드 레비 스트로스가 『미개의 사고』를 발간하게 된다. 그는 인간성에 대한 이해와 실험을 통해 존경할 만한 문학적 역량으로 피카소가 본능과 놀라운 장인적 솜씨로서 작품에 담아냈던 실제적인 것을 이론으로 엮어냈다. 바토 라브와르의 초라한 화실에서 행해진 전례없던 시도는 서구 백인의 고전주의로의 환원에 맞서 전 인류의 예술적 창의성을 되찾으려는 움직임이었다. 이것은 바로 랭보, 빈센트 반 고흐의 경우와 마찬가지로 고갱까지도 죽음으로 몰고 간 온갖 종류의 빅토리아 시대적 억압에 대한 저항이기도 했다. 우리는 피카소에게서, 이 '저주받은' 선배들의 운명을 한시도 잊지 않으면서, 20세기 문화의 특성이랄 수 있는 것을 스스로 배워내면서 그 운명을 극복했던 한 예술가의 모습을 본다. 그러나 우리 세기가 이와같이 명백한 성공을 눈여겨 볼 만큼 예외적인 능력을 갖추고 있었던 것은 아니었다. 그의 작품들까지도 포함해서 말이다. 그가 그린 1970년대의 마지막 작품들을 이해하는 데에도 우리는 적어도 십 년 또는 십오 년쯤을 기다려야 했으니까.

피카소는 성년이 되자마자 자기 앞에 펼쳐 있는 20세기라는 시대를 스스로 깨우쳐내는 한편, 그 시대와 끊임없이 싸워 나갔다. 그렇게 해서 결국 그는 싸움의 처절함과 몰이

바토 라브와르

해를 뛰어넘어 20세기의 화신으로 부각된다. 이런 복잡하고도 불가분한 관계를 밝히려 한다고 해서 연대기를 무조건 신봉해서는 안 된다. 왜냐하면 미술에서 당대의 등불과 같은 길잡이 역을 맡고 있던 게르트루드 스타인, 아폴리네르, 마티스처럼, 그에게 있어서도 20세기는 인간 정신의 모든 가능성이 무한하게 펼쳐지는 시대였고, 따라서 예전에는 결코 알지 못했던 새로운 것들의 신화를 그에게 제시해 주고 있었다. 그들 스스로는 아방가르드라고 부르지 않았지만 사실상 그들은 아방가르드였다. 그렇기 때문에 브르통은 다음과 같이 말할 수 있었다. "우리는 피카소가 대단한 책임을 지고 있음을 인정하지 않을 수 없다. 그는 우리가 몰두하고 있는 이 게임에서 지지 않도록, 적어도 다시 한번 승부를 걸 수 있도록, 인간의 불확실한 의지에 집착하고 있었다." 그러므로 미래의 기반이 될 신화에 사로잡혀 있는 피카소를 탐구하는 것은 그의 미술세계를 풀어가는 데에 있어 최상의 방법이 될 것이다.

성장 과정

말라가에서 1881년 10월 25일 한 아이가 태어났을 때, 모든 상황은 그로 하여금 화가의 길을 걷도록 준비되어 있었다. 그의 아버지는 그림을 그리며 가족의 생계를 위해 데생을 가르쳤다. 장남이자 외아들인 피카소는 아주 어릴 때부터 회화에 뛰어난 재능을 보여주었다. 유일한 그리고 가장 큰 장애는 그가 태어난 말라가가 아직 산업화하지 못했다는 사실이었다. 그곳은 파리와 너무 멀리 떨어져 있었다. 파블로 루이스 피카소는 일찌감치 아카데믹한 미술에 관한 한 최고의 자리에 오른다. 그는 아주 열심히 그렸다. 마드리드와 바르셀로나 미술학교 입학시험을 아주 수월하게 치렀으며, 열다섯 살이 되었을 때는 초상화와 풍속화를 아주 능란하게 그렸다. 열여덟 살 때는 스페인을 대표해 〈마지막 순간〉이라는 작품을 1900년 파리 만국박람회 회고전에 출품했다.

그러나 이러한 순탄한 항해에도 불구하고 불안감과 반항심은 커져만 간다. 그런 와중에 그는 바르셀로나에서 갑자기 20세기를 맞이하게 되었다. 바르셀로나는 여전히 1888년에 개최된 만국박람회의 들뜬 분위기 속에서 카탈로니아 민족주의가 팽배해 있었고, 사람들은 니체를 논하고 엘 그레코를 복권시켰으며, 가우디의 건축에 열광하고 있었다. 또 모더니즘에 참여한 화가들은 인상주의에서 점묘파에 이르는 파리

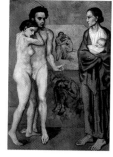

〈삶〉

식의 새로움을 추구하고 있었다. 이 선배들보다 우위에 서 있던 이 젊은이의 가장 놀라운 점은 지칠 줄 모르는 호기심과 적응력, 그리고 가정과 사회의 모든 구속을 단호히 물리치는 결단력이다.

피카소는 1900년 가을, 파리에 도착하자마자 야경 〈물랭 드 라 갈레트〉를 그린다. 그러나 그의 그림은 르느와르가 같은 제목의 그림에서 보여준 쾌활함보다는 오히려 반 고흐의 〈밤의 카페〉를 연상시킨다. 그는 몽마르트르의 참상을 세심하게 기록하며, 그곳 특유의 색채로 노점상들을 그린다. 마드리드에 머물면서 잠시 잡지 편집일을 맡다가 말라가에 돌아온 피카소는, 볼라르의 화랑에서 전시회를 개최할 수 있는 기회가 주어지자 곧바로 바르셀로나로 간다. 그리고 그는 두터운 붓놀림으로 색을 풍성하게 사용한 그림을 그리는데, 여기에는 파리 생활에서 익힌 초기 야수파의 화풍이 훌륭하게 나타나고 있다. 전시회에서 성공을 거둔 지 석 달도 채 안 되어 그는 육십 점의 작품을 남긴다. 이 그림들은 천연색 복제술이 널리 보급되어 그의 독창성이 돋보이게 되는 60년대에 가서야 다시 빛을 발휘하게 된다. 여름부터 피카소는 그의 화풍을 완전히 바꾸어 당시 죽은 지 얼마 안 되던 툴루즈 로트렉의 그림에서 나타나는 잔인할 정도로 차가운 투명성을 추구한다. 그 후 친구 카사주마의 자살을 겪으면서 피카소는 수르바란과 엘 그레코의 화풍을 다시 수용하며, 청색의 단색조로 화면을 가득 메운다. 그는 감옥 같은 생 라자르 매춘굴에 틀어박혀 〈모성애〉를 그림으로써 성병을 앓고 있는 여성들의 불행을 전해 주었고, 바르셀로나로 돌아와서는 기독교의 '성모 방문'을 주제로 대단히 신랄하고 불경스러운 작품인 〈자매〉를 제작한다.

사람들은 이 그림들이 '벨르 에포크', 즉 '좋은 시절'을 거부하고 있다고 생각했으므로 그에 대해 부정적인 시선을 던졌다. 그러나 피카소는 이에 굴하지 않고 훨씬 더 불행한 사람들을 화폭에 담는다. 1900년 작품 〈마지막 순간〉이 그것들이다. 그리고 카사주마가 다시 등장하는 그림, 즉 〈삶〉을 통하여 운명에 대한 의혹으로 가득한 질문을 던진다. 피카소는 곧 신문에서 떠들어 댈 정도의 상당한 가격으로 〈삶〉을 판매한다. 1903년에는 〈장님〉 〈장님의 식사〉 〈늙은 기타 연주자〉 등의 걸작들이 쏟아져 나왔고, 1904년 초엽 〈셀레스틴〉을 끝으로 그의 청색시대는 막을 내린다.

피카소는 자신의 이러한 성공으로의 복귀를 미심쩍어

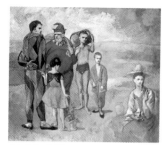

〈곡예사 가족〉

하면서 그것을 파리에서 확인해 보려 한다. 몽마르트르의 바토 라브와르에 정착하여 그곳의 비참함을 다시 발견하지만, 마들렌느를 만나면서 그의 그림은 밝아지고 어릿광대의 작가로서 분홍빛 세계가 펼쳐진다. 「베네치아 비엔날레」에 초대받은 그는 담채화 〈곡예사와 젊은 어릿광대〉를 출품하지만 낙선된다.(이 작품은 1988년말에 뉴욕에서 최고의 경매 가격을 기록했다) 이에 실망하지 않고 계속 작업에 몰두하여 완성한 중요한 작품이 바로 〈곡예사 가족〉이다.

사람들로부터 '야수파의 둥지'라는 빈축을 샀던 1905년의 살롱 도톤느에서 피카소가 발견한 것들은, 네덜란드 여행이나 새 여자 친구 페르난드가 그의 작업실에 거주하며 그의 생활 속으로 파고든 것보다 그에게 더 커다란 영향을 끼친다. 그는 마네의 회고전을 보고 나서 〈곡예사 가족〉을 수정했고, 앵그르의 〈터키탕〉에 나타난 예상치 못한 현대성에서 강한 충격을 받았다. 바로 그때 피카소의 감각적인 담채화에 매혹되었던 레오 스타인이라는 젊은 미국인이 피카소를 그의 누이 게르트루드에게 소개한다.

스타인 남매가 청색시대의 작품을 포함한 그의 작품들을 구입하면서 피카소의 생활은 달라지기 시작했다. 피카소는 일 년 전에 만난 아폴리네르 덕분에 몽마르트르에 사는 스페인 화가들 틈에서 벗어날 수 있었으며, 스타인 남매를 통해 마티스와 알게 되었다. 그렇게 해서 그는 갑자기 아방가르드의 중심부에 자리잡게 된다. 피카소에게는 생소한 화가였던 세잔느가 당시 그 그룹에서는 높은 위치를 차지하고 있었다. 피카소는 앵그르 풍으로 게르트루드 스타인의 초상을 그리는 데 몰두한다. 그는 그 작품으로 앵그르의 작품들을 능가하기를 원했고, 마티스가 1906년의 「앙데팡당전」에서 〈삶의 행복〉이라는 전원 풍경화로 성공을 거둘 때까지 그 그림에 몰두해 있었다. 그는 드디어 그의 첫번째 경쟁자를 만나게 된 것이다. 마티스는 얼마나 대단한 경쟁자였던가!

막상 대가로서의 쉬운 길을 앞에 두고서 그는 불안감에 사로잡힌다. 그토록 오래된 전통을 너무 쉽게 다루면서 그림의 겉핥기에만 그치고 마는 것은 아닐까. 그는 마티스의 대담한 작품을 대하고는 자신을 다시 돌아보게 된다. 그림의 기초부터 다시 시작하여 그가 태어날 때부터 그를 지배하던 힘을 다시 발견해야만 했다. 바로 그때 루브르 박물관에서는 얼마 전에 이베리아 원주민들에게서 발굴한 조각들을 전시하고 있었다. 피카소는 그 조각들에 푹 빠진 나머지 게르트루드의 초상에 대해서는 아예 잊어버린다. 그리고는 새로운 영감을 얻기 위해 페르난드와 함께 카탈로니아 고지대의 고졸로 떠난다. 우선 그곳에서 그는 애인을 모델로 앵그르를

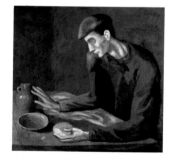

〈장님의 식사〉

〈셀레스틴〉

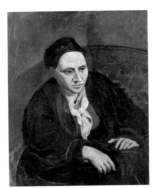

〈게르트루드 스타인〉

능가하는 고전적인 누드를 그렸다. 그리고는 늙은 농부의 얼굴을 가면으로 변형시켜 그림으로써 고전적인 조화를 깨뜨리기도 한다. 그 당시 그의 전환기 작품들에는 고졸의 향토색인 황갈색이 감도는데, 이러한 점 때문에 이 작품들은 미술사에서 거의 육십 년 이상이나 1905년의 감상적인 장미빛시대와 혼동되기도 했다. 그러나 그것은 신비한 원시미술로의 통로를 마련해 준 작품이다.

피카소는 파리로 돌아오자마자 〈게르트루드 스타인〉을 완성했고, 또한 원시미술을 실험하여 극도로 단순화시킨 누드를 여러 점 그린다. 마침 그때 피카소는 마티스와 드랭을 다시 만났는데, 마티스 역시 그와 유사한 문제들을 안고 프랑스 남부에서 이제 막 돌아온 참이었다. 그 두 사람 모두 흑인 가면들에 열광하고 있었다. 1906년 살롱 도톤느에서는 처음으로 본격적인 고갱 회고전이 열렸다. 거기서 원시주의는 확고한 위치를 굳히게 되고, 피카소는 자신이 아방가르드의 첨단을 가고 있다는 것을 느끼게 된다.

곡

〈곡 예사 가족〉 이후로 피카소가 달려온 길은 어떤 것이었던가! 단호한 행동을 하기로 결심한 그는 그의 새 동료들이 현실을 벗어난 화사한 전원에 관심을 기울이는 것과는 달리 사실적인 그림을 그리기로 작정한다. 헐벗은 여인들이 있는 곳, 즉 사창가에서 그 여인들을 그리려는 것이다. 그의 선언적인 그림에는 원시미술의 단순성과 고갱의 타히티 여인들에서 볼 수 있는 조각적인 견고함, 그리고 세잔느가 그린 목욕하는 여인들의 대조적인 리듬이 결합되어 있고, 그 위에 아방가르드의 새로운 방법들이 융해되어 있다.

자신의 계획대로 작품 제작을 진행해 나가던 피카소는, 1907년 「앙데팡당전」에서 마티스와 드랭이 각기 〈청색 누드〉와 〈목욕하는 여인들〉로 원시미술을 더 과감하게 발현시켰다는 것을 알게 된다. 그러자 그는 원래의 계획을 포기하고 〈아비뇽의 아가씨들〉의 제작에 착수한다. 우리가 알고 있는 바와같이 이 작품은 인물들의 야만성이 두드러지게 나타나는데, 이것은 전통적인 대상을 무자비하게 파괴한 것이며 동시에 새로운 회화기법의 시작이자 해방이었다.

우리는 몇 년이 지난 후에야 무슨 일이 일어났는지를 알게 된다. 피카소는 1907년의 여름 내내―피카소는 그해 여름부터 가을까지 페르난드와의 별거로까지 치닫는 사생활의 위기를 겪는다―원시미술을 추구하며, 그 원시미술의 야만성은 절정에 달한다. 그리고 새로이 흑인 가면과

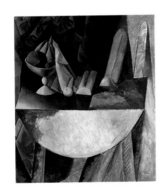

〈식탁 위에 놓인 빵과 과일 그릇〉

세잔느에게서 영향을 받은 대작 〈벌거벗은 세 여인〉을 완성한다. 그때 동료들이 파리로 돌아온다. 그러나 게르트루드만이 그를 옹호해 주었을 뿐, 아폴리네르, 마티스, 드랭 중 그 누구도 그를 이해하지 못했다. 화실에 다시 돌아온 페르난드의 말에 따르면, 화단의 새로운 얼굴인 브라크는 피카소의 그림을 보고 처음에는 충격을 받지만 이내 마치 불을 뿜어내는 그림 같다고 비평한다. 피카소는 원시성을 배제하고, 세잔느를 소화하여 '세 여인'의 테마를 다시 취한다. 그는 그 작품을 1908년 「앙데팡당전」에 출품했는데, 오늘날에는 전해지지 않는다. 드랭도 마찬가지로 대작 〈화장〉을 출품하지만 이 작품 역시 전해지지 않는다. 게르트루드 스타인에 따르면, 그러는 동안에 피카소의 동료들은 다시 피카소의 편에 섰고, 마티스만이 혼자 원시미술에 등을 돌린 채 다시 출렁이는 색채의 세계로 돌아갔다고 한다.

피카소는 그때부터 체계적으로 세잔느와―세잔느 사망 이후 뒤이어 개최된 회고전은 피카소가 세잔느를 연구하는 계기가 되었다―아프리카와 오세아니아의 미술을 연구한다. 피카소는 야만적인 변형에서 손을 떼고 리듬감과 특히 구조적인 재구성에 관심을 갖게 된다.

브

브라크는 1908년 9월, 에스타크에서 그린 그림들을 가지고 돌아오는데, 그것들은 피카소와 동일한 기하학적 구성주의를 기본으로 하고 있지만 세잔느적인 추상적 전이와 진동으로 전율하는 것처럼 보였다. 피카소는 브라크의 작품을 보고서 이미 모든 야만성을 제거해 버린 〈세 여인〉을 다시 그려 새로운 분위기를 만들어낸다. 세잔느가 죽었기 때문에 이루지 못한 것을 브라크와 피카소가 창조해내는데, 그것은 바로 대상의 존재는 인정하되 형태는 추상화시키고, 그 자체로서 완전한 감각세계를 재창조하는 그림이었다. 관점의 전환으로 인해 볼륨은 우리가 느낄 수 있을 정도로 확연해진다. 피카소는 대상의 리듬을 강조하기 위하여 대상을 자르기 시작하는데, 특히 마티스의 〈청색 누드〉를 의식해서 제작한 〈목욕하는 여인〉과 기념비적인 누드 몇 점에서 그것을 시도한다. 피카소는 인물군상 대신 현재 바젤 미술관에 소장중인 정물화 〈식탁 위에 놓인 빵과 과일 그릇〉을 완성했고, 화상 클로비스 사고의 초상을 그려 세잔느와 어깨를 겨룬다. 그때부터 늘상 피카소를 지켜보았던 브라크는, 정상을 다투며 '한 밧줄에 매달려 있는 등반대원'이라는 말로 자신들의 관계를 표현했다.

여름이 그 두 사람을 떼어 놓는다. 피카소가 풍경을 기하학적인 결정체로 구조화시킨 곳은 바로 아라곤의 경계지역 부근에 있는 오르타 델 에브로였다. 그는 페르난드의 얼굴과 상반신을 더욱 세밀한 다면체로 분해해 나간다. 그가 돌아오자 게르트루드 스타인은 피카소가 찍어온 사진과 완성된 작품을 비교하고는 "이것이야말로 큐비즘의 탄생이다"라고 말한다. 큐비즘이란 1909년 「앙데팡당전」에 출품한 브라크의 작품에 대하여 샤를르 모리스가 붙인 이름이었다. 당시 피카소는 살롱에는 전혀 참가하지 않고 있었다. 변혁이 일어났다. 스타인 남매와 젊은 독일 화상 칸바일러, 그리고 마티스가 데리고 온 러시아 수집가 슈추킨이 그의 작품들을 구입하면서 생활은 더욱 윤택해졌다. 그는 바토 라브와르를 떠나 피갈 근처에 새 화실을 마련했다. 브라크가 규모가 큰 정물에서 공간을 대상들로 채워 나가는 구성을 보여주는 데 반해, 피카소는 대상을 가능한 한 대담하게 잘라서 여인들을 창조했다. 그 여인들은 기하학적 공간의 형태 변화를 거쳐 우리 앞에 나타난다. 갑자기 코로의 작품에서와 같은 눈부실 정도로 우아한 〈만돌린을 든 여자〉가 시각적인 불연속성에도 불구하고 뚜렷이 떠오르는 것이다. 그리고 그는 〈빌헬름 우데〉와 〈앙브르와즈 볼라르〉에 힘을 기울여 최종적 실험을 점검했다. 그 초상들은 1910년 가을에 완성된다.

피카소는 페르난드, 드랭, 알리스 등과 함께 카다케스에서 1910년의 여름을 보내면서, 칸바일러의 표현대로 '알아볼 수 있는 하나의 독립된 형태가 산산조각이 날' 정도로 불연속을 심화시킨다. 다시 말하자면, 그는 사물이나 인물의 불연속적 요소들을 구조와는 상관없이 재구성하여 완전히 추상적인 리듬을 창조했던 것이다. 그러므로 작품 제목이나 조각나 있지 않은 세부를 보고서야 대상을 식별할 수 있었다. 그는 실제의 현실이 그림의 모습으로 나타나 있는 것, 즉 하나의 축도로 남아 있기를 바라고 있으므로, 결코 대상과의 일정한 관계를 완전히 제거해 버리지는 않았다. 피카소는 정열적으로 〈노젓는 사람〉〈기타 연주자〉규모가 큰 정물 〈술잔과 레몬〉 등을 제작한다. 그렇지만 지나친 추상화에 불안해진 그는 미완성의 작품들을 가지고 파리로 돌아와서, 그곳에서 〈앙브르와즈 볼라르〉를 완성한다. 그 작품은 세련된 절단기법을 구사한 걸작으로, 추상과 불연속적 요소로 이루어진 카다케스 시절의 〈칸바일러〉에서 나타난 문제점을 보완하고 있다.

그 후 한동안, 브라크는 멀리 떨어진 곳에서 추상적 재구성을 추구하게 되고, 피카소 혼자 남게 된 불안정한 시기가 계속되지만, 1911년 초여름에 완전히 도식적으로 구성된 〈시테의 첨탑〉을 제작하면서 안정을 되찾는다. 그리고 그는 혼자서 친구인 조각가 마놀로가 살고 있는 세레로 떠난다. 그의 팔레트는 지중해의 태양 아래서 황금색으로 빛나고, 그는 그곳에서 상상으로 그려낸 물체들이 술집 탁자 위에 펼쳐지며 피라밋모양의 건축적 구조를 이룬 형태를 창조한다. 그것들, 즉 술병은 수직으로, 클라리넷은 사선 방향으로, 부채는 펼쳐진 구조를 이루고 있는 것이다. 피카소는 신문지에 새겨진 머리글자들의 일부분을 오려 놓기만 해도 자율적인 공간이 창조될 수 있고, 또 개념을 암시할 수도 있다는 것을 발견한다. 브라크와 페르난드가 8월 중순에 세레에 도착했을 때, 그는 비슷하지만 더욱 이해가 쉽도록 새롭게 구성한 인물들을 〈시인〉〈파이프를 든 사람〉〈아코디온 연주자〉속에서 성공적으로 창조해내고 있었다.

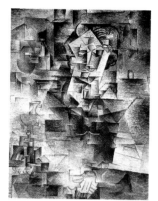
〈칸바일러〉

피카소는 브라크와 감격적인 재회를 하지만 그 기간은 너무 짧았다. 파리에서 곤혹스러운 사건이 피카소를 기다리고 있었기 때문이다. 아폴리네르 주변을 맴돌던 한 벨기에 건달이 〈라 조콘다(모나리자)〉의 절도혐의로 붙잡혔는데, 여기에 연루되었다는 혐의를 받은 것이다. 피카소가 그 건달로부터 장물이었던 이베리아 입상 두 점을 구입했기 때문이었다. 그는 금새 풀려났으나 아폴리네르는 유치장에서 사흘을 보내야 했다. 피카소는 계속 불안했지만 세레에서의 여세를 몰아 두 점의 뛰어난 작품 〈만돌린을 든 사람〉과 〈클라리넷을 든 사람〉을 제작한다. 그는 이 작품들에서 마네가 근접했던 회화에서의 짜임새의 불연속성을 괄목할 만한 수준으로 끌어올렸고, 고전음악에 비하여 절분법으로 연결된 재즈의 리듬을 시각적으로 표현하고 있다. 그것은 1911년의 「앙데팡당전」과 바로 얼마 전에 개최된 살롱 도톤느에서의 꽤 시끄러웠던 '큐비스트'들의 기하학적인 작업과는 거리가 멀었다. 그러나 프랑스 사람들과는 달리 전시회를 통해 피카소의 작품을 이미 알고 있었던 미국 신문과 유럽 신문들은 그에게 새로운 회화의 아버지라는 자격을 부여한다.

20세기로의 진입

페르난드와의 사이에서 움트던 갈등은 이베리아 입상 사건으로 인해 더욱 심화된다. 살롱 도톤느에서 유명해진 피카소는 바토 라브와르에 다시 정착하여 〈나의 귀여운

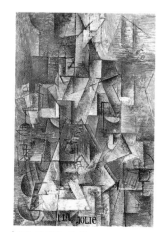
〈나의 귀여운 여인〉

여인〉을 완성하는데, 그 제목은 당시 유행하던 노래에서 따온 것으로 새 애인 에바 구엘을 가리키는 작품이다. 세레에서 머물고 있던 브라크는 1912년 1월, 걸작 〈포르투갈 사람〉을 가지고 돌아온다. 그가 그린 인물은 피카소가 세레에서 창조해낸 인물들과 매우 유사했다. 그런데 브라크의 작품에서는 아주 중요하고도 혁신적인 기법이 나타나는데, 바로 공판으로 찍어낸 글자들이었다. 그것은 이 새로운 그림이 직접 화가의 손으로 그리지 않는 형태를 받아들였고, 낯설고 객관적인 기호들을 도입했다는 증거였다. 대상의 형태를 점점 더 명확하게 표현하고 있던 피카소는 곧 이러한 새로운 방법에 눈을 돌려 자기 것으로 만든다. 그는 그것을 과감하게 기호로 다루면서, 그때까지 작품 구성상의 균형에 어긋나는 것으로 취급되던 자연 그대로의 색을 또 하나의 참신한 요소로 도입하는 데 이용할 궁리를 한다. 그림의 나머지 부분과는 무관한 요소를 도입함에 있어서 더욱 눈에 잘 띄게 하기 위하여 피카소는 공업용 래커인 리폴린의 색을 그대로 사용한다. 그리하여 화폭은 시각적인 실험을 시행할 수 있는 진정한 장이 된다.

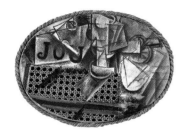
〈등의자가 있는 정물〉

그바람에 피카소는 대상에서 추출한 모든 다양한 요소들을 놀라울 정도로 훌륭하게 화면 속에 결합시키며, 브라크와 같이 떠난 여행에서 '아브르 항구의 추억'을 주제로 타원형의 커다란 정물화 두 점을 완성한다. 그리고 리폴린으로 〈스페인 정물〉이라는 원형경기장 입장표를 위한 그림을 그린다. 바로 그 여행중에 피카소는 〈등의자가 있는 정물〉을 제작하면서, 등나무로 엮은 의자 밑판을 모방하기 위하여 리놀륨 조각을 붙여야겠다고 생각한다. 이것은 처음으로 시도한 콜라쥬 기법으로서, 미술에서 '고상한' 방법과의 결별이자 새로운 기법의 선언이기도 하다. 이러한 기법은 재료나 재질감을 모두 대비시킴으로써 그림의 시각적 효과가 더욱 풍부해진다는 것을 보여준다.

페르난드와의 갈등이 갑자기 폭발하자, 피카소는 급히 에바와 함께 파리를 떠나 세레로 몸을 숨긴다. 그러나 난처한 일이 발생하자 다시 도망쳐야 했고, 결국은 아비뇽 근처의 소르그에 정착한다. 브라크와 칸바일러가 그의 화실을 정리하여 짐을 옮겨 준다. 그런데 놀랍게도 이러한 소동에도 불구하고 피카소는 새로운 그림을 연구하고 꽃피우는 일을 게을리하지 않았다. 그는 예전엔 느끼지 못했던 자유를 만끽하게 되고, 그로 인해 그의 정물들은 환하게 빛을 발한다.

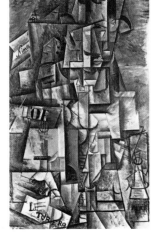
〈투우를 즐기는 사람〉

〈포스터가 있는 풍경〉에는 광고에서 선전하는 물건들이 리폴린으로 처리되어 등장한다. 소르그에서 피카소와 합류한 브라크는 피카소와 어깨를 겨루며 창의력을 발휘한다. 종이로 만든 조각을 창작하며 물감에 모래를 섞어 그림에 시각적 변화를 꾀한다. 그리고 브라크는 최초로 파피에 콜레를 창안하는데, 나무결무늬처럼 칠해진 종이띠를 데생에 붙여 앗상블라쥬로 변형시킨다. 그러자 재질감의 대비로 인하여 일찌기 없었던 개념적이고도 시각적인 효과가 나타난다. 그 무렵 피카소는 〈투우를 즐기는 사람〉에서 화사하게 재구성한 인물을 완성시켜 회화에 있어서 또다른 성과를 올린다.

피카소는 파리로 돌아와서도 페르난드 때문에 몽마르트르를 떠나 몽파르나스로 가야 했다. 일종의 망명과도 같은 생활이었다. 그는 그 속에서 창의력을 발휘하기 위해 더욱 노력한다. 그는 마분지로 기타의 앗상블라쥬를 만들어낸다. 이는 내부가 들여다보이는 열린 조각으로 기존의 폐쇄적인 덩어리 개념을 벗어난 것이며, 흑인 가면이 갖고 있는 조형적인 힘에 대한 참신한 성찰 끝에 맺어진 결실이었다. 그는 앗상블라쥬의 효과를 회화에 도입했고, 곧이어 뜯어붙이기로 구성된 앗상블라쥬를 보여준다. 그 다음에는 브라크가 끈을 사용한 것과는 달리 신문지조각을 사용하여 파피에 콜레를 시작하는데, 개념적인 영역을 확대시키고자 제목의 뜻을 가지고 장난스레 작업한다. 그리고 그림에서 눈속임 수법을 창안하여 파피에 콜레의 재질에 의한 대비와 효과를 모방한다. 그러나 동시에 순전히 개념적인 방법도 모색하는데, 이는 마치 콜라쥬에서 생기는 구체적인 물체와 추상적인 기호를 맞부딪치게 하려는 것처럼 보인다. 그리하여 결국 그의 화실에서는 신문지로 만든 팔에 진짜 기타를 들고 있는, 완전히 개념적인 기타 연주자의 앗상블라쥬가 탄생한다. 이것은 그의 추상작업이 일상적인 생활공간에서 이루어진다는 것을 보여준다.

피카소의 큐비즘이 브라크의 큐비즘에 대해 독자성을 획득하게 된 곳이 바로 몽파르나스였으며, 그가 진정으로 20세기로 들어선 시기도 바로 그 시절이라고 할 수 있다. 파피에 콜레와 처음으로 시도한 콜라쥬, 기타 형상의 앗상블라쥬는 보들레르 같은 사람이 시도하다 실패한 예술과 산업 사이의 경계를 무너뜨렸을 뿐 아니라, 광고나 선정적인 신문처럼 대량생산되는 일상의 진부한 재료들을 변용시켰다.

쿠르베 이후로 19세기에 이미 확실하게 드러났듯이, 미술의 고귀함은 더이상 작품의 주제만의 문제는 아니며, 또한 대상이나 방법에서 기인하는 것도 아니다. 그것은 전적으로 미술가 자신의 문제이며, 따라서 미술가의 창조적인 사고, 변형능력, 그리고 미술이 아닌 것에서 미술을 창조해내는 능력에 달린 것이다. 이전에는 결코 미술에 있어서 이처럼 포괄적이고 철저한 실험이 이루어진 적은 없었다.

그러나 이것 역시 〈아비뇽의 아가씨들〉이 사람들의 공감을 얻지 못했던 것처럼, 그 후 1920년과 1930년 사이에 아라공, 차라, 초현실주의자들이 다시 발견하기 전까지는 브라크와 아폴리네르 같은 몇몇 친구들을 제외하고는 아무도 이해하지 못했던 것이고, 20세기의 예술이 이러한 결정적인 인식에 합류하게 된 1950년대말에 가서야 그 가치를 인정받게 된다. 그리고 피카소와 브라크가 진정으로 그들의 기여도를 인정받기 위해서는 1989년 뉴욕에서 「큐비즘의 선구자, 브라크와 피카소」전이 개최될 때까지 기다려야만 했다.

피

카소는 1913년 3월초에 에바와 함께 다시 세레로 떠난다. 그러나 그 해 5월에 아버지가 사망한 이후 그의 창조적 작업은 속도가 떨어지기 시작했고, 6월말에는 자신도 장티푸스에 걸려 다시 파리로 돌아와야 했다. 가을에 그는 쉘셰르 거리에 있는 화실에 머물면서 못쓰는 나무로 앗상블라쥬를 만들어 타틀린을 열광시킨다. 그리고는 완전히 새로운 그림에 몰두하여 자유로운 상상력을 마음껏 펼친 〈안락의자에 앉아 있는 잠옷차림의 여인〉을 완성한다. 십 년 후에 초현실주의자들은 이 작품의 인물이 자신들이 추구하는 놀라움의 효과나 일탈을 암시한다는 것을 알게 된다.

가을이 끝나갈 무렵 브라크는 소르그에서 악기를 소재로 한 규모가 큰 파피에 콜레를 여러 점 가지고 돌아온다. 3월 이후로 그들은 서로 만나지 못했고, 작품의 경향도 각기 달라지고 있었다. 피카소는 브라크의 작품에서 자극을 받아 다시 파피에 콜레를 시작한다. 여기에서 피카소는 새로운 회화 공간의 가능성을 볼 수 있는 '현미경'처럼 훌륭한 부채꼴의 앗상블라쥬를 사용한다. 그는 끈질기게 뇌리에 남아 있던 문제를 검토하기 위한 실험에 착수하려 한 것이다. 그가 획득한 도식적이고 회화적인 자유가 고전적인 그림에서도 통합할 것인가. 콜라쥬로 인한 표면의 균열과 시각적 대조에 기반을 둔 앗상블라쥬의 공간, 즉 피카소의 큐비즘에서 가장 발전된 형태의 공간이 원근법의 착시성에 직면해서

도 여전히 효력을 발휘할 것인가. 그것들은 서로 결합할 수 있을 것인가. 그리고 그것을 뛰어넘을 수 있을 것인가.

피카소는 여름 내내 아비뇽에서 모래와 톱밥의 효과를 노린 사십 점의 파피에 콜레와 에바에게 바치는 정물들, 그리고 여섯 점으로 각기 다르게 그린 〈압생트 잔〉의 속이 훤히 들여다보이는 조각을 제작한다. 또한 그림을 그린다는 행복감과 색채의 자유를 마음껏 누리며 바로크적인 초기 초현실주의를 완성한다. 그는 초상을 다시 시작하기 위해 그린 습작 몇 점을 칸바일러에게 보여준 후, 은밀하게 원근법적인 환영과 맞서 보고자 한다. 그는 그것을 〈화가와 모델〉에서 시도하는데, 그가 그린 인물은 에바의 유일한 초상임이 틀림없었고, 그녀가 죽은 다음에야 그 존재가 밝혀진다.

그는 분명히 브라크를 위시해 모든 사람들이 이해하지 못하는 그러한 그림들이, 그때까지 추구해온 혁명적인 그림에서 벗어나 퇴보한 것으로 받아들여질까봐 두려워하고 있었다. 실제로는 퇴보가 아닌 발전이었음에도 불구하고 말이다. 피카소는 그가 칸바일러에게 말했듯이 고전적인 그림에 '이전보다 나아진' 무엇인가를 첨가하면서, 그의 큐비스트로서의 자유가 고전미술의 완성을 어느 정도 내포하고 있다는 것을 증명하고 싶어했다. 그러나 예기치 않게 제일차 세계대전이 일어나자 결국 그러한 시도의 의미마저 뒤죽박죽이 되었고, 모든것은 중단되고 만다. 브라크와 드랭은 징집되어 아비뇽을 떠났고, 중립국인 스페인의 국적을 가진 피카소는 아비뇽에 남아 그들을 배웅하러 역에 나간다. 그는 훗날 "그들은 다시는 되돌아오지 않았다"라고 비장하게 증언한다. 그리고 그들의 아방가르드 또한 다시는 일어서지 못한다. 그는 그때부터 혼자가 된다. 얼마 후 에바와 아폴리네르가 죽고 칸바일러가 떠나자, 피카소의 곁에서 그의 말을 들어 줄 사람은 아무도 없게 되었다. 이렇게 해서 반 세기 이상이 지난 다음에야 미술사에서는 그에게서 떠나 버린 것을 되찾을 수 있게 된다.

오

늘날에도 여전히 사태의 심각성을 인식하기는 쉽지 않다. 얼마 안 있어 화상인 칸바일러가 이탈리아에서 출국정지를 당하자 피카소, 브라크, 그리, 드랭, 레제 등등은 새로운 수입원을 찾지 못했고, 그들의 수백 점에 달하는 현대미술의 걸작들은 사라져 버렸으며, 마티스를 제외하고는 작가들 자신도 그것들에 접근할 수 없었다. 왜냐하면 그것들

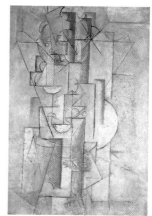

〈벌거벗은 여인, 나는 에바를 사랑해〉

은 해로운 품목으로 압류당한 채, 1921년에서 1922년간에 경매처분되었을 때를 제외하고는 공개되지 않았기 때문이다. 게다가 이 수백 점의 작품들은 실제로 파리에서 전시되었던 적이 없었고, 사진이라도 남아 있다면 좋을텐데 그것들마저 압류당해 어떤 복제조차도 없다는 점을 덧붙인다면, 20세기 미술의 탄생은 프랑스 정부의 어리석음 때문에 완전히 질식당하고 뭉개졌다는 것을 알 수 있다. 말로만 전해질 뻔했던 20세기 미술은 1930년대부터 제르보와 몇몇 주변 인물들에 의해 프랑스에서, 또는 뉴욕의 현대미술관에서 가까스로 복구되기 시작했다. 이는 피카소와 20세기의 관계에 대한 연구가 여전히 새로운 문제로 남아 있다는 것을 시사해 준다.

초현실주의와 제이차세계대전의 예고

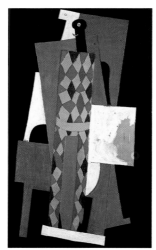

에 바가 1915년말 결핵으로 사망한 후 상심에 젖어 있던 피카소는, 1918년 러시아 발레단 단원인 올가와 결혼하면서 평온을 되찾는다. 그 전 해에 그가 발레「퍼레이드」의 무대 장치를 맡은 것은 장안의 화제거리였다. 피카소는 마티스와 함께 큐비즘 작품들을 전시했고, 1915년에는 거의 추상에 가까운 훌륭한 작품 〈어릿광대〉를 완성했다. 그리고 주목받지는 못했지만 1916년 살롱 당탱에 〈아비뇽의 아가씨들〉을 출품했다. 이러한 그의 시도에도 불구하고 사람들은 1914년, 망설임 끝에 내놓았던 작품만을 주목했다. 그것은 새로 만난 로젠버그의 화랑에서 1919년에 전시한 〈창문 앞의 작은 원탁들〉처럼, 외견상으로는 전통적인 것처럼 보이는 초상으로의 '복귀'를 의미하는 그림들이었다. 큐비스트의 관점에서 볼 때 그것은 일종의 배반이었다. 그것은 마치 피카소가 전쟁으로 인한 끔찍한 학살 이후 사회와 타협에 나서는 것처럼 보였고, 콕토의 표현대로 '질서로의 복귀'를 의미했다.

피카소가 두려워했던 것은 바로 그러한 오해였다. 그는 여전히 원기왕성하게 큐비즘 작업을 하면서 이와 병행하여 여러 각도에서 원근법적 환영의 착시효과를 검토했다. 그는 세계대전 이전부터 이미 현대정신은 고대미술을 이어 주는 다리를 불태우는 데에 있는 것이 아니라, 고대미술을 초월하여 그 의미와 조건을 이해하는 데에 있다는 것을 이해하고 있었다.

여기에는 지적인 용기와 고독이 필요했다. 피카소는 청색 시대 이후로 그랬던 것처럼, 사람들의 몰이해에 용감하게

〈어릿광대〉

맞섰다. 그는 완전히 앵그르 풍으로 올가의 초상을 그렸고, 사진을 찍어 실물과 그림 사이의 차이를 비교했다. 그리고 자기 자신을 위하여 큐비즘의 추상적 형태와 또다른 고전주의적 수법이 뚜렷이 교차하는 습작들을 제작한다. 그는 결코 그것을 손에서 놓지 않는다. 1921년 여름 그는 큐비즘적인 수법으로 〈세 명의 악사〉를 두 점 그리고, 동시에 고전주의적 기법으로 〈샘물가의 세 여인〉을 두 점 그린다. 그러나 1923년 복고풍의 걸작 〈목신의 피리〉를 그린 이후 다시 정물로 돌아가는데, 우연한 효과와 모래를 이용한 콜라쥬는 '유연한' 추상을 이룬다. 이는 초현실주의와 맥을 같이하는 자동적인 구성방법이다.

비록 큐비즘 연구를 통해 여전히 훌륭한 작품들 (예를 들면 〈석고 두상이 있는 정물〉 1925)을 제작하지만, 우위를 차지하는 것은 바로 이 규범을 벗어난 새로운 그림이며, 이것은 유례없는 대담성을 담고 있었다. 피카소는 밖으로 드러내지는 않았지만 1907년에 그랬던 것처럼 내적 위기를 맞고 있었다. 그것은 올가와의 결혼생활이 원만하지 못했기 때문이다. 그러나 그동안 초현실주의는 비약적인 발전을 거듭한다. 피카소는 전쟁의 위험을 양산해내는 문명에 대해 반항하는 젊은이들 속에 서 있는 자신을 발견하며, 초현실주의자들이 무의식의 발현에 관심을 기울이는 데 힘입어 자신도 좀더 색다르고 기이한 것을 추구한다. 1925년의 〈춤과 입맞춤〉은 선언적인 작품으로, 그림에서 이전과는 다른 새로운 난폭함이 뿜어나오는 듯하고 성적인 공격성이 두드러진다. 젊은 마리 테레즈와의 만남에도 불구하고, 이러한 경향은 1931년까지 그의 작품을 지배하고 있었다. 추상과 접목된 원시미술의 변형들(〈화실〉 1927-1928, 〈화가와 모델〉 1928), 기타를 묘사한 공격적 앗상블라쥬(그 중 하나는 거친 천과 아주 뾰족한 못이 외부로 돌출되어 있다. 1926), 성적인 의미가 함축되어 있는 '변형된 인간상들', 내부가 들여다 보이는 조각들, 1928년 이후로 곤살레스와 합작으로 처음 시도한 철제 앗상블라쥬 등이 그러한 경향을 잘 보여주는 작품들이다. 〈예수의 수난도〉와 1930년 작품으로 난폭한 여인을 그린 〈앉아서 목욕하는 여인〉에서는 전후의 도덕과 문화적인 위기감에 내몰린 개인의 모습을 첨예하게 보여준다. 피카소는 그 그림에서 이른바 1929년의 위기를 표현했을 뿐 아니라 조형적이고 회화적인 언어로 폭력을 형상화하고 있는데, 이는 히틀러가 권력을 장악함으로써 들이닥친 암흑의 시대에 과감히 맞설 수 있도록 하는 전초적 역할을 맡게 된다.

피카소는 아주 젊었을 때 스페인 무정부주의자들에게 공감했고, 또 1912년부터 1913년까지 프랑스 사회주의자들

이 주도했던 평화적 시위에도 찬성하는 입장이었지만, 결코 정치에 직접 참여하지는 않았다. 초현실주의자들은 1927년의 선언에서 더욱 과격한 태도를 취했고, 마침내는 공산주의에 가입하기에 이른다. 그들은 피카소에게 그가 구현하고 있다고 생각한 미술에서의 혁명과 문자 그대로의 혁명이 같은 가치를 지닌다는 것을 일깨워 준다. 그는 스페인 내전을 겪으면서 이러한 확신을 더 굳히게 된다.

그러는 동안 마리 테레즈를 향한 은밀한 사랑으로 활력을 되찾은 피카소는 일련의 눈부신 판화를 제작하며, 리듬과 색채를 관능적으로 표출시킴으로써 현대적인 서정성이 눈부신 그림을 완성한다. 〈거울 앞의 처녀〉와 〈꿈〉은 피카소의 걸작으로 손꼽힌다. 피카소는 파리에서 개최된 첫번째 회고전에서 그 작품을 선보였고, 이어서 1932년에 취리히에서도 전시했다. 사십대의 모든 좌절감은 완전히 사라진다. 피카소는 초현실주의적인 변형이 정제되어 훌륭하게 나타난 조각을 통해서 마리 테레즈를 노래했고, 판화에서도 그녀를 모델로 연작 〈조각가와 모델〉을 제작한다. 그리고 이 연작판화에서 영감을 얻어 피카소의 예술과 인생을 전반적으로 다루고 있는 백 페이지 분량의 특이한 소설 『시종 볼라르』가 간행된다. 그때가 바로 명실상부한 그의 초현실주의시대였다.

피카소는 1935년 마리 테레즈와의 사이에서 마야가 태어나자 마침내 올가와 헤어진다. 올가와의 결별로 인해 그의 생명력은 한풀 꺾이지만, 곧 그림은 생기를 되찾는다. 그는 자신의 작품을 통해 아기와 엄마를 노래하며, 전쟁중 그의 동반자가 될 도라 마르와의 만남을 축복한다. 서정적인 초상들로 가득 찬 새로운 시기는 스페인 내전이 점점 확산되고 그에 따른 위험이 목전에 다가왔을 때 막을 내린다. 피카소는 1937년 파리 만국박람회장 별관에 작품을 전시하라는 공화정부의 요구를 수락한다. 그리하여 자신의 조국을 짓밟은 공포와 학살을 널리 알리기 위해 화가로서의 십년간의 경험을 쏟아 부어 하나의 작품을 완성한다. 그것이 바로 〈게르니카〉이다.

그때까지 그의 그림이나 앗상블라쥬에 나타났던 난폭함은 내면적인 반항의 발로였지만, 그 이후의 난폭함은 유럽 전역에 퍼져 있던 무시무시한 전쟁을 예고하던 비극에 발맞추어 나타난 것임에 틀림없다. 예술은 '고통과 죽음의 망망대해'에 저항해야 한다고 피카소는 생각하고 있었다. 하물며 히틀러가 현대미술에 관련된 모든것을 '퇴폐미술'이라고 비난했

음에야 더 말할 것도 없었다. 피카소는 상징적으로 프라도 미술관장이 되는 것을 수락한다. 그는 자기의 여자들이나 어린 마야를 계속 화폭에 옮겼고 해가 감에 따라 그들은 그가 겪는 끊임없는 고통과 불안을 뚜렷하게 반사해 주는 거울이 된다. 전쟁이 발발하기 바로 전날 완성한 〈앙티브에서의 밤낚시〉는 고래를 잡는 작살에서 풍겨 나오는 잔인함으로 가득 채워져 있다. 공포는 어느 누구에게도 가차없이 다가오는 것이었다.

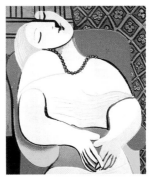
〈꿈〉

프랑스가 독일에게 패한 1940년 봄에 피카소는 혼자 머리를 빗고 있는 괴기스런 〈여성 누드〉를 그리고 있었다. 훗날 친구들은 그것을 보고 '전쟁의 익살'이라고 표현한다. 5월말경 파리에서 마티스를 만났을 때, 피카소는 그에게 지금 도망치고 있는 사람들은 바로 '미술학교' 출신들이라고 말한다. 9월에 프랑스에 남아 있던 마티스는 뉴욕에 있는 아들 피에르에게 편지를 쓴다. "만약 모든 사람들이 피카소나 나처럼 충실하게 자신의 일을 했다면 전쟁은 일어나지 않았을 것이다." 사실상 재앙의 시기에 처해 있던 그들 두 사람의 눈에는 그들이 만난 1906년 이후로 끊임없이 허물어 버리려 했던 관료적인 미술의 거짓과, 얼마 전에 전쟁으로 붕괴된 질서의 허위와 착각이 일치하는 것처럼 보였다. 그리고 결국 가장 규범을 벗어나 있고 실성한 것처럼 보였던 자신들의 작업이, 당시의 사회와 시대의 심오한 진리를 잘 대변하고 있었다고 느끼게 된다. 두 사람은 그때부터 프랑스를 떠나기를 거부한다.

나치가 점령하고 있던 파리에서는 전시회가 금지되어 있었지만 피카소는 계속 그림을 그린다. 그의 오래된 친구 곤살레스가 죽은 1942년에 그는 피점령지구의 공포감을 피부로 느끼면서 가장 비극적인 시기를 맞이한다. 당시의 작품으로는 〈황소 머리가 있는 정물〉 〈오바드〉 〈도라 마르〉 등이 있다. 그는 조각에서 새로운 기법을 시도하여 〈황소 머리〉 〈죽은 사람의 머리〉 〈양과 인간〉을 제작한다. 〈황소 머리〉는 자전거의 핸들과 안장으로 만든 것이다. 그리고 문명을 짓밟은 파괴에 대항하여, 그의 예술과 저항력을 확립하기 위한 노력을 계속한다. 전쟁은 중요한 것이 아니었다. 사실상 문제는 1906년 이후로 제기되어 온 '어떤 방법으로 20세기를 표현할 것인가'라는 것이었다. 20세기는 그 어느 때보다 과학과 이성의 발달로 인해 무엇이든지 가능한 시대였지만 동시에 끔찍하고 잔인한 학살과 씻을 수 없는

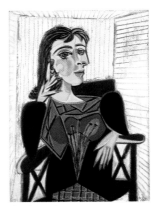
〈도라 마르〉

죄악의 시대라는 것을 알고 있었다. 1907년 클레망소 내각이 동맹 파업자들을 진압하는 과정에서 살상을 자행했고, 1909년 바르셀로나에서 스페인 무정부주의자 페레가 총살당할 때부터, 피카소는 이미 그러한 20세기를 접하고 있었다. 이러한 요소들이 그가 공산주의를 택하는 데 있어 중요한 역할을 한다.

다시 희망이 보이기 시작한 1943년부터 그의 그림도 밝아졌다. 파리가 해방되자 그는 친구 폴 엘뤼아르를 따라 공산당에 가담하려 한다. 그때부터 그는 나치와 오래 전부터 관에서 주도하는 전시회의 성격을 띠어 왔던 살롱 도톤느에 대항하는 예술의 상징적 존재가 되었고, 최근작을 중심으로 그를 칭송하는 회고전이 준비된다. 대중은 〈게르니카〉를 제외하고는 그의 작품에 대해서 알지 못했다. 그의 작품들은 미술관이 아닌, 단지 몇몇 애호가들이 알고 있는 화랑에만 전시되어 왔다. 나치 점령군이 그의 작품의 전시를 금했기 때문이다. 그에 대한 이해 부족은 스캔들로 변했지만, 그러한 것에 대해 피카소는 오히려 놀라지 않고 즐거워했다.

그의 정물들에는 비극적 요소가 담겨 있었는데, 그 이유는 아직 전쟁이 끝나지 않았기 때문이다. 아마 1918년 이후 '질서로의 복귀'에 대한 괴로운 경험이 그를 압박했을 테지만, 그는 확실한 의도를 가지고 규모가 크고 엄숙한 작품 제작에 착수한다. 이 작품은 〈게르니카〉와 짝을 이루는 것으로 제목은 〈납골당〉이다. 나치 진영의 시체를 발견하고 잘못 붙인 이름이라 과히 좋은 제목은 아니다. 이 작품은 무고하게 죽은 사람들을 위한 진혼곡이었다. 피카소가 죽음을 묘사할 때는 항상 그 의미를 이해하기 위해서였다. 〈납골당〉은 하늘에서 폭탄이 떨어진 게르니카 마을처럼 무고한 사람들에게 학살이 자행되는 납골당 밖의 세계를 고발한 작품이다. 그 작품은 우리에게 '어떤 승리를 얻었느냐'고 묻고 있다. 그러나 여전히 아무 것도 얻은 것은 없다.

한편 그는 공산주의 동지들의 호전적인 낙관주의와 대립하기 시작한다. 그 때문에 그는 진정한 평화를 보장해 주리라 믿었던 공산주의에 대한 관념론적인 지지와 사회주의 리얼리즘이라는 공식적 환상을 쫓으려는 경향 사이에서 팔 년을 힘겹게 보낸다. 그러나 그의 예술에 있어서 문제는 다른 곳에 있었다. 젊은 여류화가 프랑스와즈 질로를 만나면서 그는 앙티브의 성에서 새롭게 서정미 넘치는 그림을 제작하게 된다. 나중에 이 앙티브 성은 그녀에게 헌정된

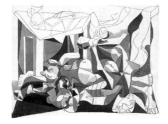

〈납골당〉

〈평화의 비둘기〉

박물관이 된다. 이 시기에 섬유 시멘트라는 재료 위에 그린 그림들은 〈삶의 기쁨〉처럼 새로운 사랑을 찬미한 것도 있고, 그림 그리는 상황이 바뀌었음을 암시해 주는 것도 있다. 또한 초현실주의자들이 추구했던 놀라움의 효과나 세계를 재구성하려는 의도 대신에 다시 추상적인 형태가 나타난다. 그러나 전쟁 전과는 달리 기하학적이고 차가운 구도에서 벗어나려 하고 있다.

아우슈비츠 이후, 그리고 히로시마에 원자폭탄이 투하된 이후 '과연 어떻게 그릴 것인가'라는 문제가 제기된다. 그가 1946년 섬유 시멘트 위에 제작한 작품들에서 카다케스의 추상화들이 갖고 있는 구성력을 다시 볼 수 있다는 사실은 주목할 만하다. 피카소는 1948년 〈부엌〉을 그리면서 추상성을 더욱 심화시킨다. 그는 이제 시대의 취향을 따르지 않는다. 그는 신세대 화가들이 던진 질문들 하나하나를 자신의 그림을 통해 풀어 나가려 한다.

그만큼 당시는 지극히 불확실한 시대였다. 전쟁을 겪고 나서는 아무도 다다처럼 정신의 백지상태를 그대로 기록할 수 없었고, 고전주의로의 복귀를 표현할 수도 없었다. 피카소와 마티스가 뉴욕 화단의 추상적 표현주의를 알게 되고 모스크바 미술계에서 그들을 퇴폐미술의 사도라고 비난하던 1949년에서 1950년경에 이르러서야 서정적 추상화의 독창성이 인정을 받게 되었다. 단 한 가지 확실한 것은 20세기가 더이상 전과 같지는 않으리라는 점이다.

피카소는 새로운 기법을 개발해 나가면서, 파리의 무를로에서는 석판화를, 발로리스에서는 도자기를 마음껏 제작한다. 그는 석판화와 도자기에 열중하면서도, 이 과도기적인 시기에 1948년 폴란드의 브로츨라프 국제회의에 참석하여 평화를 위한 투쟁력을 과시한다. 그리고 그는 아우슈비츠도 방문한다. 아라공은 비둘기를 주제로 한 피카소의 석판화 중 한 작품에 〈평화의 비둘기〉라는 제목을 붙여 1949년 국제평화회의 포스터로 사용한다. 그 포스터가 세계 각국으로 퍼져 나가면서 피카소의 거장으로서의 면목이 유감없이 발휘된다. 이후 그의 그림에는 투쟁에 대한 관심이 반영되어, 1951년에 〈한국에서의 학살〉, 1954년에 〈전쟁과 평화〉가 제작된다. 1953년 스탈린이 사망하자 피카소는 〈스탈린의 초상〉을 그리지만 공산당의 지지를 얻기는커녕 비난과 몰이해를 감수해야 했다. 그는 프랑스와즈 질로(〈여인-꽃〉 1946)와 그들의 아이들 클로드와 팔로마를 그린다. 그러나

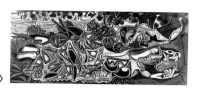
〈세느 강가의 여인들〉

곧 둘 사이에 금이 가고 결국 헤어지게 된다. 이와 동시에 피카소는 자신의 정치적 입장을 다시 고려하게 된다. 예순두 살의 피카소는 고독 속에서 다시 자기 자신에 대해 생각하게 되고, 놀랄 만한 열의를 가지고 백팔십 점의 데생 속에서 화가들과 젊은, 혹은 늙은 모델들 사이에서 일어날 수 있는 모든것을 그린다. 그의 미술세계는 변했다. 그는 자신의 능력을 입증하기에는 너무나 비인간적인 역사에 대해 더 이상 신경쓰지 않게 된다. 대신 1906년에서 1907년의 전환기에 행했던 것만큼 심오한 자기 분석을 한다. 피카소는 공산주의와 프랑스와즈 질로와의 불화 때문에, 자신이 미처 알아차리지 못했던 동안 자신의 작품이 이미 다른 길을 가고 있다는 것을 그때서야 비로소 깨닫게 된다. 그 길에는 그가 다룬 적도 없고 그 이후의 화가들이 접근한 적도 없는 광대한 세계가 펼쳐져 있었다. 어쨌든 20세기는 아직 절반밖에 지나지 않았고, 피카소가 칸바일러에게 말했던 것처럼 그는 건강상태가 좋았으며, 여전히 사다리에 오를 수 있었다.

그림은 나보다 더 강하다

그때까지 피카소가 과거의 위대한 화가들을 탐문하고 탐색할 때마다, 그것은 그들의 능력을 자기 것으로 만들기 위해서이거나, 혹은 20세기를 표현하면서도 그들과 어깨를 겨룰 수 있다는 것을 증명하기 위해서였다. 세월이 흘러 우리가 라파엘로나 벨라스케스 개인보다 그들의 예술에 대해 더 많이 알 수 있게 된 것은 무엇 때문인가. 피카소가 앵그르나 푸생을 큐비즘의 언어로 다루었듯이 라파엘로나 벨라스케스를 현대로 옮겨 놓지 않고서는 그리고 르 냉을 쇠라의 작품 속으로 끌어들이지 않고서 어떻게 그 사실을 입증할 것인가. 그때부터 그 문제가 여러가지 방법으로 제기되었다. 혁신적인 기법을 회화언어나 기교로 다루는 것은 더이상 문제가 되지 않았다. 20세기는 처음 느껴 보는 속도감, 신속한 정보전달, 영상 이미지의 발전을 이룩하여 회화의 시각적인 표현방법을 바꾸어 놓았을 뿐 아니라 물리적인 현실과의 관계도 변모시켰다. 그리하여 20세기가 세계와 인간에 대한, 따라서 예술에 대한 새로운 시각을 갖고 있다는 사실이 1950년경에 이르면서 더욱 확실해졌다. 그러자 과거의 걸작들을 20세기로 옮겨 놓는다는 말의 의미도 달라졌다. 과거의 걸작들이 아직도, 정확히 말하면 아우슈비츠의 학살을 겪은 이후에도 여전히 가치가 있다고 말할 수 있는 까닭은 무엇 때문인가. 효력을 상실하여 폐품이 된 그림들을

제거하면서 항상 새로움을 유지하여서인가. 그러면 미술의 영원성은 어떻게 되는 것인가.

피카소는 우선 크라나흐의 작품을 변형한 판화 〈다윗과 밧세바〉를 시작으로, 1950년 2월에는 엘 그레코의 〈화가의 아들, 호르헤 마누엘〉과 쿠르베의 〈세느 강가의 여인들〉을 변형한 작품을 차례로 제작한다. 이들 작품에서 대상의 형태는 분해될 뿐 아니라 공간 속에 얽혀 있어서 오직 리듬에 의해서만 구별할 수 있다. 이 작품들은 인물과 공간 사이의 관계에 대해 첨예한 문제를 제기하고 있다. 그리고 당시에는 드물었던 말총머리의 처녀를 그린 사십 점의 〈실베트〉에서 주목할 만한 것은 바로 초상의 변형과정이다. 바로 이 무렵 자클린느가 그의 인생과 그림에 등장한다. 그녀는 프랑스와즈의 세대라기보다는 오히려 실베트의 세대에 속했고, 십팔 년 동안 그의 아내로 살면서 그가 훌륭한 작품을 창작하는 것을 지켜보게 된다.

〈프랑스와즈 질로〉

피카소의 중요한 전환기였던 1906년부터 곁에서 그를 지켜보았던 사람들이 갑자기 1954년에 차례로 사라진다. 여름이 막바지에 이르렀을 무렵 드랭이 자동차 사고로 죽고, 11월에 그의 절대적인 경쟁자였던 마티스가 죽는다. 피카소는 미술의 대가가 죽을 때마다 그들의 뜻을 계승하는 것이 자신의 임무라고 생각하곤 했다. 1901년에 툴루즈 로트렉이 죽었을 때도 그랬고, 1906년에 세잔느가 죽었을 때도 마찬가지였다. 고갱의 사망소식을 듣고는 그리고 있던 〈타히티 여인〉에 폴 피카소라고 서명하지 않았던가. 비록 드랭은 1920년 이후로 현대미술에서 사라졌지만, 마티스는 죽을 때까지 많은 걸작들을 남겼다. 오려 붙여 제작한 그의 마지막 과슈화들은 완전히 새로운 시도로서 뛰어난 구성과 화려한 리듬이 돋보이는 작품들이었다. 마티스는 피카소에게 하렘의 여자들을 알게 해 준다.

그 여자들은 들라크르와의 〈알제의 여인들〉을 변형한 피카소의 열네 점의 작품에서 모습을 드러낸다. 루브르 박물관에 소장중인 그림에서 수연통을 든 여인은 놀랍게도 자클린느와 닮았다. 피카소는 들라크르와의 작품을 매개로 끊임없이 그의 모델이 될 그녀를 연구한다. 그러면서 동시에 들라크르와의 구성을 마티스의 언어로 표현하려 한다. 그는 무어 풍의 채광창이 달린 칸느의 별장 라 칼리포르니에서 이러한 시도를 계속해 나간다. 그리하여 새로운 연작을 마티스의 조형언어로 구성한다.

〈실베트〉

자클린느와 작업실의 형태는 선과 아플리케로 추상화되어 빛의 여백 속으로 들어간다. 완전히 추상적인 형태가 다른 어떤 것, 즉 어떤 대상이나 인물의 기호로 작용하는 것은 언제부터인가. 비구상작품에서 외부세계의 구체적인 대상을

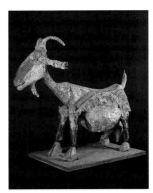
〈염소〉

분석할 수 있게 하는 모티프는 무엇인가. 대상을 재현하려면, 어느 정도의 간격을 두고 선을 그려야 하며 색은 어떻게 칠해야 하는가.

그는 1912년에서 1913년 큐비즘을 연구하던 시절에 이미 이와 유사한 문제들을 제기한 적이 있다. 당시 피카소는 데생 한 점으로 파피에 콜레를 만들기에 충분한 최소한의 콜라쥬를 실험했다. 즉 그림에서 눈속임 수법을 만들어내는 공판수법의 부조나 도형을 가장 단순한 상형문자로 환원하는 것 등을 실험했다. 이러한 회화언어와 영상언어에 대한 탐구는 계속되었다. 그것은 구조언어학에 대한 당대의 관심에서 기인하는데, 이것은 피카소가 전문가의 조언을 구하지 않고서도 자신이 살고 있는 시대와 지적으로 긴밀한 관계를 유지하고 있었기 때문에 가능했다. 그때부터 선배 화가들을 기본적인 외적 소재로 다루면서, 그들과의 대화에서 회화언어와 영상언어에 대한 탐구를 계속한다. 그는 쉰여덟 점의 작품(1957)을 통해 벨라스케스의 〈공주의 귀족 동무들〉을 분해하여 재구성하고, 1960년부터 1961년까지 〈풀밭 위의 점심식사〉에 몰두한다. 1963년부터는 화가와 모델에 대한 연작을 그리면서 계속 그림 속에 반복되어 등장하는 '자클린느'를 통해 자신의 기호와 구성을 검토한다.

그러나 그 작품들은 추상과 벌이는 투쟁의 일부일 뿐이다. 형상과 그 형상이 담긴 공간 사이의 대립은 기호와 회화 공간의 대립으로 변한다. 정확히 말해서, 1909년에서 1910년 사이 피카소가 모든것을 기하학적인 다면체로 잘라냈듯이, 쿠르베 풍의 〈세느 강가의 여인들〉에서는 형상과 공간을 마치 뒤얽힌 기호처럼 동일하게 다루고 있다. 그때부터 작품 속에 리듬이 풍부해지면서 모든 형태상의 대비와 놀라운 절단수법과 재구성이 피카소의 날인과도 같은 단호한 표현력으로 나타나고, 그 문제는 완전히 일반화된다.

그는 더욱 더 왕성하게 창작에 몰두한다. 왜냐하면 여든 살의 생일을 맞이하면서, '미처 모든것을 이야기하지 못하고' 죽을지도 모른다는 생각에 쫓기고 있었기 때문이다. 1949년부터 회화에서의 새로운 시도와 더불어 다시 조각을 시작한다. 처음에는 도예부터 시작하여 〈임신부〉(1949)에서는 점토로 인물의 모형을 만들었으며, 1950년 〈유모차미는 여인〉〈줄넘기하는 소녀〉〈염소〉 등과 〈원숭이〉(1951), 〈독서하는 여인〉(1952)에서는 폐품을 이용하여 앗상블라쥬

〈공주의 귀족 동무들〉

를 제작했으며, 〈염소 머리와 술병과 양초〉(1951-1953)부터 시카고에 소장중인 기념비적인 작품 〈여인 두상〉(1964)에 이르기까지 회화와의 삼차원적인 대화에 착수한다. 또한 그러는 사이에도 기하학적인 앗상블라쥬, 〈목욕하는 사람들〉(1956)과 〈두상〉(1958)과 〈가스등 형태의 비너스〉를 제작한다. 포장용 상자로 만든 〈두상〉은 대단히 공격적이며, 〈가스등 형태의 비너스〉는 채색된 금속조각들이 번쩍번쩍 빛을 발하여 웅대함을 더하는 작품이다. 이들 세 작품은 이전에 했던 모든 실험을 넘어서는 것들이다.

피카소는 자신의 창작과정의 절정기에 도달해 있었다. 그 이유는 노령에도 불구하고 나무랄 데 없는 재능을 가진 그의 눈과 손으로 모든 실제적인 기교를 다할 수 있었을 뿐 아니라, 자신이 살고 있는 한 세기를 지적으로 지배하고 있었기 때문이다. 그는 회화와 조각을 통해 무엇보다도 자신의 큐비즘과 초현실주의의 의미를 발견했고, 그것들을 완전히 자유로운 종합 속에 끌어들일 수 있었다.

그리고 비록 역사를 통해 더이상 자신을 규정하지는 않았지만, 항상 역사에 관심을 기울였다. 그는 1956년 소련이 헝가리를 침공했을 때 공산당 비상총회를 요구한 지식인 중 한 사람이었다. 1958년 5월에 그린 황소 머리는 1938년 〈게르니카〉의 황소가 소생한 것처럼 보였고, 드골이 다시 권력을 잡은 것에 대한 불안감을 표현했다. 1962년 쿠바에서 미사일 배치를 둘러싸고 위기가 발생하자 이에 자극받은 피카소는 푸생의 〈무고한 사람들의 학살〉과 다비드의 〈약취당한 사비나 여인들〉을 다시 그린다. 그러나 물론 중요한 것은 회화의 의미를 탐구하는 것이었다. 그리고 그에게 어떤 생각이 떠올라 위대한 선배 작가들을 참고로 한다 할지라도, 그가 더욱 체험적인 소재로 삼은 것은 바로 자신의 그림이었다.

부동산업자들의 지나친 농간으로 라 칼리포르니에서 쫓겨난 피카소는 생 빅트와르 산에 있는 보브나르그의 성을 구입한다. 세잔느가 사랑했던 프로방스에 와서 살게 된 그는 자신의 시각과 그가 태어난 스페인과는 어떤 관련이 있는가에 대해 날카로운 질문을 던진다. 후일 모리스 자르도는 피카소의 조국을 '완전히 내면적이고 열정적이며 엄숙하고 단순하고 강하고 솔직한 스페인, 심오한 스페인'이라고 부른다. 피카소는 프랑코가 집권했던 기간에는 이러한 그의 조국 스페인에서 떨어져 유배생활을 했다. 그는 무쟁 지방의

노트르 담 드 비라는 한 농가에서 스페인에 대해 계속 몰두하는데, 이것은 연작 〈화가와 모델〉을 그리게 될 화첩에 적어 놓은 '그림은 나보다 더 강하다. 그림은 그 스스로가 원하는 바를 나로 하여금 행하도록 만들기 때문에'라는 말을 이해하는 데 열쇠가 된다.

그 글은 유언이 아니라 이제 막 끝이 보이지 않는 정복의 길로 들어섰다고 느낀 여든두 살먹은 인간의 선언이었다. 한순간도 쉬지 않고 데생과 판화, 회화를 함께 제작하면서, 그는 그 정복의 길을 가로막는 것들과 정면으로 부딪쳐 보고자 한다. 그런데 1945년에는 볼 수 없었던, 예술마저 인정하지 않으려 하는 젊은이들의 반항이 60년대 초기에 시작된다. 그 반항은 국제적으로 확산되어 추상표현주의에 대항하는 팝 아트, 전통회화에 대항하는 사실주의자들, 쉬포르 쉬르파스, 미니멀 아트의 파괴작업이 세계 곳곳에서 나타난다.

피카소는 자신이 후배 화가들의 표적이 되는 것은 당연하다고 생각했지만, 아카데믹한 미술의 죽음에 대해서는 확고하게 반대 입장을 표명한다. 왜냐하면 미술의 종말이 도래할지도 모른다는 사실에 항상 주의를 기울였기 때문이다. 그러한 생각은 나치와 스탈린주의자들이 현대미술을 공격하면서부터 더욱 확고해졌다. 반(反)미술의 기치 아래 모여든 젊은이들이 모든 미술작업을 조롱하고 비판하며 일상적인 잡다한 것들에 굴종하고 해프닝을 숭배하기에 이르자, 그는 자신이 도전받고 있다고 느낀다.

산업 쓰레기를 예술의 경지에까지 끌어올릴 수 있었던 그는, 20세기말이라는 시대적 상황이 자신이 행해 왔던 노력의 의미마저 부정하고 물질의 외양과 신성화된 잡동사니에 의존하여 비(非)미술이라는 새로운 아카데미즘을 만들어내는 것을 보게 된다. 피카소는 이미 전부터 추상예술의 물결 속에서는 그린다는 직업적 기능의 상실도 동반된다는 점을 알고 있었고, 그것이 썩 편치만은 않다는 것을 경험한 바 있다. 그는 "모든것이 예술이다"라는 편리한 논리 속에 위의 사실이 보편화되고 있다는 것을 인식한다. 뒤샹의 50년대 깃발 아래 다다가 다시 위세를 떨치는 것은 놀라운 일이었다. 당시의 평론은 피카소의 전시회에 대해 지나칠 정도로 경의를 표하기는 했지만, 그들은 "피카소는 너무 누리고 있다"라고 주장하면서 논외로 치고 있었다.

파리 시당국은 피카소의 팔십오 회 생일을 축하하기 위해 그랑 팔레에서 그의 그림을 총망라한 회고전을 준비한다. 갑자기 또다른 회고전을 열겠다는 생각을 한 그는 자신의 작업실과 실제로 알려지지 않은 조각 전부, 그리고 그때까지 한번도 다른 사람들에게 보여준 적이 없었던 앗상블라쥬를 처음으로 공개하는 등 규범을 벗어난 모든 행위들로 프티 팔레를 가득 채운다. 그러나 사실상 이러한 노력들은 무위로 끝난다. 그때까지도 프랑스에서는 피카소의 친구들을 제외한 그 누구도, 이 전시회가 그때까지 기록되어 왔던 현대미술사를 뒤흔들 만큼 중요한 의미를 갖게 되리라는 사실을 깨닫지 못하고 있었다. 그렇지만 이미 피카소의 아름다운 조각들을 소장하고 있던 뉴욕 현대미술관쪽의 사정은 달랐다. 그 미술관은 윌리엄 루빈을 통해 피카소가 1912년에서 1913년까지 제작한 최초의 개방형 조각인 기타 앗상블라쥬와 일반인들에게는 알려지지 않은 판지 원형을 기증받는다.

이 시기에 판화는 피카소의 작품활동에서 중요한 위치를 차지한다. 그는 대수술을 받은 이후에도 판화를 제작함으로써 자신의 뛰어난 솜씨가 조금도 손상되지 않았음을 입증한다. 그러나 그와 동시에 판화 제작의 해묵은 규칙들을 무시하고, 스페인의 악당소설에 나오는 광대한 코메디의 세계와 관능의 탐험을 결합시켜, 풍요하고 대담하며 숨이 멎을 정도로 눈부신 아름다움을 가지고 있는 삼백마흔일곱 점의 판화 연작을 제작하여 1968년에 전시한다. 하지만 이것은 백 점의 작품 속에서 1971년까지 끊임없이 추구하게 될 모험의 시작일 뿐이었고, 1971년 〈라 메종 텔리에를 찾은 드가〉 연작을 제작하면서 절정에 달한다. 그 연작은 누구도 능가하지 못할 솜씨로 예술과 성의 관계에 대한 대담무쌍한 질문들을 풀어내고 있다.

그와같은 주제에 도전하려면 어떤 젊은이라도 자신의 창조력을 소진해야 했을 것이다. 구십 세에 접어든 피카소는 회화를 극단적으로 파괴하면서 그것을 다시금 문제삼았고, 동시에 현대가 과거로부터 물려받은 환영주의의 유산을 청산했는가에 대해 반박하려 한다. 1960년대에 프랑스에서 이미지의 독특한 구성과 망원렌즈의 효과를 발휘하는 생방송으로 인해 텔레비전의 언어가 자율성을 증대시켰다는 사실에 피카소가 영향을 받았다고 해도 과언이 아니다. 피카소는 극장에는 거의 출입하지 않은 반면 텔레비전의 열렬한 시청자가 된다. 이런 분위기는 그로 하여금 20세기의 새롭고 전형적인 도전에 회화로써 맞서게 하였다. 즉 그가 화가로서의 삶을 바쳐 추구해 왔던 이미지의 재구성작업 속에서 획득했던 것과 마찬가지의 도전에 대해서 말이다.

아무튼 그는 〈아비뇽의 아가씨들〉을 그렸을 때처럼 자신의 작업을 또다시 체계적으로 깨부수려 하였다. 그러나 이번

〈라 메종 텔리에를 찾은 드가〉

에는 이전처럼 20세기의 화가로서 전통적인 작업에서 벗어나 허물을 벗기 위해서가 아니었다. 그가 파괴하려고 한 것은 바로 현대미술에서 이루어 놓은 자기 자신의 작업이었다. 그것은 표면적인 양상과는 달리 우상 파괴의 시도가 아니라—왜냐하면 1970년에 연작 〈커다란 형상들〉이나 〈투우사〉처럼 눈부신 자유를 함축하고 있는 결작들을 발표하기 때문이다—요약된 기호 표현이나 꼼꼼하게 공들인 추상, 또는 새로운 관계가 된 재료의 효과를 일소하려는 것이었다. 그는 어떤 후배 예술가도 할 수 없을 정도로 바로 자신의 예술을 파괴한다. 이는 자신의 예술이 갖고 있는 모든 비밀을 밝히기 위해서일 뿐 아니라 미술이 '자신보다 훨씬 강한' 이유를 탐색하기 위해서였다.

그는 마치 자신의 예술을 완성하기를 거부하고 후계자들에게 작업대를 물려 주려는 사람 같았다.

그는 얼마 남지 않은 시간에 대항하여 초인적인 투쟁을 시작한다. 마치 노망이라도 든 듯이 '그르치기'에 빠져들었고 극도로 간략한 윤곽, 참을 수 없는 구성상의 실수, 상스러운 표현 등에 몰두했다. 그것은 그것들을 최후의 순간에 다시 잡아 두기 위해서였고, 〈포옹〉〈부부〉〈입맞춤〉 등 지워지지 않는 표시를 남기기 위해서였다. 1970년과 1973년에 이 작품들은 아비뇽에서 전시되는데, 당시의 인기있는 평론가들은 전시회를 보고는 혼비백산하여 도망쳐 버린다. 마찬가지로 1972년말에는 회화라고 하기 어려운 〈서서 목욕하는 사람〉〈삽을 들고 있는 어린 아이〉〈모성애〉, 기대 있거나 드러누운 누드들이나, 그리고 마치 공허와 맞서려는 듯이 침묵을 지키는 붓자국의 극히 억제된 대담한 표현성을 확인시켜 주는 음악가들이 나타난다. 이에 앞서 피카소는 지극히 단순한 방법으로, 마치 장난이라도 치듯이 〈젊은 화가〉를 제작한다. 그림 속의 젊은 화가 앞에는 미래가 활짝 열려 있는 듯하다.

거기에서 피카소는 그 누구에게도, 그리고 어떠한 것에도 양보하지 않고 백여 점의 그림을 제작한 후, 마지막 남은 창조력을 기울여 자신의 죽음을 그려내려는 놀라운 강인함을 표출한다. 초기의 〈마지막 순간〉 이래로 계속해서 죽음과 겨루어 온 그는 최후가 다가오는 것을 느끼면서, 자신의 죽음과 무신론자였기 때문에 작품 외에는 아무 것도 남길 것이 없는 저 돌이킬 수 없는 존재의 패배를 그림으로 그려서 남겨야 했다. 그런 점에서 그는 게르트루드 스타인이 알고

〈카바레 날쌘 토끼네에서〉

있었던 것처럼 자신의 눈으로 20세기를 바라본 사람임을 끝까지 입증했다.

한번도 피카소의 작품을 산 적이 없었던 프랑스의 미술관들은 1972년 6월 30일에 〈죽음에 임박한 자화상〉이 일본으로 팔려 가는 것까지도 보고만 있었다. 어쨌거나 그들은 피카소의 이 작품이 사들일 만한 가치가 없다고 판단했던 것이다.

사후의 승리

피카소는 실제로 생전에 자신의 창조력이 어디까지 미쳤는지에 대해 과학적으로 따져 보지는 못했을 것이다. 그대신 1901년에 그린 〈자화상〉이 현대작품들의 판매기록을 깨뜨리는 것을 이미 보았다. 그래서 그는 열아홉 살짜리가 그린 천재적인 결작에 대해 다소 안심을 할 수 있었다. 그러나 그는 1911년 탄하우저 화랑에서 휴고 반 호프만슈탈이 자신의 작품을 샀기 때문에 열광하는 것은 아닐까하는 의구심을 버리지 못했다. 바로 그 자화상이 1981년에 거의 열 배인 오백팔십삼만 달러에 팔려 기록을 갱신하고, 1989년에는 무려 여덟 배인 사천칠백팔십오만 달러를 호가하여 새로운 기록을 수립했다는 것을 피카소가 알았다면 과연 무엇이라 말했을까. 〈여자 어릿광대의 결혼식〉이 삼억 프랑에 팔림으로써 이 기록을 넘어섰다는 소식에 접한다면, 그는 아마도 놀라움과 함께 곤혹스러움을 감추지 못했을 것이다. 그리고 아마 더 힘들게 그렸고, 그래서 더욱 훌륭한 작품인 〈카바레 날쌘 토끼네에서〉가 1989년말에 사천칠백십만 달러에 팔렸고, 마리 테레즈를 그린 1932년의 〈거울〉이 이천육백사십만 달러에 팔렸다는 사실들에 더욱 주목했을 것이다. 그러나 현대미술에 대한 도에 지나친 투기의 이유가 무엇이든간에, 피카소의 작품들이 객관적인 의미보다는 돈을 지불할 수 있는 구매자나 재단의 취향, 그리고 특히 그 판단과 맞아떨어졌다는 사실은 주목할 만하다. 저주받은 화가 빈센트 반 고흐의 작품들도 역시 정신없이 변화하는 가격의 변동을 겪으면서 피카소처럼 열렬한 환영을 받았지만, 〈마네의 산보〉와 같은 작품이 일천사백만 달러밖에 받지 못했다는 사실을 피카소가 알게 된다면 다소나마 위안이 될 것이다.

그렇다고 피카소가 자신의 사상이나 예술에 대하여 어떤 승리감을 맛보지는 않았을 것이라고 확신하고 있다. 어쨌든 파리에 있는 피카소 미술관은 화상들이 구입하기를 거절했거나 그 자신이 결코 팔려고 하지 않았던 작품들이 소장되

어 있다. 그리고 그 그림들이 미술관에 걸리기 전에 이미 미술 시장에서 그 운명이 결정된 것이 아닌가 의심스럽다. 피카소가 일생 동안 그림을 팔아서 생활했고 그 판매가격에 신경을 썼을지라도, 그래도 그는 나름대로 경계의 눈초리로 그 사실들을 관찰하고 있었다. 어느날엔가 그는 그의 화상 칸바일러에게 다음과 같이 말했다. "결국 화가란 무엇인가. 다른 화가들의 작품에서 자신이 좋아하는 작품을 스스로 제작하면서 수집하는 수집가가 아닌가. 나는 항상 그 점을 염두에 두고 그림을 그리곤 했다. 그리고 내가 그린 그림은 또다른 것이 된다."

이 '또다른 것'이야말로 20세기와 피카소의 미술을 불가분의 관계로 만드는 요소이다.

피에르 덱스

이 글 속의 사실적 자료들은, 필자의 또다른 피카소 전기 「창조자 피카소」(1987년 파리)와 그것을 개정한 영어판에 근거한 것이다.

스페인에서의 어린 시절

파블로 루이스는 1881년 10월 25일, 말라가에서 바스크계 아버지와 안달루시아 태생의 어머니 사이에서 태어났다. 장남이었던 이 아이는 검은 눈과 칠흙 같은 머리칼을 어머니로부터 물려받는다. 훗날 그는 어머니의 이름으로 그림을 그리게 된다. 어머니 마리아 피카소는 친정 어머니와 미혼인 두 여동생과 함께 메르세드 광장에 있는 안락한 아파트에서 살며 그 아이를 아주 조심스럽게 돌본다.

파블로는 어려서부터 데생에 남다른 재질을 보여 주었다. 글자를 배우기도 전에 커다란 도화지로 여러 가지 동물들을 오려내서 소꿉동무들을 놀라게 하곤 했다.

돈 호세 루이스 블라스코는 자신의 꿈이 조숙한 아들을 통해 이루어질 것을 예감하고 있었다. 그는 재능이 뛰어나지는 않지만 온화하고 자기 일에 성실한 사람이었다. 그는 데생을 가르치고, 오래된 그림을 수리하여 원형대로 복원시키는 일을 하며, 말라가 시립박물관장직도 겸임하고 있었다.

다른 식구들과는 달리 금발이고 피부가 희며 맑은 눈동자를 가진 돈 호세는 한가할 때면 언제나 그림을 그렸다. 그는 새를 즐겨 그렸고, 때때로 아들 파블로에게 그림의 뒷마무리를 시키곤 했다. 특히 잘 그려내기에 까다로운 새의 다리를 그에게 맡겼다. 어린 파블로는 아버지의 요구대로 그렸고, 결과는 놀랄 만큼 완전무결한 것이었다. 그러나 그는 뒤에 가서는 '부엌에나 붙일 그림'이라고 부르게 될 아버지의 그림을 돕는 일에 만족하지 않는다. 그는 화첩을 만들어 자신의 그림을 그리게 된다. 여덟 살에 처음으로 나무판에 유채 그림을 완성하여 자랑스럽게 〈투우사〉라고 제목을 붙이고는 평생 동안 간직한다.

1891년 말라가의 시립박물관은 문을 닫는다. 그래서 박물관장직을 잃어버린 돈 호세는 코루냐에 있는 구아르다 학원의 데생 교사 자리를 수락할 수밖에 없었다. 그러나 그는 아들이 자기보다 훨씬 홀륭한 화가가 될 것임을 예견하고는, 엄숙하게 박물관에 그림 도구를 남겨 둔 채 그곳을 떠난다.

"그 무렵 아버지는 내게 자신의 물감과 붓을 주시고는 더이상 그림을 그리지 않으셨다"라고 훗날 피카소는 회상한다.

아버지로부터 권한을 이양받았다는 것을 깨달은 파블로는 그때부터 작품에다 파블로 루이스 피카소 대신 아버지의 성을 따라 파블로 루이스라고만 서명한다.

식구는 점점 늘어나 파블로에게는 롤라와 콘셉시온이라는 두 여동생이 생겼지만, 콘셉시온은 코루냐에 도착하고 몇 달이 채 되기 전에 디프테리아로 사망한다.

1895년 여름이 시작될 무렵, 돈 호세는 아들을 마드리드에 있는 프라도 미술관에 데리고 간다. 어린 피카소는 그곳에서 스페인 미술의 거장들을 만나고는 감탄한다.

1.
말라가의 메르세드 광장.
루이스 가족은 이곳에서
1891년까지 살았다.

"나는 결코 어린 아이처럼 데생한 적이 없다.
열두 살 때 이미 라파엘로처럼 그렸다."

2.
고전 풍의 습작.
훗날 피카소는 다음과
같이 말한다. "나는 일정한
유파에 가담하지 않았다.
왜냐하면 거기에서는
그것을 추구하는 사람들의
매너리즘 말고는 아무 것도
얻을 것이 없기 때문이다."

2. 〈토르소〉 1892-1893.
종이에 목탄과 콘테. 52.4×36.7cm.
피카소 미술관, 바르셀로나.

3. 〈화가의 어머니〉 1896.
종이에 파스텔. 49.8×39cm.
피카소 미술관, 바르셀로나.

3.
피카소가 바르셀로나에서
파스텔로 어머니의 초상을
그렸을 때, 그는
열네 살이었다.

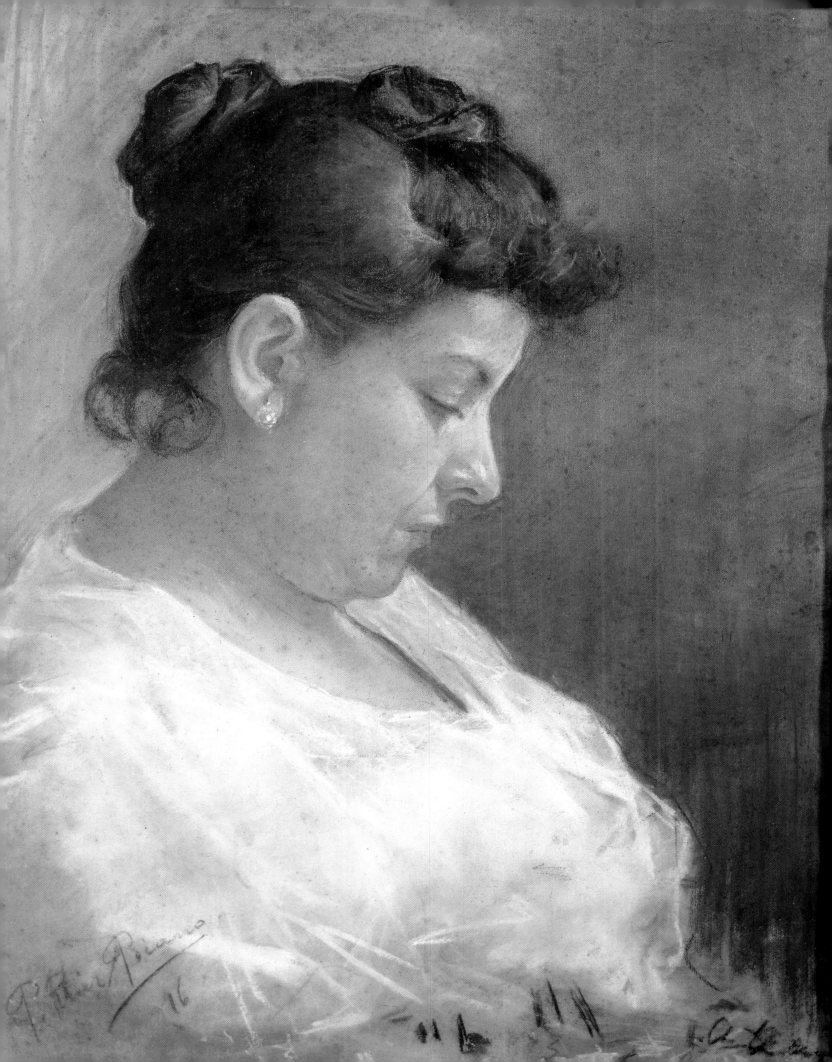

피카소의 아버지는 1895년, 바르셀로나 미술학교의 교사로 임명된다.

피카소는 곧 활력이 넘치고 유럽 대륙에 대해 개방적인 이 도시를 사랑하게 된다. 그때 그의 나이는 열네 살로, 미술학교 입학시험을 치르기에는 너무 어렸다. 그러나 아버지가 심사위원들에게 간청하여 결국은 어느 규칙에나 있기 마련인 예외로서 받아들여진다. 입학시험의 과제는 '고미술, 자연, 실물 모델, 그리고 회화'였다.

한 달의 기한을 준 과제를 하루만에 완성했다는 이야기는 전설처럼 전해진다. 그러나 입학시험에 제출한 데생 중, 두 점이 발견되었는데, 각기 9월 25일과 30일로 표시되어 있었다.

선생님들은 이 어린 예술가의 능란한 솜씨에 놀란다. 파블로는 우수한 성적으로 상급학교에 들어가게 되어 돈 호세를 기쁘게 한다.

이러한 성공으로 파블로는 아버지의 동의하에

PERE ROMEU · 4 GATS

좀더 마음껏 작업할 수 있는 작은 화실을 빌린다. 당시 열다섯 살인 그는 아카데미 풍의 걸작을 두 점 남기는데, 그것은 〈최초의 영성체〉와 〈과학과 자비〉였다. 그는 〈과학과 자비〉에서 환자 머리맡에 앉아 있는 그의 아버지를 그리는데, 이 그림은 어린 여동생 콘셉시온의 고통스러운 임종 순간을 연상시킨다. 그는 이 작품을 마드리드 미술학교 전람회에 제출하여 가작을 받았으며, 말라가에서는 금상을 받는다. 이로써 젊은 화가의 가족들은 최초로 세상의 인정을 받게 된다. 피카소는 마드리드로 보내진다. 그러나 성홍열에 걸리기 때문에 곧 가족의 품으로 다시 돌아가야만 했다.

파블로는 그때부터 자기 자신의 화실을 소유하게 되었고, 엘 콰트레 갸츠 식당에 열심히 드나든다. 그는 그곳에서 바르셀로나 전 지역에서 모여든 문학과 미술의 전위작가들을 만난다. 피카소와 가장 절친한 사이가 된 화가 카사주마, 시인 제므 사바르테스, 그리고 건축가 레벤토스, 조각가 마놀로 후구에 등이 그들이다. 피카소가 스물다섯 개의 전신 초상화로 장식을 한 그 식당은 그가 좋아하는 전시 장소 중 하나가 된다. 피카소는 그림을 그리고, 우정을 나누고, 이웃 사창가의 창녀들과 어울린다. 그때 그의 나이는 열여덟 살이었고 그는 행복했다.

"엘 콰트레 갸츠… 그곳은 이미 카탈로니아의 몽마르트르 광장이었다."

2.
이 포스터에 피카소는 다음과 같은 인물들의 초상을 그려 놓았다. 왼편으로부터 로메우 영감, 피카소, 로크롤, 풍보나, 안젤 F. 드 소토, 사바르테스.

1.
엘 콰트레 갸츠 식당의 메뉴 표지는 피카소가 1899년에 그린 것이다. 그는 오브리 비어즐리처럼 '영국 풍'으로 그리기를 좋아했다. 메뉴 뒷면에 그려진 식당 주인 페레 로메우는 화가이자 시인이며 몽상가였다. 그리고 그는 파리와 가수 아리스티드 브뤼앙과 그의 샹송 '검은 고양이'에 열광하고 있었다.

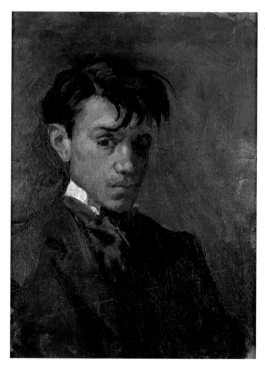

3.
열다섯 살 때 그린 이 자화상은 화가의 낭만주의적 성향이 확연히 드러나는 작품으로, 선생들을 만족시키기 위해 그린 다른 아카데믹한 자화상들과는 뚜렷한 대조를 이룬다.

1. 〈엘 콰트레 갸츠 식당의 메뉴 표지〉 1899-1900. 인쇄물. 21.8×32.8cm. 피카소 미술관, 바르셀로나.

2. 〈엘 콰트레 갸츠 식당을 위한 포스터〉 1902. 펜, 데생. 31×34cm. 개인 소장, 온타리오.

3. 〈머리가 헝클어진 자화상〉 1896. 캔버스에 유채. 32.7×23.6cm. 피카소 미술관, 바르셀로나.

4. 〈과학과 자비〉 1897. 캔버스에 유채. 197×249.5cm. 피카소 미술관, 바르셀로나.

4.
엄격하게 구성된 이 작품은 아카데믹한 주제나 화법에도 불구하고 젊은 작가의 천재성을 유감없이 보여준다. 환자의 머리맡에 앉아 있는 의사는 피카소의 아버지 돈 호세이다.

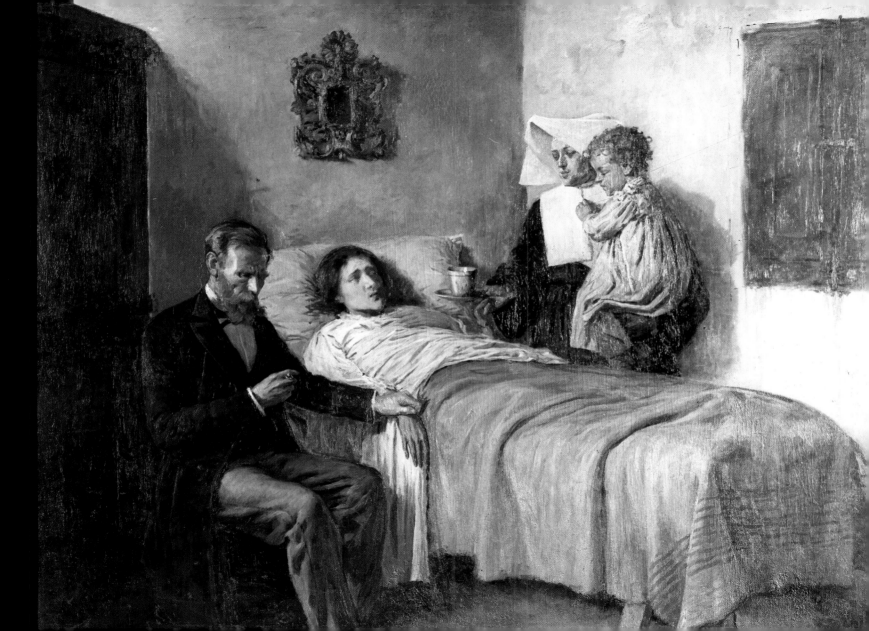

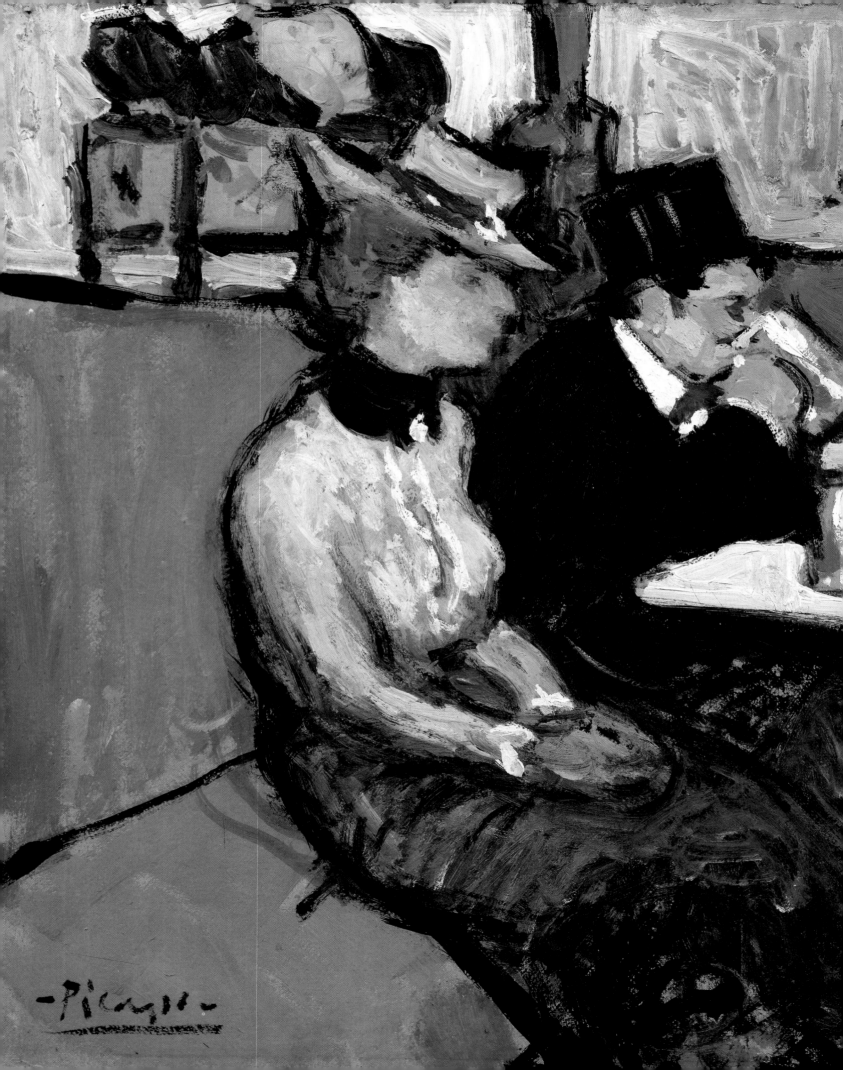

파리

"만약 내게 화가가 되고 싶어하는
아들이 있다면, 나는 그 애를
잠시라도 스페인에 머무르게
하지는 않을 것이다."

피카소에게 1900년 한 해는 힘든 시기였다. 이 젊은이는 운이 거의 없었고, 지난 해에 있었던 가족과의 불화는 수입에 적잖은 영향을 미쳤다.

그래서 그는 절친했던 카사주마와 함께 산 호안 거리 17번지의 화실을 쓰기로 결정한다. 화실은 가구가 없었고 비좁았으며, 난방이 잘 안 되었다. 그렇지만 무슨 상관인가. 그들에게는 가구를 살 만한 돈이 없었기 때문에 피카소가 벽에다 식탁, 찬장, 서랍장을 그려 장식했다. 그리고 나서 그는 작업했다. 그는 엘 콰트레 갸츠 식당을 위한 데생과 유화 전람회를 준비하고 있었다. 주로 연필이나 목탄 또는 수채물감으로 화가 호아킨 미르 같은 바르셀로나 사람들을 그린 초상이었다. 때때로 모델 자신들이 몇 푼 안 주고 데생을 사기도 했다. 그러면 그 돈으로 풍성한 식탁을 차려서 식당에 출입하는 사람들을 모두 초대했다. 마침내 10월에 피카소, 카사주마, 마누엘 팔라레스는 처음으로 스페인을 떠난다.

1.
피카소가 처음 파리에 찾아갔을 당시의 몽마르트르. 오른쪽 끝에 피카소가 1904년부터 1909년까지 살았던 바토 라브와르가 보인다.

2.
1900년에 파스텔로 그린 이 작품은 베르트 바일이 구입한 투우경기에 관한 연작의 일부로 추측된다.

3.
1899년이라는 날짜 표시가 있는 습작들. 왼쪽에 있는 옆 얼굴과 중앙에 있는 모자 쓴 사람은 피카소 자신을 그린 것이다. 옷차림은 즐겨 입던 보헤미안 풍이며, 반항이라도 하는 듯 앞 머리가 헝클어져 있다.

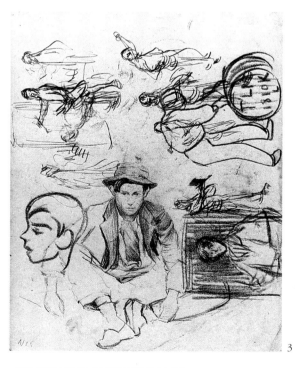

피카소는 오래 전부터 파리를 꿈꾸어 왔다. 그곳은 예술과 사랑의 도시로, 젊은 스페인 화가가 존경하는 툴루즈 로트렉, 스타인렌, 세잔느, 드가, 보나르, 그 밖에 많은 화가들을 보호하고 있었다.

파리에서 그 세 명의 친구들은 몽마르트르의 가브리엘 거리 49번지에 위치한 스페인 화가 노넬의 화실에서 기거한다. 노넬은 그들을 정성껏 대접하며, 매력있는 모델 앙트와네트와 오데트, 제르멘느를 소개한다. 카사주마는 그 중에서도 가장 예쁘고 가장 매력적인 제르멘느를 열렬히 사랑하게 된다. 그러자 피카소는 오데트에게 추근거리게 된다.

피카소는 그가 동경했던 박물관을 찾아다닌다. 그는 루브르 박물관에서 드가, 앵그르, 들라크르와를

앞 페이지 :
〈식당에서〉
캔버스에 유채. 33.7×52cm.
개인 소장.

2. 〈투우〉 1900.
파스텔. 36×38cm.
개인 소장.

3. 〈습작들〉 1899.
피카소 미술관, 파리.

4. 〈여인숙 앞의 스페인 부부〉 1900.
마분지에 파스텔. 40×50cm.
개인 소장.

4.
이 고전적인 구도의 그림을 통해서, 피카소가 순수미술학교를 다니면서 아카데믹한 교육을 받았다는 사실을 알 수 있다. 이 그림은 색채가 강렬하고 데생이 완벽한 뛰어난 작품으로, 스타인렌이나 툴루즈 로트렉의 화풍을 연상시킨다.

"나는 모사하는 것을 몹시
싫어하지만, 누군가 나에게
선배 화가들의 데생을 보여줄
때면, 나는 주저하지 않고
그 데생에서 내가 얻을 수 있는
모든것을 내 것으로 삼는다."

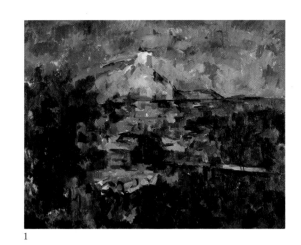

1.
피카소는 세잔느가 1904년
살롱 도톤느에서 인정받기
훨씬 전부터, 그를 스승으로
생각했다. 생 빅트와르 산을
소재로 많은 작품을 그린
세잔느는, 처음으로 자연을
'원통, 원구, 원추형으로
다룬' 사람이었다.

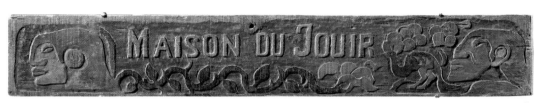

2.
이 나무판은 고갱이
히바 오아 섬의 종려나무로
뒤덮인 자신의 집 박공에
조각해 놓은 것이다.
피카소는 고갱의 자서전
『노아 노아』를 흥미있게
읽고, 고갱의 인간됨뿐만
아니라 그의 작품도
좋아하게 된다.
1903년 겨울 그의 부음을
들었을 때, 피카소는 작업
중이던 여자의 누드 작품에
'폴' 피카소라고 서명한다.

3.
피카소는 클리쉬 거리
130번지에 있는 건물의
맨 꼭대기 층에 살았다. 그는
이 그림에서 바르셀로나에서
익힌 사실적인 수법으로
자신의 방을 묘사하고 있다.
여기에는 그가 드가, 뷔야르,
툴루즈 로트렉 등에게서
받은 영향이 나타나 있다.
무용수 메이 밀턴을 그린
툴루즈 로트렉의 포스터가
벽에 붙어 있는데, 피카소는
거리에 붙어 있는 것을
떼어 왔다고 말하곤 했다.

4.
짧게 깎은 머리는 가리마를
타서 양쪽으로 얌전하게
빗질했고 옷차림은 우아하다.
한껏 멋을 낸 피카소는
각반까지 차고 있다.

공부하고, 클뤼니 박물관에서는 고딕 조각들을 감상
하고 인상파에 대해 알게 된다. 그는 그림을 그리고
화첩을 크로키로 가득 채우며, 그때부터 파블로 R.
피카소라고 서명한다. 그때 피카소는 그에게 커다란
영향을 준 두 사람을 만난다. 한 사람은 마냐시라는
카탈로니아 실업가로, 피카소의 그림에 흥미를 갖
고, 매달 정기적으로 유화나 데생 몇 점을 받는다는
조건으로 피카소에게 백오십 프랑을 줄 정도였다.
그리고 또 한 사람 베르트 바일은 현대미술에 심취한
아주 젊은 여성으로, 마냐시에게서 피카소의 유화
세 점을 사고 처음으로 그의 화상이 된다. "젊은
스페인 사람 마냐시가 카탈로니아 화가 노넬의 작품
들을 가지고 왔지요. … 그는 끊임없이 자기 나라
사람들을 돌보고 있었답니다. 나는 그 사람한테 백
프랑을 주고 피카소의 초기 유화 세 점을 샀는데,
그것은 투우경기를 그린 것이었죠. 위크 씨에게서는
이백오십 프랑을 주고 피카소의 중요한 작품 〈물랭
드 라 갈레트〉를 샀어요."

1. 〈생 빅트와르 산〉 1904-1906. 폴 세잔느.
캔버스에 유채. 60×72cm.
바젤 미술관.

2. 〈즐거운 집〉 1901. 폴 고갱.
조각된 나무 패널. 문패. 40×244×2.5cm.
오르새 미술관, 파리.

3. 〈화장〉 혹은 〈푸른 방〉 1901.
캔버스에 유채. 50.4×61.5cm.
필립스 콜렉션, 워싱턴.

4. 〈마드리드 사람 피카소〉 1901.
연필. 46×16.5cm.
개인 소장.

5. 〈턱을 괸 어릿광대〉 1901.
캔버스에 유채. 80×60.5cm.
메트로폴리탄 미술관(존 L. 로이브 부부 기증), 뉴욕.

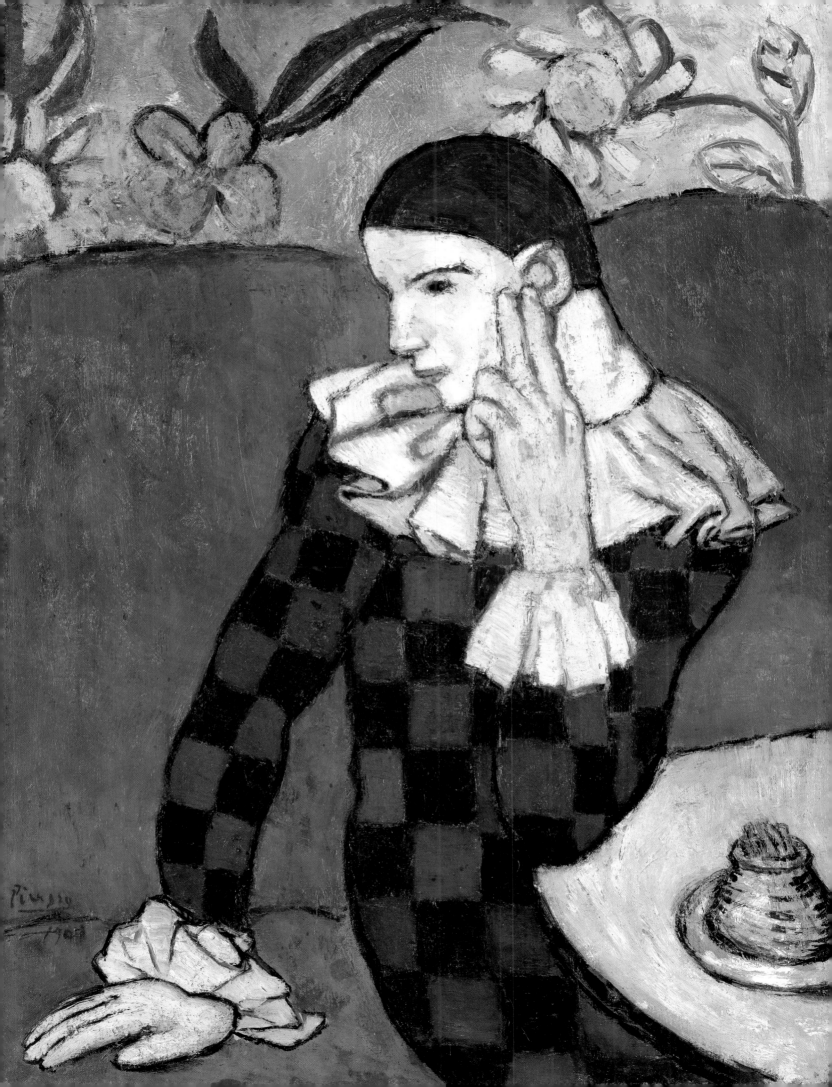

피카소와 카사주마는 파리를 떠나 바르셀로나로
간다. 그러나 그곳에 도착하자마자 가족들과 마찰이
심해진다. 부모님은 그의 보헤미안 같은 행동거지를
탐탁치않게 여겼고, 그의 대담한 그림을 좋아하지
않았다. 그들은 그가 아카데믹한 그림을 그려 명예로
운 직업을 갖기를 바랐던 반면, 피카소는 '현대주의자
들보다 더 현대적이기를' 꿈꾸었다. 피카소는 아무도
그를 이해하지 못하는 바르셀로나에서 황급히 도망치
려 한다.

피카소는 실의에 빠져 있었고, 카사주마도 제르멘
느가 마음을 열지 않고 게다가 그녀와 멀리 떨어져
있게 되자 상심한다. 그들은 며칠 후 용기와 활력을
되찾기 위해 말라가로 탈출한다.

일주일 후에, 그 젊은이들은 각기 새로운 결심과
새로운 포부를 안고 헤어진다. 카사주마는 이번에는

꼭 제르멘느를 차지하겠다는 희망을 안고 파리로
떠난다. 그리고 피카소는 카탈로니아 태생 작가인
프란시스코 드 아시 솔레가 창간하고 운영하는 야심
적인 잡지 『아르 호벤』을 편집하고 삽화를 그리기
위하여 마드리드로 떠난다.

처음 몇 부가 나온다. 그러나 지적이고 예술적인
잡지임에도 불구하고 실패로 끝난다. 피카소에게
그것은 참기 어려운 타격이었다. 설상가상으로 카사
주마가 파리에서 자살했다는 소식을 듣고는 형언할
수 없는 고통을 겪어야 했다.

파블로는 슬픔으로 짓눌리고 넋이 나가 조금씩
우울증에 빠져들었다. 몇 달 후에 이 우울증은 특이
한 창조적인 양상을 잉태하는데, 피카소는 해를 거듭
할수록 점점 더 그의 단색을 강화하면서 이를 사
년 넘게 키우게 된다. '청색시대'가 이제 막 태어나려
는 순간이었다.

"데생과 색이 분리되지 않도록 하자. …
결국에는 데생과 색은
동일한 것이어야 하니까."

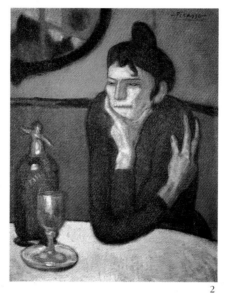

1에서 3.
20세기초 파리 사람들은
스페인에서는 상상할 수
없었던 사고와 생활의
자유를 누리고 있었다.
연인들은 거리낌없이 서로
껴안고 다녔고, 여자들은
자기네들끼리 카페에서 술을
마셨다. 피카소는 우아한
사람들이 자주 드나들던
거리나 가든 파티(1)보다는
노동자나 예술가들,
불량배들이 우글거리는
좁은 골목길과, 큰 소리로
떠들 수 있고 압생트 술잔을
앞에 두고 멍한 시선을
보내고 있는 여인들을
만날 수 있는 카페를
더 좋아했다.

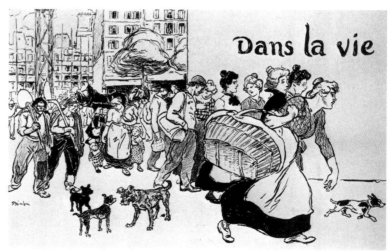

2. 〈압생트를 마시는 여인〉 1901.
캔버스에 유채. 73×54cm.
에르미타주 박물관, 레닌그라드.

3. 〈삶의 모습〉 1900. 스타인렌.
잉크와 파스텔.

4. 〈머리를 틀어올린 여인〉 1901.
캔버스에 유채. 75×51cm.
하버드 대학 박물관
(모리스 웨어타임 콜렉션 기증), 캠브리지.

4.
1901년에 그린
〈머리를 틀어올린 여인〉은
제르멘느의 얼굴을
그린 것이다.

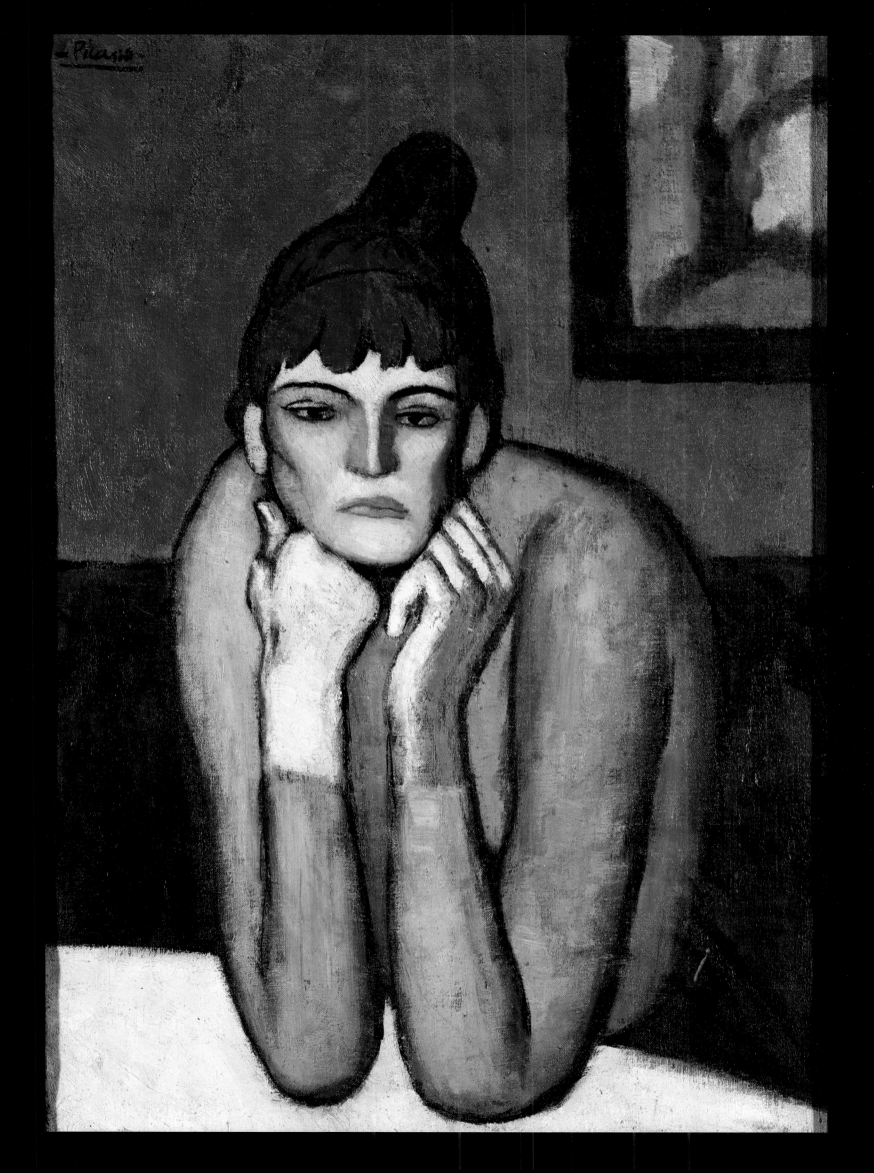

우정과 죽음

카사주마, 즐거울 때나 괴로울 때나 항상 우정을 나누던 그가 죽었다. 클리쉬 거리 128번지, 이포드롬 카페에서 제르멘느를 위협한 다음에 카사주마는 자신의 관자놀이에 방아쇠를 당겼다. 그의 나이 스무 살로 피카소와 동갑이었다. 파블로는 매우 낙담한다. 그런데 유명한 화상 앙브르와즈 볼라르의 화랑에서 전시회를 열라는 카탈로니아 출신의 화가 마냐시의 재촉에 피카소는 파리로 돌아와서 클리쉬 거리 130번지에 있는 카사주마의 화실에 정착한다.

가을에 피카소는 화가로서의 인생에서 가장 독특한 한 시기의 문을 연다. 그의 청색시대가 시작된 것이다. 그는 그때부터 고독과 비참, 비애 그리고 무력한 사람들의 절망에 대한 이 세상의 무관심을 화폭에 옮긴다. 피카소 주변의 화가들은 이 새로운 경향의 그림들을 열광적으로 환영한다. 사바르테스가 보기에 피카소는 "자기 자신으로 되돌아온 것 같았다. … 청색 그림은 그의 양심의 증언이라고 말할 수 있다." 있는 그대로의 자기 자신과 삶으로 되돌아옴. 그것은 흠도 없고 어떤 속임수도 없는 본연의 모습으로 돌아가는 것이었다. 포비즘이 나타난 시대에 단색으로 그리는 데에는 많은 용기가 필요했다.

1

1과 4.
〈삶〉을 위한 습작은 두 점이 있는데, 그 중 하나에 피카소가 보인다. 작품 〈삶〉에서는 결국 피카소가 카사주마로 바뀌고, 그의 어깨에 기댄 여자는 슬픈 표정으로 땅바닥을 내려다보고 있다. 그들은 옷을 거의 벗은 상태인데, 카사주마가 입고 있는 하얀 속옷은 성불능을 상징한다. 따라서 그들은 결코 아이를 낳지 못한다. 주름진 옷을 입고 아이를 안고 있는 여자를 향한 그의 손짓에는 응답이 없다. 중앙에 있는 밑그림들은 고독과 고통을 나타낸다. 〈삶〉은 청색시대의 주요 작품 중 하나로 손꼽힌다.

"나는 카사주마를 생각하기 시작한 바로 그때부터 청색으로 그림 그리기 시작했다."

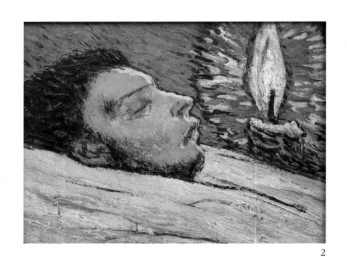
2

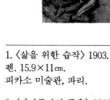
3

2와 3.
피카소는 늘 머리에서 맴도는 죽은 친구에 대한 기억을 떨쳐내기 위해 그의 초상을 많이 그린다. 〈카사주마의 죽음〉에서 관자놀이에 총을 쏘아 자살한 주인공의 얼굴에는 핏자국이 선명하다. 그는 생전의 카사주마의 모습을 기억하여 관 속에 누워 있는 모습을 그렸다. 얼굴을 밝히고 있는 기이하게 비치는 촛불은 반 고흐의 기법을 연상시킨다.

비록 그의 친구들이 피카소의 용기를 매우 기뻐했지만, 화상들과 일반 대중은 달가와하지 않았다. 그래서 마냐시는 피카소에게 매달 백오십 프랑을 주기로 했던 계약을 파기한다. 화상 베르트 바일은 더이상 대처해 나갈 수 없었다. "나는 여기저기에다 피카소의 데생이나 유화를 팔아 보았지만, 그의 생활비를 보조할 수 없었다. 그가 나를 좋아하지 않는 것은 유감이다. 그의 눈을 보면 두려움을 느낀다. 그도 그 사실을 알고 있으며, 오히려 그 점을 이용하고 있다."

1. 〈삶을 위한 습작〉 1903.
펜. 15.9×11cm.
피카소 미술관, 파리.

2. 〈카사주마의 죽음〉 1901.
나무판에 유채. 27×35cm.
피카소 미술관, 파리.

3. 〈죽음, 매장〉 1901.
캔버스에 유채. 100×90.2cm.
개인 소장, 미국.

4. 〈삶〉 1903.
캔버스에 유채. 196.5×128.5cm.
클리블랜드 미술관(한나 재단).

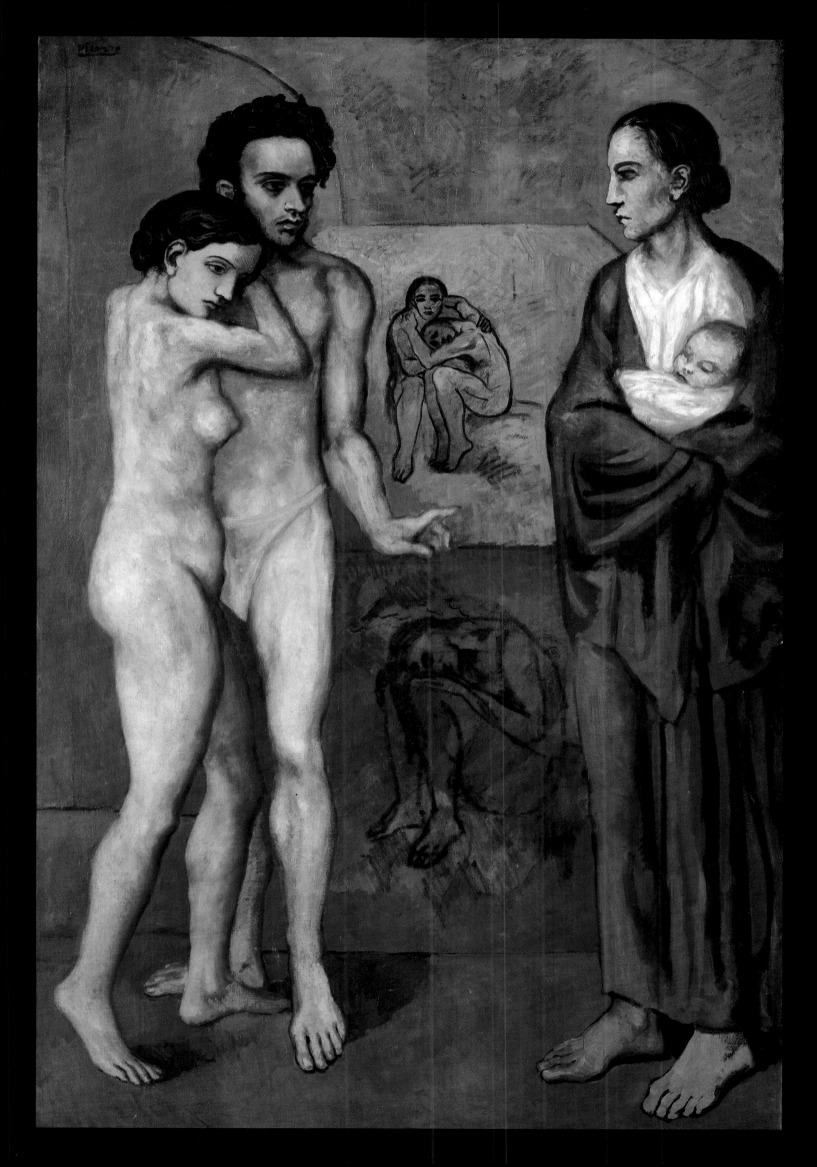

바토 라브와르 앞에서의 막스 자콥.

2 3

3과 5.
〈간소한 식사〉는 피카소의
두번째 아연판화이며
기법이 뛰어난 걸작이다.
야윈 얼굴, 가느다란 손가락,
맥없는 움직임은 한 해 전에
그린 〈장님의 식사〉를
연상시킨다. "자네는 예술이
슬픔과 고통의 아들이라고
믿는군"이라고 말하는 친구
사바르테스에게 피카소는
이렇게 대답한다. "나는
내가 살고 있는 시대를
그릴 뿐일세."

피카소는 훨씬 후에 이렇게 회상한다. "내가 청색
그림을 그리기 시작했을 때는 … 아무도 좋아하지
않았다. 그렇게 몇 년을 계속했고, 나는 항상 한결같
았으며 아주 좋았다. 그런데 나중에는 갑자기 형편없
어졌다." 그때 피카소는 시인이자 예술평론가로 빈털
터리였던 막스 자콥을 만난다. 이들은 이내 서로
마음이 통했으며, 막스는 프랑스인으로는 처음으로
피카소의 친구이자 열렬한 예찬가가 된다.

"나는 앙브르와즈 볼라르의 화랑에서 그의 작품을
보고는 너무 흥분하여 탄복하지 않을 수 없었다.
바로 그 날 나는 마냐시 씨의 초대를 받았다. 처음
만난 날부터 우리는 서로에게 깊은 호감을 지녔다.
그는 가난한 스페인 화가들에 둘러싸여 있었는데,
그들은 바닥에 주저앉아 먹고 떠들고 있었다. 그는
하루에 두세 점씩 그림을 그렸고, 나처럼 실크모자를
쓰고는 무대 뒤에서 배우들의 초상을 그리느라 저녁
나절을 보내곤 했다."

피카소와 막스 자콥은 그들이 갖고 있는 돈을 모두
공동관리하기로 하고 볼테르 거리에 방 하나를 얻어
같이 쓰기로 한다. 그 방에는 침대가 하나밖에 없었
기 때문에 두 사람은 번갈아가며 잠을 자야 했다.
피카소는 밤부터 새벽까지 잠이 들었고, 그러면 그때
막스는 일어나 일하러 나갔다. 그들의 생활은 비참하
고 힘겹고 고통스러웠다.

피로와 영양실조, 추위에 지쳐—그는 방을 따뜻하
게 하기 위하여 캔버스를 태워야 했다고 사바르테스
에게 고백한다—피카소는 스페인으로 돌아온다.

그는 다음 해 파리로 되돌아와 커다란 건물에
거주하는데, 그곳은 몽마르트르 라비냥 거리에 위치
한 대단히 비위생적인 곳으로 주로 화가들이 살고
있었다. 막스 자콥은 그 집모양이 세느 강에 떠 있는
세탁선을 연상시킨다고 해서 바토 라브와르라는 별명
을 붙인다.

4

4.
화가 리카르도 카잘스는
1904년에 찍은 이 사진을
바이올린 연주자 앙리
블로흐와 그의 여동생
쉬잔느에게 바쳤다. 바그너
가극의 가수였던 쉬잔느는
탁월한 재능이 있었다.
피카소는 그 해에 그녀의
초상을 그렸다.

2. 〈술집〉 1900. 스타인렌. 포스터.

3. 〈간소한 식사〉 1904.
검은 아연판화. 46.3×37.7㎝.
현대미술관(록펠러 부인 기증), 뉴욕.

5. 〈장님의 식사〉 1903.
캔버스에 유채. 95×94.5㎝.
메트로폴리탄 미술관(이라 하우프트 부부 기증), 뉴욕.

1904년 바토 라브와르

바토 라브와르는 커다란 건물로, 습하고 더러우
며 수도물도 없고 전기도 안 들어오는 곳이었다.
그러나 가난한 예술가들에게는 훌륭한 거처였으며,
그들은 그곳에서 대가족처럼 살았다. 마음이 넓은
문지기 아줌마 쿠드래는 정성껏 이 작은 세계를 돌봐
주었고, 끼니거리가 없는 사람들에게 **빵과 수프를**
주기도 했다. 피카소는 1904년 봄에 그곳에 들어가
앙드레 살몽과 급격히 가까와진다. 앙드레 살몽은
훗날 『끝없는 추억』에서 화가의 화실을 이렇게 묘사

1

2

한다. "그림을 그려 넣은 판자로 된 오두막집. …
겨우 화실이라 부를 수 있을 정도로 초라한 작은
방 안에는 침대로 사용되는 것만 있었다. … 그림을
그리거나 다른 사람에게 보여줄 때는 촛불이 필요했
다. 촛불을 높이 들어 평범한 나에게 보여준 것은
굶주린 사람들, 불구자들, 젖이 말라빠진 어머니의
초인간적인 불행의 세계였다. 그것은 곧 푸르스름한
불행이 넘치는 초현실의 세계였다."

돈이 없어도 삶에 대한 욕구는 사그라들지 않았
다. 막스 자콥은 피카소의 화실에서 그들이 나누었던
밤에 대하여 이야기하기를, "우리는 바로 우리 앞에
놓여진 맥주 한 잔 값을 지불하기에 필요한 단돈
육 수도 없었다. 그러나 우리는 거미줄이 잔뜩 쳐진
대들보에 갈고리모양의 철사줄에 매달려 있는 석유등
갓 아래서 즉흥적으로 무대를 만들고 각본을 쓰고
미친 사람으로 분장했다. 피카소는 웃어대며 끼어들
었는데, 바로 그 웃음이 우리가 바라는 것이었다."

1.
라비냥 거리에 있는
바토 라브와르.
피카소는 X표를 하여
자신의 화실을
정확하게 표시한다.
이곳은 피카소뿐만
아니라 브라크, 반 동겐,
후앙 그리, 모딜리아니,
르베르디, 맥 오를랑,
막스 자콥 등 20세기초의
주요 예술가들이
살았던 곳이다.

2.
1904년 몽마르트르에 서 있는
피카소. "바토 라브와르에서,
그래, 나는 정말 유명했다!
우데가 내 그림을 보기 위해
독일에서 왔을 때, 각국의
젊은이들이 자신의 그림을 가지고
와서는 자문을 구했을 때,
그리고 무일푼이었을 때에도
나는 정말로 유명했다.
그곳에서 나는 유명한 화가였지
결코 신기한 한 마리의
짐승이 아니었다."

3.
이 작품의 모델 마르고는
'날쌘 토끼네'라는 카바레
주인의 딸이며, 훗날 작가
피에르 맥 오를랑과
결혼한다. 화가의 팔레트는
다시 선명한 색으로 불붙는
듯했고 절대적이었던 단색은
더이상 찾아볼 수 없다.
오렌지 빛이 감도는 황토색이
그림을 밝게 해 주고 있다.

3. 〈까마귀를 안고 있는 여인〉 1904.
마분지에 과슈와 파스텔. 65×49.5cm.
톨레도 미술관.

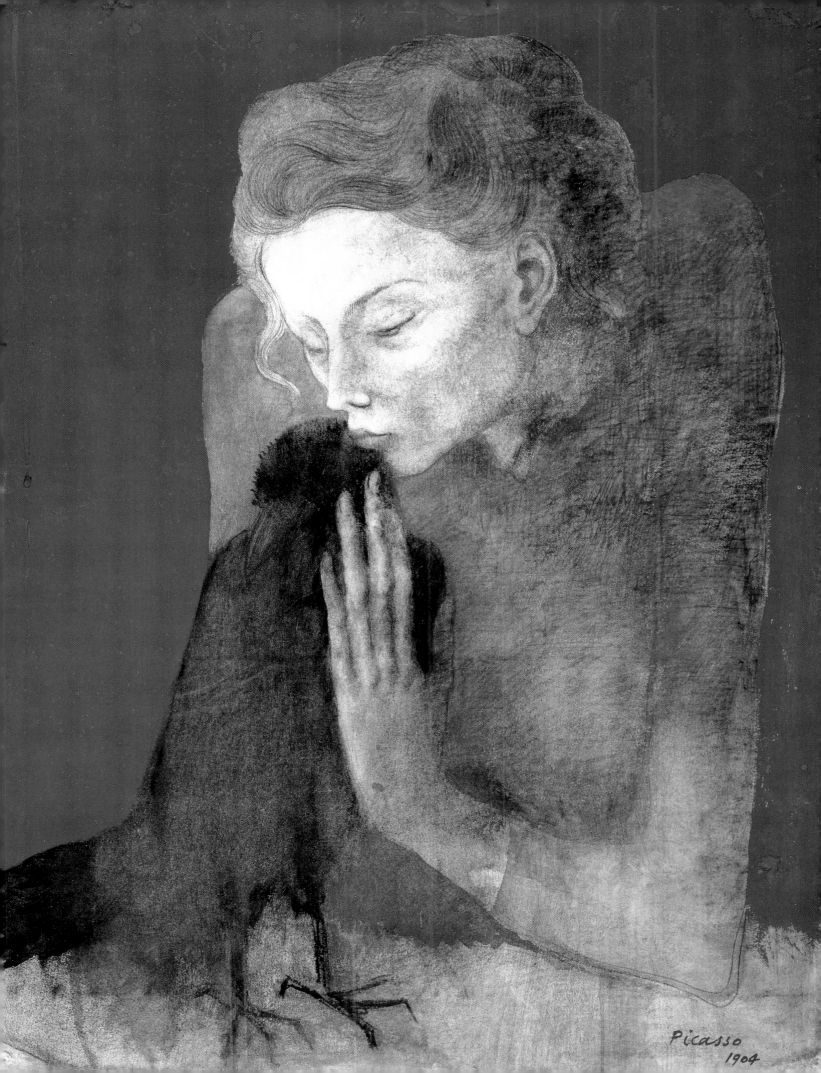

페르난드

"**비**가 퍼붓던 어느날 저녁, 막 집에 들어가려 할 때 피카소를 만났습니다. 그는 손에 아주 작은 고양이를 안고 있었는데, 길을 막고 웃으면서 그 고양이를 내게 주더군요. 나도 그를 따라 웃었습니다. 그리고 그의 요구에 따라 그의 화실을 찾게 되었습니다."

페르난드 올리비에는 검붉은 머리에 키가 크고, 균형잡힌 몸매를 가진 육감적인 여자였다. 그리고 쾌활한 성격으로 피카소를 기쁘게 했다. 이 젊은 여자와 화가의 사랑은 구 년 동안이나 지속된다. 피

카소는 광적인 사랑에 빠졌다. 그는 몇 번이고 그녀를 그리고 행복해했으며 그의 그림은 밝아져 갔다.

페르난드는 힘껏 피카소의 살림을 꾸려 나갔지만, 그를 둘러싸고 있는, 그림을 그리는 데 필요한 무질서만은 손대지 않았다. 먹을 것과 땔감을 구하는 것이 그녀의 급선무였는데, 다행히도 그녀는 수완이 좋았다. 파블로가 데생을 팔면 그 돈으로 그녀의 특기인 발렌시아 식 밥을 짓는다. 돈이 떨어지면 빵집에 속임수를 쓴다. "그녀는 아베스 광장에 있는 빵집에 빵을 주문하곤 했다. 점심 때 배달온 사람이 문을 두드리다 지쳐 할 수 없이 빵 바구니를 문 앞에 두고 가면 그때서야 문이 열리곤 했다."

석탄가게에도 마찬가지 방법을 사용한다. "옷을 벗고 있어서 문 열기가 곤란해요"라고 페르난드가 소리친다. 그러면 젊은 배달부는 당황하여 "그럼 돈은 나중에 주세요"라며 석탄을 놓고 그냥 가버리는 것이다. 페르난드와 파블로는 보헤미안적인 생활과 어려운 현실에도 불구하고 행복했다.

"화실은 여름에 찌는 듯이 더웠다. 피카소와 그의 친구들은 허리에 스카프만 두른 반쯤 벗은 모습으로 손님을 맞곤 했다. 겨울에는 유난히 추워서 전날 먹다 남긴 차가 다음 날에 얼어붙어 있곤 했다. 그때가 청색시대의 말기였다. 화실에는 미완성의 커다란 캔버스들이 세워져 있었는데, 모든것들이 작업의 열기를 뿜어내고 있었다. 하지만 그 작업은 얼마나 뒤죽박죽이었는지…"

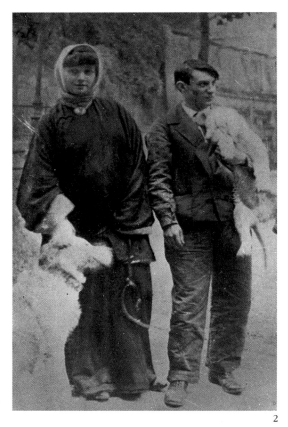

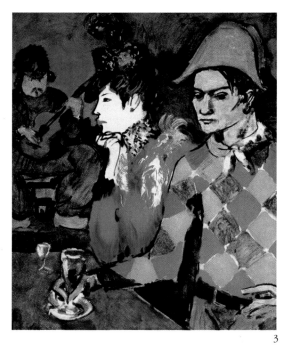

1.
반 동겐 부부와 딸 돌리는 1906년에 바토 라브와르에서 살고 있었다. 일층 왼쪽에 있는 그의 화실은 그곳에서 가장 작은 방이었지만, 유일하게 광장쪽으로 창문이 나 있었다. 그래서 사람들은 그를 관리인으로 착각하곤 했다. 반 동겐 부부는 페르난드, 피카소와 매우 친했고, 어린 돌리는 피카소를 타블로라고 부르며 몇 시간씩 같이 놀곤 했다. 반 동겐은 페르난드의 초상을 몇 점 그렸는데, 그 초상들은 훗날 그의 자랑거리가 될 가늘고 긴 눈을 가진 유명한 여인들을 예고하고 있다.

2.
1906년의 페르난드와 피카소, 그리고 그들의 개 프리카.

3.
생 뱅상 거리에 있는 유명한 카바레 '날쌘 토끼네'는 프레데의 아버지 소유였다. 그곳은 몽마르트르에 살고 있는 예술가들의 회합 장소였다. 그림 안쪽의 기타치는 사람이 프레데이며, 어릿광대 옷차림을 한 사람이 바로 피카소이다. 그의 옆에는 제르멘느가 앉아 있는데, 그녀는 이 그림을 마지막으로 더이상 피카소의 작품에 등장하지 않는다. 피카소의 생활에 페르난드가 등장하자 청색시대도 막을 내렸고, 그는 툴루즈 로트렉과 스타인렌의 영향에서 벗어나 밝고 선명한 색깔로 캔버스를 가득 채운다.

1. 〈페르난드〉 1906. 반 동겐.
파스텔. 61×72cm.
프티 팔레 미술관, 제네바.

3. 〈카바레 날쌘 토끼네에서〉 혹은 〈술잔을 든 어릿광대〉 1905.
캔버스에 유채. 99×100.5cm.
개인 소장, 뉴욕.

마티스와의 만남

피카소는 1905년 가을에 열리는 공모전 살롱 도톤느에 가서 야수파의 두번째 전시회를 보고 깜짝 놀란다. 관객들은 이미 1903년 「앙데팡당전」에서 유명해진 이 젊은 화가들의 그림에 호기심을 느낀다. 그런데 이번에는 별도의 방 하나가 그들에게 할애된다. 여기서 승리를 거둔 것은 색채였다. 색은 더이상 대상에 얽매이지 않고, 대상이 색에 종속된다. 화가는 감정을 표현하기 위하여 상상력이 움직이는 대로 팔레트를 사용할 수 있기 때문이다. 나무는 노란색일 수 있고 하늘은 초록색, 초원은 붉은색일 수 있다. 색은 데생의 선이나 구성의 구조 자체를 벗어나 이제 더이상 수단이 아니라 그 자체로 하나의 목적이 된다. 안목있는 몇몇 사람들은 열광하지만 전시회를 찾은 거의 모든 사람들은 빈정댄다.

"…그림과 아무 관계도 없고 형태도 알아볼 수 없는 울긋불긋한 색깔들. 푸른색, 붉은색, 노란색, 초록색, 되는 대로 늘어 놓은 원색의 얼룩들… 마치 미치광이의 발광처럼 또는 어린 아이의 장난처럼 미술을 하는 이 사람들의 이름 좀 들어 보자. 드랭, 마르케, 마티스…"라고 미술평론가 니콜—그는 나름대로 이것을 예리한 판단이라고 했던 모양인데—은 『주르날 드 루앙』 신문에 쓴다.

파문을 일으킨 작품 중에는 마티스의 〈모자를 쓴 여인〉이 있다. 마티스는 그 그림에서 여인의 얼굴 하나를 칠하는 데 초록색, 빨간색, 노란색을 사용한다. 이 운동의 리더로 보이는 마티스는 야수파를 다음과 같이 설명한다. "색채가 지배하는 경향은 가능한 한 표현을 강조하기 위해서이다. 나는 어떤 선입견도 가지지 않고 색조를 선택한다. 나는 순전히 본능적으로 색채의 풍부한 표현력에 사로잡힌다. 나는 색을 선택할 때, 감정과 내 감성적 체험에 의존한다."

살롱이 열린 지 일 년 후인 1906년에 피카소는 마티스와 만난다. 마티스는 서른다섯 살, 피카소는 스물다섯 살이었다. 두 사람은 서로 주목하고 염탐하며 질투가 섞인 찬사를 교환한다.

마티스와 그의 제자들이 색채의 세계를 찬란하게 빛내고 있을 때, 피카소는 장미빛에만 파묻혀 조용히 청색을 잊어 가고 있었다.

1.
1906년 카페에 앉아 있는 페르난드, 피카소, 레벤토스.

2.
1905년 살롱에서 폐나 시끄러웠던 작품. 그러나 선견지명이 있던 작가 게르트루드 스타인과 그녀의 동생은 오백 프랑을 주고 〈모자를 쓴 여인〉을 산다. 이는 그들이 화가와 친분을 맺기 전의 일이었다.

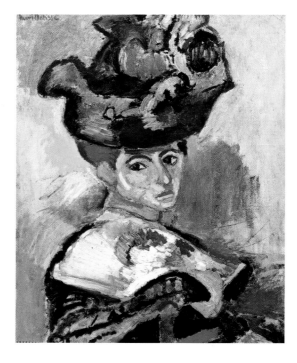

2. 〈모자를 쓴 여인〉 1905. 마티스. 개인 소장. 스파뎀.

3. 〈파란 모자를 쓴 여인〉 1901. 마분지에 파스텔. 60.8×49.8cm. 로젠가르트 화랑, 루체른.

3.
〈파란 모자를 쓴 여인〉에 나오는 이 우아한 여인의 갈색 머리, 검은 눈, 커다란 코, 탐욕스러운 입술은 페르난드의 얼굴과 흡사하다. 그렇지만 이 그림을 그릴 당시에 피카소는 아직 그녀를 알지 못했다.

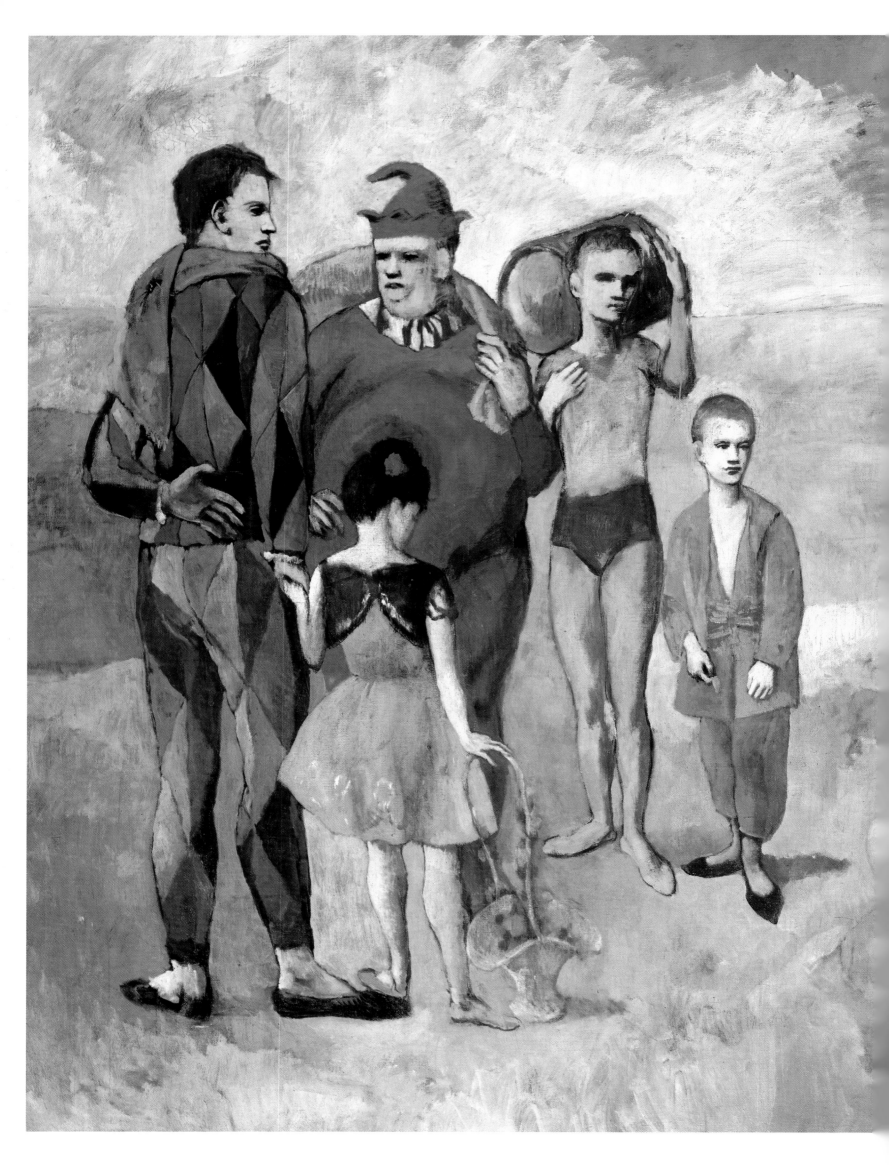

장미빛시대에서
고졸의 화폭으로

페르난드는 피카소의 생활에 기쁨을 심어 주었고, 그들이 사귀는 친구들의 범위 또한 넓어진다. 작업실의 문을 두드리는 사람들은 더이상 스페인 예술가에만 국한되지 않고, 피카소의 곁에는 새로운 무리가 형성된다. 낮에는 자거나 일을 하고 밤이면 모두들 모였다. 맛있는 음식이 차려진 식탁가로 모이는 것은 이 패거리들의 커다란 즐거움이었다. 예를 들면 그들은 '달동네 아이들'이라는 이름의 식당을 즐겨 찾았는데, 그 집 주인인 아종 씨는 간단한 음식이라도 매우 푸짐하게 그들을 대접했다. 드랭, 브라크, 블라맹크, 반 동겐, 샤를르 뒬랭, 폴 포르, 모딜리아니, 막스 자콥, 피카소와 페르난드가 이 집의 단골이었다.

그들은 토요일 저녁이면 노르뱅 거리에 있는 '아델르 할멈'집에 드나들면서 단돈 이 프랑으로 포도주와 리뢰르를 마음껏 마시며 즐겼다.

돈이 부족하여 여자들에게 도움을 청하면, 그들은 각기 자신의 특별 메뉴를 선보인다. 페르난드는 발렌시아 식으로 짓는 밥이 일품이었고, 마리 로랑생은 마카로니를 넣은 찌게를 잘 만들었으며, 반 동겐은 양파와 감자를 곁들인 계란요리가 특기였다.

저녁 식사 후에는 막스 자콥이 큰 소리로 알렉상드르 뒤마, 랭보의 작품을, 그리고 때때로 자신의 시도 낭송했다. 아폴리네르는 친구들에게 에로틱한 작품들을 소개하곤 했는데, 특히 18세기의 문인 레스티프 드 라 브르톤느의 관능파 문학의 걸작 『앙티 쥐스틴느』를 드랭 부인에게 읽어 주었다. 냉정한 성격의 소유자인 드랭은 이 시간을 이용하여 피카소에게 권투를 가르쳐 주려 애썼다. 권투와 자전거에 열중했던 블라맹크도 곧 합류했다.

그러나 '피카소 패거리'가 가장 즐거워했던 것은 메드라노 서커스단이 문을 열었을 때였다.

"메드라노를 떠날 수 없었어요. 일주일에 세 번, 네 번 갔답니다. 나는 피카소가 그렇게 마음껏 웃는 것을 본 적이 없어요. 그는 마치 어린애처럼 즐거워 했죠. 모딜리아니, 후앙 그리, 드랭, 우터, 쉬잔느 발라동 등이 그곳에 오곤 했지요"라고 페르난드가 말했다.

피카소는 행복했고 그러한 기분이 그의 그림에 배어났다. 연한 분홍색은 때때로 빨간색으로 짙어지고 그의 데생은 좀더 유연하며 모난 데 없이 부드러

〈곡예사 가족〉 1905.
캔버스에 유채. 212×296cm.
국립미술관 (체스터 데일 콜렉션), 워싱턴.

워진다. 그는 더이상 가난한 사람들의 불행이나 눈먼 사람들의 고독, 굶주린 노인들을 그리지 않는다. 대신 가뿐한 몸매의 젊은 곡예사, 어깨가 떡 벌어진 차력사들, 화려한 복장의 어릿광대들을 그린다. 왜냐하면 피카소는 여행중인 곡예사들을 만났기 때문이며, 그는 바로 그들을 그리고 싶어했다. "피카소는 술집에 있었어요. 그곳은 더웠고 구역질나는 마구간 냄새가 났어요. 그는 그곳에 남아 있었지요. 저녁 내내 광대들과 잡담을 나누면서. 피카소는 그들의 엉뚱한 분위기와 말씨며 재담을 즐거워했어요. 블라맹크, 피카소, 레제는 둥근 깃이 달린 스웨터를 입었고, 이곳에서 너무나 편해 보였기 때문에 어느 날엔가는 일자리를 구하는 사람들로 오인되기도 했어요" 라고 페르난드는 회상한다.

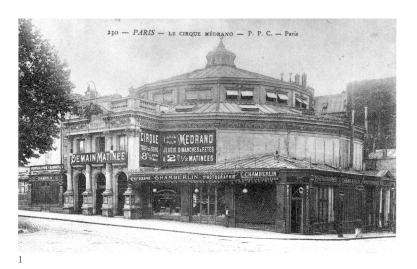

1

1. 2.
"때때로 피카소나 나 같은 화가들은 메드라노 서커스 극장 주변에서 작품을 팔려고 애쓰곤 했다. 우리가 작품을 진열해 놓으면, 사람들이 십 수우를 내고 사가곤 했다."——반 동겐

3.
피카소가 막스 자콥의 흉상을 만들고 있던 어느날, 그는 메드라노 서커스 극장에서 하루 저녁을 보내고 돌아오면서 친구의 얼굴을 고쳐 어릿광대로 만들어야겠다고 생각한다. 결국 그 흉상은 얼굴 아래 부분만이 시인을 닮았다.

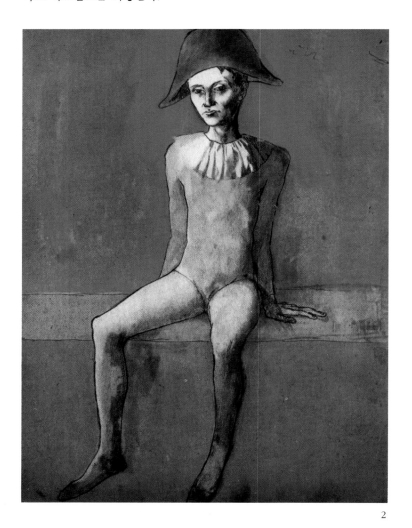

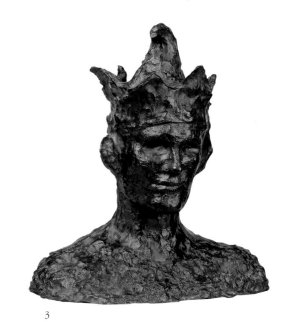

2 3

청색시대에 놀랐던 사람들은 장미빛시대를 보고 안심한다. 미술평론가들, 화상들과 대중은 피카소에게 다시 돌아온다. 1905년 4월에 아폴리네르는 『부도덕과 잡지』에 처음으로 피카소만을 전적으로 다룬 글을 발표한다.

"사람들은 피카소의 작품들이 너무 때이른 실망감을 안겨 준다고 말한다. 나는 그와 정반대라고 생각한다. 모든것이 그를 사로잡았고, 그의 탁월한 재능은 감미로운 것과 참혹한 것, 비열한 것과 우아한 것이 적절하게 섞인 환상의 세계를 표현하기 위해서 존재하는 것처럼 보였다."

2. 〈빨간 의자에 앉아 있는 어릿광대〉 1905.
종이에 먹과 수채.
개인 소장, 파리.

3. 〈미치광이〉 1905.
청동. 40×35×23cm.
피카소 미술관, 파리.

4. 〈공을 타는 곡예사〉 1905.
캔버스에 유채. 147×95cm.
푸시킨 박물관, 모스크바.

4.
피카소는 일주일에 세 번 내지 네 번 메드라노 서커스 극장에 갔다. 곡예사가 그네를 타고 몸을 높이 솟구치면, 그것을 주의깊게 바라보던 그는 몸을 부르르 떨었다. 광대가 익살을 떨면 그도 따라 웃었고, 맹수조련사의 담력과 마술사의 묘기에 감탄하기도 했다. 그는 서커스를 보면서 어린애처럼 즐거워했고, 곡예사의 세계에서 가장 아름다운 작품을 이룰 소재들을 끊임없이 끌어냈다.

44

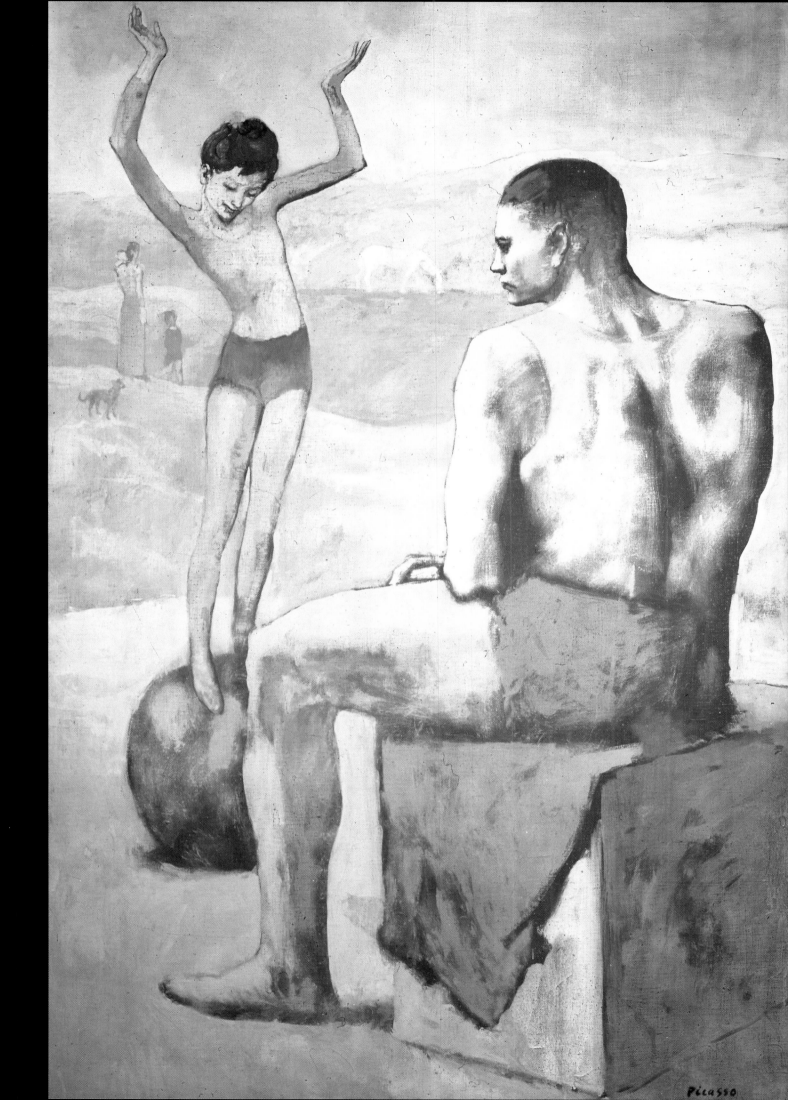

게르트루드와 레오 스타인은 화가의 화실에 들러 팔백 프랑 상당의 그림을 구입한다. 아마도 마티스를 통해 피카소의 재능에 대해 알게 되고, 게르트루드 스타인으로부터 피카소를 소개받은 화상 볼라르는 이천 프랑을 주고 피카소의 그림들을 사들인다.

"생활이 물질적으로 더 나아졌어요. 피카소는 집에 돈을 놓아 두고 다니려 하지 않았기 때문에, 항상 주머니 속에 넣고 다녔어요. 좀더 안전하게 하려고 커다란 핀으로 주머니를 굳게 채웠어요. 돈을 꺼내야 할 때마다 그는 아주 조심스럽게 그 핀을 열곤 했지만 그렇게 수월한 일은 아니었어요."

"로마에서
사육제가 열리면
가면들(어릿광대, 산비둘기,
프랑스 요리사)이 물결친다.
때때로 살인으로 끝맺음되는
향연이 지나고 아침이 오면,
그 가면들은 성자 베드로의
발가락에 입맞추기 위해
성 베드로 성당으로 간다.
피카소를 아주 즐겁게 한
사람들도 있었다. 그들은
번쩍거리는 날썬한 곡예사의
옷을 입고는 진짜 변덕스럽고,
약삭빠르고, 가난하고, 교활하며
거짓말 잘 하는 빈민굴의
젊은이로 변장한다."
──기욤 아폴리네르, 1905.

스타인과 볼라르가 지불한 돈으로 피카소는 여행을 떠날 수 있었다. 그는 최근 스페인에서 발굴되어 연초에 루브르 박물관에서 전시된 원시조각을 보고 깊은 감명을 받았다. 스페인이 그를 기다리고 있었던 것이다. 그래서 피카소와 페르난드는 카탈로니아 산중에 위치한 작은 마을, 고졸로 떠난다. 피카소의 그림에는 곧 그를 둘러싼 황량함과 점토질의 풍경이 갖고 있는 황토색이 스며든다. 그는 아이들과 말을 그리고, 처음으로 페르난드의 누드를 그린다. 그러나 원시조각에 대한 기억이 계속 그를 따라다녔다.

피카소는 외모와 일화적인 것에서 벗어나 앵그르처럼 매끄러운 그림, 그리고 순수한 조형과는 거리가 먼 군더더기들을 제거한 그림에 이르고자 한다. 이렇게 해서 '씻겨진' 얼굴은 가면을 연상시키는 것이다. 시선도 주름도 특별한 표정도 없는 얼굴. 그러나 이로 인해 표현적인 힘은 역설적으로 뚜렷이 증가한다.

"예술은 거짓말이기는 하지만
우리에게 진실을 깨닫게 한다."

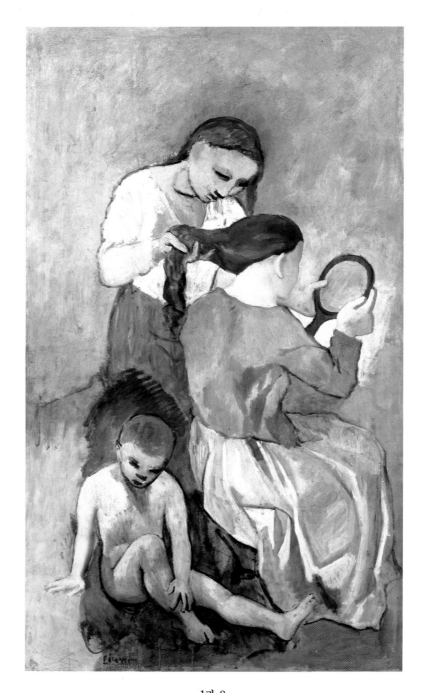

1과 2.
피카소는 앵그르의 몇몇 작품들, 특히 1905년 살롱 도톤느에 전시된 〈터키탕〉과 루브르 박물관에서 전시된 기원전 6, 7세기의 이베리아 조각들을 기억하고 있었다. 몇 달 전부터 사용한 황토색과 분홍색조는 계속 유지하면서, 그때부터 인물의 양식화를 추구한다. 인물들의 특징이나 표정은 사라지고 가면처럼 매끈하고 신비한 얼굴만이 남는다. 〈머리 손질〉은 화가들이 많이 다루었던 주제를 택한 것이고, 〈화장〉은 처음으로 페르난드의 누드를 그린 것이다.

1. 〈머리 손질〉1906.
캔버스에 유채. 175×99.5㎝.
메트로폴리탄 미술관(울프 재단), 뉴욕.

2. 〈화장〉1906.
캔버스에 유채. 151×99㎝.
알브라이트 녹스 미술관, 버팔로.

"살몽, 아폴리네르, 피카소와 나, 그렇게 우리는 목요일 저녁, 생 미쉘 역에 있는 마티스의 집에서 저녁을 먹고 있었다. 마티스가 식탁 위에 검은색 나무로 만든 자그마한 입상을 놓았는데, 그것은 처음 본 목각 흑인상이었다. 마티스가 그것을 피카소에게 보여주자 피카소는 그 조각을 저녁 내내 손에 쥐고 있었다"라고 막스 자콥은 말한다. 그 작은 입상은 피카소를 뒤흔들어 놓는다. 고졸에서 막 돌아온 그는 본 대로 그릴 것이 아니라, 주제의 본질과 그 깊은 진실에 다다르려면 그 형태의 왜곡을 감수하고서라도 느낀 대로 그려야겠다고 다짐한 참이었다.

흑인 미술가들은 형태의 단순화가 새로운 언어를 제공한다는 것을 일찍이 이해하고 있었다. 그들은 눈 대신 두 개의 구멍을 그렸고, 코는 삼각형을, 입은 사각형을 그리는 것으로 충분했다. 이렇게 실체를 기하학적으로 변형시킴으로써 그들은 종교적인, 혹은 조상 전래의 악령을 추방하는 것이다. 작품을 대하는 느낌은 더이상 정신의 분석에 따르는 것이 아니다. 그것은 즉각적일 뿐만 아니라, 우리 내부에 도사리고 있는 악마를 대면하게 한다.

피카소는 손에는 화첩을 들고 트로카데로의 민속 박물관을 하루도 거르지 않고 드나든다. 프랑스령 콩고나 코트 디브와르 그리고 누벨 칼레도니에서 온 작품들에서 가장 큰 친밀감을 느낀다.

훨씬 훗날, 피카소는 앙드레 말로에게 1907년 7월 그가 처음으로 박물관에 갔던 날의 인상을 말한다. "내가 트로카데로 박물관에 갔을 때, 그곳은 매우 불쾌한 곳이었소. 마치 벼룩시장 같더군요. 무슨 냄새도 나는 것 같고. 나는 혼자였는데 도망치고 싶었소. 그러나 떠날 수 없었소. 그래서 남아서 버텨 보았지요. 이 점이 매우 중요하다는 것을 깨달았소. 무엇인가 내게 다가오는 것이었어요. 그렇지 않을까요? 가면들은 다른 것과는 다른 조각, 전혀 다른 것이었지요. 무언가 신비스런 것이었어요. … 흑인들, 그들은 중재인이었소. 나는 그때부터 불어로 중재인이라는 단어를 알게 되었지요. 모든것에 맞서는 미지의, 그리고 불길한 영혼들에 대항하는 중재인. 나는 항상 이 물신들을 보고 있었지요. 그것들은 무기였소. 인간이 더이상 영혼에 굴복하지 않고 독립할 수 있도록 돕기 위한 무기였던 거지요. … 영혼, 무의식, 감정, 이런 것들은 모두 같은 것이오. 나는 내가 왜 화가인가에 대해 알게 되었지요. 〈아비뇽의 아가씨들〉은 정말이지 이 날 문득 떠올랐어요. 하지만 결코 형태 때문이 아니라 내가 주술적인 주제에 대해 그린 첫 작품이기 때문이오. 맞소!" 9월에 드랭이 에스타크에서 돌아오는데, 그 역시 아프리카 미술에 심취하여 블라맹크에게 그의 조각상 하나를 자기에게 팔라고 간청한다. 드랭은 이십 프랑을 주고 하나를 얻게 된다. "흥분으로 가득 찬 분위기였다"라고 게르트루드 스타인은 기록하고 있다. 그때부터 모든 사람들은 게르트루드 스타인이 말한 '큐비즘이라고 이름 붙여야 할 이 전투'에 몸을 던질 준비가 되어 있었다.

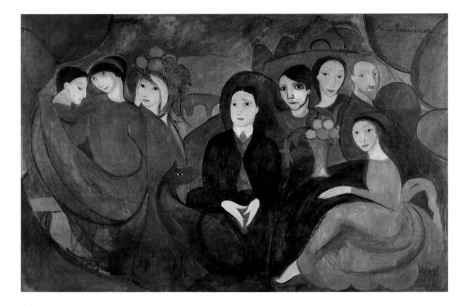

1.
〈아폴리네르와 그의 친구들〉에서는 게르트루드 스타인, 페르난드 올리비에, 아폴리네르, 시인 크레미츠, 앉아 있는 마리 로랑생 등이 보인다. 그림 안쪽에는 시인이 노래하던 미라보 다리가 있다. 이 그림은 아폴리네르의 소장품으로 그의 방 침대 위에 걸려 있었다.

"흑인 미술, 그것은 '근거있는' 미술이다."

2.
피카소 개인 소장품인 흑인 입상.

3.
"피카소는 코를 캔버스에 박고 의자 위에 몸을 쑥 내밀고 앉아 있었다. 그는 회갈색만을 짜놓은 아주 작은 팔레트 위에 그 색을 조금 더 섞었다. 나는 지금까지 피카소 앞에서 거의 아흔 번 정도 포즈를 취했는데, 처음으로 포즈를 취한 것이 바로 그때였다. 갑자기 피카소는 얼굴을 모두 지워 버리고는 신경질적으로 말했다. '당신을 쳐다보고 있기는 한데, 당신이 더이상 보이지 않는군요.' 피카소는 스페인으로 떠났다. 그리고 돌아와서는 나를 쳐다보지도 않은 채 얼굴을 그려서 내게 주었다. 예나 지금이나 항상 나는 그 초상에 만족한다. 내게는 그 초상이 바로 나 자신이기 때문이다."

1. 〈아폴리네르와 그의 친구들〉 1909. 마리 로랑생. 국립현대미술관, 파리.

2. 조각(일부), 뉴기니, 세픽 강 유역. 나무. 45.5×20×17.5cm. 피카소 미술관, 파리.

3. 〈게르트루드 스타인〉 1906. 캔버스에 유채. 100×81cm. 메트로폴리탄 미술관 (게르트루드 스타인 유증), 뉴욕.

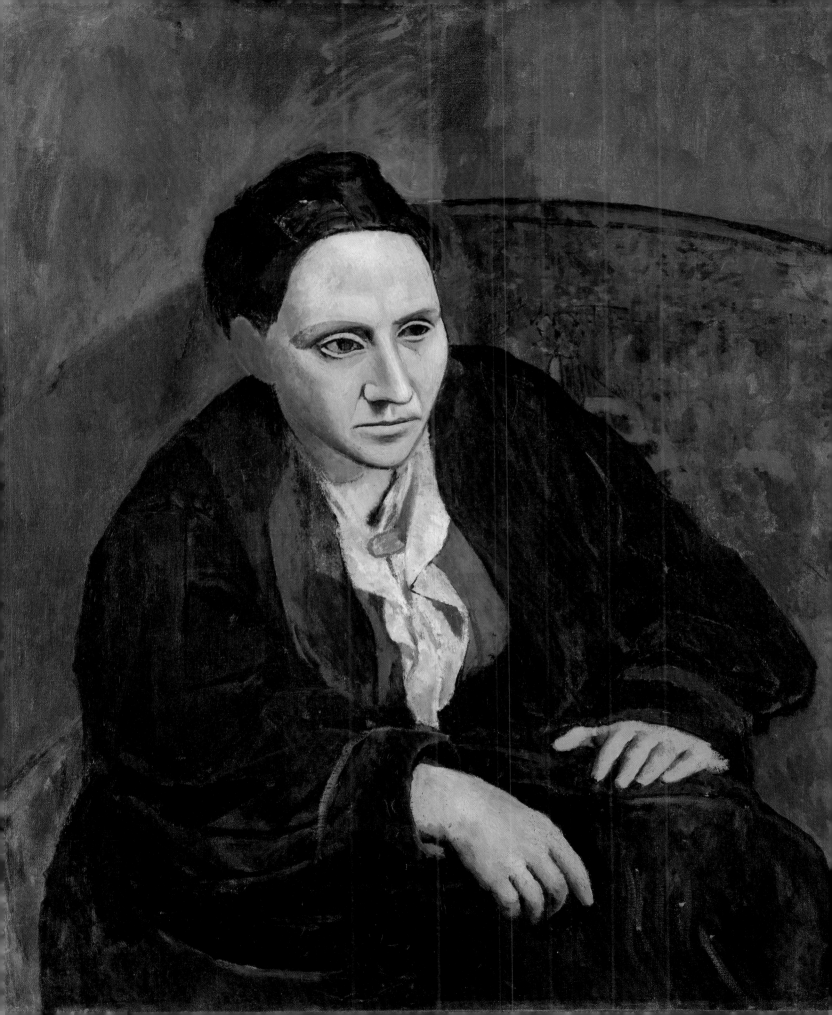

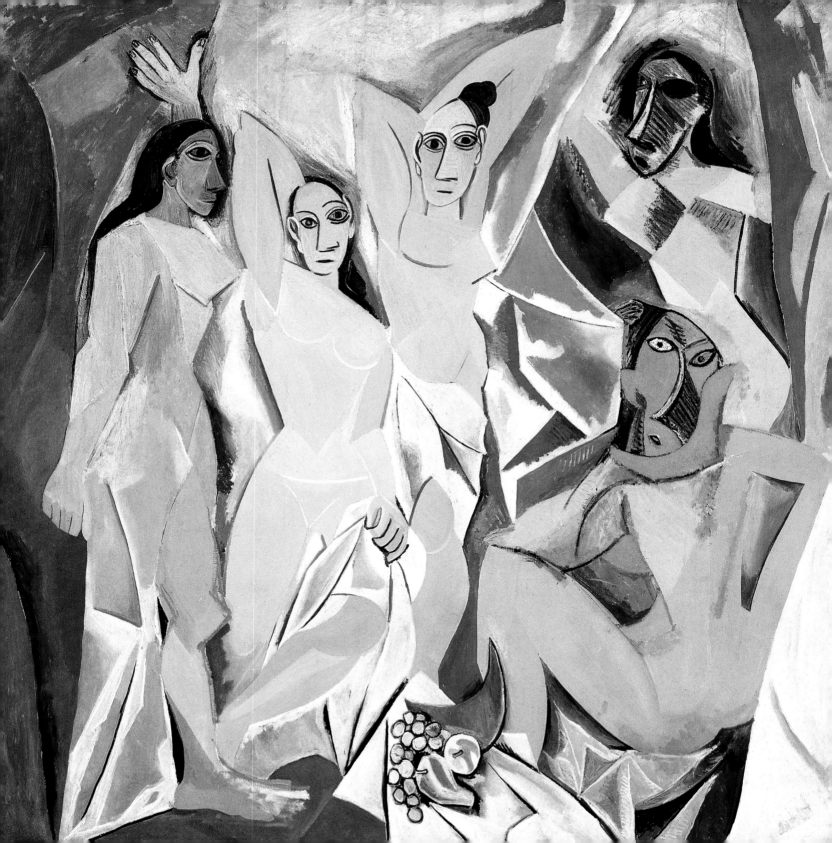

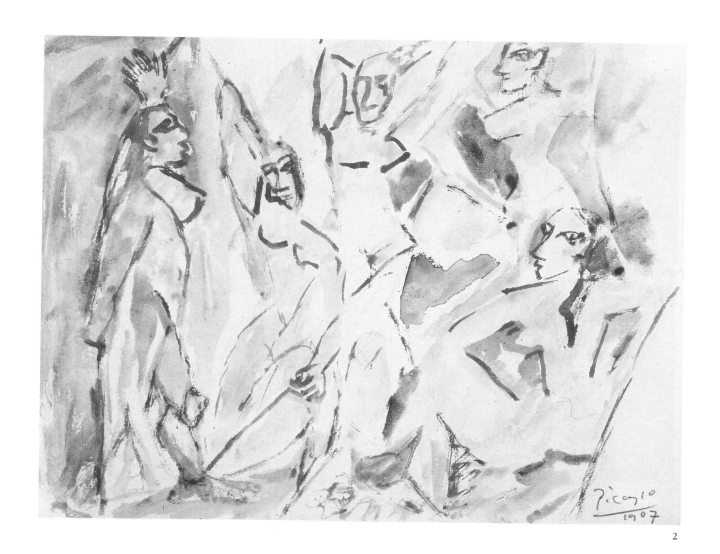

2

〈아비뇽의 아가씨들〉

〈세 여인〉 앞에 선 앙드레 살몽.　　　3

"**내**가 당신에게 알려 주고 싶은 것은, 피카소 같은 사람은 믿기 어려울 정도로 영웅적이라는 사실이다. 이 시대에서 그가 느끼는 정신적인 고독은 대단한 것이다. 왜냐하면 그의 화가 친구들 중 그 누구도 그의 뒤를 따르지 않기 때문이다. 모든 사람들의 눈에 그 그림은 정신나간 것이나 괴물 같은 것으로 보였다. 아폴리네르를 통해 피카소를 알게 된 브라크도 그 그림을 보고는 마치 석유를 입에 담고 불을 뿜어내는 사람 같다고 말했다. 드랭은 바로 나에게 어느날 저 커다란 작품 뒤에서 피카소가 목매단 채 발견될 것이라고 말했다. 왜냐하면 이러한 시도가 너무나도 절망적으로 보이기 때문이었다."

—— 칸바일러

1. 〈아비뇽의 아가씨들〉 1907.
캔버스에 유채. 243.9×233.7㎝.
현대미술관(릴리 P. 블리스 유증), 뉴욕.

2. 〈아비뇽의 아가씨들을 위한 밑그림〉 1907.
종이에 수채. 17×22㎝.
필라델피아 미술관(A. E. 갈라틴 콜렉션).

〈아비뇽의 아가씨들〉과
칸바일러

몇 주일 동안 피카소의 화실 바닥은 수백 장의
데생으로 뒤덮여 있었고, 아무도 그가 무슨 일을
하고 있는지 알 수 없었다. 마침내 피카소가 친구들
에게 그의 화실을 공개했을 때 친구들은 하나같이
그를 비난했다. 얼마 전에 아폴리네르로부터 소개받
은 브라크는 피카소를 조롱하는 투로 재담을 남기는
데, 이는 칸바일러가 우리에게 전하고 있다. 식견이
있다는 레오 스타인도 "사차원의 세계를 그리려 했던
거요?"라며 피카소를 비웃는다. 마티스도 화를 내며
사기라고 말했으며, 아폴리네르조차도 "굉장한 혁명
이군"이라고 마지못해 한마디 한다. 아폴리네르를
따라왔던 미술평론가 페네옹이 피카소에 대해 탁월한
재간꾼이라고 말했을 때에도 그것은 일종의 해학이었
던 것이다.

젊은 수집가이며 후에 유명한 화상이 된 칸바일러
만이 그 작품의 천재성을 인정한다. 아직 제목이
정해지지 않은 그 작품은 피카소가 바르셀로나에
있는 카르레 다비뇨의 사창가를 생각하면서 그린
것인데, 아폴리네르는 그 제목을 〈아비뇽의 사창가〉
로 하자고 제안한다. 결국은 살몽이 주장한 대로
〈아비뇽의 아가씨들〉로 결정된다.

"아비뇽의 아가씨들이란 이름이 얼마나 신경에
거슬렸는지 몰라! 그 이름을 생각해낸 친구는 바로
살몽이었지. … 처음에는 두개골을 손에 들고 있는
학생이 있었고 선원도 있었지. 여자들은 무엇인가
먹고 있는데, 그래서 과일 바구니는 남겨 두었네."

피카소는 거의 육 평방미터나 되는 이 거대한 작품
에서 르네상스 이후로 전해지는 미에 대한 고전적인
개념들을 모두 제거해 버린다. 피카소는 대상을 파괴
하고 자신의 방식대로 재구성한다. 즉 자연 그대로의
형태를 단순화시키고 엄격하게 기하학적 형태로 변형
시켜 완전히 조형적인 작품을 만들어냈다. 이 그림은
나른한 관능성이 배어 있는 앵그르의 〈터키탕〉이나
세잔느의 〈목욕하는 여인들〉과는 거리가 멀었다.

그런데 이 작품의 인물들은 당시 피카소가 받은
세 가지 영향을 보여준다. 왼쪽 여인의 납작한 상반
신은 이집트의 영향을 보여주며, 가운데 두 여인의
얼굴은 정면을 향하고 있는 데 반해 코는 측면으로
그려져 있어 그가 고대 이베리아 조각을 참조했다는
것을 알려 준다. 오른쪽에 있는 여인의 모습은 트로
카데로에서 본 콩고 가면을 연상시키는 것으로 흑인
조각의 영향을 보여준다.

칸바일러는 정확하게 보았다. 〈아비뇽의 아가씨
들〉은 큐비즘 혁명의 출발점인 동시에 현대미술을
푸는 열쇠가 된다.

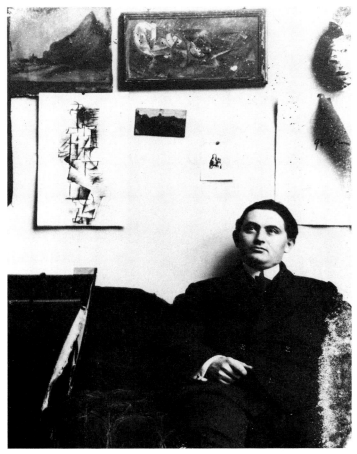

1910년경 클리쉬 거리 화실에서의 칸바일러.　　　　1

2. 〈칸바일러〉 1907. 반 동겐.
캔버스에 유채. 65×54㎝.
프티 팔레 미술관, 제네바.

3. 〈칸바일러〉 1910.
캔버스에 유채. 100.6×72.8㎝.
아트 인스티튜트(채프만 부인 기증), 시카고.

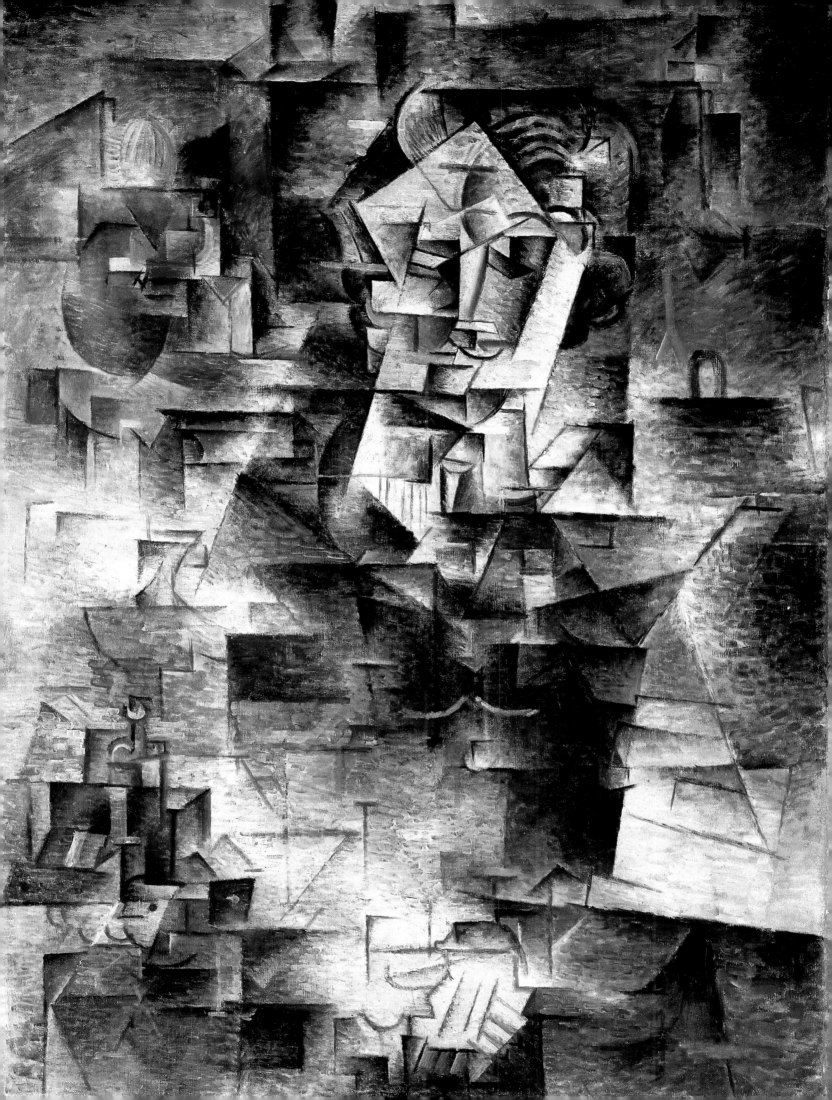

큐비즘 혁명

살롱 도톤느 심사위원들은 1908년, 브라크가 출품한 여섯 점의 작품 중에서 두 점을 탈락시킨다. 브라크가 에스타크에 머물면서 그린 이 여섯 점의 풍경화는, 자연의 소재를 단순화시키고 기하학적인 형태로 변형시킨 것이다. 이에 격분한 브라크는 작품 모두를 회수하여 그에게 최초의 전람회를 열라고 권유한 칸바일러에게 보낸다. 마티스는 그의 그림을 보고는 "아, 입방체들만으로도 이렇게 그릴 수 있구나!"라고 감탄했고, 미술평론가인 루이 복셀르는 1908년 11월 14일자 『질 블라』에 이런 글을 쓴다. "브라크는 너무 대담한 젊은이다. 피카소와 드랭의 관례를 벗어난 그림이 그를 고무시켰다. 그리고 아마도 세잔느의 양식과 이집트인들의 정적인 미술에 대한 기억에 너무 지나치게 사로잡혀 있는 것 같다. 그가 그린 인물들은 금속성이고 변형된 모습이며,

1.
브라크의 〈에스타크의 집들〉에서는 당시 그가 피카소, 드랭과 함께 연구하던 세잔느의 영향이 나타나 있다.

2와 4.
〈두 사람이 있는 풍경〉(2)에서 두 사람은 길게 늘어진 풍경 속에 너무 잘 어우러져 있어서, 방심하고 보면 금방 그들을 구별할 수 없을 것이다. 세잔느가 원했던 것처럼 자연은 원통, 원추, 원구로 처리되었고, 모든것은 원근법에 의해 그려져 있다. 〈식탁 위에 놓인 빵과 과일 그릇〉(4)은 대상이 얼마나 완벽하게 기하학적 형태로 환원되었는가를 보여준다. 그런데 식탁은 정면에서 본 것임에도 불구하고 마치 위에서 보고 그린 것처럼 표면이 드러나 있다.

너무나 과도하게 단순화되어 있다. 브라크는 형태를 무시하여 집, 경치, 인물 등 모든것을 기하학적인 도형으로, 즉 입방체로 환원했다."

크레이으 근처의 '숲속의 길'이라는 곳에서 잠시 머물다 돌아온 피카소는 자신과 브라크의 작업이 세잔느의 영향을 받아서, 공간을 기하학적으로 만들려는 공통된 의지를 어느 정도 반영하고 있다는 것을 알아차린다. "미술은 일종의 관점이다. 우리의 눈이 생각하는바, 그 속에 우리 미술의 소재가 존재한다." 이것이 바로 그들의 변함없는 애정과 돈독한 우정, 그리고 작업하는 데 있어서 어느 누구와도 비길 수 없는 공감의 시작이었다. 브라크와 피카소는 서로 충고하고 비평하면서, 그리고 서로 끊임없이 용기를 북돋아 주면서 어깨를 맞대고 그려 나간다. 그런데 그들에게 있어서 한 가지 다른 점은, 피카소가 단 몇 시간만에 작업을 마치는 데 비해 브라크는 몇 달, 때로는 몇 년씩 걸렸다. "브라크는 심사숙고하면

1. 〈에스타크의 집들〉 1908. 브라크.
캔버스에 유채. 73×59.5cm.
베른 미술관.

2. 〈두 사람이 있는 풍경〉 1908.
캔버스에 유채. 58×72cm.
피카소 미술관, 파리.

3. 〈오르타 델 에브로의 저수지〉 1909.
캔버스에 유채. 81×65cm.
개인 소장.

4. 〈식탁 위에 놓인 빵과 과일 그릇〉 1909.
캔버스에 유채. 164×132.5cm.
바젤 미술관.

3.
〈오르타 델 에브로의 저수지〉는 게르트루드 스타인의 개인 소장품이다. 정육면체, 또는 견석의 잘린 조각들을 중첩시킴으로써 시각적인 효과를 얻고 있다.

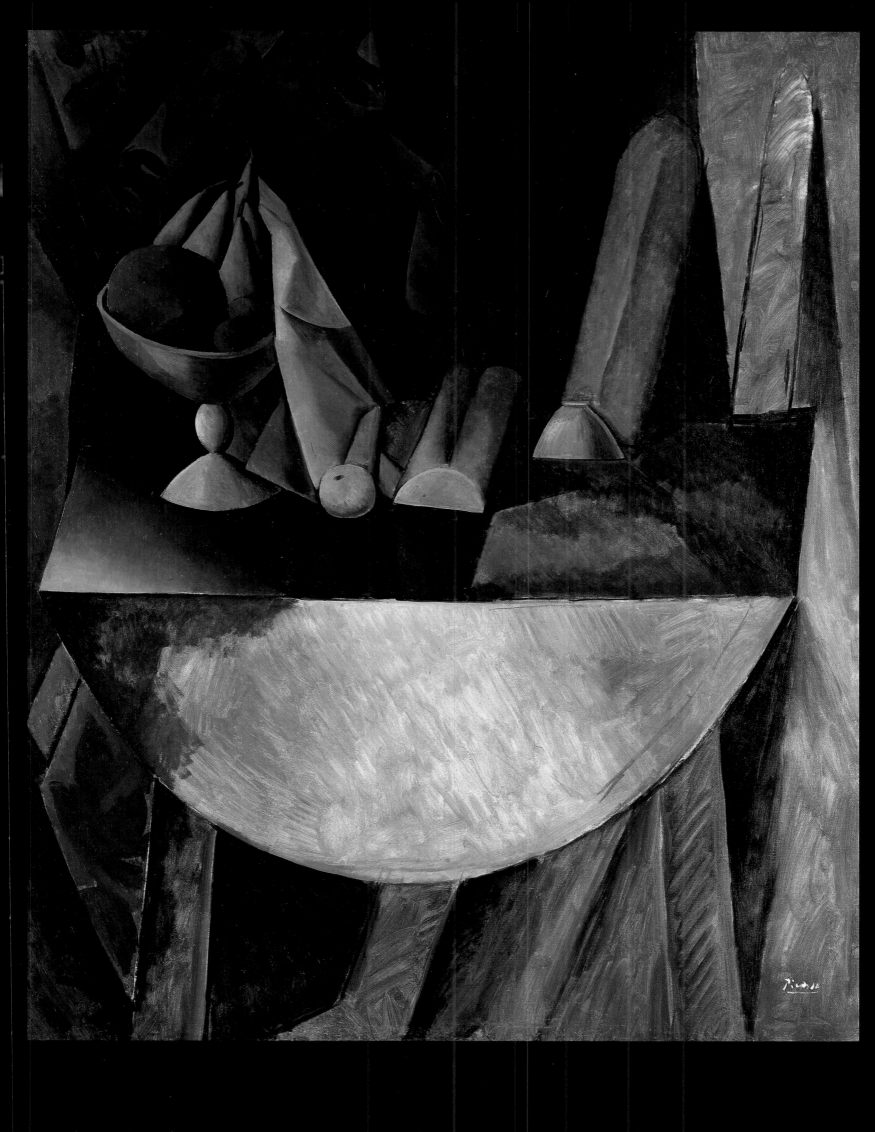

"큐비즘은 지금도 여전히 원시적인 상태로
존재하긴 하지만, 얼마 후면 틀림없이
새로운 형태가 탄생할 것이다."

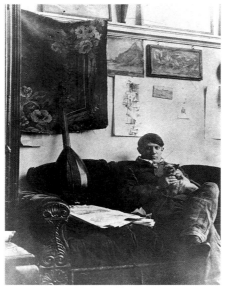

1.
1909년경 피카소의 화실에서
찍은 브라크의 모습.
"우리는 몽마르트르에서
살면서, 함께 여행도 하고
사람들이 화제로 삼지 않는
것들에 대해 많은 이야기를
나누었다. 우리는 마치 산에
오르기 위해 한 밧줄에
매달린 사람들 같았다."

2.
1910년 클리쉬 거리의
자신의 화실에 있는
피카소의 모습.

서 그림을 그린다. 그런데 나는 사물과 사람만 마련
되면 된다"라고 언젠가 피카소는 앙드레 말로에게
말한 적이 있다. 이런 까닭에 피카소는 종이조각,
끈, 낡은 못 등등 쓰레기통에서 발견한 것을 모두
모아 둔다. 그러자 그의 화실은 마치 고철, 고물상점
처럼 변한다. 피카소는 아무 것도 버리지 않았다.
비록 그것이 하찮은 것이라 할지라도 모든 대상은
나름대로 털어 놓을 만한 비밀을 간직하고 있는 것이
다.…

칸바일러의 화랑에서 열린 브라크의 전시회와
앙브르와즈 볼라르의 화랑에서 열린 피카소의 전시회
는 일반 대중에게 대대적으로 환영받는다. 그때부터
이 두 화가는 원칙적인 주역들로 큐비즘을 계속 발전
시켜 나간다.

그들은 정물부터 작업을 시작하는데, 아주 '세잔느
적'인 시각에서 볼 때 이 정물들은 그들이 상상의
세계에서 이끌어낸 새로운 공간을 갖고 있었다. 브라
크는 이에 대해 다음과 같이 설명한다. "내가 큰
관심을 기울이는 것은—이것은 큐비즘의 주된 방향
인데—내가 느끼는 이 새로운 공간을 형상화하는
문제이다. 내가 특히 정물부터 시작하는 것은 그
속에 촉각으로 느껴지는 공간, 다시 말해 손으로
만질 수 있는 공간이 있기 때문이다. 나는 이러한
공간에 대해 많은 관심을 갖고 있기 때문에, 나의
첫번째 큐비즘 작품이자 이 공간에 대한 연구로 정물
부터 손대기 시작한다. 여기에서 색은 미미한 역할을
할 뿐이다. 색에 대해서 우리가 관심을 갖는 것은
빛에 관련된 것뿐이다. 빛과 공간은 서로 통하는
점이 있기 때문에 같이 묶으려 한다."

피카소는 그때 페르난드와 함께 클리쉬 거리 11번
지에 있는 커다란 아파트로 이사한다. 바토 라브와르
를 떠나면서 이제 피카소는 비참했던 시절과도 완전
히 결별한다.

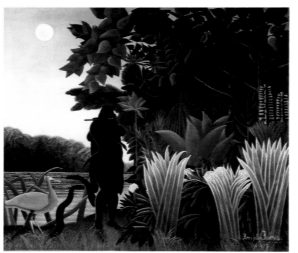

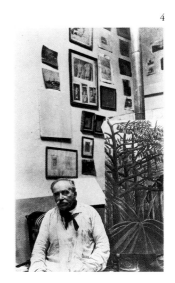

3과 4.
앙리 루소(4)를 위한
대연회가 피카소의 화실에서
열렸다. 아폴리네르, 마리
로랑생, 게르트루드 스타인,
알리스 토클라스, 브라크,
막스 자콥, 페르난드 그리고
그 밖에 잘 알려지지 않은

많은 예술가들이 초대되어
늙은 예술가를 축하했다.
루소가 피카소에게 말했다.
"우리는 둘 다 남보다 더
훌륭한 사람들일세. 자네는
이집트 양식에서, 나는
현대 양식에서 말이야."

3. 〈뱀을 부리는 여인〉 1907. 앙리 루소.
캔버스에 유채. 169×189.5cm.
오르새 미술관, 파리.

5. 〈페르난드〉 1909.
캔버스에 유채. 61.8×42.8cm.
노르트라인 베스트팔렌 미술재단, 뒤셀도르프.

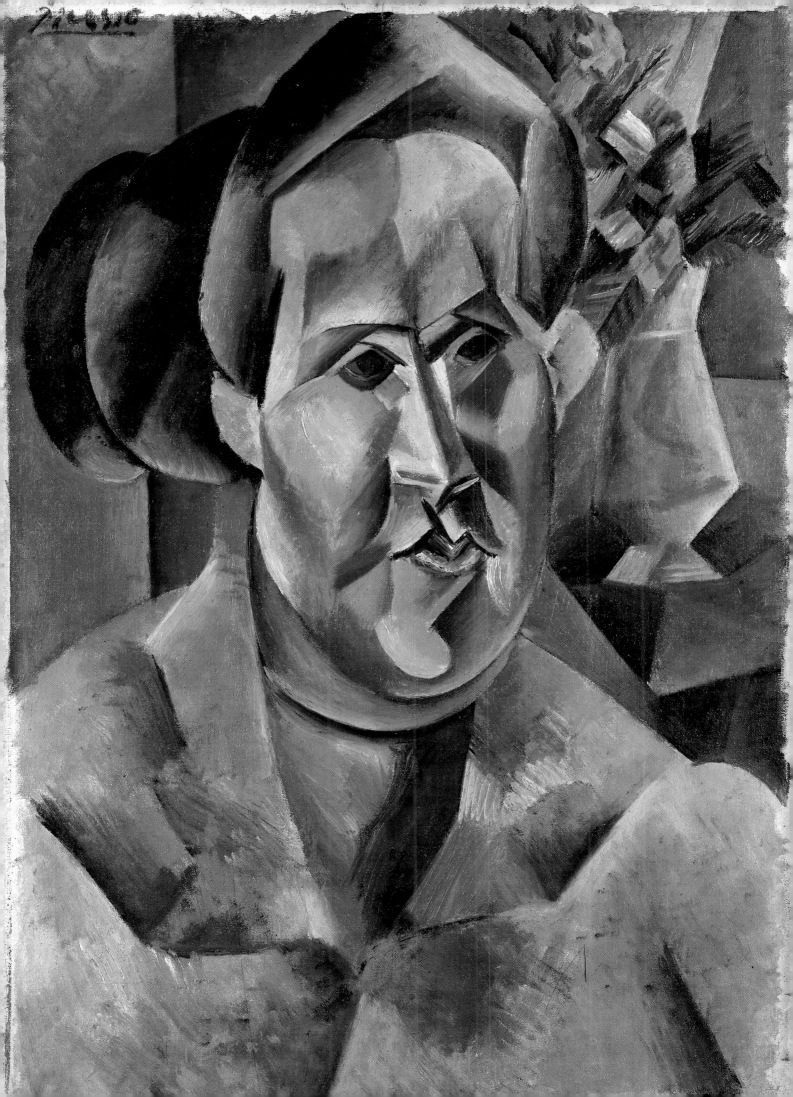

피카소와 페르난드는 1911년 세레 마을에서 두번째 여름을 보낸다. 세레 마을은 친구들이 얼마 전에 살구나무와 포도나무로 둘러싸인 수도원을 구입한 곳이었다. 그곳의 아늑함에도 불구하고 그 젊은 한 쌍은 처음으로 사이가 벌어진 것을 알아차리게 된다. 그래서 피카소는 파리로 되돌아간다. 파리에서는 처음으로 「독립파전」즉, 「앙데팡당전」이 큐비즘 화가들에게도 문호를 개방하여 들로네, 뒤샹, 레제, 피카비아, 메챙저의 작품들을 전시한다.

"우리들 큐비즘 화가에게 있어서 면, 볼륨, 선은 완벽한 비례의 뉘앙스로만 존재할 뿐이다." 여기에서 '우리들'은 브라크 풍도 아니고 피카소 풍도 아니다. 브라크와 피카소는 작품을 전시하고 있는 큐비즘 작가들과 합류하지 않기로 결심한다. 브라크는 아주 뚜렷한 입장이었다. "피카소와 나는 글레이즈, 메챙저 그리고 어느 누구와도 관련이 없다. 그들은 큐비즘으로 어떤 체계를 만들어서 이렇지 않은 것, 혹은 저렇지 않은 것은 큐비즘이 아니라고 주장했다. 그들은 그림 대신에 개념을 만들었다. … 그들은 단순

"나는 에바를 사랑해"

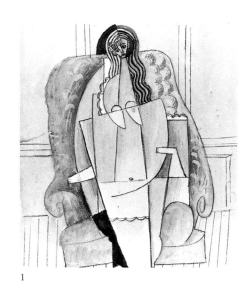

에바. 1911년.

"큐비즘을 수학이나 기하학, 또는 정신분석학 등으로 설명하려고 노력했던 사람들도 있다. 하지만 그런 것들은 모두 학술적인 것일 따름이다. 큐비즘은 자족적인 조형성을 그 목표로 삼는다."

히 지적으로 행동했을 뿐이다. 의식을 갖고 큐비즘에 관한 연구를 꾸준히 한 사람이 한 명 있다면, 그 사람은 바로 후앙 그리이다." 피카소는 브라크의 말에다 덧붙이기를, "우리가 큐비즘 작품을 만들어낸다고 할 때, 그것은 큐비즘을 만들겠다는 어떤 의도를 갖고 있는 것이 아니라, 우리 자신 내부에 있는 무엇인가를 표현하겠다는 것이다"라고 했다. 논쟁은 시작되었다. "그렇다면 큐비즘은 어떤 관념적인 행위와도 무관하다는 말인가"라며 브라크의 지적인 면에 대해 경솔했다고 비난하는 사람도 있었다. 이에 대해 브라크는 어깨를 으쓱하며 이렇게 반박했다. "나는 혁명적인 생각이나 반동적인 생각으로 그렇게 한 것이 아니라 새로운 방법을 큐비즘이라고 부른 것이다. 나는 결코 큐비즘을 의식한 적이 없으며, 언제나 무엇을 찾아내고자 했을 뿐이다." 후앙 그리는 좀 더 미묘한 입장을 취했다. "나에게 있어서 큐비즘은 행위가 아니라 미학이며, 바로 정신상태를 말한다."

이러한 양상은 시인들이 논쟁에 가담함에 따라 더욱 더 피카소를 자극했다. 아폴리네르는 좀더 명확하게 하고자 큐비즘을 과학적 큐비즘, 물리적 큐비즘, 시각적 큐비즘, 본능적 큐비즘으로 분류한다. 당사자들이 임의적이라고 판단한 이러한 분류는 논쟁의 열기를 가라앉히기는커녕, 오히려 부채질했다. 막스 자콥은 "아폴리네르는 제대로 알지도 못하면서 큐비즘을 찬양한다"라고 비평했다.

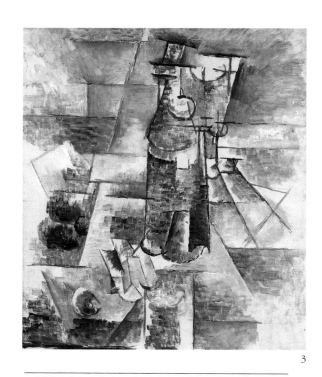

3

1. 〈안락의자에 앉아 있는 잠옷차림의 여인을 위한 습작〉 1913. 종이에 수채와 콘테. 32×27cm. 피카소 미술관, 파리.

3. 〈술병이 있는 정물〉 1911-1912. 브라크. 캔버스에 유채. 55×46cm. 피카소 미술관, 파리.

4. 〈벌거벗은 여인, 나는 에바를 사랑해〉 1912. 캔버스에 유채. 75.5×66cm. 콜럼버스 미술관(F. 하울래드 기증).

1.
분석적이라고 불리던 시대의 다면체들은 사라졌고, 이제 형태와 구조는 단순하며 건축적이다. 피카소는 이 작품을 완성하기 전에 많은 습작을 했다. 폴 엘뤼아르가 이 작품을 다음과 같이 표현했다. "안락의자에 앉아 있는 여인의 조각 같은 거대한 덩어리와 스핑크스처럼 길다란 머리칼과 가슴에 박힌 듯한 유방은 훌륭한 대조를 이룬다. … 섬세한 얼굴, 물결치는 머리, 감미로운 겨드랑이, 투명한 잠옷, 부드럽고 안락한 의자…"

3과 4.
피카소와 브라크는 세레 마을에서 함께 작업하면서 대상을 최대한으로 분해하여 수많은 단면들로 이루어진 작품을 여러 점 제작한다. 피카소의 〈여성 누드〉와 브라크의 〈술병이 있는 정물〉은 〈칸바일러〉나 〈앙브르와즈 볼라르〉와 더불어 분석적 큐비즘 시대의 대표작으로 손꼽힌다. 그 두 사람은 실체를 기하학적 요소로 분해하는 데 힘을 기울였다.

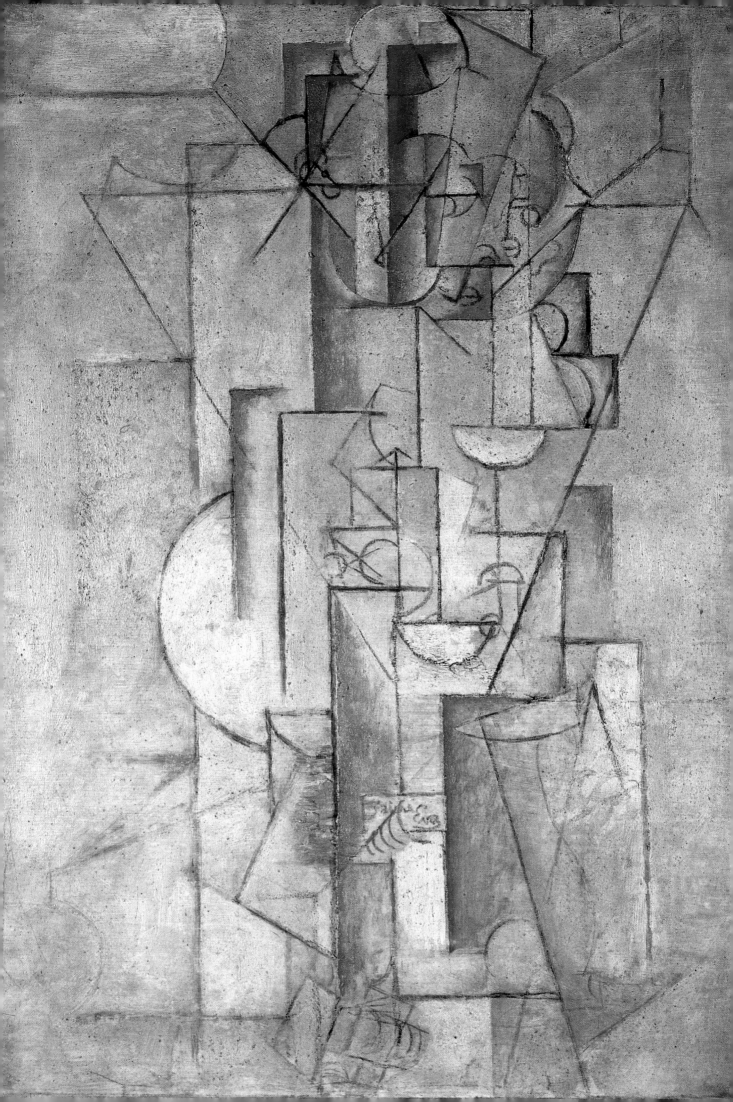

그러나 훨씬 뒤에 피카소는 앙드레 말로에게 다음과 같이 고백하게 된다. "아폴리네르는 미술에 대해서 아무 것도 모른다네. 단지 그는 진실을 사랑했을 뿐이지. 시인들은 때때로 추측할 뿐이거든. 바토 라브와르 시절에도 시인들은 추측하기를 좋아했다네.…"

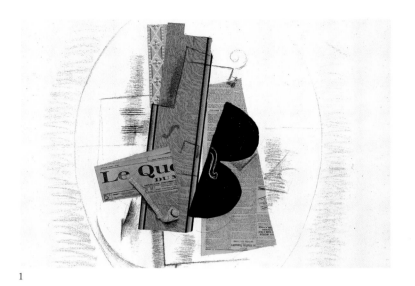

1

피카소가 페르난드와 산책을 하고 있을 때, 그는 안면이 있는 젊은 화가를 만난다. 그의 이름은 마르쿠스이며(나중에 아폴리네르가 마르쿠시스라고 부른다) 얼굴이 하얀 젊은 여자와 동행중이었는데, 그녀의 이름은 에바 구엘이었다. 사바르테스는 그녀의 이름을 마르셀 엉베르라고 기억하는데, 이것은 그녀가 스스로 선택한 가명이었다. 그래서 피카소가 첫사랑의 여인 이름을 본떠서 그녀를 에바라고 불렀다는 그릇된 이야기가 전해지고 있다. 피카소는 그녀와 사랑에 빠져, 페르난드와의 구 년에 걸친 동거생활에 종지부를 찍는다. 피카소와 새 여자 친구는 아비뇽 근처의 아름다운 마을 소르그 쉬르 우베즈로 사랑의 보금자리를 찾아 떠나며, 브라크와 그의 부인도 피카소의 이웃집을 빌린다. 피카소는 행복했고 칸바일러에게 "나는 에바를 너무도 사랑하오. 내 작품 속에서 이 사랑을 표현하려 하오"라고 쓴다. 피카소가 굉장히 많은 작품을 제작하는 시기가 시작되는데, 당시 피카소와 브라크는 항상 형제처럼 협력하며 그림을 그린다. 그래서 어느날 두 사람은 더이상 작품에다 서명을 않기로 결정하며, 이는 그들 서로를 구별하지 않고 작품의 저자가 되도록 하자는 뜻에서 브라크가 제안한 것이다. "나는 화가의 개성이 작품에 개입되어서는 안 된다고 생각한다. 그러므로 작품은 익명이어야 한다. 작품에다 더이상 서명하지 않기로 한 것은 바로 나였다. 피카소도 이 점에 동의했다. 누군가 나와 같이 더이상 서명하지 않기로 한 이상, 우리 작품들에는 어떠한 차이점도 발견할 수 없다고 생각했다.…"

한편 1912년 여름을 보내면서 그 두 사람은 또다른 유희를 즐긴다. 그 전 해에 벌써 그의 작품에 글자를 사용했던 브라크는, 최초로 나무결무늬를 흉내낸 종이를 목탄 데생 위에 붙인다. 즉시 피카소는 이러한 새로운 기법에 관심을 표명한다. 마지막 분석적 큐비즘 작품들과 함께 그의 작품에서 사라졌던 단순한 형태와 재질의 효과, 색깔이 다시 그의 그림에 나타난다.

그런데 피카소는 브라크보다 더 대담하게 작업한다. 브라크가 실물을 그대로 작품에 사용했던 반면, 피카소는 대상의 또다른 재현을 암시하기 위하여 눈에 실물 같은 착각을 일으키는 방법을 사용했다. "나는 파피에 콜레에서 때로는 신문지조각을 사용했는데, 이는 신문을 만들기 위한 것은 아니었다." 그는

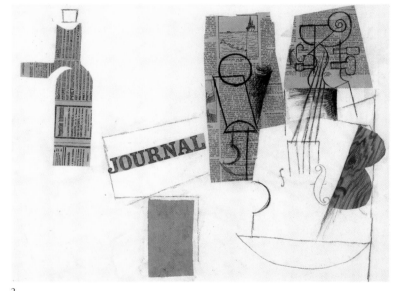

2

"여보게 브라크,
일전에 자네가 보여준
종이나 신문지조각을 사용한
기법을 나도 써보고 있네."

1, 2, 3.
파피에 콜레는 색상지, 악보, 나무결무늬나 대리석무늬가 그려진 종이, 상표 등 모든 종류의 종이를 바탕 위에 풀로 붙이거나 핀으로 꽂는 기법을 말한다. 오려낸 종이가 〈술병, 술잔, 바이올린〉에서의 술병처럼 대상의 형태를 이룰 수도 있고, 〈바이올린과 악보〉에서의 악보처럼 작품구조 속에 동화되기도 한다. 브라크는 정물에 실제 대상을 처음으로 도입했고 스텐슬로 찍은 글자를 처음 사용했다.

1. 〈바이올린과 파이프〉 1913-1914. 브라크.
목탄, 벽지, 오려낸 신문지조각,
종이와 마분지에 여러 겹의 콜라쥬.
국립현대미술관, 파리.

2. 〈술병, 술잔, 바이올린〉 1912-1913.
콜라쥬. 47×62㎝.
시립미술관, 스톡홀름.

3. 〈바이올린과 악보〉 1912.
마분지에 붙인 색지와 악보. 78×63.5㎝.
피카소 미술관, 파리.

실체를 재현하기 위하여 새로운 방법을 고안하고 재료와 질감의 효과를 다채롭게 하고자 여러가지 시도를 한다. 그렇게 함으로써 그는 평면이 겹쳐진 새로운 회화 공간을 창조한다.

"작품에 나오는 인물의 손에 신문이 들려 있는 모습을 그리려면 신문의 제목을 모사해야 하는가. 또는 작품에 신문을 그대로 붙여야 하는가"라는 브라크의 질문에 대해 피카소는 〈바이올린과 과일〉 〈바스 술병〉 〈술병, 술잔, 바이올린〉이라는 다양한 작품들로 대답을 대신한다.

이러한 행위는 그것을 사용하는 사람에게 절대적인 자유를 부여한다. 실제로 실물과 같은 착각을 일으키는 그림을 그리기 위하여 어떤 재료도 사용할 수 있으며, 진짜로 그 신문을 붙일 수도 있게 된다.

1

2

3

<div style="float:right">

1. 2와 3.
1909년 7월 25일 4시 35분에 블레리오가 비행기로 도버 해협을 건넌다. 1912년 4월 14일 밤에는 당시 가장 큰 여객선이었던 타이타닉 호가 빙산에 부딪쳐 침몰한다. 새로운 세기가 몰고 온 기술의 진보는 이탈리아의 미래파와 프랑스의 들로네에게 영감을 불어 넣는다. 들로네는 큐비즘에 대해 확고한 태도를 견지하고 있었다. 그는 '객관적 예술'을 옹호하여, '객관적 예술'의 사실성만이 선명한 색깔로 자동차나 비행기 등 미래에 다가올 산업기술사회의 실험적인 것들을 표현할 수 있다고 생각한다. 〈블레리오를 찬양함〉은 빛을 발하는 동심원들로 구성되어 있다. 그림 위쪽에는 비행기 '블레리오 11'기가 보이고 왼쪽에는 바퀴와 프로펠러가 보인다. 또 분주히 일하는 기술자들도 보이고 오른쪽 위에는 라이트 형제의 복엽 비행기가 보인다.

</div>

"우리는 '눈속임 수법'에서 벗어나 '마음속에 착각을 일으키는 수법'을 찾아내려고 애썼다."

1912년 피카소는 당시의 가장 유명한 작품 중 하나를 완성하는데, 그것은 바로 〈등의자가 있는 정물〉이다. 피카소는 이 작품에서 의자를 표현하기 위하여 방수포조각을 사용한다.

그런데 방수포조각은 실제로는 등의자가 아니고 등의자라는 착각을 일으키게 하기 위해 사용된 것이기 때문에, 예술(대상의 재현)과 실체(작품에 붙여진 그 대상 자체) 사이의 이원성이 암시되다가는 곧 사라져 버리게 된다는 사실에 이 기법의 참신성이 존재하는 것이다.

피카소는 종이나 나무보다 고상하지 못한 재료들을 그림에다 도입한다. 그는 훨씬 더 대담하게 마분지, 끈, 술병마개 등을 재료로 사용한다. 그는 "우리는 어떻게 다루어야 할지 모르는 재료들로 실체를 표현하려고 애쓰고 있었다. 우리는 그 재료가 꼭 필요한 것이 아니라는 것을, 그리고 그것들이 더 좋은 것도 아니며 가장 잘 선택된 것도 아니라는 것을 알고 있기 때문에 제대로 평가할 수 있었다"라고 사바르테스에게 설명한다. 피카소의 뛰어난 재능은 새로운 탐험을 즐거워하여 그가 찾는 바를 곧 발견해내며, 눈에 착각을 일으키는 단계에서 나아가 좀더 섬세하고, 마음에 실물과 같은 착각을 일으키는 그림을 그리게 된다.

4

<div style="float:right">

4.
말레비치는 1878년 러시아 키에프에서 태어난 젊은 화가였다. 1909년경에 그는 페르낭 레제와 유사한 큐비즘을 수용한다. 그는 '절대주의'로 불리는 운동을 일으키는데, 그는 이 운동을 통해 '지식의 매듭을 풀어 버리고 색채에 사로잡힌 의식을 해방시키기를' 원했다.

</div>

2. 〈블레리오를 찬양함〉 1914. 로베르 들로네.
캔버스에 유채. 250×250㎝.
바젤 미술관.

4. 〈모스크바의 영국인〉 1914. 말레비치.
캔버스에 유채. 88×57㎝.
슈테델릭 미술관, 암스테르담.

5. 〈바이올린과 과일〉 1913.
콜라쥬. 64×49.5㎝.
필라델피아 미술관.

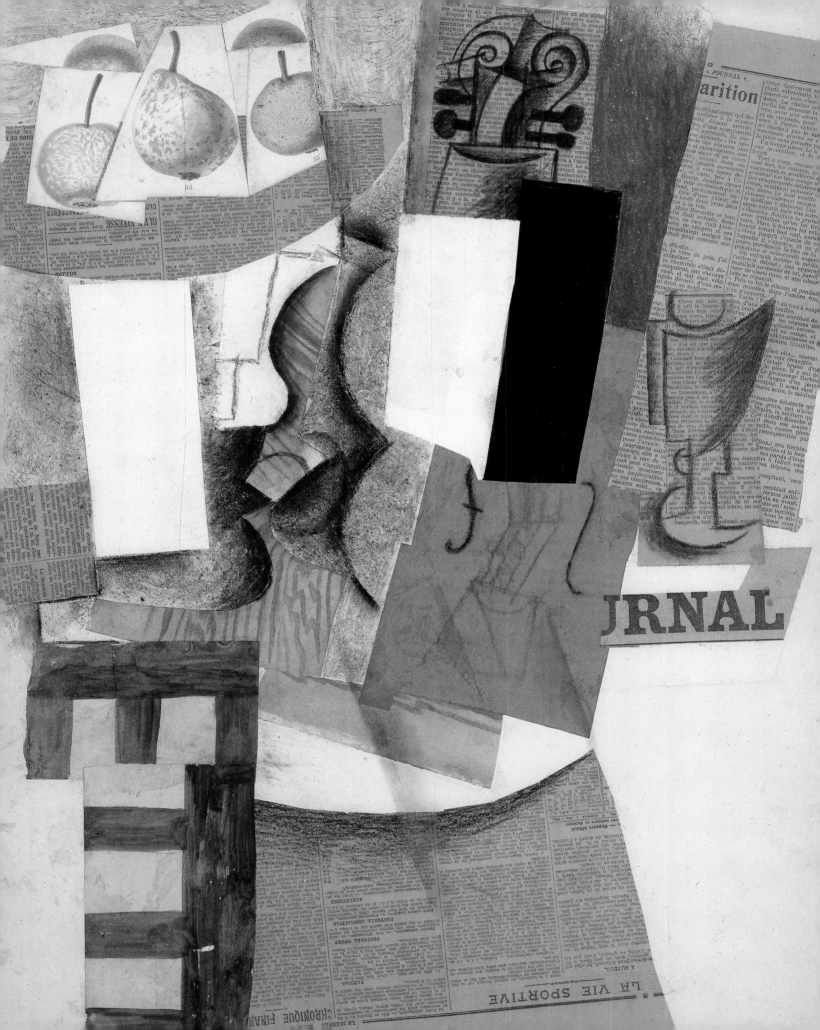

1914년 8월 1일, 독일과 프랑스 사이에 전쟁이 터졌다. 드랭과 브라크는 자신들의 아내와 휴가를 즐기던 소르그에서 징집명령을 받았다. 정말이지 비통한 소식이었다. 누구도 전쟁을 '예상'하지 못하고 있었다. 게르트루드 스타인과 알리스 토클라스는 런던에 발이 묶였고, 칸바일러는 오트 바비에르에서 등산을 즐기다가 이 놀라운 소식을 들었다.

피카소는 그 두 친구를 아비뇽 역까지 배웅하고는 이내 파리로 귀환하여 에바와 함께 지난 가을을 보냈던 쉘셰르 거리 아파트에 다시 정착한다. 너무 허약했던 막스 자콥, 군대에 가기에는 너무 늙었던 마티스, 그리고 피카소처럼 스페인 국적이었던 후앙 그리를 제외하고는 모두들 그림을 정리하고 — 혹은 없애 버리고 — 전선으로 떠났다. 레제는 8월 2일 공병대로 떠났고, 라 프레네는 보병으로, 그리고 비용, 맛송, 살몽, 아폴리네르, 상드라르 들도 모두

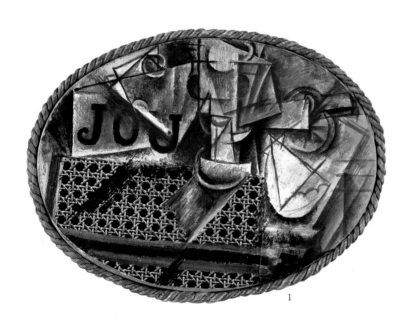

징집되었다. 마르쿠시스조차 프랑스군에 의용군으로 참전한다.

피카소는 난감했다. 전쟁은 절정에 달했던 큐비즘을 쓸어가 버려 다시는 일어서지 못할 것만 같았다. 게다가 에바마저 병들어 피카소의 고독은 더할 수 없이 깊어만 갔다. 1915년에는 병원의 침상 하나 구하기 어려웠다. 피카소는 겨우 오퇴유에 있는 한 병원에 에바를 입원시킬 수 있었다. 이것은 고난의 시작일 뿐이었다. "내 인생은 이제 지옥에 떨어진 꼴이다. 줄곧 아팠던 에바가 나날이 악화일로이더니 이제는 한 달이 넘도록 병원신세다. 나는 거의 아무 것도 할 수 없다. 병원에 달려갔다 와서 반나절은 시내를 배회할 뿐이다."

그러나 12월 14일, 결국 이 젊은 여인은 결핵으로 사망하고 만다. 1월 8일, 피카소는 게르트루드에게 이렇게 썼다. "가엾은 에바가 죽었소. … 내겐 엄청난 고통이오. 당신도 깊이 슬퍼하겠지요." 그의 삶에서 처음으로 피카소는 고독과 절망이 진정 무엇인지를 알게 된다.

"만약 우리가 피카소를 만나지 못했다면, 오늘날의 큐비즘이 탄생할 수 있었겠는가. 나는 그렇지 않다고 생각한다."
—조르쥬 브라크

1.
〈등의자가 있는 정물〉은 피카소가 1912년에 제작한 첫번째 콜라쥬이다. 술집의 식탁 위에는 술잔이 있고 그 둘레에는 신문, 파이프, 레몬조각, 칼, 조개 등이 놓여 있다. 이것들은 당시 큐비즘 작가들이 즐겨 다룬 소재이며, 일상생활에서 자주 쓰이는 것들이다.

진짜 밧줄로 테두리를 두른 원탁에는 등의자를 모방한 방수포가 등장한다. 타원형은 경계가 뚜렷한 닫힌 세계 속에 작품을 가둠으로써 새로운 의미를 얻는다. 네 각은 여백으로 남아 있고, 작품의 힘은 중앙으로 집중되어 있다.

2.
피엣 몬드리안은 1912년 암스테르담의 모던 쿤스트링에서 열린 한 전시회에서 큐비즘을 알게 되었다. 그 후 자신이 신조형주의라고 이름붙인

극단적인 순수미술에 힘을 기울였고, 1917년에는 신조형주의 운동의 대변지인 『데 슈틸』을 발간한다. 화가 반 되스버그와 건축가 J. J. P. 아우트가 주요 구성원이다.

1. 〈등의자가 있는 정물〉 1912.
밧줄로 테를 두른 타원형 캔버스에 유채와 파라핀. 27×35cm.
피카소 미술관, 파리.

2. 〈타원형 콤포지션〉 1914. 몬드리안.
캔버스에 유채. 113×84cm.
슈테델릭 미술관, 암스테르담.

3. 〈바이올린〉 1912.
색종이.
푸시킨 박물관, 모스크바.

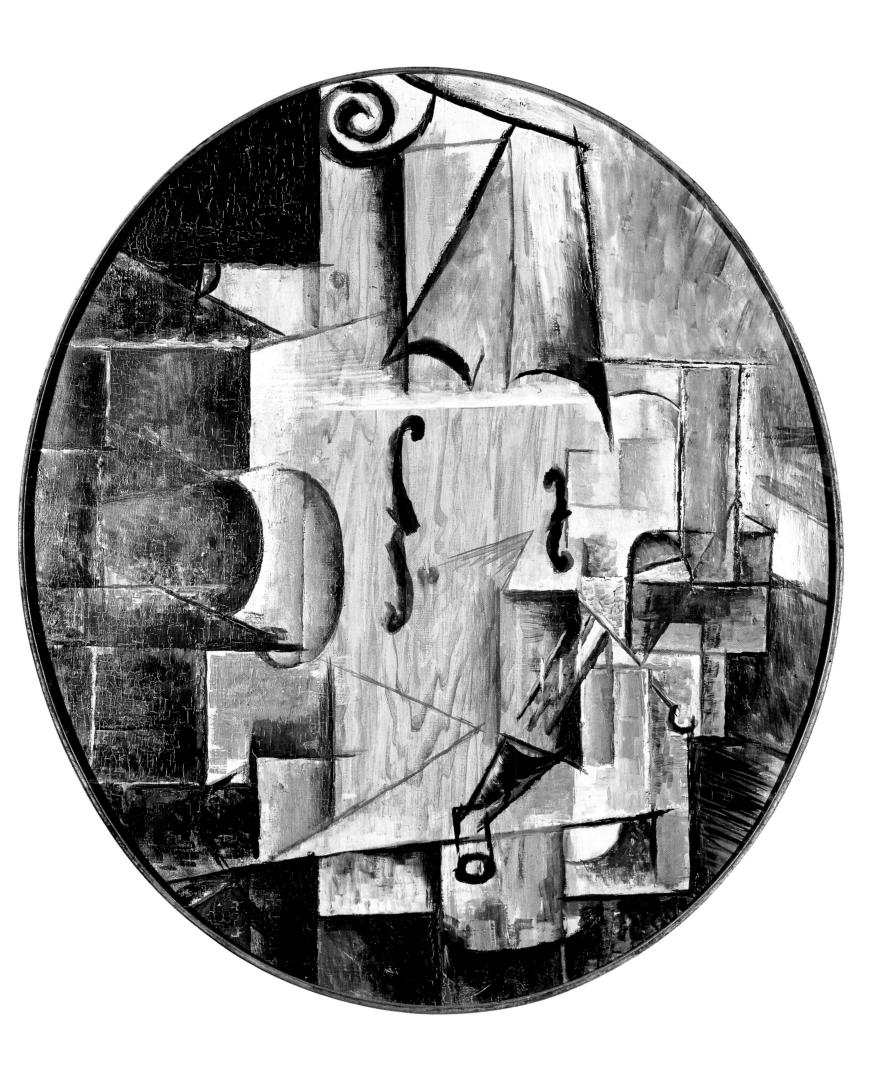

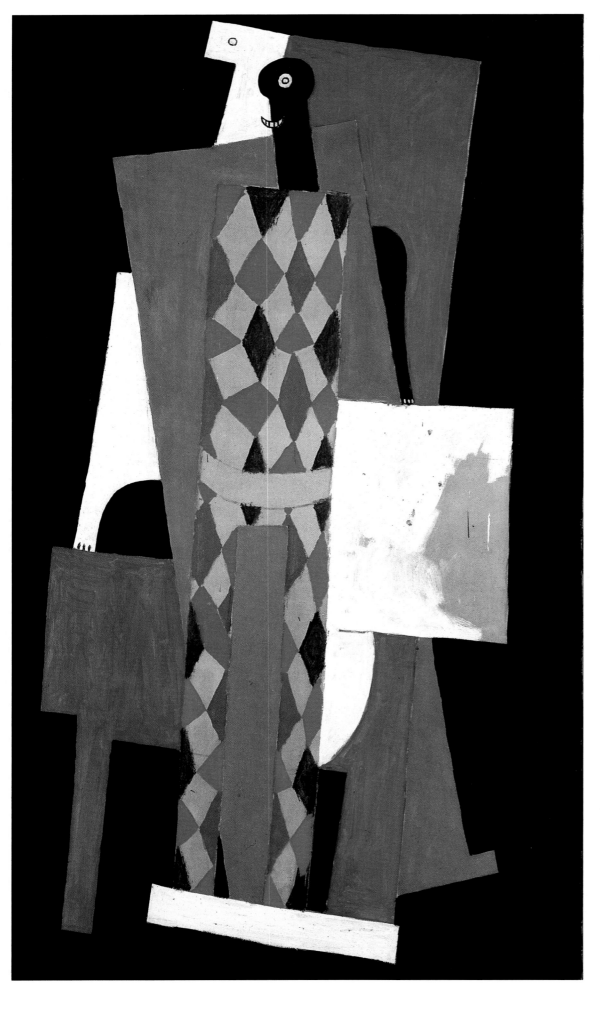

1과 2.
1914년작 〈카드놀이하는
사람들〉은 〈어릿광대〉보다
한 해 먼저 그려졌다.
어릿광대의 자세는
대형 화폭의 구성
그 자체를 떠받치면서
엄격한 기념비적 효과를
자아낸다. 이 인물은 동시에
사방에서 본 모습으로
재현되어 있고, 또 그 형태를
이루는 여러 개의 채색된
밋밋한 면들은 피카소가
지향하게 될 종합적
큐비즘을 예견해 준다.

1. 〈어릿광대〉 1915.
캔버스에 유채. 183.5×105.1㎝.
현대미술관(L. P. 블리스 유증), 뉴욕.

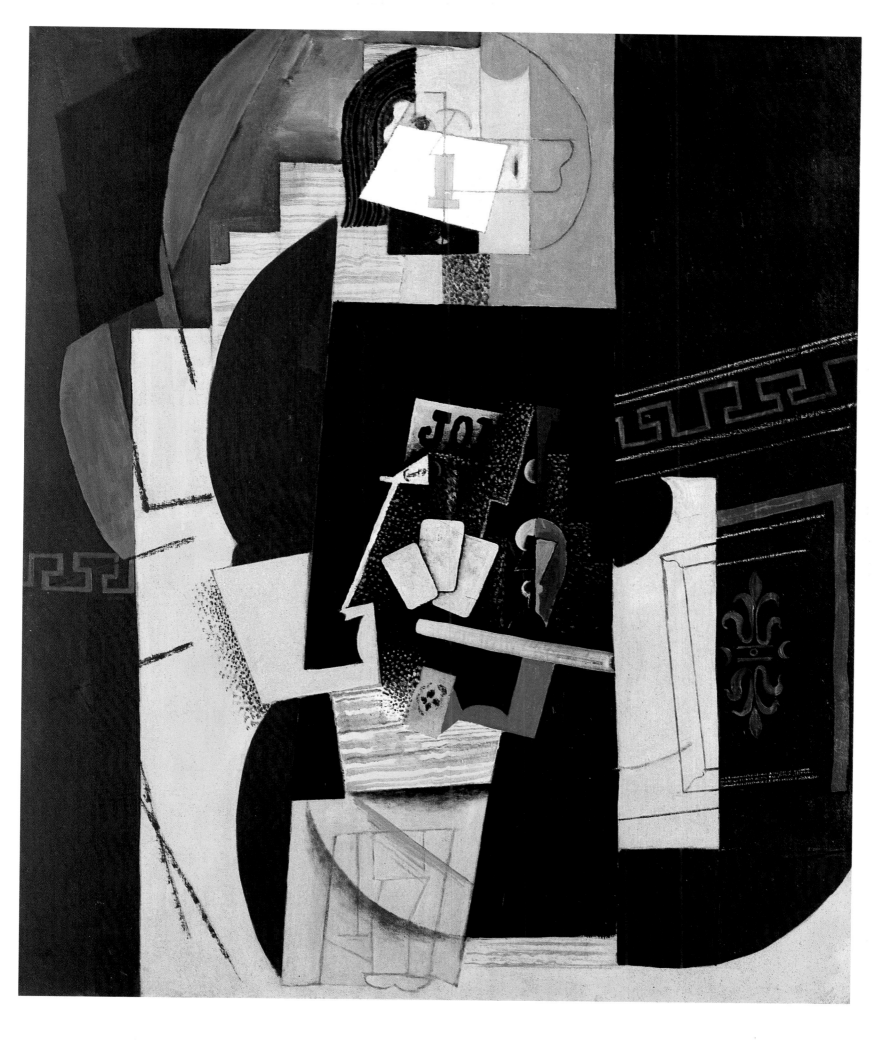

2. 〈카드놀이하는 사람들〉 1913-1914.
캔버스에 유채. 108×89.5cm.
현대미술관(L. P. 블리스 유증), 뉴욕.

「퍼레이드」

어떤 젊은 휴가병 시인이 1916년 어느날 피카소
를 찾아온다. 그는 레인코트 속에 광대 옷을 껴입고
있었다. 그의 이름은 장 콕토였으며, 그는 오래 전부
터 피카소가 광대에게 관심이 많다는 것을 알고 있었
다. 그래서 콕토는 피카소에게 자신이 작품 구성을
맡은 발레의 의상과 무대장치를 맡아달라고 부탁한
다. 그 작품의 음악은 에릭 사티가 담당하고, 디아길
레프가 안무와 연출을 맡을 예정이었다. 러시아에서
그의 단원을 이끌고 파리에 온 이 발레단 단장인
디아길레프는 스트라빈스키의 「불새」「페트루슈카」
와 차이코프스키의 「백조의 호수」를 공연하여 이미
큰 성공을 거두고 있었다.

콕토에 따르면 그 작품은 일종의 서커스 퍼레이드
로, 파리의 거리에서 장터 가건물을 뒤쪽에 설치하고
상연할 것이었다. 곡예사, 중국 마술사, 미국의 소녀
가 각자 자신의 프로그램을 들고 나와 관중을 즐겁게
해 줄 것이었다.

피카소는 콕토의 설명을 열심히 들었다. 그러나
몽파르나스에서 걸어서 이십 분거리인 몽루즈의 작은
집으로 가기 위해서는 우선 쉘셰르 거리에 있는 아파
트를 떠나야 했는데, 그곳은 너무나 가슴아픈 에바의
추억이 깃든 곳이었다. 8월 24일, 피카소는 그 일을
승낙하고 정열적인 디아길레프라는 사람을 만나 일에
착수한다.

피카소가 아주 신속하게 창조한 새로운 인물, 거대
한 세 사람의 '흥행사'는 큐비즘적으로 만들어진 괴상
한 복장을 하고 우스꽝스러운 몸짓으로 관중을 웃길
것이었다. 에릭 사티는 콕토의 처음 의도와는 달라진
점에 대해 즐거워하는 한편 걱정도 했다. 그래서
그는 발랑틴느 위고에게 편지를 쓴다. "당신은 내가
얼마나 우울한지 모를거요! 「퍼레이드」는 콕토가

1. 「퍼레이드」에서
곡예사 역의 니콜라스 주에르코. 1917.
피카소 미술관, 파리.

2. 〈곡예사 복장〉 1917.
수채와 연필. 28×20.5cm.
피카소 미술관, 파리.

3. 〈미국 소녀의 옷을 위한 습작〉 1917.
연필. 27.7×22.5cm.
피카소 미술관, 파리.

4. 「퍼레이드」에서
미국 소녀 역의 샤벨스카. 1917.
피카소 미술관, 파리.

5. 로마에서의 올가, 피카소, 콕토. 1917.
피카소 미술관, 파리.

6. 〈프랑스인 흥행사〉 1917.
데생. 피카소 미술관, 파리.

7. 〈흑인 흥행사〉 1917.
데생. 피카소 미술관, 파리.

8. 피카소와 「퍼레이드」의 제작자들. 1917.
피카소 미술관, 파리.

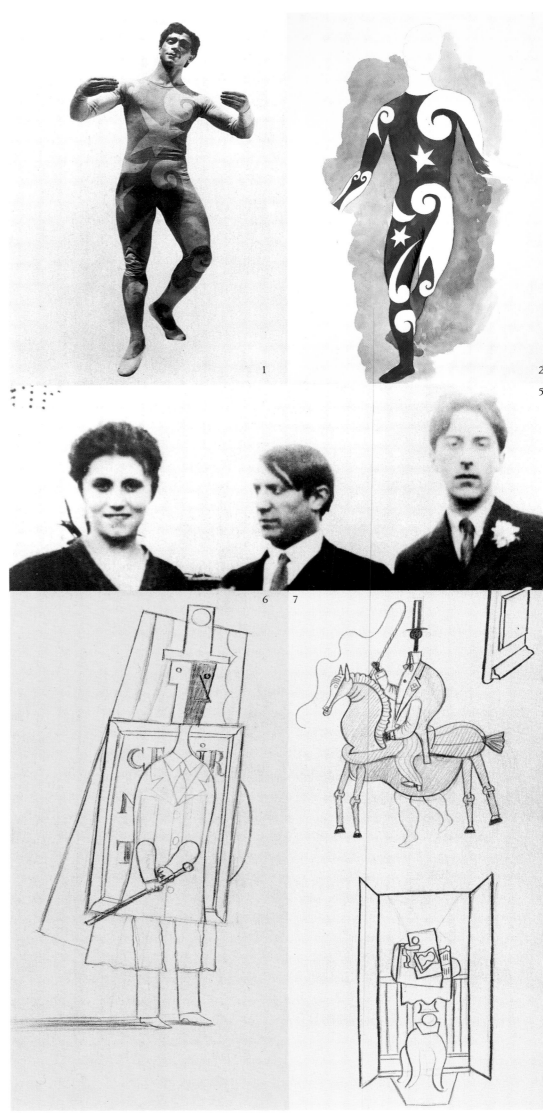

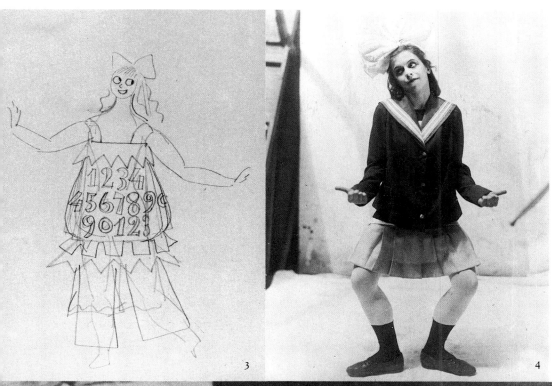

"피카소 이전에는 연극에서
무대장치는 그리 중요하지
않았다. 그런데 그가
참여하면서부터 사정은
달라졌다."—— 장 콕토

6.
실크 모자를 쓰고,
부자연스러운 손에
지팡이를 들고 있는
〈프랑스인 흥행사〉의
데생.

7.
천과 나무로 만든 말 위에
올라탄 〈흑인 흥행사〉의
데생. 그 말은 안에
숨어 있는 두 명의
무용수에 의해 움직인다.

3 4 8

모르는 사이 더 근사하게 변하고 있지요! 피카소의
구상이 우리 장의 것보다 더 내 마음에 듭니다. 이
무슨 불운이란 말입니까! 나는 피카소 편인데, 콕토
는 그것을 모르고 있으니! 어떻게 해야 할까요? 피카
소는 나더러 콕토의 각본에 따라 작업하라고 말합니
다. 그러면서 자기 자신은 또다른 각본, 즉 자신의
텍스트에 따라 일을 할 것입니다! 그의 것은 얼마나
멋지고 놀라운지요! 나는 미칠 지경이고, 우울하기만
합니다!"

그러나 사티가 조바심을 낸 것은 잘못이었다. 콕토
는 피카소가 창안한 새로운 것들을 보고 찬사를 보낸
다. 큐비즘적인 수법으로 설치된 무대장치는 마천루
에 둘러싸인 장터 가건물을 재현한 것이었다. 피카소
는 폭 십칠 미터에 높이가 십 미터인 무대의 막에다
장터의 풍경을 그린다. 거기에는 어릿광대, 광대의
애인, 날개달린 암말 위에 올라 탄 여자곡마사 등이

있다. 예술가인 더글라스 쿠퍼가 말했듯이 "피카소는
몽상적 분위기 속에서 서커스 단원들을 부드럽게
보여준다. 몇 분 후에 막이 올라 거구인 흥행사 한
명이 무대 위에 나타나서 발을 구르며 「퍼레이드」의
시작을 알리면, 그 서커스 단원들은 꿈에서 벗어나
현실적인 모습을 띄게 된다."

2월 17일, 피카소는 콕토와 함께 로마로 떠난다.
그는 그곳에서 무용수이자 안무가인 마신느와 함께
무대장치 연출에 힘을 쏟는다. 그는 게르트루드 스타
인에게 이런 편지를 보낸다. "내게는 육십 명의 여자
무용수들이 있습니다. 나는 아주 늦게서야 잠자리에
들지요. 그리고 로마 여자들 모두와 사귀고 있습니
다. 나는 폼페이를 주제로 다소 경박한 공상적인
그림을 많이 그렸지요. 그리고 디아길레프와 바흐스
트와 무용수들의 캐리커처도 그렸습니다."

피카소는 특히 무용수들을 많이 그렸다. 왜냐하면
편지에 쓰지는 않았지만, 그는 디아길레프 무용단원
중 한 명인, 올가 코클로바와 열렬한 사랑에 빠졌기
때문이다.

마침내 5월 18일, 파리 사람들은 「퍼레이드」의
첫 공연을 보기 위하여 샤틀레 극장으로 모여든다.

올가 혹은
질서로의 복귀

1.
디아길레프 러시아 발레단의
무용수들. 왼쪽이 올가이다.

2.
몽루즈의 화실에서
피카소가 찍은 올가의 모습.

3.
올가는 자기 자신을 그린
것이라는 것을 확실하게
알 수 있도록 '꼭 닮은'
초상화를 요구했다.
피카소는 그녀를 그리면서
앵그르의 초상들에서
나타나는 전통적인 기법을
다시 사용한다. 정확한 데생,
나른한 자세, 명암이 뚜렷한
볼륨 등은 전통적인 회화
기법이다. 그러나 피카소는
입체감을 무시하고 그렸기
때문에, 올가는 안락의자에
앉아 있는 것이 아니라
마치 의자에 겹쳐 있는
듯이 보인다. 마찬가지로
의자의 장식은 벽지를
붙인 것처럼 처리되어 있다.

3. 〈안락의자에 앉아 있는 올가〉 1917.
캔버스에 유채. 130×88.8㎝.
피카소 미술관, 파리.

막이 오르고… 장내에는 소동이 벌어진다. 질서라는 단어가 엄격히 요구되는 전쟁의 와중에 큐비즘과 큐비즘의 기상천외한 양식들에 대하여 적대적이었던 관중들은, 무용수들이 숨어 있는 높이가 삼 미터나 되는 흥행사차림의 대형 마네킹들을 보자 격노한다.

사람들은 고함을 치고, 욕설이 터져 나온다. "베를린으로 꺼져 버려! 병역 기피자들! 이 더러운 독일놈들!"

훗날 콕토는 다음과 같이 고백한다. "만약 아폴리네르가 없었다면, 그의 군복과 짧은 머리와 관자놀이의 상처자국과 그의 머리를 두른 붕대가 아니었다면, 머리핀으로 무장한 여자들이 우리의 눈을 후벼팠을 것이다."

그러나 피카소는 그 일로 동요하지 않는다. 스캔들

1

때문에 당혹해하지도 않는다.… 더군다나 올가가 그의 마음을 온통 사로잡고 있었다.

무용단은 곧 파리를 떠나 스페인으로 간다. 그곳에서 피카소는 결혼하고 싶은 여인을 어머니에게 소개한다. 러시아 발레단이 남아메리카로 순회공연을 가기 위해 바르셀로나를 떠날 때, 올가는 동료들과 헤어져 파블로의 곁에 남는다. 그리고는 그와 함께 파리로 돌아온다.

1918년 7월 12일 피카소와 올가는 파리의 다뤼 거리에 위치한 러시아 정교회의 교회에서 결혼식을 올린다. 결혼식 증인으로는 아폴리네르와 콕토, 막스 자콥이 참석했다. 신혼 부부는 곧 파리 보에티 거리에 있는 호화로운 삼층 아파트로 이사한다. 이때부터 피카소는 생활방식을 완전히 바꾼다. 보헤미안 생활, 물감이 말라붙어 얼룩덜룩해진 식탁 가에 앉아 친구들과 함께 나누던 식사, 편안하지만 낡고 오래된 옷들, 이 모든것들을 청산하는 것이다.

당시의 피카소는 마치 멋쟁이처럼 양복에 조끼를 받쳐 입고, 넥타이 핀을 꽂고, 손에는 지팡이를 들고 다녔다. 그는 아내가 한껏 세속적 호사를 부려 장식한 아파트에 살면서 여기저기서 잇달아 열리는 리셉션에 참석한다. "피카소가 그런 고상한 곳을 드나들다니!"라고 친구들이 비웃듯이 말하곤 했다. 피카소는 그 친구들조차도 자주 만날 수 없게 된다. 왜냐하면 전쟁에서 돌아온 브라크와 아폴리네르, 그리고 다른 많은 친구들이 정신적으로나 육체적으로 큰 상처를 입고 병들었기 때문이다.

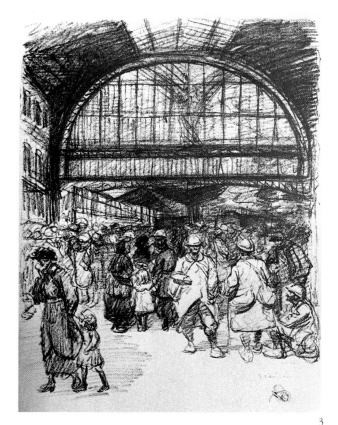

1.
피카소가 〈해변의 여인들〉을 그리기 위해서 머물던 비아리츠.

2.
항상 엄격하게 형이상학을 추구하던 말레비치는, 미술은 곧 추상이라는 이론을 세웠다.

3.
군인들이 전선으로 떠나거나 부상당하여 가족 품으로 돌아가는 북부 철도역의 모습을 그린 스타인렌의 데생. 이 무렵 피카소는 콕토, 디아길레프와 함께 발레 「퍼레이드」의 구상을 마무리짓고 있었다.

4.
올가와 결혼한 직후인 1918년 여름에 비아리츠에서 그린 작품. 피카소는 몇몇 화가의 화풍을 자기 나름대로 결합하여 그리는 것을 즐겼다. 등대, 방파제, 수평선 등은 쇠라의 〈베생의 항구〉를 연상시키며, 밝고 선명한 색과 치밀한 세부 묘사 등은 두아니에 루소의 작품에서 따온 것이다. 그리고 보티첼리의 〈비너스의 탄생〉의 영향도 보이지만, 무엇보다도 앵그르의 〈터키탕〉을 보고 그렸다는 점이 확연하게 나타난다.

2. 〈흰 바탕에 흰 사각형〉 1918. 말레비치.
캔버스에 유채. 79.4×79.4cm.
현대미술관, 뉴욕.

3. 〈역에서〉 1916. 스타인렌. 석판화.

4. 〈해변의 여인들〉 1918.
캔버스에 유채. 27×22cm.
피카소 미술관, 파리.

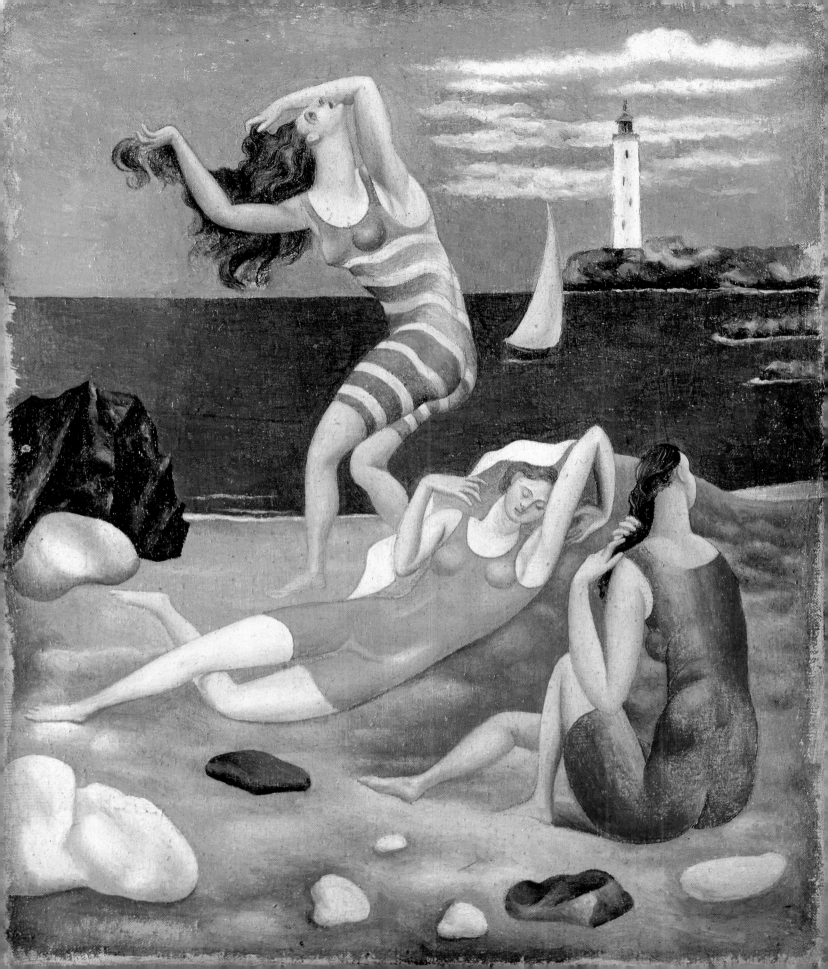

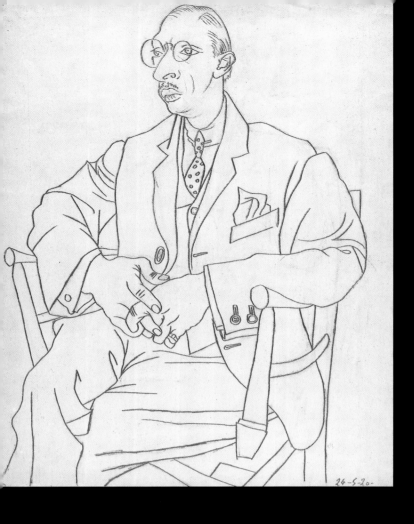

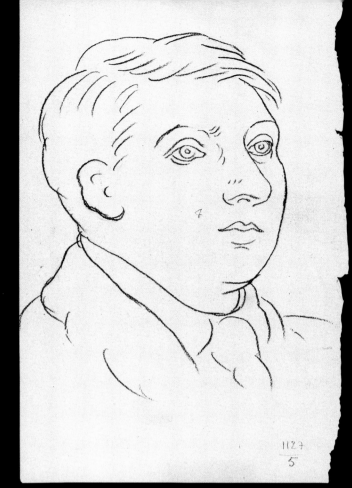

1. 〈이고르 스트라빈스키〉 1920.
연필과 목탄. 61.5×48.2㎝.
피카소 미술관, 파리.

2. 〈피에르 르베르디〉 1921.
연필. 16.5×10.5㎝.
피카소 미술관, 파리.

3. 〈에릭 사티〉 1920.
연필과 목탄. 62×47.7㎝.
피카소 미술관, 파리.

4. 〈올가〉 1920.
연필과 목탄. 61×48.5㎝.
피카소 미술관, 파리.

다음 페이지들 :
1. 〈보에티 거리의 화실〉 1922.
연필과 목탄.
피카소 미술관, 파리.

2. 〈올가의 살롱〉 (콕토, 올가, 에릭 사티, 클리브 벨) 1921.
종이에 연필.
피카소 미술관, 파리.

3. 〈피아노치는 올가〉 1921.
연필과 목탄.
피카소 미술관, 파리.

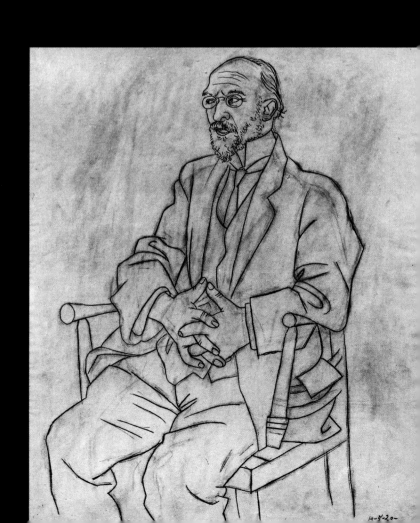

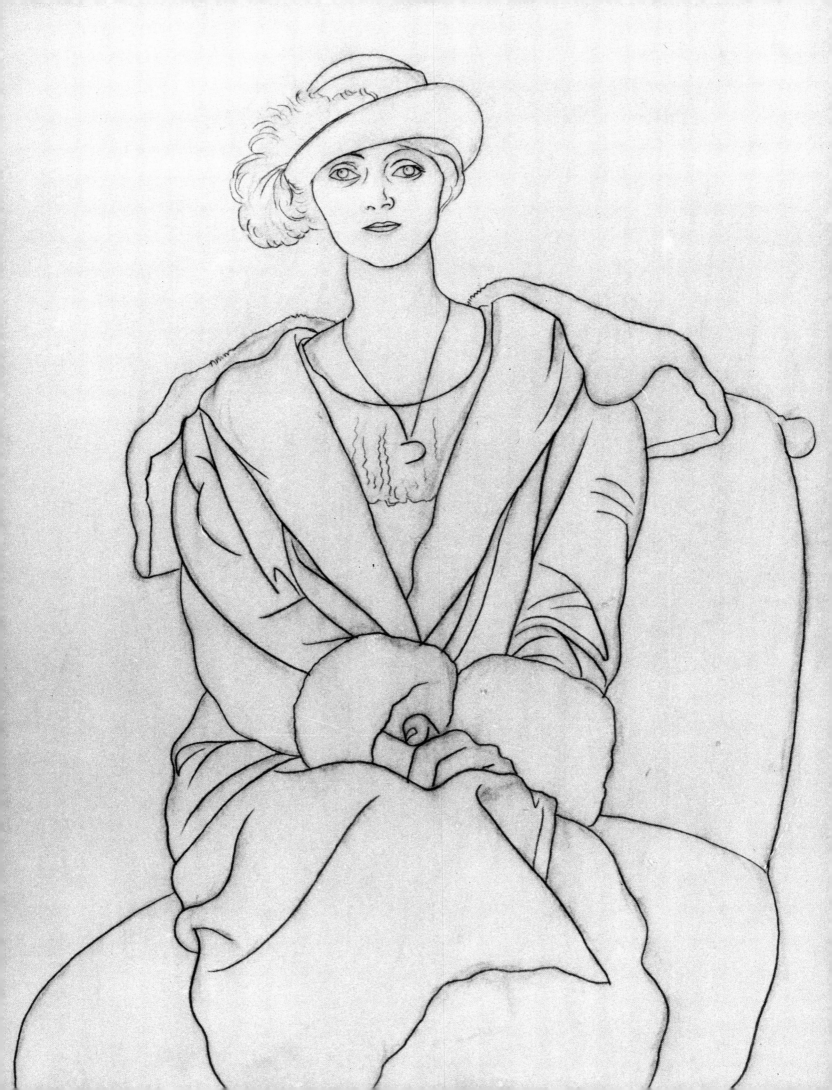

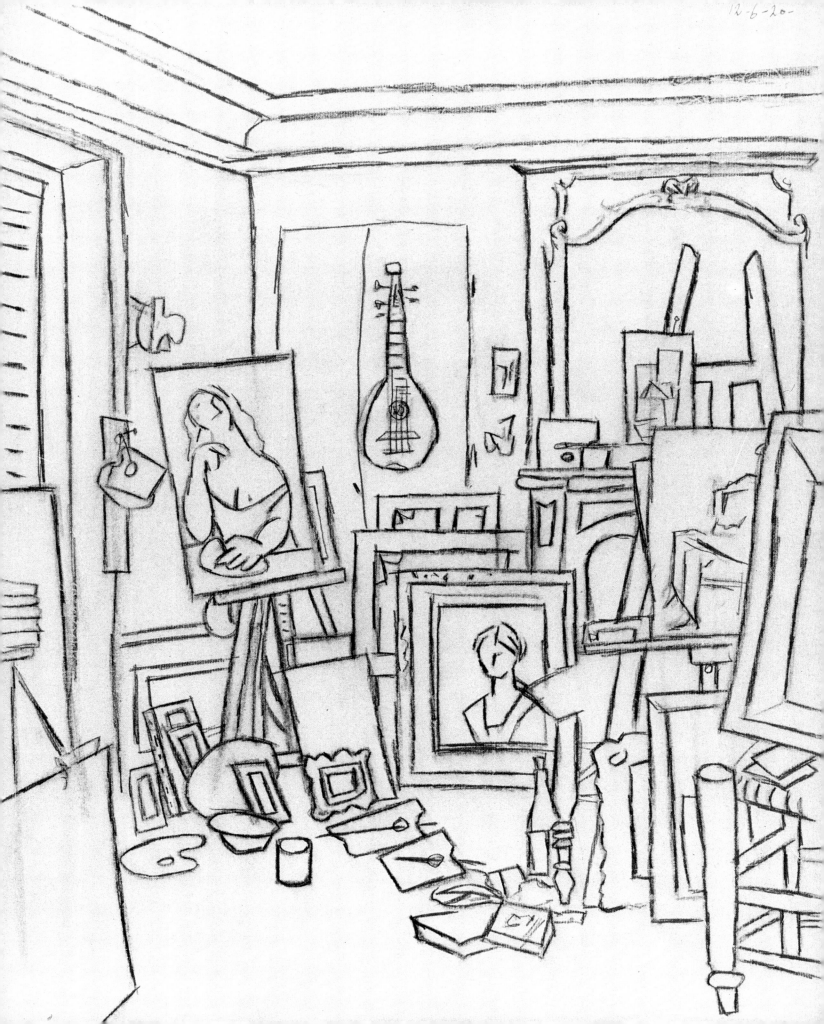

12-6-20-

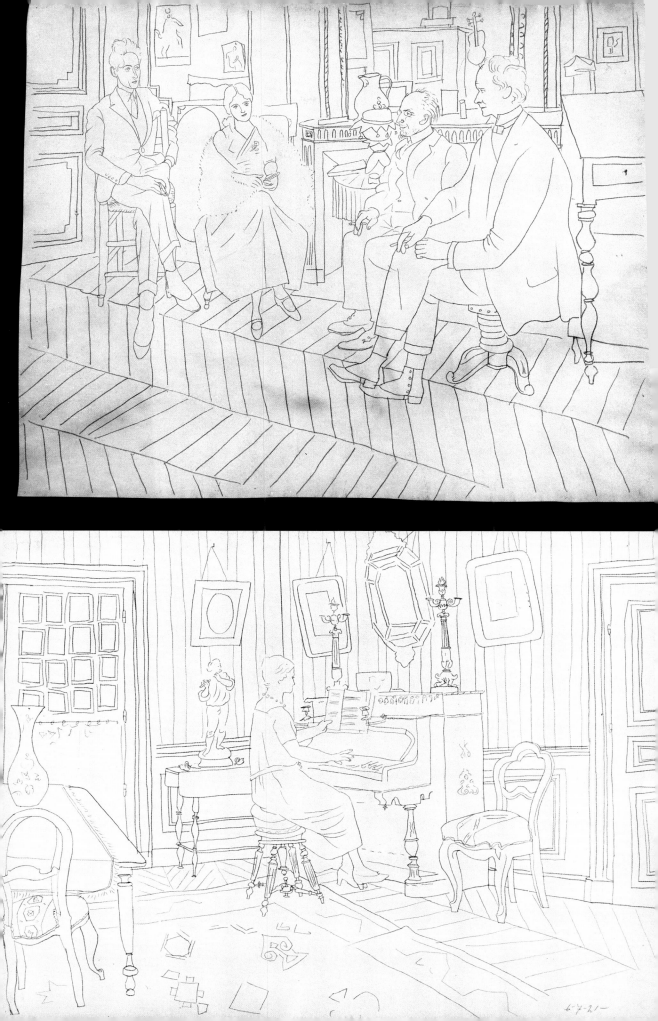

신고전주의

2.
"무엇보다도 수수께끼 같은
작품 〈편지 읽기〉는, 실물에
충실하게 그린 옷차림에서는

쿠르베의 사실주의가
나타나고 볼륨의 표현에
있어서는 미켈란젤로의
흔적이 보인다. 이 작품은
실제 인물을 그린 것으로
어떤 우정에 대한 암시만이
있을 뿐이다. 시인
아폴리네르의 우정인가,
혹은 큐비즘의 모험가인
브라크의 우정인가.
전경의 중절모자는
아폴리네르와 브라크의
초상에 자주 등장하는
것이며, 책과 읽고 있는
편지는 시인과 작가의
상징이다."
——도미니크 보조

3.
이탈리아계 무정부주의자
사코와 반제티는 1920년
사우드 앤드 브레인트리
회사의 회계원과 관리인을
살해한 혐의를 받고 그 해
사형선고를 받는다.
자신들의 무죄를 주장하는
탄원서와 유럽 전역을
들끓게 한 수많은 지지
시위에도 불구하고
그들은 1927년에 처형된다.

사코와 반제티를 지지하는 파리에서의 시위.

1. 〈연보라색 주름장식이 달린 옷을 입은 여인〉 1923.
피카소 미술관, 파리.

2. 〈편지 읽기〉 1921.
캔버스에 유채. 18.4×10.5cm.
피카소 미술관, 파리.

4. 〈술병과 사과가 있는 정물〉 1919.
캔버스에 유채. 65×43.5cm.
피카소 미술관, 파리.

4.
이 작품은 1919년에
제작된 것으로 피카소가
죽은 다음에야 발견되었다.
화가가 큐비즘적인 실험에서
멀어지려 할 때 제작한
작품으로 세잔느의 영향이
두드러지게 나타나 있다.

종합적 큐비즘의 주요 작품

전쟁이 끝나자 피카소의 아름다운 젊은 시절도 사라져 버린다. 어떤 것도 더이상 예전 같지는 않을 것이다. 아폴리네르는 죽었다. 그가 숨을 거둘 즈음, 그의 집 창문 아래서 사람들은 "기욤—이것은 분명히 독일 황제 타도를 빗댄 것이다. 기욤은 독일 황제 이름인 빌헬름의 불어식 표기이기 때문이다—은 꺼져라!"고 외친다. 시인은 머리에 입은 상처가 아물고 있었는데, 유행성 스페인 독감에 걸려 목숨을 잃는다. 그 날은 휴전이 성립되기 이틀 전이었다.

이제 피카소는 정말 혼자가 된다. 얼마 전에는 또 후원자이자 지적이고 우정어린 존재였던 칸바일러마저 떠났기 때문이다. 독일 국적을 가진 이 화상은 조국의 부름에 응하지 않았다. 마찬가지로 프랑스 국기가 나부끼는 외인부대에 참가하는 것도 거절했다. 칸바일러가 자신의 재산을 기탁하고 베른으로 떠나자, 피카소는 폴 로젠버그라는 새로운 화상과 관계를 맺는다. 로젠버그는 그의 전임자보다 더 소심한 사람이었다. 그는 전쟁이 일어나기 전의 큐비즘 작품들이 풍기는 말썽의 소지를 두려워했다. 그는 피카소에게 좀더 신중하고, 사실적이며 모든 사람들이 받아들일 수 있는 그림을 그리라고 권한다.

그래서 피카소는 생 토노레에 있는 화랑에서 새로운 기법으로 그린 그림을 전시한다. 그것들은 둔중한 자세를 취하고 있는 고대의 여신들이나 우둔한 정물들을 담고 있었다. 몇몇 미술 애호가들은 피카소가 큐비즘을 배반하고 기회주의적으로 스타일을 바꿨다고 비난한다. 피카소는 어깨를 으쓱하며 야유꾼들을 무시할 뿐이었다. "스타일이라니… 신이 스타일을 갖고 있다는 말인가."

1921년 2월에 올가는 피카소의 첫 아기인 파울로를 낳는다. 피카소는 퐁텐블로에 크고 아름다운 별장을 세내어 가족과 함께 머무른다. 그는 그곳에서 종합적 큐비즘의 걸작을 완성하는데, 이는 큐비즘과 무대에 대한 다년간의 연구 끝에 얻은 결실이었다. 그 작품이 바로 〈세 명의 악사〉이다. 피카소가 후에 같은 주제로 두 개의 다른 그림을 그리게 되는 이 작품은 희극에 등장하는 피에로, 어릿광대, 카푸친회의 수도승을 그린 것이다. 피에로는 클라리넷을 불고 어릿광대는 바이올린을 연주하며 수도승은 무릎에 아코디온을 올려 놓은 것처럼 보인다. 표현은 단순화되고 본질적인 것으로 함축된다. 피카소는 무용수들의 몸을 기하학적인 형태로 분해했던 「퍼레이드」의 의상을 상기한다. 그러나 강렬한 원색의 색조와 채색된 면의 단순성 때문에 이 〈세 명의 악사〉는 누구나 이해할 수 있는 걸작으로 손꼽히게 된다.

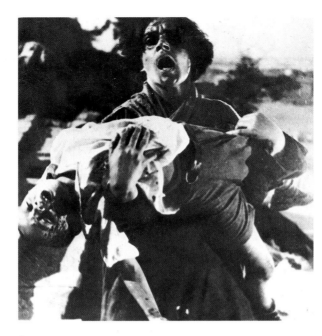

1.
1925년 무성영화 시절,
S. M. 에이젠슈타인은 그의
최고의 걸작으로 꼽히는
「전함 포템킨」을 제작한다.

2.
1923년 아주 젊은 여인의
엄숙하고 심오한 얼굴이
스크린에 등장한다.
그 여인은 그때부터 그레타
구스타프슨이라는 자신의
이름을 그레타 가르보로 바꾼다.

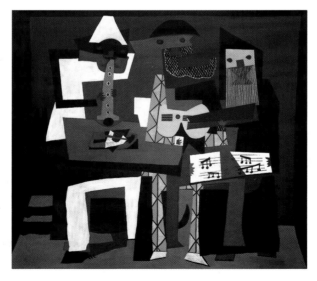

3. 〈세 명의 악사〉 1921.
캔버스에 유채. 200.7×222.9cm.
현대미술관(S. 구겐하임 재단), 뉴욕.

4. 〈세 명의 악사〉 혹은 〈가면 쓴 악사들〉 1921.
캔버스에 유채. 203.2×188cm.
필라델피아 미술관(갈라틴 콜렉션).

4.
종합적 큐비즘의 걸작이자
결정적인 마지막 작품
〈세 명의 악사〉 또는
〈가면 쓴 악사들〉은
두 점의 이본이 있다.
모두 이탈리아 민속극
코메디아 델 아르테에
등장하는 피에로, 어릿광대,
수도승을 소재로 삼았다.
한 점(3)은 뉴욕에, 다른
한 점(4)은 필라델피아에
소장되어 있다.

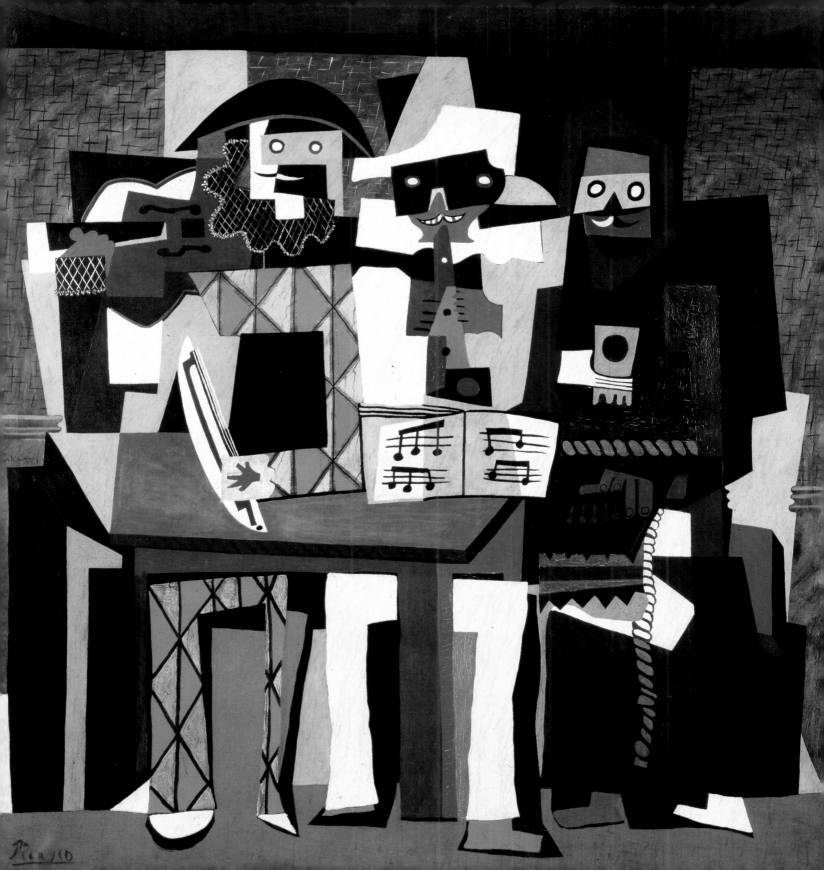

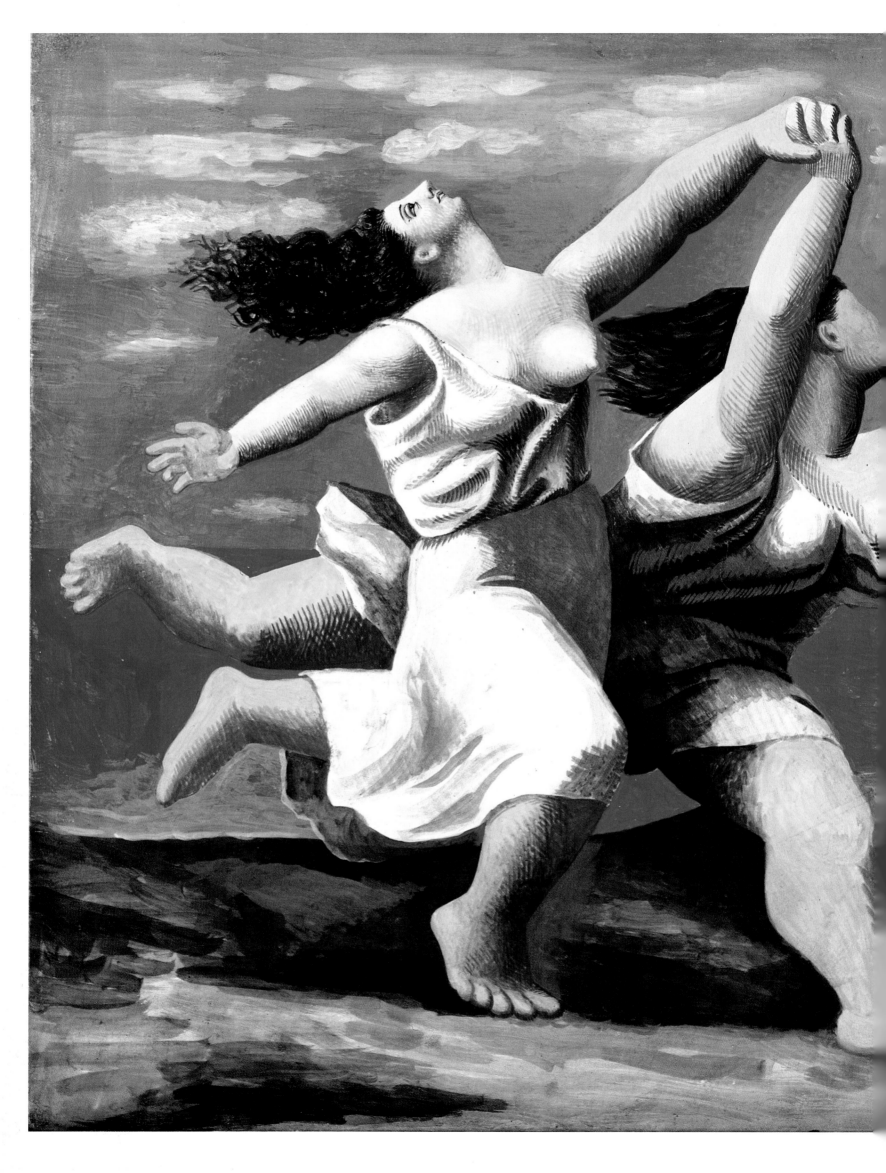

"나는 어렸을 때 굉장히 무시무시한
꿈을 꾸곤 했다. 갑자기 나의 팔과
다리가 엄청나게 커졌다가는
오므라들어 아주 작아진다.
내 옆에 있던 다른 사람들도
마찬가지로 거인이 되었다가는
난장이로 변한다. 이런 꿈을
꾸고 나면 항상 몸서리쳐지는
공포가 엄습하곤 했다."

〈해변을 달리는 두 여인〉이 주는 시각적인 충격
은, 거구인 이 여자들의 무게에도 불구하고 경쾌함이
나 질주하는 맵시가 잘 드러난다는 점에 있다. 그림
속의 육체는 크고 튼튼하며, 팔 다리는 둔중하고
무겁다. 그럼에도 불구하고 이들은 두 명의 발레리나
처럼 경쾌하게 허공에서 춤추고 있는 것처럼 보인
다.

형태상의 다양한 방법을 통해 운동감이 잘 드러난
다. 머리카락과 옷자락은 바람에 날리고, 왼쪽의 여자
는 마치 날아오르려는 듯이 하늘을 향해 머리를 젖히
고 있다. 이는 앵그르의 〈주피터와 테티스〉에 나오는
바다의 여신 테티스의 자세를 연상시킨다. 반면, 오른
쪽의 여자는 다리 하나를 뒤로 뻗은 채 엄청나게
큰 팔 하나를 수평선을 향해 내밀고 있다. 그러자
속도감이 나타난다.

이 과슈는 다리우스 밀로가 음악을 맡고 장 콕토가
대본을 쓴 디아길레프 발레단의 작품「파란 기차
(1924)」무대의 밑그림으로 사용된다. 이 발레작품은
유행이 물결치는 해변에서 여름 휴가 동안 펼쳐지는
줄거리를 담고 있다.

피카소가 처음으로 맡은 발레「퍼레이드」의 무대
장치를 연출하려고 콕토와 함께 로마에 머무르는
동안, 그는 그곳에서 제국시대의 조각상이 지닌 장엄
함을 발견하게 된다. 이러한 고대 로마에 대한 이해
와 당시 주된 관심사였던 연극을 위한 창작이 결합되
어 있다는 사실은 놀라운 것이 아니다. 우리들은
이 화가가 고전주의에서 출발하여 어떻게 전통적인
형상화의 규범들을 무너뜨리면서 완전히 자유롭게
자신을 표현하는지를 알게 된다.

〈해변을 달리는 두 여인〉 1922.
합판에 과슈. 32.5×41.1㎝.
피카소 미술관, 파리.

〈춤〉

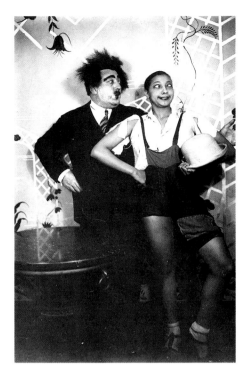

1과 2.
조세핀 베이커는 새로운 음악을 유행시켰고, 그녀의 '흑인 버라이어티쇼'도 인기를 끌었다. 파리의 명사들 사이에서 갈채를 받았던 몸에 끼는 옷을 입건, 어릿광대로 분장을 하건, 의상 담당자 프와레와 같이 생트 카트린느 축제를 축하할 때이건 그녀는 언제나 절대적인 우아함과 매력을 구현한다.

아　비뇽의 아가씨들〉에 대해, "특별한 방법으로 회화를 뛰어넘은 작품이며, 오십 년 전부터 일어나고 있는 모든것을 보여주는 연극이다"라고 믿고 있던 앙드레 브르통은 1924년 가을, 양복점을 경영하는 미술애호가 자크 두세를 설득하여 그 그림을 구입하게 한다. 결국 피카소는 자신의 걸작품이 자신과 헤어져 '대중에게' 넘어가는 것을 받아들인다.

두세는 브르통을 신뢰하여 작품을 보지도 않고 이만오천 프랑에 사들인다. 피카소는 구매자가 값을 깎기 위해 내세웠던 명분을 줄곧 유쾌하게 기억한다. "피카소 씨, 당신도 아시다시피 이 그림의 주제는 뭐랄까… 말하자면 좀 특별한 주제라서요. 그래서 제 아내가 사용하는 응접실에 걸어 놓기가 아무래도 점잖지 못할 것 같군요.…"

그리고 사실상 그해 12월에 두세가 그림을 인수하여 걸어 둔 곳은 바로 '큰 방 대기실의 층계참을 지나 재단실을 거쳐서 외국 수집품들을 진열해 두는 방으로 이어진 화랑의 한쪽 구석'이었다.

초현실주의 선언문을 막 발표한 앙드레 브르통은 당시 그 운동의 지도자였다. 그의 주변에는 아라공, 폴 엘뤼아르, 필립 수포와 같은 시인들이 모여들었다. '초현실'이라는 용어를 최초로 사용한 아폴리네르에게 경의를 표하는 뜻에서 '초현실주의'라고 이름붙인 운동에 대해 브르통은 다음과 같이 정의한다. "이 용어가 말로든지 글로든지, 이성이 행하는 모든 통제가 제거되고 모든 미학적 혹은 도덕적인 편견에서 벗어난 사고의 현실적인 기능을 표현하려는 어떤 순수한 심리적 자동현상을 가리킨다는 것에 우리는 합의했다." 우리가 알다시피, 초현실주의는 트리스탄 차라와 프란시스 피카비아가 주도한 다다 운동과는 아무런 공통점도 없었다. 다다는 일종의 단순한 반항이었던 반면, 초현실주의는 1922년 막스 에른스트가 그렸던 그림 〈친구들의 모임〉 속에서 한 자리에 모였던 것과 같이 그 사상적 지주였던 대가들―프로이트, 도스토예프스키, 랭보, 로트레아몽, 마르크스―그리고 그 사제들과 더불어 하나의 혁명을 원하고 있었다. 초현실주의자들은 즉시 피카소에게서 자신들과 유사한 공통점을 발견한다. 그들이 생각하기에, 피카소는 '현실적인 실체' 너머로 자신의 시선을 두고 브르통이 '내면의 모델'이라고 이름붙인 '초현실적 실체'에만 매달린 최초의 사람이었다.

초현실주의 잡지인 『혁명』 창간호는 1914년이라고 연도가 적힌 피카소의 구성작품을 싣는다.

"미술의 관점에서 보면 추상적이라거나 구체적인 형태는 존재하지 않으며, 거짓말만이 존재한다. 단지 설득력이 있느냐 없느냐의 차이만 있을 뿐이다."

3.
피카소는 리듬이 강한 〈춤〉으로 또한번 사람들을 놀라게 한다. 강렬한 색채, 서로 뒤엉켜 있는 인물들, 못처럼 생긴 손가락, 팔딱거리는 가슴, 뒤로 젖힌 해골 같은 얼굴 등, 이 그림은 다분히 공격적이다. 순조롭지 못한 올가와의 결혼생활에 따른 거친 감정들이 이 작품을 지배하고 있다.

3. 〈춤〉 1925.
캔버스에 유채. 215×142cm.
테이트 갤러리, 런던.

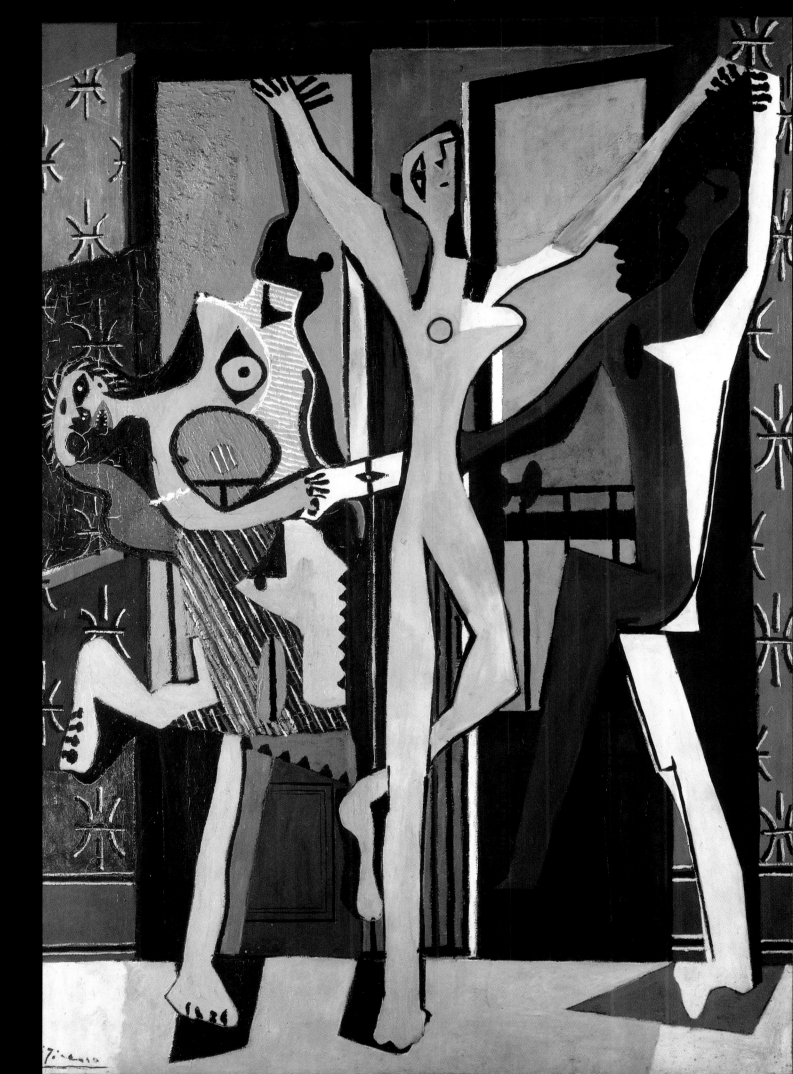

1925년에 격렬한 논쟁이 벌어진다. 초현실적인 회화가 존재할 수 있는가. 그렇지 않다면 무의식의 탐구는 언어의 사용에 의해서만 가능한가. 브르통은 곧 펜을 들어 「초현실주의와 회화」라는 글을 쓴다. 그는 그 글에서 단지 피카소를 예로 듦으로써 가장 훌륭한 답을 내놓는다. 브르통은 피카소의 작품 다섯 점, 즉 큐비즘 시기에 그린 작품 세 점과 〈아비뇽의 아가씨들〉과 화가의 최근 작품으로 격렬함과 참신함이 돋보이는 작품 〈춤〉을 예로 들어 자신의 주장을 펼친다.

〈춤〉을 이해하기 위해서는 잠깐 시간을 거슬러 올라가 화가의 사생활을 깊숙이 들여다보아야 한다. 올가와 그는 더이상 서로를 이해하지 못한다. 피카소는 점점 더 빈번해지는 올가의 발작적인 질투심을 참을 수 없었고, 그녀와 함께 사는 한 감수해야 하는 꽉 짜이고 질서정연하고 변함없는 생활에 지쳐

1.
1931년 뉴욕 엠파이어 스테이트 빌딩의 포토몽타쥬. 높이는 삼백팔십 미터이고 건물 위에 비행선 '제플린 호'를 위한 계류탑이 있는 팔십육 층의 건물이다. 이 건물은 당시 제일 높다던 에펠탑보다 더 높은 건물이었다.

2.
1900년 만국박람회 이후 처음으로 파리는 다시 축제 분위기에 휩싸인다. 1931년에는 식민지 박람회가 성대하게 열린다. 두메르그 대통령과 리요테 원수가 자동차에 시승하고 그 앞으로 사진기자들이 몰려든다.

2 3

4

있었다. 그래서 그는 4월에 올가와 파울로를 데리고 몬테 카를로로 간다. 그가 바란 것은, 올가가 디아길레프 발레단을 만나면, 그렇지 못할 경우 혹시 디아길레프라도 만나면, 그들 사이에 처음 사랑이 싹트던 때를 떠올려서 다시 다정해지지 않을까 하는 것이었다. 그러나 헛수고였다. 그들 부부는 서로를 다시 발견하는 데 실패한다. 파리로 돌아와서 피카소는 맹렬하게 그림에 몰두하여 〈춤〉을 완성한다. 그리고 캔버스 위에다 단호하게 올가와의 불화를 새겨 놓는다. 올가는 고전적인 발레를 좋아하는 반면, 피카소는 현대무용의 흥겨운 광란을 그린다. 그는 리듬이 강하고 자유로운 움직임을 어긋나게 구성하여 강렬한 색깔로 그린다. 확실치는 않지만 열려 있는 창문을 통해 재즈가 그림 속으로 흘러 들고, 세 명의 춤추는 사람들은 엉덩이를 흔들며 빠르고 자유분방한 리듬을 그림에 부여한다. 또한 1925년은 조세핀 베이커가 「흑인 버라이어티 쇼」로 큰 인기를 얻고, 뉴올리언스 지방에서 부르던 음악에 맞추어 찰스턴 춤을 추던 해이기도 했다.

4.
차라와 결별할 때까지 다다이스트였던 피카비아는, "예술은 어느 곳에나 존재한다"고 생각한다. 따라서 캔버스에만 그리려고 노력하는 것 자체가 무의미한 일이다. 예술작품으로 남기 위해서는 '당시의 예술적이고 지적인 사건'에 참여하는 사람들로 하여금 서명만 하게 하면 된다. 피카비아가 카코딜산염으로 처리한 눈 주위에 차라, 밀로, 페레, 풀렁, 수포, 장 위고 등의 낙서와 서명이 보인다.

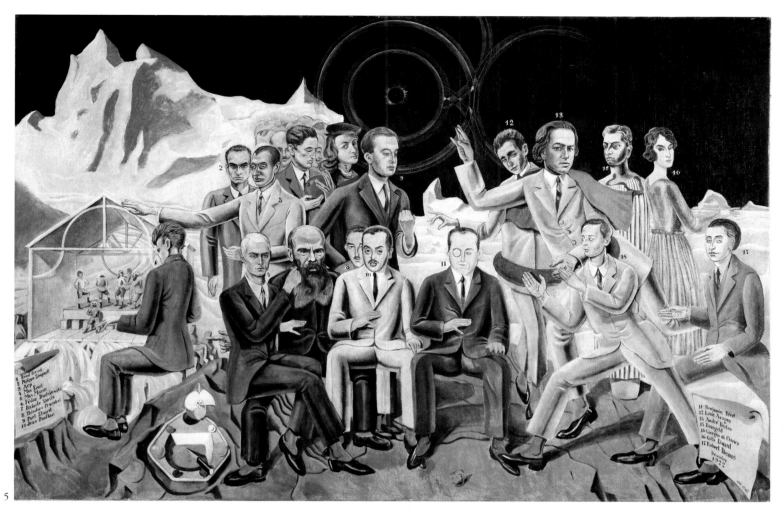

5.
파리에서 체류가 금지되었던
막스 에른스트는 엘뤼아르의
여권 덕분에 국경을 통과할
수 있었다. 오래 전부터
다다이스트였던 그는
초현실주의 그룹에
합류했고, 1922년에 그린
〈친구들의 모임〉에 그들을
옮겨 놓는다. 브르통 주위에
크르벨, 수포, 아르프,
막스 에른스트, 엘뤼아르,
장 폴랑, 페레, 아라공,
데 키리코, 데스노,
도스토예프스키 등이 있다.

6.
두 사람이 험악한 이빨
사이의 투창처럼 날카로운
혀로 키스를 하고 있다.
누가 여자이고 누가
남자인지 구별할 수가 없다.
둥근 젖무덤도 어느쪽의
것인지 불분명하다. 단지
눈을 감은 쪽이 여성이고,
남근을 연상시키는 코를
가진 쪽이 남성일 것이라고
추측할 수 있을 뿐이다.

3. 〈사람을 만드는 것은 바로 모자이다〉 1920. 막스 에른스트.
파피에 콜레, 연필, 잉크와 수채. 36.5×45.7cm.
현대미술관, 뉴욕.

4. 〈카코딜산염으로 처리한 눈〉 1921. 피카비아.
캔버스에 유채. 146×115cm.
국립현대미술관, 파리.

5. 〈친구들의 모임〉 1922. 막스 에른스트.
캔버스에 유채. 130×195cm.
발라프 리하르츠 박물관, 쾰른.

6. 〈해변의 두 사람〉 1931.
캔버스에 유채. 130×195cm. 피카소 미술관, 파리.

7. 〈내전의 예감〉 혹은 〈삶은 강낭콩이 있는 부드러운 구조물〉
1936. 달리. 캔버스에 유채. 100×99cm.
필라델피아 미술관(L. & W. 아렌스버그 콜렉션).

7.
1936년 스페인 내전이
발발하던 날 새벽에 그린
달리의 몽상적인 작품
〈내전의 예감〉은 초현실주의
미술의 걸작이다.

다시 맛보는 부드러움

나는 피카소라고 하오. 당신과 나, 우리 둘이서 함께 멋진 일을 저질러 봅시다." 1927년 1월 어느 날, 그 여자는 자기 앞에 서 있는 남자로부터 이런 이야기를 듣고는 놀란 눈으로 그를 쳐다 본다.

피카소라고? 아니다, 실제로 그의 이름은 그녀에게 아무런 의미도 없었다. 그녀는 마리 테레즈 발터였다. 올가나 에바, 페르난드가 갈색 머리카락을 가졌던 것과는 달리, 그녀는 금발이었고 열일곱 살이었다. "나는 순진한 말괄량이였지요. 나는 아무 것도 모르고 있었어요. 인생에 대해서도 피카소에 대해서도 말이예요. 정말 아무 것도 몰랐지요. 나는 라파이예트 백화점으로 쇼핑을 가곤 했는데, 피카소는 내가 지하철에서 내리는 모습을 보았던 거예요."

피카소는 곧 이 처녀를 사랑하게 된다. 그러나 그녀는 부모와 함께 살고 있었으며, 피카소는 결혼한 남자였다. 이 화가는 여섯 달 동안 마리 테레즈에게 열렬하게 구애한다. 그리고는 사랑이 깊어지고 감미로와지자 두 연인은 행복에 빠진다. 피카소는 자신의 나이가 마흔다섯이라는 것도, 점점 더 까다로와지는 아내가 있다는 것도 잊어버린다.

아무튼 이때부터 그는 끊임없이 그녀를 그렸다. 우선은 습작지에, 그 다음에는 기타를 주제로 한 연작에서 그녀를 그렸다. 그것들은 언뜻 보기에 추상적인 것들이었지만, 그 구성 자체는 젊은 연인의 머리글자인 M.T.를 교차시켜, 그 바탕 위에 그려진 것이었다.

다행스럽게도 올가는 결코 그들의 아파트를 떠나지 않았다. 그녀는 항상 아파트 마루바닥을 왁스로 윤이 나게 닦았다. 그러나 그녀는 피카소에게 성가신 존재가 된다. 피카소는 마리 테레즈에게서 강렬하고 놀라운 새로운 영감의 원천을 발견했으며, 올가의 존재는 끊임없는 신경질 때문에 모든것을 망쳐 놓을 지경이었다.

가족과 함께 칸느에서 여름을 보내야 했던 피카소는 해변에서 해수욕을 즐기는 사람들을 그린다. 그러면서 그는 '그를 애무할 때에만 말문을 여는 너무나도 달콤하고 부드러운 입술에… 침대에 누워 팔을 늘어뜨리고서야 하늘을 쳐다보는' 젊은 애인 마리 테레즈를 그리워한다.

1.
피카소는 '1932년 1월 24일 일요일 오후에 그림'이라고 캔버스 뒤에 적어 놓았다. 마리 테레즈가 낮잠을 자고 있던 일요일 오후의 고요함과 행복감을 잘 전하기 위해서인 듯하다. 〈꿈〉은 연작의 첫번째 작품이며, 나머지 대부분의 작품도 고요한 단잠에 빠진 누드를 그린 것이다. 선명한 색과 곡선, 모델의 나른한 자태 등으로 인해 관능적인 매력과 분명한 행복이 손에 잡힐 듯하다. 밝은 색상, 꽃무늬 벽지, 곡선의 관능미 등은 마티스의 작품을 연상시킨다.

3과 4.
〈해변에서 공놀이하는 여인〉은 디나르에서 찍은 마리 테레즈의 사진에서 영감을 얻어 그린 것이다.

1. 〈꿈〉 1932.
캔버스에 유채. 130×97cm. 간츠 콜렉션, 뉴욕.

2. 〈화실〉 1933.
종이에 연필. 25.6×34.2cm. 피카소 미술관, 파리.

3. 〈해변에서 공놀이하는 여인〉 1929.
캔버스에 유채. 22×14cm.
피카소 미술관, 파리.

5. 〈해변에서 탈의실 문을 여는 여인〉 1928.
캔버스에 유채. 32.8×22cm.
피카소 미술관, 파리.

5.
"나는 열쇠를 매우 좋아한다. 열쇠를 갖고 있다는 것은 매우 중요한 일처럼 여겨진다. 가끔씩 열쇠에 대한 이미지가 떠오르는 것은 사실이다. 해변의 사람들을 주제로 한 연작에서 항상 문제가 된 것은 커다란 열쇠로 열려고 애쓰는 문의 이미지이다."

14 Décembre XXXV.

sur le dos de l'immense tranche
de melon ardent
arbre morceau de fleuve
table d'rire
sous la menace de l'aile qui
serre pour le plaisir de voir
espérer entre ces dents
distraite de son ennui
un brin d'herbe
les deux petits boutons de prunus
tombées si bas
s'embrasent depuis deux ou trois jours
énervés par les pleurs
de la petite fille

1935년은 피카소에게 가혹한 해였으며, 사바르테스에게 보내는 편지에서, '나의 생애에서 최악의 시기'라고 썼다. 올가는 파울로를 데리고 떠나 버렸지만 그는 이혼은 꿈도 꾸지 못했다. 이혼을 하려면, 화실에 가득 찬 그리고 작업에서 중요한 부분을 차지하는 작품들의 절반은 내놓아야 할 형편이었다. 따라서 마리 테레즈와 결혼하여 그녀가 낳은 아이와 함께 떳떳하게 산다는 것은 불가능했으며 항상 숨어지내야만 했다. 피카소는 제대로 잠도 자지 못했고, 작품 제작도 하지 못했다. 가을에 그는 마리 테레즈와 함께 지내기 위해 사 두었던 브와즐루 성으로 피신한다. 그곳에서 그는 은밀하게 글을 쓰기 시작했고, 수첩 가득 시를 쓰고 삽화도 그렸다. 피카소는 항상 글쓰기를 좋아했다. 일찌기 아폴리네르가 지적했듯이 "그는 불어로 간신히 말을 할 때에도, 시 한 편의 아름다움을 맛보고 판단할 수 있는 능력을 갖추고 있었다. 그는 스페인어와 불어로 훌륭한 시를 썼다." 화가가 내뱉는 단어는 감동적인 색깔로 이루어진 반점들이었고 동사가 분리되는 데생이었다. 피카소의 시를 읽고 감동한 앙드레 브르통은, 1936년초 잡지 『예술 노트』에 그의 시 몇 편을 싣는다.

1. 〈시와 색〉 1935.
피카소 미술관, 파리.

2. 〈손으로 쓴 시〉 1936.
피카소 미술관, 파리.

"그림은 아파트나 장식하라고 만들어진 것은 아니다. 그림은 적과 맞서서 공격하거나 방어할 때 사용할 수도 있는 전쟁의 도구이다."

피카소와 마리 테레즈는 1936년 3월, 딸 마야를 데리고 쥐앙 레 팽으로 간다. 새로운 보금자리의 아늑함에도 불구하고 피카소는 불안해했고, 그의 그런 모습은 작품에 배어난다. 그는 친구 사바르테스에게 뜻밖의 편지를 보낸다. "내가 자네에게 편지를 쓰는 이유는, 내가 오늘 밤부터 그림이나 조각, 판화, 시를 그만둘 것이라는 사실을 전하기 위해서네. 나는 이제 오로지 노래부르기에만 열중할 걸세." 곧이어 피카소는 다행히 그의 결심을 취소한다는 편지를 쓴다. "나는 모든 여건이 평탄치만은 않지만 계속해서 노래와 작업을 하겠네."

1936년 스페인에서 내전이 일어나자, 피카소는 우울함에서 깨어난다. 그는 곧 프랑코 장군에 대항하여 공화주의자들 편에 선다. 파시즘이 팽배하던 이 시기에 이미 그랬듯이, 내전중에도 폭력이 극도로 난무한다. 히틀러가 유태문화와 관계있거나 유태인에 의해 쓰여진 책들을 모두 불살라 버렸던 1933년부터 칸바일러는 유럽 전역에 곧 심각한 위기가 닥쳐올 것임을 알아차리고 있었다.

스페인 내전이 발발하기 두 달 전에도 히틀러는 베를린의 루스트가르텐에서 나치 문장이 그려진 깃발을 향해 팔을 뻗은 채 연설을 하고 있었다. 나치 고관들이 그를 둘러싸고 있었고, 그의 연설을 듣는 군중들은 열광하다 못해 무아경에 빠져 있었다.

파시즘에 대항하는 전쟁이 시작되었고, 많은 지식인들이 모여들었다. 말로를 비롯해 어떤 사람들은 주저없이 지원병으로 나서 공화주의자들의 군대에

합류했다. 그러나 그들의 수는 많지 않았고, 파시즘의 그림자가 전 유럽을 뒤덮고 있었다.

1937년 프랑스 정부는, '진보와 평화'라는 순진한 이름을 붙여 대규모 국제박람회를 개최한다. 이 박람회는 에펠탑 발치에서 트로카데로 광장을 잇는 백여 헥타르의 면적 위에 거대하게 펼쳐진다. 주최측은

3.
1936년 5월 28일 비양쿠르의 르노 광장에서 시위가 벌어지고 인민전선이 승리한다.

4. 〈울고 있는 여인〉 1937.
캔버스에 유채. 55×46cm.
피카소 미술관, 파리.

1과 2.
1936년 5월 1일 베를린의 루스트가르텐에서 히틀러가 연설을 하고 있다.(1) 1935년부터 나치 학생 대원들이 빈 대학을 점령한다.(2) 독일과 오스트리아에서 과격한 조처들이 공포되었다. 히틀러가 나치 독일의 수상으로 선출되었고, 1933년에 소위 '퇴폐적'이라고 여겨졌던 유태인의 책들이 모두 소각된 이후 유태인들은 대학이나 상점에도 갈 수 없었고 직업의 선택에도 제한이 가해졌다. 프랑스에서는 극우파가 준동하여 1934년 2월 유태인을 배격하는 대규모의 시위가 벌어지고, 이는 공산주의자들의 반대 시위로 이어진다. 스페인에서 프랑코와 그의 공화정부에 대항하는 내전이 일어나자, 1937년 프랑코군의 폭격기들이 게르니카라는 작은 마을을 파괴한다. 피카소는 높이 삼백오십 센티미터, 폭 칠백팔십 센티미터의 커다란 캔버스에 게르니카의 비극을 그려서 이를 영원히 남긴다. 이 그림은 인간의 야만성과 압제에 대한 저항의 상징으로 길이 남는다.

4.
〈울고 있는 여인〉은 〈게르니카〉와 관련된 작품으로, 내전을 겪고 있는 스페인 여인들의 비극을 상징적으로 그린 작품이다. 이 여인은 정열적이고 정치에 관심이 많은 과격한 라틴 기질의 도라 마르를 구현한 것이다. 피카소는 그녀에 대해 다음과 같이 말했다. "나는 그녀의 울고 있는 모습 이외의 다른 모습은 본 적이 없고 생각할 수도 없다."

박람회에 참여한 오십이 개국에 대해, 그들 국가의
가장 훌륭한 화가들의 작품을 별도의 공간에다 전시
할 것을 요청한다.

'인민전선'당의 공화주의자들은 자유 스페인의
이름으로 그들의 주장을 표현해달라고 피카소에게
요구한다. 피카소는 그 요청을 받아들여 새로운 예술
적 조언자 도라 마르가 발견한 그랑 오귀스탱 거리의
넓은 작업실에서 작업을 시작한다.

도라는 폴 엘뤼아르로부터 소개받은 여인으로
화가이며 사진작가였다. 그녀는 지적이고 교양을
갖춘 여성으로 현대미술에 열중해 있었고, 무엇보다
도 스페인어를 유창하게 구사했다.

피카소는 마리 테레즈와 애정을 계속 유지하면서
도라와 사귄다. 도라는 이 고통스런 시기에 피카소에
게 지적으로, 정치적으로 큰 힘이 되어 준다.

1937년 5월 1일, 온 세계의 신문들은 놀라움을
금치 못할 사건을 게재한다. 프랑코가 불러들인 독일
폭격기들이 게르니카라는 바스크 지방의 작은 마을을
쑥밭으로 만들어 버린 것이다. 폭격은 거의 네 시간
동안이나 계속되었고, 그 마을과 반경 십 킬로미터
이내의 주변 지역은 무자비하게 파괴되었다. 결과는
참혹했다. 천육백육십 명의 사망자들, 수천 명의
부상자들, 이재민들, 끝없이 펼쳐지는 폐허, 지도상에
서 사라져 버린 마을…

충격을 받고 격노한 피카소는 자신의 분노를 폭이
팔 미터나 되는 캔버스 위에 쏟아붓는다. 그는 한
달만에 게르니카의 비극을 그려낸다.

1937년 6월 4일, 〈게르니카〉는 파리의 국제박람회
스페인관에 걸린다.

1.
파시즘이 준동하던 유럽의
정치 상황 속에서 개최된
1937년 만국박람회는 평화와
진보를 위한 만국박람회로
자리잡기를 원했다.
그렇지만 이차세계대전이
예견되는 정치적 분열상을
반영할 뿐이었다. 높이
오십사 미터의 독일
별관에는 ✠자 모양의
군기가 솟아 있었고,
맞은편에 있는 높이 삼십삼
미터의 소련 별관에는
노동자와 집단 농장에서
일하는 여자의 그림이 걸려
있었다. 반면 이탈리아의
파시즘은 고대 로마의
웅대함을 모방하려 했다.
스페인 별관에는 피카소의
〈게르니카〉가 내전의 참상과
독일군이 폭격한 바스크
지방의 작은 마을에서
자행된 학살을 고발하고
있었다.

다음 페이지 :
〈게르니카〉 1937.
캔버스에 유채. 351×782cm.
프라도 미술관, 마드리드.

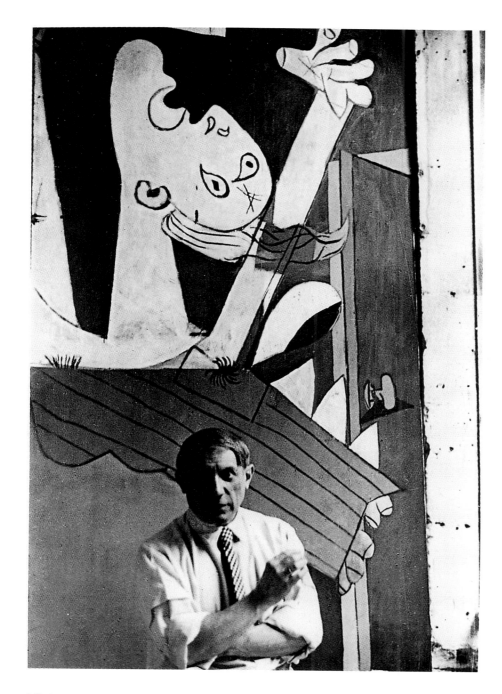

"스페인 내전은 인민들과 자유를
억압하는 반동적인 전투다.
나는 예술가로서 평생 동안
예술의 반동과 죽음에 대항하여
계속 싸워왔다. 나는 앞으로
〈게르니카〉라고 이름붙일 현재
작업중인 그림과, 최근에 그린
나의 모든 작품 속에 군벌에 대한
혐오감을 명확하게 표현할 것이다.
그들은 스페인을 고통과 죽음의
바다 속으로 빠뜨린 장본인이다."

3.
〈게르니카〉 앞에 서 있는
피카소. 미국에서 가장
훌륭한 종군 사진기자들
가운데 한 사람인 로버트
카파가 찍은 것이다.

2와 4.
프랑코 군대는 히틀러에게
고무되어 공화주의자건
시민이건 가리지 않고
살해했다. 그들은 남자와
여자, 심지어 아이들까지도
무고하게 학살했고, 마을을
쑥밭으로 만들어 버렸다.
많은 시민들이 국경을 넘어
프랑스로 피신하려 했다.
간신히 국경을 넘은
사람들은 프랑스 정부에
의해 피난민 수용소에
가축처럼 수용된다.

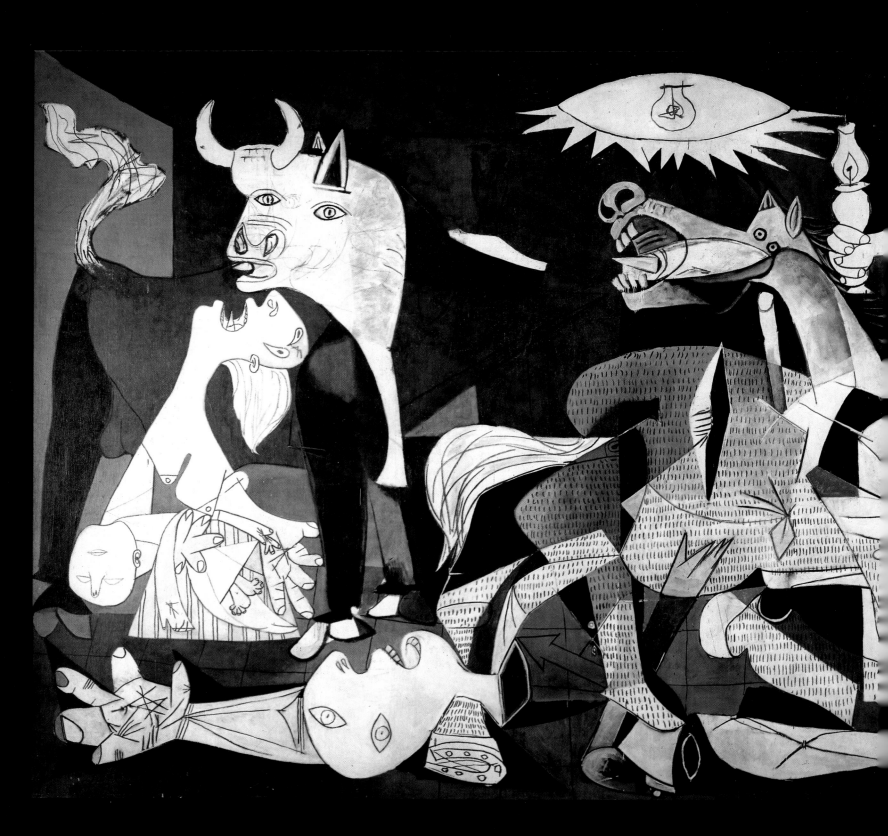

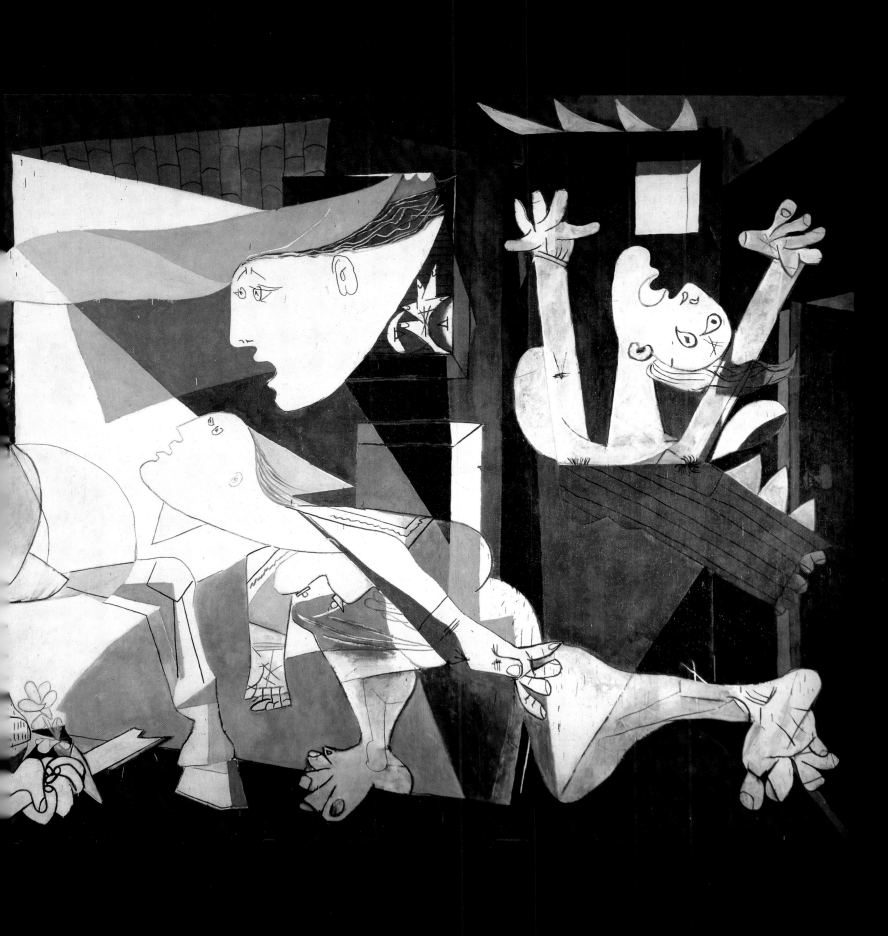

⑤ 1ᵉʳ mai 37

"황소는 잔인함을 상징하고
말은 인민을 상징한다.
그렇다. 나는 바로 그 점을
상징으로 사용했다.…"

스페인이 내전으로 분열되었을
당시, 파리 주재 스페인 대사관의
문정관이며 시인이었던
호세 베르가민은 피카소에게
십오만 프랑의 조건으로
스페인 별관에 대형 벽화를
그려달라는 부탁을 하여
승낙을 얻는다. 그런데 1937년
5월 1일자 『스 스와르』 신문
일면에 게재된 게르니카 폭격
사진 세 장을 보고 피카소는
〈게르니카〉를 그려 자신의
분노를 표현한다. 습작으로
마흔다섯 점의 데생을 그리는데
대부분은 채색된 것이다.
첫번째 밑그림에서부터
황소, 말, 양초를 쥔 여인 등의
상징적인 요소들이 나타난다.
그 작품은 슬픔으로 가득 차
있으며 검은색과 흰색은
죽음을 연상시킨다.

1. 2. 〈게르니카를 위한 데생〉
피카소 미술관, 바르셀로나.

3. 로버트 카파의 사진.
엑스트라마두르에서 촬영.

1. 〈게르니카를 위한 데생〉
피카소 미술관, 바르셀로나.

2. 〈애원하는 여인〉 1937.
나무판에 과슈와 먹. 24×18.5㎝.
피카소 미술관, 파리.

다음 페이지들 :
1. 〈마리 테레즈〉 1937.
캔버스에 유채. 100×81㎝.
피카소 미술관, 파리.

2. 〈줄무늬모자를 쏜 여인의 반신상〉 1939.
캔버스에 유채. 81×54㎝.
피카소 미술관, 파리.

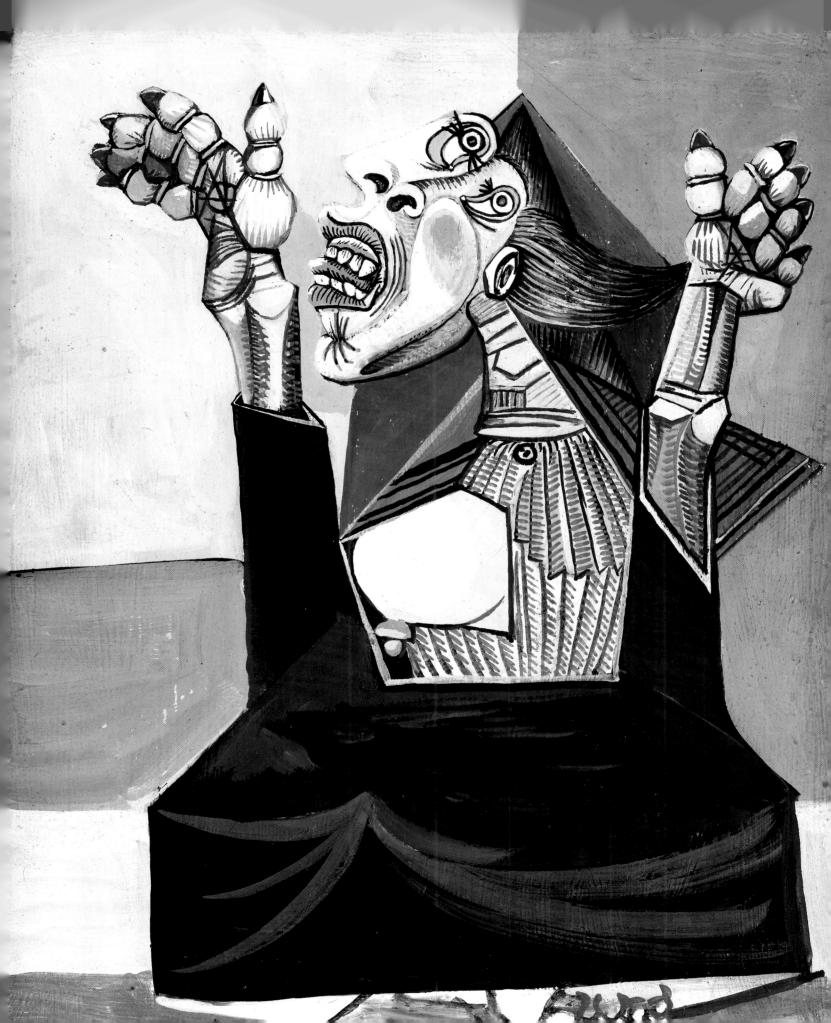

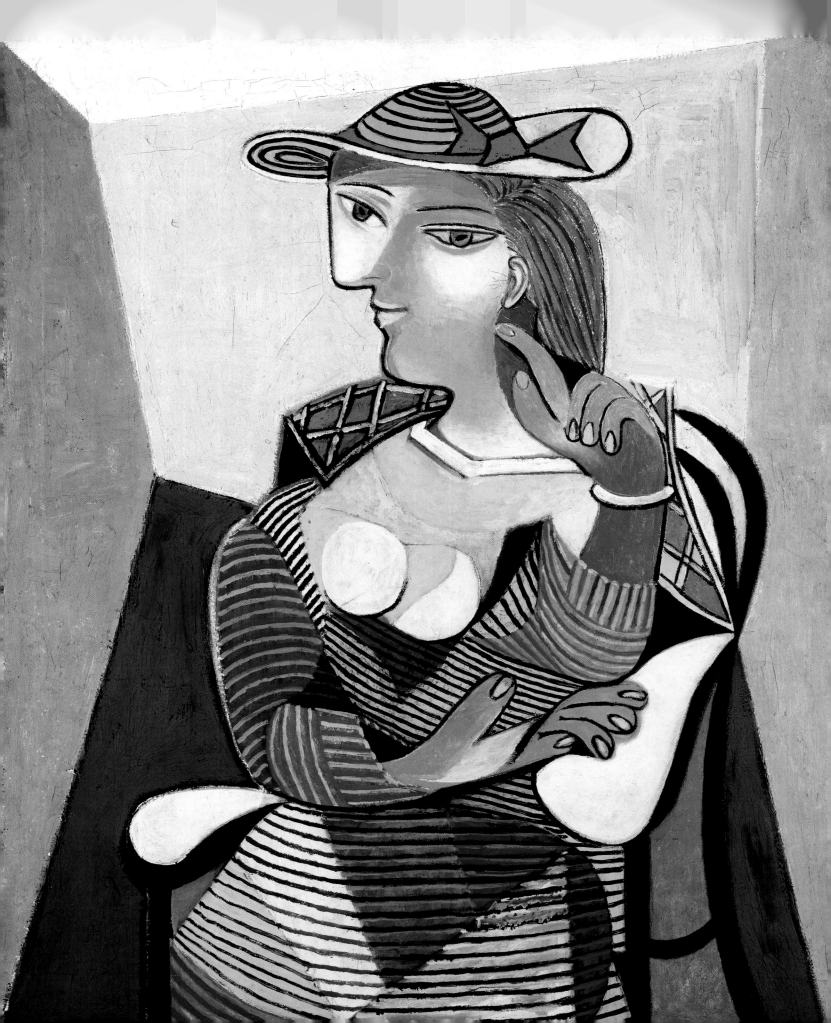

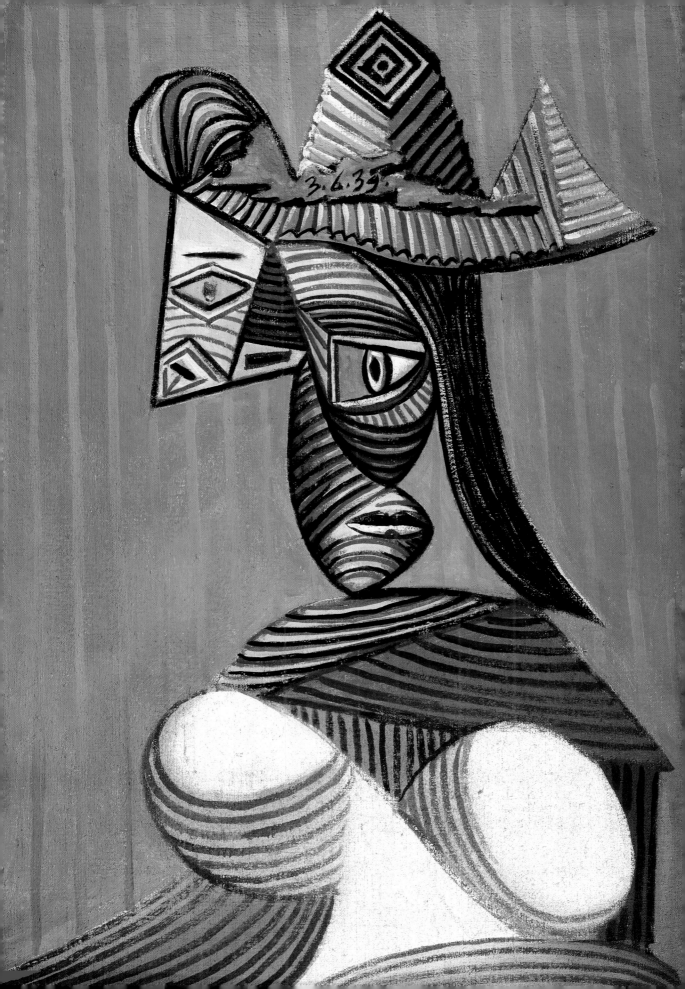

도라 마르

"울지도 않으면서 우는 듯 보이는
그렁그렁한 두 눈은 악마처럼 유혹적이고,
눌러 쓴 모자는 정말 잘 어울린다."

1과 2.
1937년 피카소와 도라는
폴 엘뤼아르와 그의 아내
뉘쉬와 함께 쥐앙 레 팽과
무쟁에서 여름 휴가를
즐긴다.

3.
피카소는 항상 빨간색과
검은색 옷을 입은 도라의
모습을 그렸다. 그것은
정열과 죽음을 상징하며,
따라서 그녀 혼자서도
충분히 스페인의 비극을
구현하고 있었다.

피카소는 그때부터 갈색 머리의 도라 마르 그리고 지칠 줄 모르고 사랑하며 갈망하는 금발의 달콤한 마리 테레즈, 두 명의 뮤즈를 차지한다. 그가 마리 테레즈에게 보낸 편지들에는 더할 나위 없이 깊은 애정이 새겨져 있다. "오늘 밤 나는 어제보다 훨씬 더, 그렇다고 내일보다 덜하지도 않게 당신을 사랑하려 하오. 내 사랑, 마리 테레즈." 또는 다음과 같은 글도 있다. "가능한 한 빨리 점심을 먹으러 가서 당신을 보겠소. 이것이야말로 비참한 생활을 하는 나에게 세상에서 가장 즐거운 일이라오."

비록 도라가 스페인 내전으로 상처받은 피카소 자신의 두려움이나 분노, 희망을 털어 놓을 수 있는 특별한 벗이기는 했지만, 그녀 때문에 마리 테레즈를 단념할 수는 없었다. 항상 스페인 생각에 여념이 없었던 피카소는, 목판 두 개에다 시 한 편을 새긴다. 제목은 「프랑코의 꿈과 거짓」으로 프랑코주의에 대한 준엄한 비난이다. "…아이들의 아우성, 여인들의 아우성, 새들의 아우성, 꽃들의 아우성, 지붕 들보와 돌들의 아우성, 벽돌들의 아우성, 가구와 침대와 의자와 커튼과 항아리의 아우성…" 탈진해 버린 피카소는 도라와 함께 무쟁으로 친구인 폴 엘뤼아르와 그의 부인 뉘쉬를 만나러 간다. 엘뤼아르와 함께 지내는 것을 항상 좋아했던 피카소는 그와 함께 시간을 보내면서, 예전에 아폴리네르와 나누었던 일체감을 다시 맛본다. 그는 휴식을 취하고 유쾌한 날을 보내며 태양과 물의 감촉을 즐긴다. 9월에 다시 파리

3. 〈도라 마르〉
캔버스에 유채. 92×65cm.
피카소 미술관, 파리.

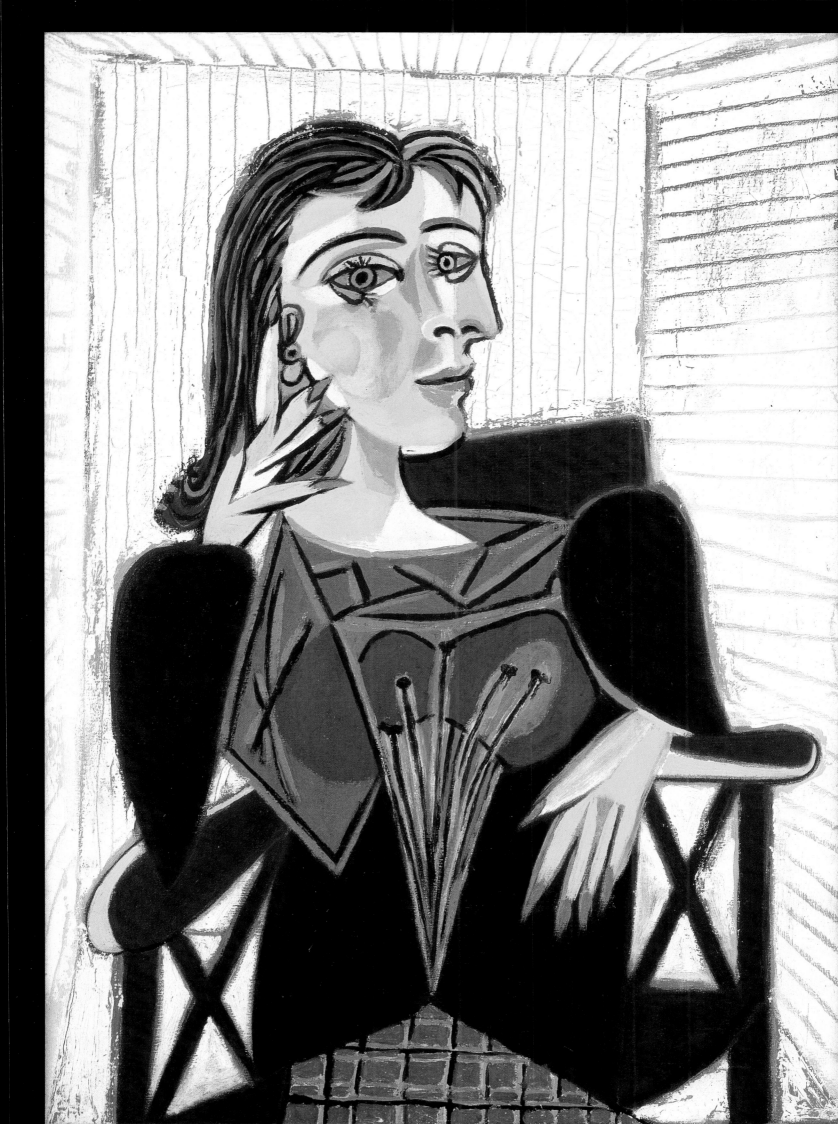

로 돌아와서는 처음으로 도라의 얼굴을 그린다. 그렇지만 피카소는 마리 테레즈를 잊지 않고 딸과 함께 살 수 있도록 파리 근교에 아담한 저택을 마련한다. 왜냐하면 올가가 브와즐루의 집을 빼앗아 버렸기 때문이다. 그리고 매 주말마다 마리 테레즈를 만나러 간다. 그는 마야가 자라는 것을 지켜보면서 깊은 안도감을 느낀다. 그는 마야에게 헝겊 인형을 만들어 주고, 점점 더 엄마를 닮아 가는 마야의 얼굴을 지칠 줄 모르고 그려 나간다.

국제적으로 점점 긴장감이 팽배해지고 파시스트의 위험은 엄연한 현실이 되어 유럽을 엄습한다. 독일에서도 예술은 국가 사회주의가 휘두르는 공포에서

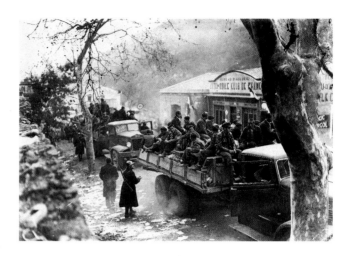

1.
막스 자콥은
유태인 학살에서 희생된
육백만 명 중 한 명이다.
수용소에 있는 그를
구출하기 위해 장 콕토는
탄원서를 보내기도 했지만,
그러한 노력에도 불구하고
그 시인은 1944년 그
수용소에서 생을 마쳤으며,
피카소는 그의 추모식에
참석했다.

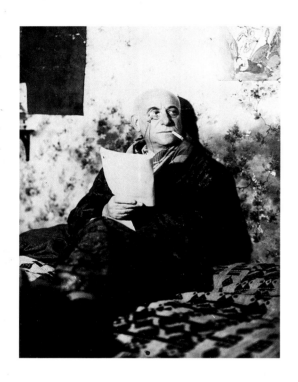

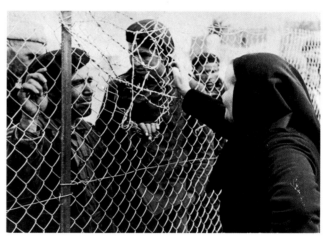

"나는, 언제나 정신적인 가치에
따라 생활하며 작업하는 예술가는
인류와 문화의 지고한 가치가 걸려
있는 투쟁에 대해 무관심할 수도
없고 무관심해서도 안 된다는
믿음을 가지고 있다."

2와 3.
1939년 프랑스의 수용소에
최종적으로 수용된 스페인 난민들.

벗어날 수 없었다. 1933년 이래로 '퇴폐예술'에 대해 전쟁을 선포했던 히틀러는 1937년 7월, 뮌헨에서 두 전람회를 동시에 개최한다. 독일 예술관에서는 목가적인 풍경을 배경으로 가족적이고 근면한 삶을 보여주는 '건전한' 작품들이 전시된다. 반면 한 창고에서는 소위 '퇴폐적'이라 불리는 작품들이 교묘한 무질서 속에 걸려 있었다. 그 작품들에는 마티스, 피카소, 클레, 앙소르, 샤갈, 코코쉬카 등의 서명이 들어 있었다. 히틀러에게 있어서 현대미술 작가들은, 특히 그들이 유태인일 경우는 두말할 것도 없이 모두 미치광이이거나 변태증 환자들이었다. 그래서 응당 그들을 보내야 할 곳은 감옥이거나 정신병원이었다. 히틀러는 이 '문화적 부패의 말단 증세들'을 독일의 미술관에서 쓸어내 버린다. 그리고는 이 작품

4.
뉘쉬 엘뤼아르는 젊은
시절을 아주 불행하게
보낸다. 이십대에 독일에서
여배우가 된 그녀는 아주
젊은 나이였음에도 불구하고
계속 늙은이 역을 맡았고,
파리에서는 우편 엽서의
사진 모델로 생계를 유지한다.
1929년에 갈라가 달리
품으로 떠난 후 얼마
안 되어 폴 엘뤼아르는
뉘쉬를 만나고, 그들은
육 년 후에 결혼한다.

4. 〈뉘쉬 엘뤼아르〉 1937.
피카소 미술관, 파리.

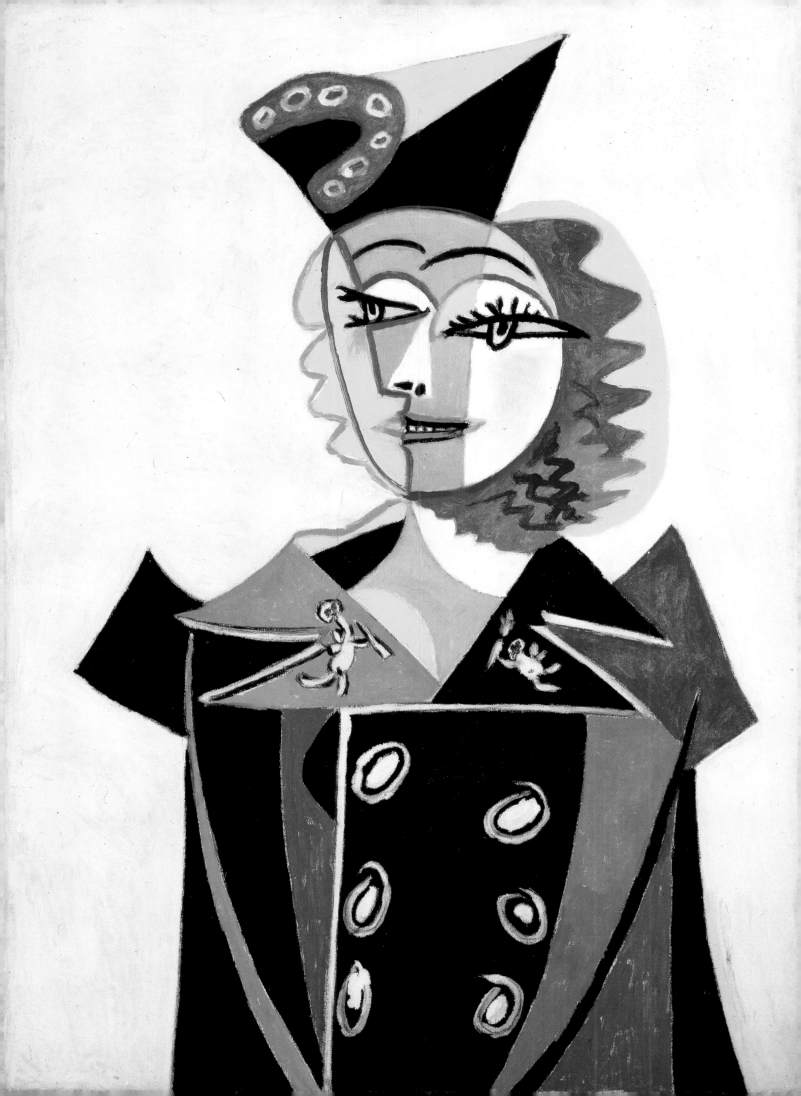

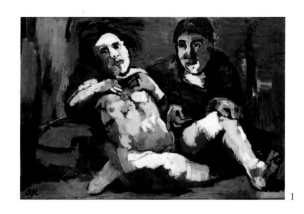

1

들을 1939년 루체른에서 경매에 부치고, 경매에서
얻은 수익은 곧장 나치당의 금고 속에 집어 넣는다.
한편, '수익성이 없다'고 판단한 오천 점의 작품은
베를린의 한 소방서에서 소각된다. 독일이 체코슬로
바키아와 폴란드를 침공하면서, 프랑스와 영국의 참
전이 불가피해졌다. 피카소는 마리 테레즈와 마야를,
언제 폭탄이 떨어질지 모르는 파리에서 멀리 떨어진
르와양에 보낸다. 8월 23일에는 독·소 불가침조약이
체결된다. 그때까지도 민주주의 국가들과 소비에트
연방이 독재자들의 광기를 잠재울 수 있을 것이라고
믿고 있던 피카소와 엘뤼아르는 환멸을 느낀다. 속히
대책을 세워야 했다. 야만적인 독재자들 무리로부터
작품을 보호해야 했고, 여기저기 전시회에 흩어져
있는 유화와 데생을 다시 모아 안전한 곳에 보관해야

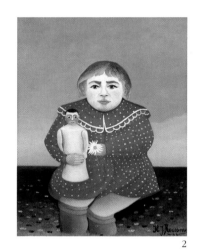

2

1과 2.
아버지가 되어 감격한
피카소는 파울로에게 그랬던
것처럼, 딸 마야의 크로키,
스케치, 초상을 많이 그린다.
어린 딸은 예뻤고, 커 가면서
점점 마리 테레즈를 닮아서
화가를 기쁘게 한다. 인형은
앙리 루소(2)나 코코쉬카(1)
처럼 많은 화가들이 즐겨
다루던 소재이다.

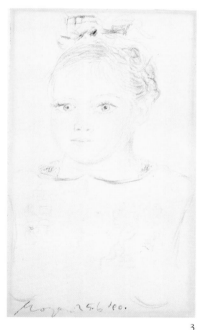

3

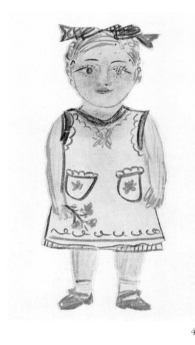

5

4

만 했다. 마침내 8월 29일, 피카소는 마리 테레즈와
어린 마야를 불러 르와양으로 떠난다. 이때 도라도
그와 동행한다. 그는 제르비에 드 종크라는 별장에서
마리 테레즈와 합류하며 도라를 티그르 호텔에 숙박
시킨다. 그곳에서 사랑하는 두 여인을 곁에 두고서
야, 피카소는 위험에서 벗어난 안도감을 느낀다. 6
월 21일, 페탱과 히틀러가 휴전조약에 조인하자, 독일
은 프랑스를 점령하며 르와양까지 들어온다. 마침내
피카소는 무익한 도피생활을 끝내고 다시 파리로
돌아와, 그랑 오귀스탱 거리에 위치한 자신의 화실에
정착한다.

1. 〈인형을 안고 있는 남자〉 1922. 코코쉬카.
국립 프러시아 문화재단 미술관, 베를린.

2. 〈어린 아이와 인형〉 1908년경. 앙리 루소.
캔버스에 유채. 67×52㎝.
루브르 박물관, 발터 기욤 콜렉션, 파리.

3. 〈마야〉 1940.
색연필. 24×14㎝.

4. 〈마야〉
오려낸 마분지와 색연필. 17×7㎝.

5. 〈마야〉 1942. 데생. 35×21㎝.

6. 〈인형을 안고 있는 마야〉 1938.
캔버스에 유채. 피카소 미술관, 파리.

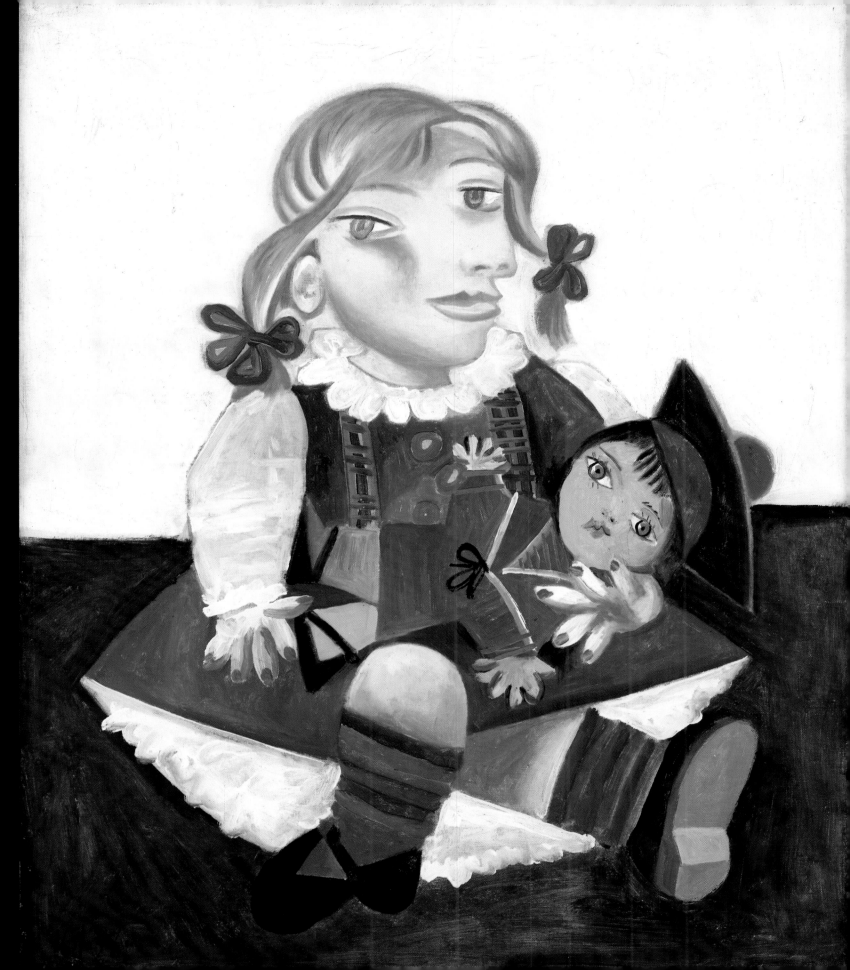

1.
1940년 피카소가 머물던
르와양의 화실과 그곳을
바라보는 피카소의 시선.
피카소는 별장 맨 위층 방이
바다로 향해 있어 전망이
뛰어난 것을 발견하고는
소리친다. "자신이 화가라고
생각하는 사람에게는
아주 적격이군."

2.
〈앙티브에서의 밤낚시〉는
〈게르니카〉 이후 제작된 것
중 가장 규모가 큰 작품이다.
앙티브에서 휴가를 즐기던
화가는 등불을 켜고
밤낚시하는 광경을 보고
즐거워한다. 그 방법은
간단하다. 돛배 앞에 단
커다란 등불이 보름달처럼
환하게 켜지면 고기들이
몰려든다. 그러면
낚시꾼들이 그물로 잡기만
하면 된다. 강둑에서 이
광경을 바라보고 있는
두 여인은 도라와 브르통의
아내 자클린느 랑바이다.

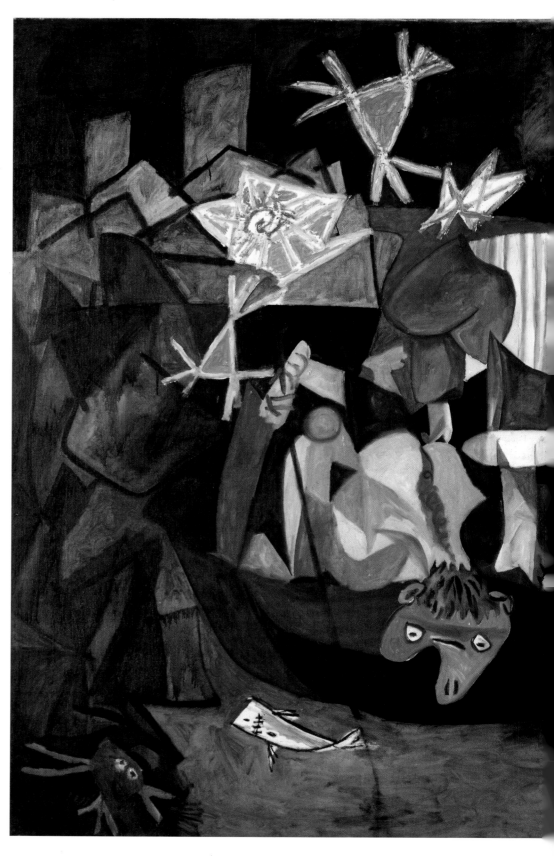

2. 〈앙티브에서의 밤낚시〉 1939.
캔버스에 유채. 205.8×345.4cm.
현대미술관(사이몬 구겐하임 부인 재단), 뉴욕.

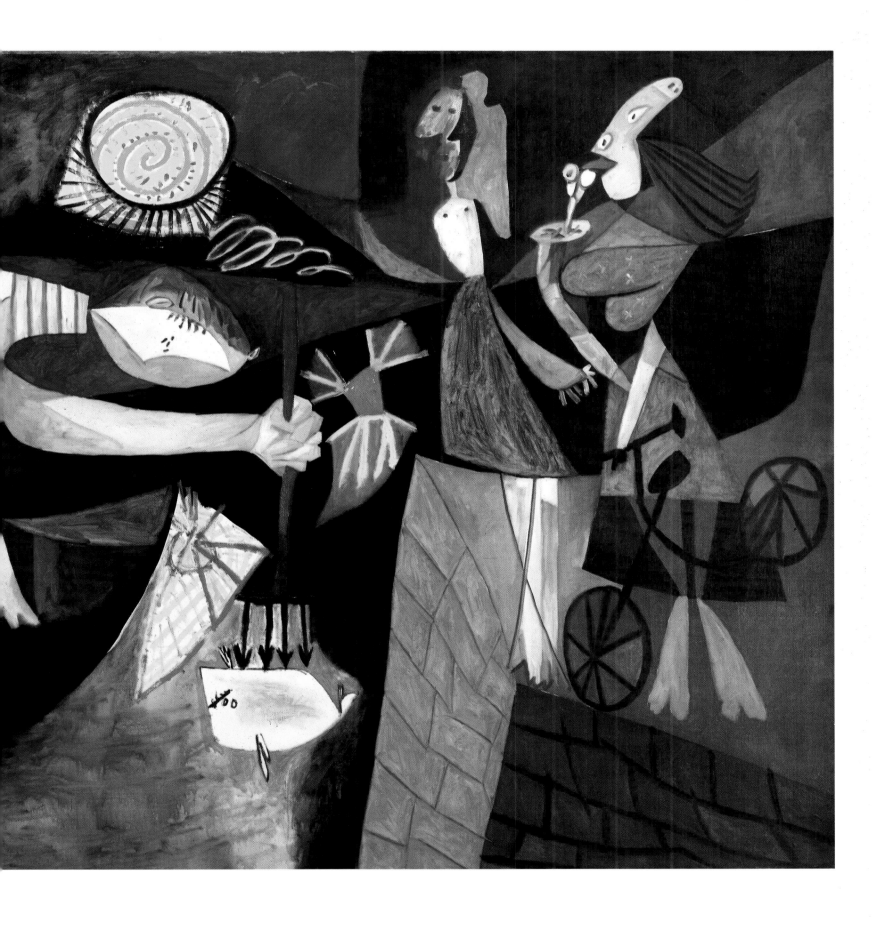

"피카소는 소신있게 행동한 몇 안 되는 화가들 중 한 사람이었고, 그러한 태도는 지금도 여전하다."──폴 엘뤼아르

나치 당원들과 마찬가지로 비시정부도 피카소를 '퇴폐 미술'을 옹호하는 사람 중의 하나로 본다. 그래서 그에게 작품을 전시하지 못하게 한다.

전쟁에 직면하자 프랑스 예술가들은 각기 상이한

1.
1942년 5월 튈르리 공원의 오랑주리 미술관에서 아르노 브레커의 전시회가 열린다. 그 개회식에는 비시정권을 추종하는 파리의 명사들과 '아첨꾼'들이 참석한다. 나치 친위대 고관들 뒤로 아벨 보나르, 세르게이 리파, 장 콕토, 아르노 브레커 등이 보인다. 마이크를 잡은 정무장관 브느와 메솅은 히틀러를 '예술의 수호자'로 브레커를 '영웅들의 조각가'로 칭하며 찬사를 보낸다.

행동을 취한다. 그 중에는 점령군에게 협력하여 창작을 하는 사람도 있었고, 더 나아가 히틀러의 가까운 친구인 아르노 브레커의 초청을 받아 독일에 가는 사람도 있었다. 아르노 브레커는 독일 젊은이들의 힘과 용맹성을 고양하는 '나치 예술'의 가장 대표적인 조각가였다. 블라맹크, 드랭, 뒤느와이에 드 스공자크, 반 동겐, 조각가 폴 벨몽도가 거기에 속했다.

많은 예술가들은 여전히 자유진영에 몸담고 있었고, 막스 에른스트, 달리, 맛송, 브라우너, 샤갈과 같은 예술가들은 프랑스를 떠나 미국으로 간다. 그들은 그곳에서 아무런 방해도 받지 않는 평온함 속에서 작품활동을 계속할 수 있었다.

그리고 점령군에게 대항하여 투쟁하겠다고 결의한 사람들이 있었다. 그들은 정신적인 저항운동뿐 아니라 예술을 통해서도 저항운동을 벌인다. 화가 장 바젠느와 쉔 출판사의 편집장인 앙드레 르자르는 바로 점령군의 코 밑에서 '프랑스의 전통적인 화가들'이라고 불리는 사람들의 작품전시회를 개최한다.

일 년 후인 1942년, 파리에서는 아르노 브레커에게 찬사를 보내고 튈르리 공원의 오랑주리 미술관에서 공식적으로 전시회를 열게 한다. 전시회의 개회식에는 비시정권을 추종하는 파리의 명사들이 모여든다. 문교부장관인 아벨 보나르는 이 '영웅들의 조각가'에게 머리를 조아렸으며, 히틀러를 '예술의 수호자'라고 치켜세운 정무장관 브느와 메솅은 "브레커의 창조력에 밑거름이 되었다"며 전쟁을 찬미한다. 독일로 넘어갔던 예술가들이 모두 브레커 전람회의 명예

2.
'하인켈 111' 폭격기들이 런던을 폭격하고 있다.

3.
피카소는 전쟁을 화폭에 담지 않으려 했지만 전쟁의 결과를 그리지 않을 수 없었다. 이 기간에는 작품의 주제로 동물의 두개골, 뒤틀린 식기들, 빈 접시, 어슴푸레한 촛불 등이 등장한다. 궁핍의 시대임을 직감할 수 있다.

3. 〈그뤼예르산 치즈가 있는 정물〉 1944.
캔버스에 유채. 59×92cm.
개인 소장.

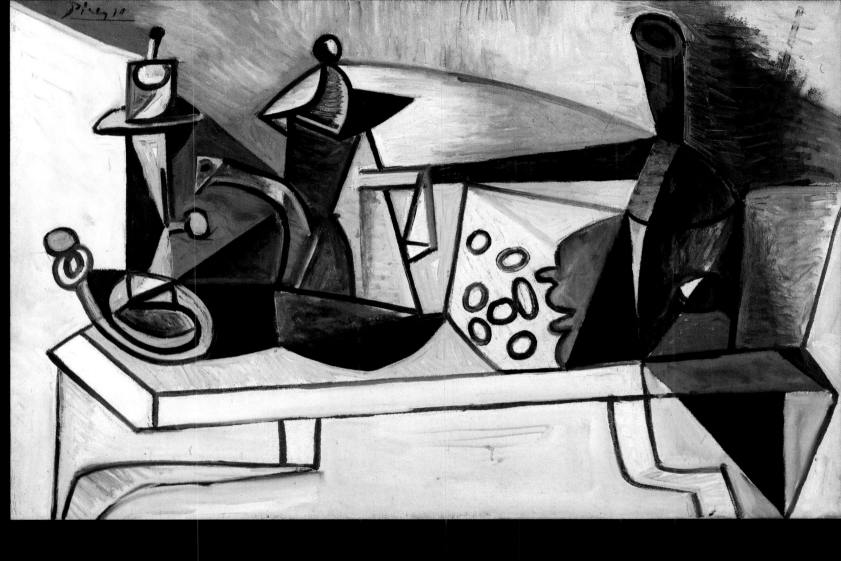

프랑스와즈

위원회 위원으로 위촉된다. 그들은 블라맹크, 뒤느와 이에 드 스공자크, 반 동겐, 드랭, 폴 벨몽도 등이었다. 그러나 대중의 다수는 아를레티, 사샤 기트리, 폴 모랑, 자크 샤르돈느, 장 콕토와 세르게이 리파를 지지하고 있었다.

그동안 피카소는 〈게르니카〉를 그린 덕분에 자기 혼자 힘으로 나치의 압제에 저항하는 상징적인 존재가 된다. 어느날, 석탄을 추가로 공급해 주겠다는 독일 사람들에게 피카소는 "스페인 사람은 결코 추위를 타지 않소"라고 대답하기도 했다.

1942년 나치 친위대원들이 피카소의 화실을 찾아온다. 그들 중 한 사람이 〈게르니카〉를 보고 물어

"절대를 향해 열려 있는
당신 같은 여자를 나는 결코
만난 적이 없소."

1.
피카소와 '해방운동'에 참여한 그의 친구들이 그랑 오귀스탱 화실에서 찍은 사진.

2.
파리는 해방되었다. 프랑스군이 오페라 광장에 있는 독일군 사령부 위에서 휘날리던 ↗자형 깃발을 끌어내리고 프랑스 국기를 꽂는 동안 독일군 포로들이 호송되고 있다.

보았다. "이것을 그린 사람이 바로 당신이오?" 그러자 피카소는 눈썹 하나 까딱하지 않으며, "천만에, 그건 바로 당신들이 그린 것이오!"라고 대답했다.

피카소는 전쟁에서 한걸음 비켜 서 있었다. 하지만 결코 자유인으로서의 위엄을 내던진 적은 없었다. "나는 위험한 행동을 하고 싶지는 않다. 하지만 완력이나 공포에 굴복하지는 않겠다."

점령당한 파리에 틀어박혀서, 피카소는 작품을 더이상 전시할 수 없음에도 불구하고 맹렬하게 그려나간다. 그는 앙리 4세 거리의 안락한 아파트에 보금자리를 마련하여 살게 한 마리 테레즈와 마야를 만나러 갈 때를 제외하고는 화실을 떠나지 않았다.

생활은 어려웠고 굶주림과 추위와 공포가 덮쳐왔다. 고통을 잊게 해 줄 기분전환제를 찾아야 했고, 끝없는 창작세계로 도피해야 했다. 그리고 세상을 조롱하는 것밖에 달리 방도가 없었다.

3. 〈프랑스와즈〉 1946.
데생. 66×50.6cm.
피카소 미술관, 파리.

3.
피카소의 새 연인 프랑스와즈 질로의 아름다운 얼굴.

20 mai 46

다시 찾은 자유

"나는 사진사처럼 주제를
쫓아다니는 그런 화가가 아니기
때문에 전쟁을 그리지 않았다.
그러나 당시에 제작한 작품 속에는
틀림없이 전쟁의 모습들이
나타나 있다. 아마도 훗날
미술사가들은 전쟁의 영향으로
내 그림이 변했다고 지적할 것이다."

2.
평화의 상징인 피카소의
비둘기. 루이 아라공은
제작된 지 얼마 안 된
이 석판화를 1949년
국제평화회의의 포스터로
사용하자고 제안한다.

3. 그의 작품 〈부엌〉 앞에서의 피카소. 1949년.

1941년 1월 어느날 저녁, 피카소는 『꼬리 잡힌
욕망』이라는 초현실적이고 우스꽝스럽고 기묘한
희곡을 쓴다. 그 작품은 여섯 막으로 구성된 익살극
으로, 등장인물들은 과일파이, 왕발이, 양파, 홀쭉이
골치덩이, 뚱보 골치덩이라는 이름을 갖고 있었다.
삼 년 후 사르트르, 보봐르, 크노, 카뮈, 르베르디,
라캉 등이 미쉘 레이리스의 집에 모여, 각자 배역을
맡아 그 희곡을 읽어본다.
1944년 8월 24일 마침내 파리는 해방된다. 피카소
는 그를 기다리는 대중의 품 속으로 돌아오고, 그를
반기는 사람들 수는 전보다 더 많아진다. 당시 점령
군에게 협력하지 않은 예술가는 드물었는데, 피카소
가 바로 그 드문 사람들 중 한 명이었던 것이다.
그래서 많은 미국인과 영국인들이 그와 잠깐이라도
이야기를 나누려고 그의 화실로 몰려든다.
이번 전쟁도 역시 그에게서 가장 가까운 친구들을
빼앗아갔다. 그들 중에는 막스 자콥이 끼어 있었다.
그러나 그는 전쟁중에 프랑스와즈를 만난다. 그녀는
아주 젊고 눈부시게 아름다운 여류화가였다. 1945
년, 프랑스와즈는 피카소와 함께 살게 된다.

1.
뉘른베르크 재판 모습.
나치 전범들이 인간성을
저버린 자신들의 죄과에
대해 답변하고 있다. 왼쪽에
서 있는 사람이 괴링이다.

4.
전쟁이 끝난 직후 피카소는
'해골무더기'라고도 불리는
〈납골당〉을 제작한다.
빽빽이 쌓여 있는 시체와
분해된 육체들은
〈게르니카〉를 연상시킨다.
무고한 사람들에게
가해지는 잔혹한 학살을
세상에 고발하는 이 작품은,
전쟁 직후에 그려졌기 때문에
더욱 끔찍하게 느껴진다.

4. 〈납골당〉 1944-1945.
캔버스에 유채와 목탄. 199.8×250.1cm.
현대미술관, 뉴욕.

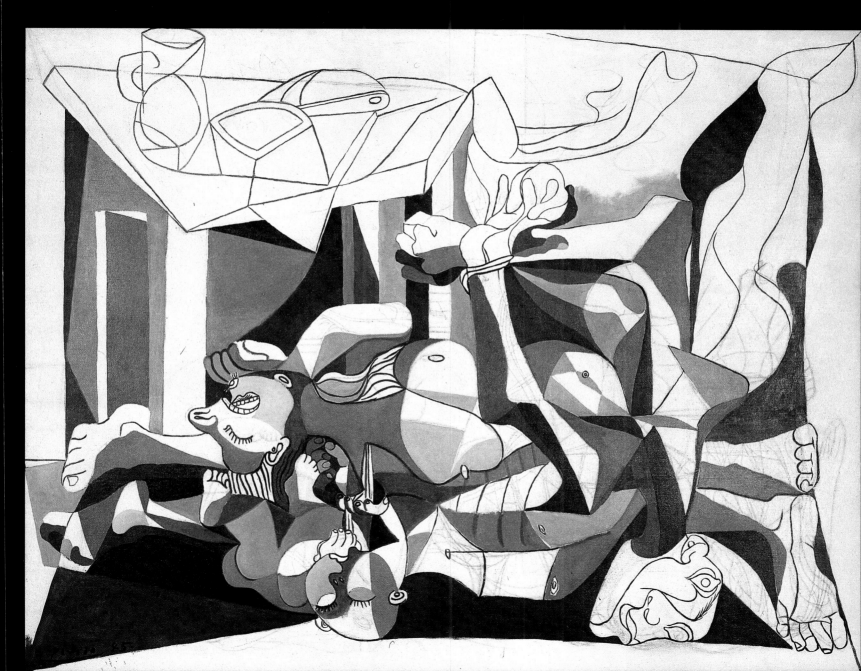

석판화가 피카소

1. 〈황소〉 첫번째 단계. 1945. 12. 5.
사절지. 29×42㎝. 돌 위에 담채.

2. 〈황소〉 두번째 단계. 1945. 12. 12.
돌 위에 담채와 펜.

3. 〈황소〉 세번째 단계. 1945. 12. 18.
돌 위에 펜 데생.

4. 〈황소〉 네번째 단계. 1945. 12. 22.
돌 위에 펜과 그라타주 기법.

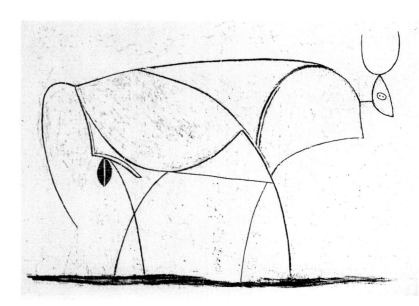

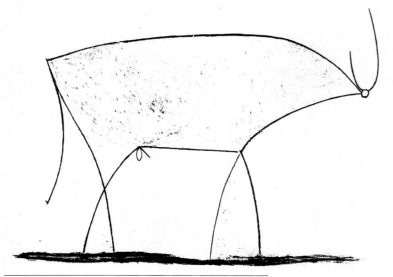

작가이며 여자 친구로 피카소와 변함없는 우정을 나눈 엘렌느 파르믈랭은 무를로의 화실에서 피카소가 판화제작가 셀레스탱에게 맡겼던 작업에 대해 이렇게 전하고 있다. 즉 피카소는 거기에서 전사지, 석판, 아연판, 연필, 담채, 펜 등 모든 기법을 총동원하여 사백여 점의 석판화를 제작했다는 것이다. 피카소는 전쟁이 끝나자마자 석판화의 전통적인 방법들을 혁신하면서, 석판화에 있어서 전례없는 발전의 토대를 마련한다. 셀레스탱은 말한다. "어느날 피카소가 그 유명한 황소를 제작하기 시작했어요. 아주 훌륭한 황소였지요. 무척 살찐 놈이었죠. 나 자신은 다 완성되었다고 생각했는데, 전혀 그런 게 아니었어

5. 〈황소〉 다섯번째 단계. 1945. 12. 24.
돌 위에 펜과 그라타주 기법.

6. 〈황소〉 여섯번째 단계. 1945. 12. 24.
돌 위에 펜과 그라타주 기법.

7. 〈황소〉 일곱번째 단계. 1945. 12. 28.

8. 〈황소〉 여덟번째 단계. 1946. 1. 2.

9. 〈황소〉 아홉번째 단계. 1946. 1. 5.

10. 〈황소〉 열번째 단계. 1946. 1. 10.

11. 〈황소〉 열한번째 단계. 1946. 1. 17.
돌 위에 펜 데생. 29×37.5cm.

요. 두번째 단계, 세번째 단계가 계속되었죠. 나는 그가 일하는 것을 쳐다보고 있었지요. 그는 계속해서 그 선들을 줄여 나갔고, 나 자신은 처음에 그린 황소를 생각하고 있었지요. 그래서 나는 '시작했어야 하는 데에서 손을 떼다니, 내 참 알 수가 없군'이라고 생각하지 않을 수 없었답니다. 그런데 피카소 자신은 자기의 황소를 찾고 있었던 거지요. 이 모든 황소를 거친 후에야, 선 하나로 이루어진 자신의 황소를 창조할 수 있었던 것입니다." 여기에다 엘렌느 파르믈랭은 이렇게 덧붙이고 있다. "그 황소가 변해가는

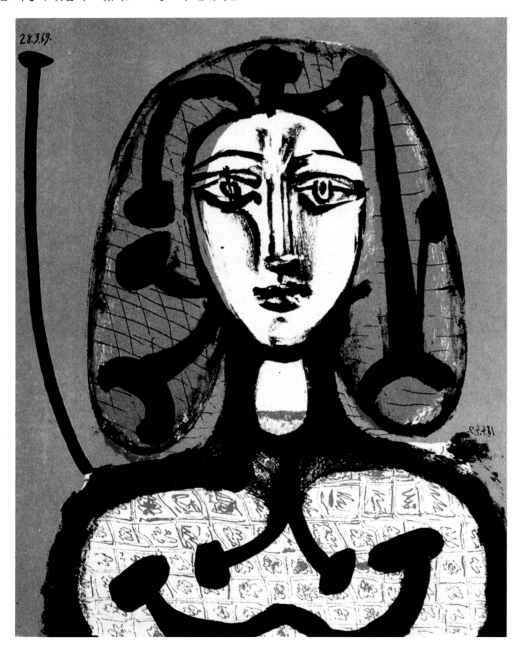

1.
초록색, 보라색, 흑갈색, 검정색의 사색 석판화. 두번째 판을 찍을 때 색은 그대로 두고 네 개의 원판들을 각각 수정했다.

2.
피카소는 이 석판으로 이색도를 만들었는데, 이것에 만족하지 않았으므로 각각의 원판들을 새롭게 수정했다. 그는 그것으로 여섯 가지의 다른 이미지를 찍어냈는데, 그 색상은 미묘한 검정색이었다. 1948년 11월에서 12월말까지 피카소는 밤낮으로 원판을 긁고 지우고 다시 그렸다.

모습은 전형적인 것이지요. 하나하나가 실감있게 각기 달라 보이지요. 하지만 이 서로 다른 실감을 자아내는 모습들이 추구하고 있는 것은 결국 또다른 하나의 진실, 즉 우리가 황소라고 부르는 바로 그것으로 이야기되는 것을 보여주고자 하는 것이겠지요. 동판화에서나 리놀륨 판화에서와 마찬가지로 석판화의 결정적인 방법이 바로 이런 것이지요. 이런 판화예술에는 공식적이고 또 공개된 '신분'들이 있는 셈인데, 그 찍혀진 각 단계가 명시되기 때문이지요. 서로 다른 그 단계적 구별을 모두 확인할 수 있으니까 관객편에서는 희한한 기분을 느끼게 되지요."

1. 〈녹색 머리의 여인〉 1949.
석판화, 2색도.

2. 〈안락의자에 앉아 있는 여인 I〉 1948.
석판화 4색도의 먹판.

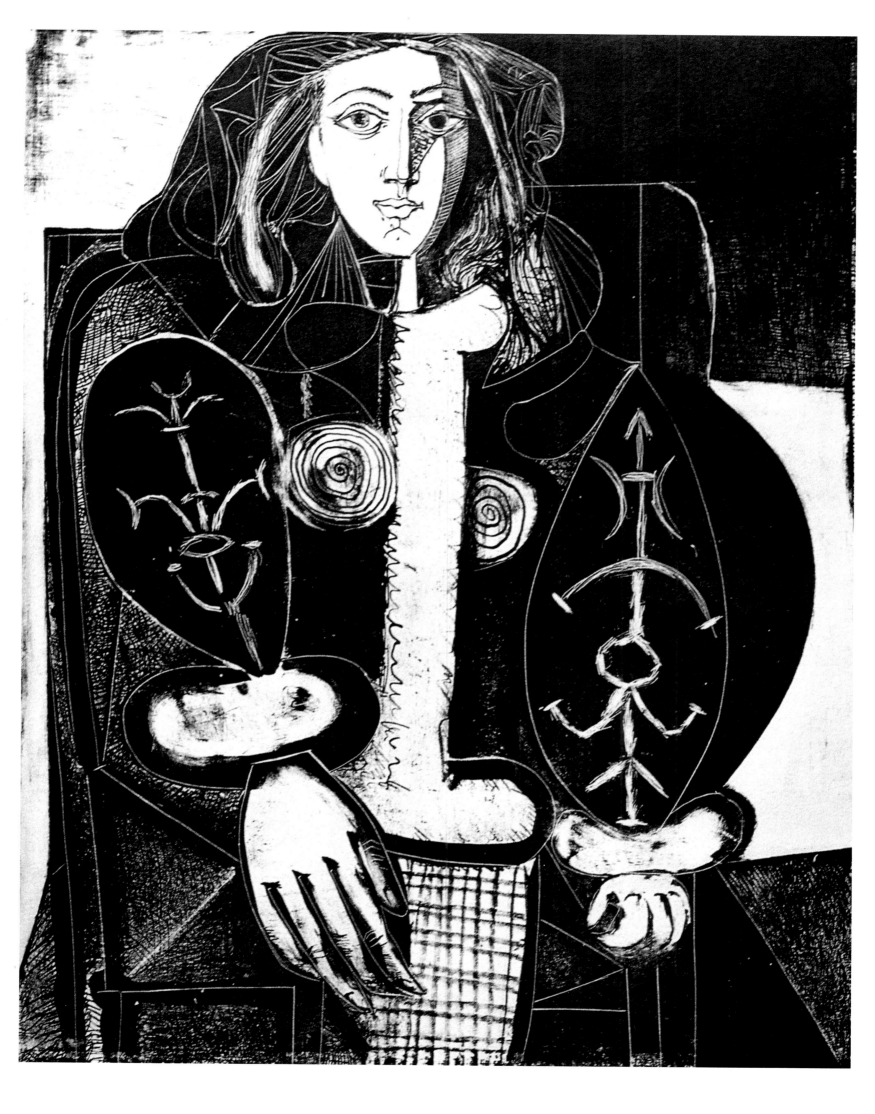

발로리스

전쟁을 겪고 나서 피카소는 공산당에 가입한다. "나는 전혀 거리낌없이 공산당을 찾아갔지요. 왜냐하면 그전부터 마음속으로 늘 그들에 동조하고 있었으니까요. 몇 해를 무시무시한 압제 속에서 보내는 동안, 나는 나의 예술을 통해서뿐만 아니라 나 자신도 투쟁에 참여해야 한다는 것을 깨달았지요. 나는 한시라도 빨리 조국을 되찾고 싶었소. 게다가 나는 언제나 유배자였지만 이제 더이상 유배자가 아니오. 스페인이 결국 나를 받아들일 때까지 프랑스

공산당이 쌍수를 들어 나를 반겼지요. 나는 거기서 존경하는 모든 사람들을 만날 수 있었다오. … 나는 또다시 나의 형제들 속에 있게 되었던 것이오."

피카소는 프랑스와즈를 깊이 사랑했지만 도라를 포기하지는 않았다. 그는 애정생활을 이중으로 꾸려 나가려 했다. 마치 예전에 올가와 마리 테레즈 사이에서 그랬듯이, 그리고 마리 테레즈와 도라의 사이에서 그랬듯이.

그러나 프랑스와즈는 그의 말을 들으려 하지 않았다. 그녀는 스무 살이었고 완벽주의자인데다 독점욕이 강했다. 그녀는 자기에게 와서 같이 살자는 피카소의 부탁을 거절했다. 그녀는 브르타뉴로 떠나고 피카소는 심한 신경쇠약에 걸려 다시 도라를 찾게 된다. 그는 그녀를 앙티브로 데리고 가지만, 프랑스와즈를 위해 방 하나를 따로 빌려 놓지 않을 수 없었다. 그러나 프랑스와즈는 돌아오지 않았다.

그래서 정물화 한 점을 주고 메네르브에 있는 아름답고 오래된 집 한 채를 사서는 도라에게 준다. 그것은 이별의 선물이었다. 프랑스와즈의 확고한 태도가 늙은 돈 환의 버릇을 물리친 것이었다. 피카소는 자신의 젊은 시절의 추억이 깃든 곳으로 그녀를 데리고 간다. 그들은 함께 몽마르트르에도 가고 바토 라브와르, 솔르 거리에도 간다. "그곳에서 피카소는 어느 집 문을 두드리기가 무섭게 불쑥 들어갔어요. 나는 침대 위에 병들고 이빨도 빠진 작고 비쩍 마른 노파가 누워 있는 것을 보았어요. 나는 문에 등을 기대고 서 있었는데, 피카소는 그 노파에게 작은 목소리로 무엇인가 소곤거렸어요. 잠시 후에 그가

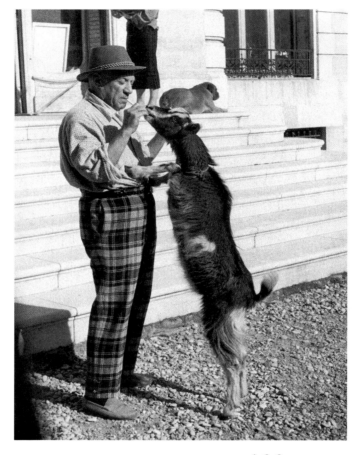

1, 2, 3.
피카소는 발로리스의 화실에서 회반죽으로 〈염소〉를 제작한다. '천재적인 넝마주이' 피카소는 동물의 뼈대를 세우기 위해 가지각색의 물건들을 사용한다. 그 중에는 자신의 개인 소장품도 있었고, 발로리스의 쓰레기 하치장에서 주워온 것도 있었다. 그는 버드나무 바구니로 새끼를 밴 불룩한 배를 만들었고, 그 외에도 종려나무 잎사귀와 고철 등을 사용했다.

"피카소처럼 작업하는 문하생이 있다면, 그는 어떤 일자리도 얻지 못할걸."
——조르쥬 라미에

3. 〈염소〉
석고 원형. 120.5×72×144cm.
피카소 미술관, 파리.

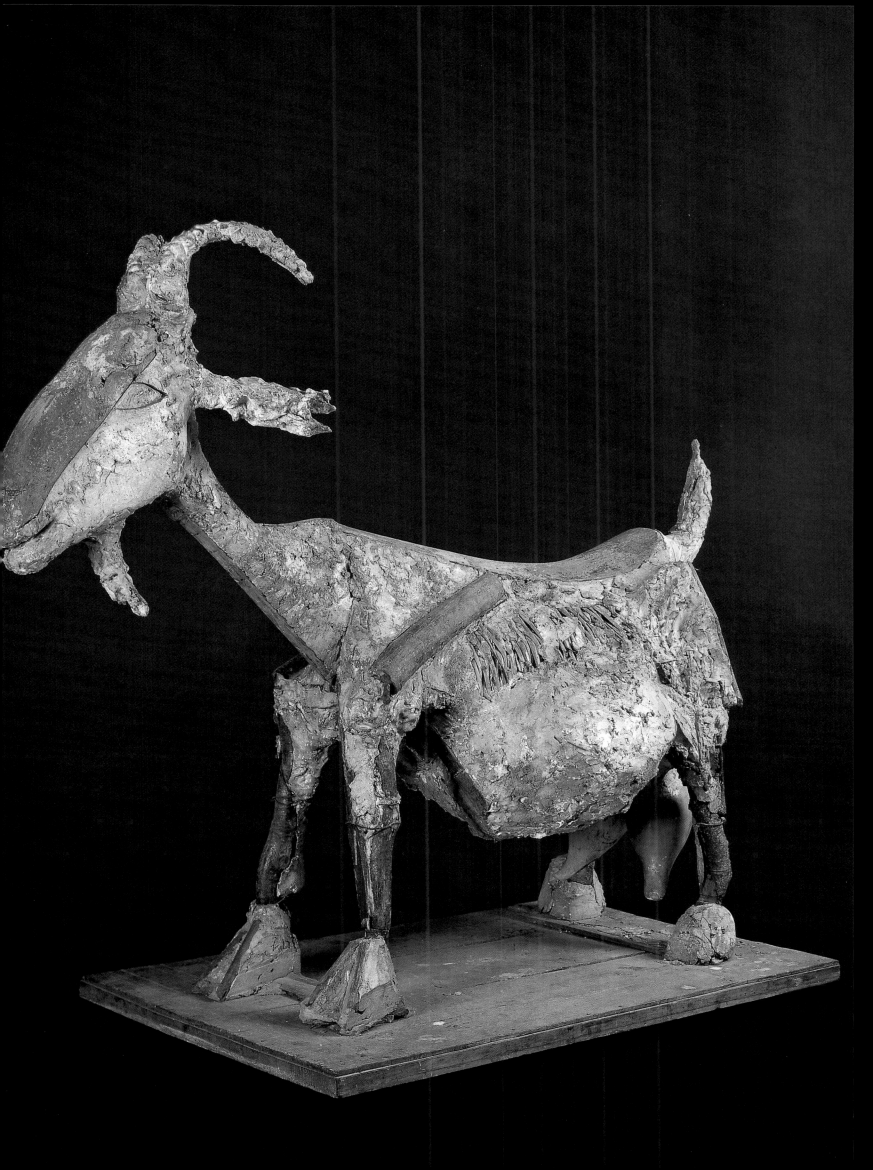

탁자 위에 얼마간의 돈을 놓더군요. 그러자 그 노파는 눈물을 글썽이면서 고맙다고 했어요." 밖으로 나오자 피카소는 프랑스와즈에게, 친구 카사주마를 자살로 몰아갔던 불행한 사랑이야기를 들려 준다. 그 노파는 다름 아닌 제르멘느 피쇼였던 것이다.

1947년 5월 15일, 프랑스와즈는 피카소의 세번째 아이인 클로드를 낳는다. 당시 그는 이제 막 도예를 다시 시작하여 조르쥬와 쉬잔느 라미에 부부 소유인

도예가 피카소

1.
로베르 드와노가 1952년에 발로리스의 화실에서 찍은 피카소의 모습.

마두라 화실에서 작업을 하고 있었다. 그는 일 년 동안 이천 점이 넘는 자기를 만든다.

1936년 폴 엘뤼아르와 함께 자동차 여행을 하면서 발로리스라는 작은 마을을 본 적이 있었던 이 예술가는, 이곳에 있는 라 갈르와즈라는 이름의 아담한 별장에서 프랑스와즈와 클로드와 함께 살면서 도예작업을 계속한다. 같이 도자기를 제작하는 친구들은 그의 대담함에 놀란다. "피카소는 다양하게 전해져 내려오는 전통적인 도자기 제작방법들이 실제로는 불충분하다고 생각하는 것 같았다. … 그는 자기가 시도하는 모든 방면에서 그러하듯이, 도자기에도 어떤 계시와 수수께끼를 동시에 담아낸다. … 혁신적인 감수성 덕분에 그는 끊임없이 자기 자신과 세계를 발견해 나가면서 자신의 개성이 아무런 제약도 받지 않고 자연스럽게 발전하도록 노력할 수 있었다. 그리고 그런 가운데 간혹 우리를 당황케 하는 활력이 샘솟으며, 창조적인 힘과 불꽃놀이처럼 분출하는 풍부한 언어와 우리를 놀라게 하고 이내 매료시키는 모든 독창적인 표현들이 쏟아져 나온다"라고 조르쥬 라미에가 말했다.

피카소는 새로운 장난감을 갖고 노는 어린 아이처럼 즐거워한다. 화가들로부터 적지않이 무시되던 전통적 수공예인 도자기가 피카소에게는 썩 잘 어울렸다. 그가 일을 진척시키면 시킬수록 그는 새로운

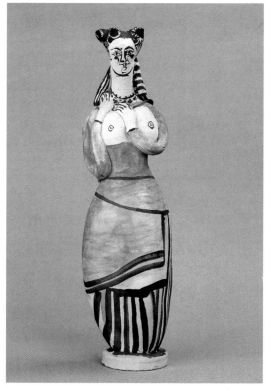

2와 3.
피카소는 우선 전통적으로 조각상의 받침대로 이용되던 마두라 화실에서 만든 대접, 접시, 꽃병 등에 채색 유약을 발라 장식한다. 그러면 단순한 일상 생활용품이 새롭게 변한다. 그 다음에 피카소 자신이 작품을 만들기 시작한다. 그때의 피카소는 도예가라기보다는 조각가이다. 아직 젖어서 부드러운 물체를 구부리거나 눌러서 형태를 변형시키면 꽃병이나 술병에서 작은 여인들이 탄생한다. 그 위에 색칠을 하면 이 여인들은 '타나그라의 인형'이 된다. 그것은 그리스의 고도 타나그라에서 발굴된 조상과 닮았기 때문에 붙여진 이름이다.

2. 〈만틸라를 쓴 여인〉(꽃병). 1949.
백토, 물레로 빚은 뒤 거푸집에서 떠내어 전체를 장식한 것.
44.7×112.3×9.5cm. 피카소 미술관, 파리.

3. 〈무릎 꿇고 앉아 있는 여인〉(술병). 1950.
백토, 물레로 빚은 뒤 거푸집에서 떠내어 전체를 장식한 것.
29×17×17cm. 피카소 미술관, 파리.

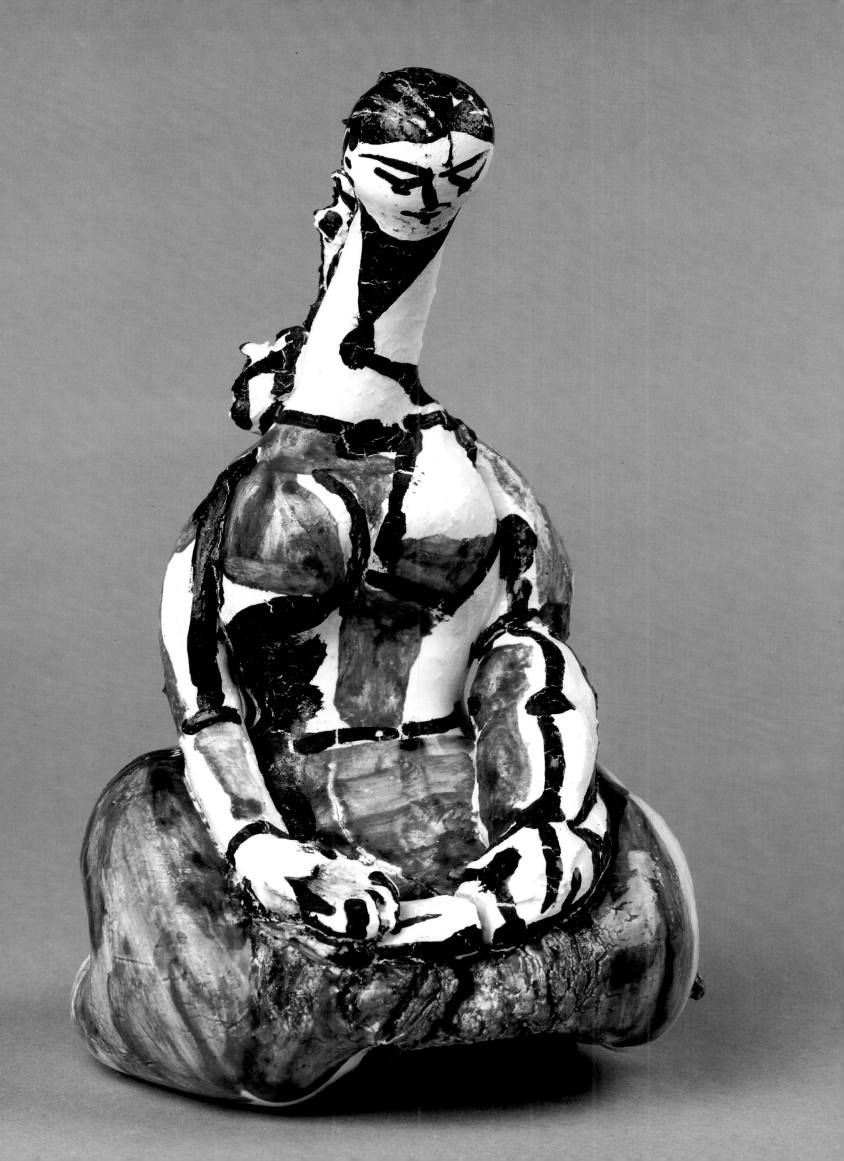

기법들을 더욱 더 모색해 나갔다. 피카소는 한 도자기 직공이 막 빚어 놓은 화병을 들고는 손가락으로 살짝 만져 형태를 바꾸어 놓았다. 그리고 능숙하게 단 한 번 누르기만 해도 그 실용적인 물건에서 한 마리의 비둘기가 탄생했다. 그리고는 갑자기 그는 감탄했다. "거참, 신기하군. 한 마리의 비둘기를 살아나게 하려고 그 놈의 목을 비틀어야 한다니 말야!"

피카소는 프랑스와즈에게서 얻은 두번째 아이인 팔로마가 태어나고 얼마 되지 않아, 친구 라미에 부부의 것보다 더 넓은 화실로 옮겨갔다. 그곳에서 그는 전부터 모으기 시작했던 자갈, 철근, 기왓장 등에 파묻혔다.

1950년부터 습작을 하던 〈염소〉는 풍요한 생식력에 대한 찬가였다. 피카소는 배를 부풀리기 위하여

1

2

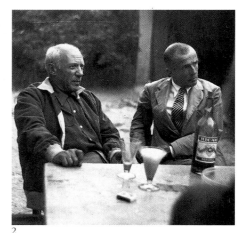

5

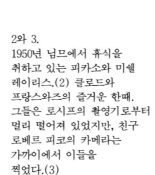

4

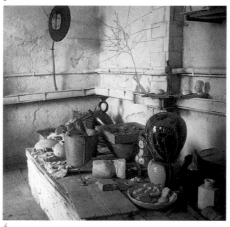

3

2와 3.
1950년 님므에서 휴식을 취하고 있는 피카소와 미셸 레이리스.(2) 클로드와 프랑스와즈의 즐거운 한때. 그들은 로시프의 촬영기로부터 멀리 떨어져 있었지만, 친구 로베르 피코의 카메라는 가까이에서 이들을 찍었다.(3)

1. 4. 5. 6. 7.
발로리스에서 영화 출연 중인 피카소. 프레데릭 로시프는 그 작품을 피카소에게 바친다.

6

낡은 버드나무 광주리를 사용하며, 종려나무 잎사귀로 등을 만들었다. 그리고 다리를 만들기 위해서 고철을 사용하고 철사를 꼬아서 꼬리를 달았다. 포도나무 그루터기에서 뿔과 수염이 나오고 통조림통 한 개가 앞가슴으로 펼쳐지며 단 두 개의 황토색 단지가 유방을 만드는 데 사용되었다. 반으로 접은 금속 뚜껑은 성기를 표현하고 금속 파이프조각은 항문이 되었다.

이 모든것을 석고가 감쌌다. 콕토의 표현대로 '천재적인 넝마주이'인 피카소는 창의력을 증대시켜 나아갔다. 〈줄넘기하는 소녀〉에서 그는 지면에 닿지 않는 최초의 조각을 실현했다.

〈못생긴 여인〉이나 〈유모차미는 여인〉에서는 삼차원적인 콜라쥬기법이 나타났다. 즉 이 작품들에는 실제로 사용하는 물건들이 등장하는데, 유모차나 칸바일러가 클로드에게 준 소형 자동차가 그것들이다.

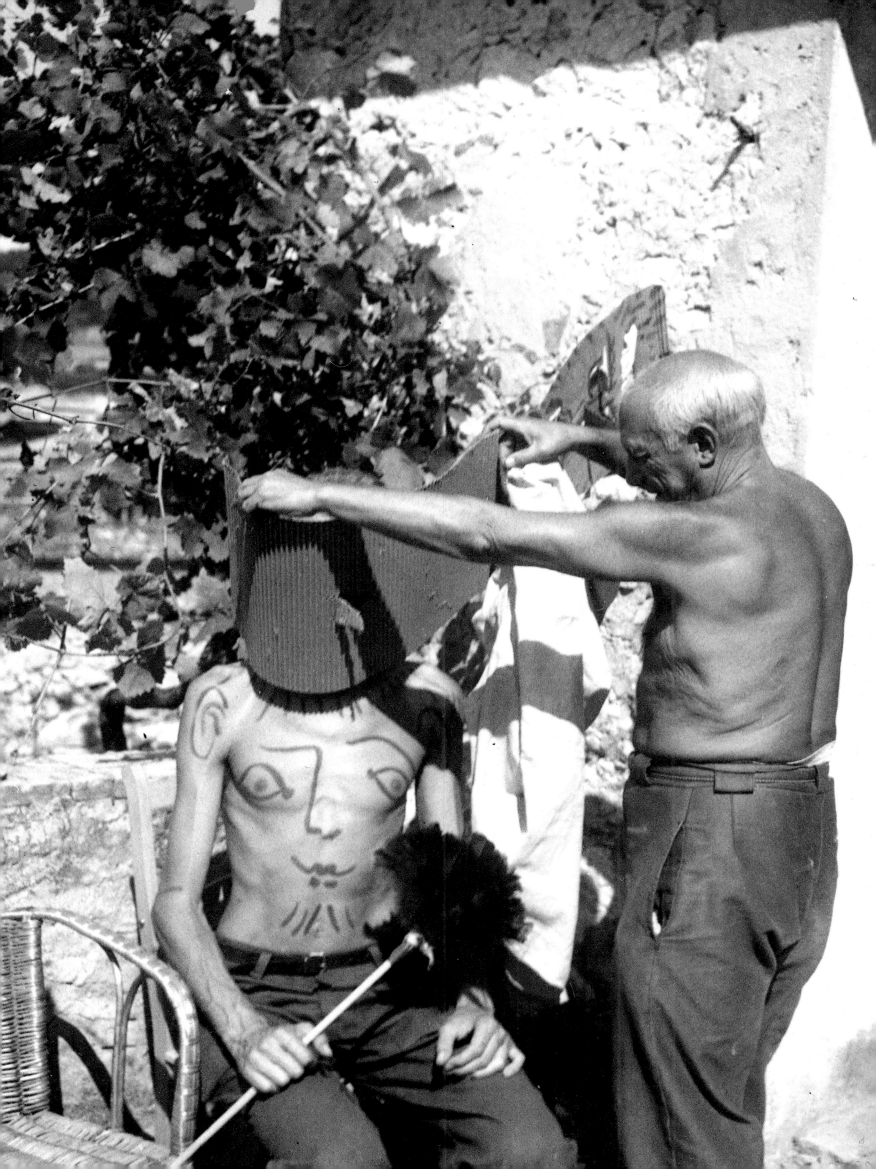

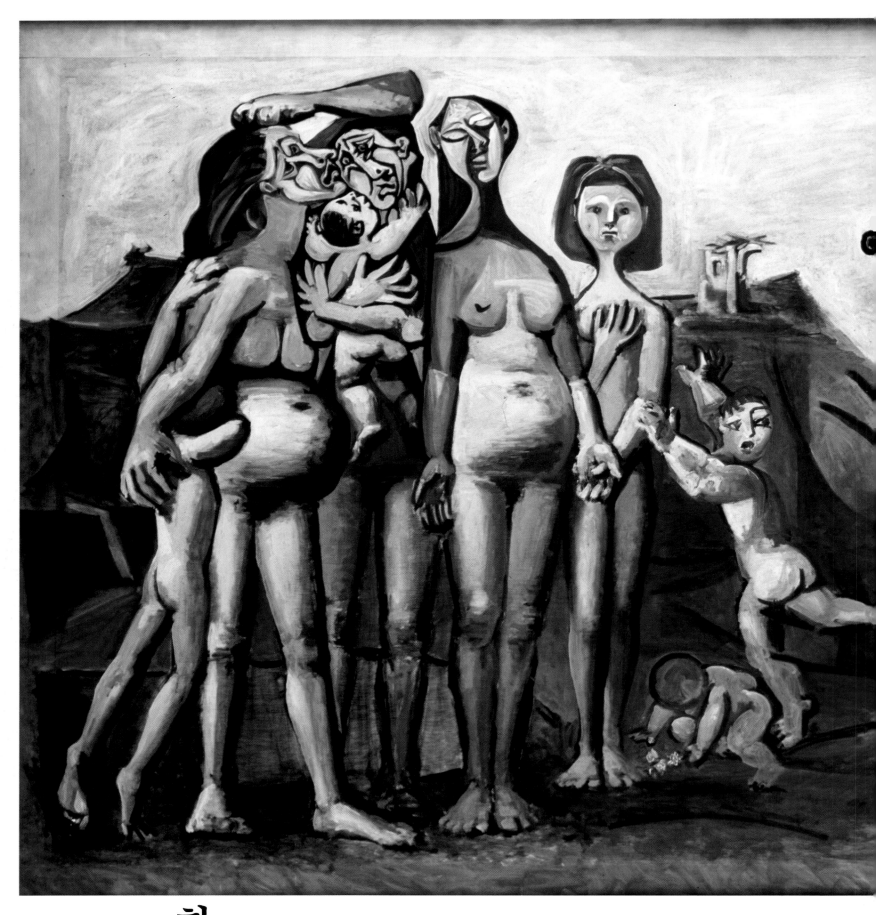

한국에서의 학살〉은 북한의 군대가 북위 삼십팔도의 군사분계선을 넘어 서울을 점령한 후 미국이 개입하자, 거기에서 발상을 끌어내어 제작한 것이다. 〈게르니카〉라는 유명한 그림으로 바스크 지방소읍에서의 학살을 고발하려 했고, 〈납골당〉을 통해 포로수용소를 고발하려 했던 피카소는, 또한번 자신의 정치적 참여를 표명한다.

그러나 〈한국에서의 학살〉은 공산당의 기분을 상하게 한다. 그들은 피카소에게, 그가 또다시 창작활

동에 있어서 공식적인 노선을 벗어났다고 비난한다. 그들은 사실적이고 의미가 뚜렷하며 대다수의 노동자들이 쉽게 이해할 수 있는 그런 작품을 기대하고 있었다. 그리고 그러한 그림의 좋은 예로 푸즈롱의 작품을 꼽고 있었다.

굉장히 화가 난 프랑스 공산당은 이 작품을 공개적으로 거부했다. 공산당 서기장 오귀스트 르쾨르는 이 그림이 더이상 화제거리가 되지 않게 하려고 은밀히 애썼던 반면, 평론가 미쉘 라공은 이렇게 쓰고

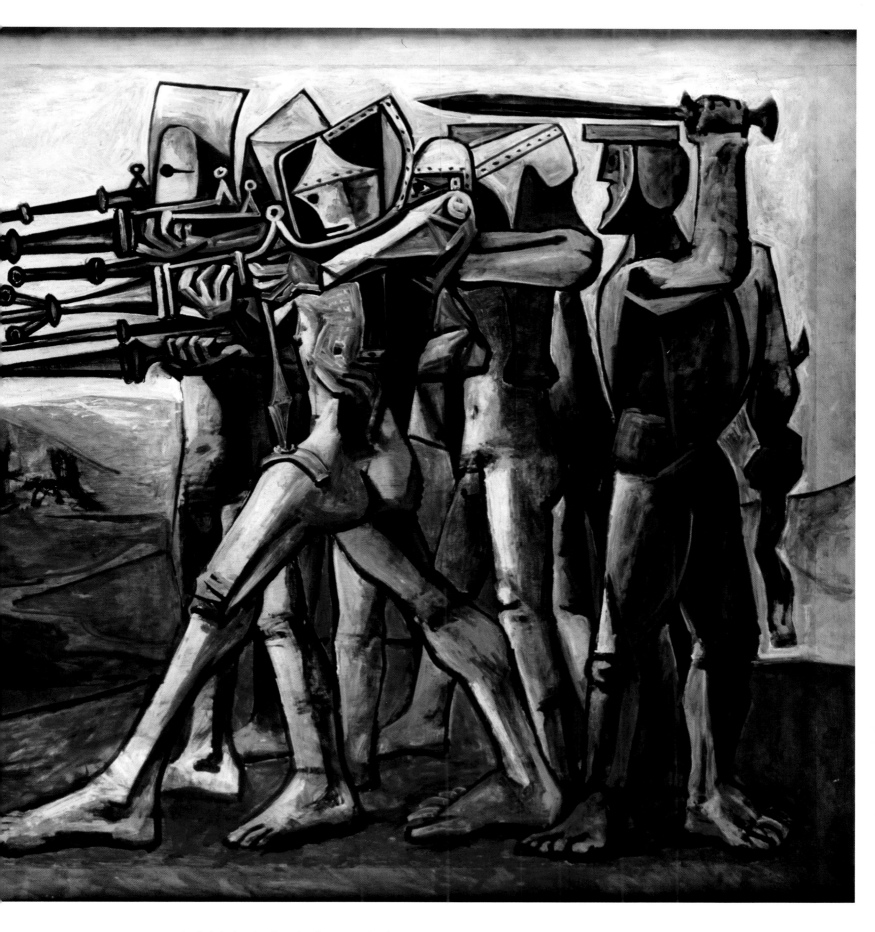

있었다. "젊은이들은 우리가 예술에 있어 이단적 사례를 저질렀다고 말했던 이 거추장스러운 천재로부터 자유로워지고 있다.… 이제 대중의 피카소는 잊어야 할 것이다."

프랑스 공산당과의 불화는 아주 심각했다. 1953년 스탈린이 사망하자, 젊은 시절의 스탈린 사진에서 영감을 얻은 피카소는 그 데생을 그려 아라공이 운영하는 『프랑스 문학』지에 보낸다. 이 데생은 화제거리가 된다. 공산당 지도층은 '부르즈와적인 관점에서'

그림을 그렸다는 이유로 피카소를 비난한다. 백발노인의 죽음을 애도하던 전투적인 당원들은 갑자기 젊어진 스탈린의 모습을 보고 노골적으로 모욕감을 표시한다.

〈한국에서의 학살〉 1951.
나무판에 유채. 109×209cm.
피카소 미술관, 파리.

실베트

1과 3.
1950년대초 여성들 사이에서는 머리카락을 짧게 자르지 않고 '말총머리'로 묶는 새로운 머리형이 유행한다. 피카소는 발로리스의 거리에서 젊은 모델을 우연히 만나는데, 그는 신세대의 여성들에게 특별한 관심을 갖고 있었다. 이 초상에서 포즈를 잡은 지 십오 년만에 실베트가 화가를 만나러 무쟁으로 온다. 그는 그녀를 주의깊게 살핀다. 그녀는 늙었고 아름다움은 사라졌다. 그러자 그는 옛날의 초상을 찾아 조용히 그녀 옆에 갖다 놓고는 미소짓는다. 실베트가 떠나자, 피카소는 그림을 도로 제자리에 가져다 놓으면서 계속 미소짓는다. "알겠지, 가장 강한 것은 바로 그림이라는 것을 말야."

프랑스와즈와 피카소는 더이상 서로에게 관심을 두지 않는다. 이제 화가는 '프랑스 해방 후에 공산주의 고등학생들을 대표하여 그를 만나러 온 소녀' 쥬느비에브 라포르트에게서 위안을 얻는다. 그러나 공산당과의 불화가 심해지고 설상가상으로 폴 엘뤼아르가 죽자 피카소는 깊은 상처를 받는다. 프랑스와즈와의 파경은 불가피했다. 이 젊은 여인은 떠나면서 피카소에게 한마디 말을 남긴다. "당신도 알다시피 나는 내 사랑의 노예였을지는 몰라도 당신의 노예는 아니었어요." 그렇다고 기가 꺾일 사람이 아니었던 피카소는 화가와 모델을 주제로 백팔십 점의 데생 연작물을 정열적으로 그려낸다. 그는 다시 미노타우로스와 서커스 단원을 주제로 삼아 작업하며, 부활절에 그를 찾아온 클로드와 팔로마를 화폭에 담는다. 피카소의 나이가 일흔다섯이었음에도 그는 여전히 정열적이고, 유행에 민감하고, 여성들에게 지대한 관심을 쏟았다. 그가 아주 민감한 반응을 보였던 여성들의 머리모양은 유행에 따라 변했다. 머리카락을 등 뒤로 묶어 늘어뜨린 모습이 등장한다. 발로리스의 거리에서 화가는 실베트라는 아가씨를 만나게 된다. 그녀는 스물이었고, 새로운 여성상을 완벽하게 구현하고 있었다. 그녀에게 매료된 피카소는 그녀를 그리고 싶어했고, 그 대가로 약혼자로서 모임이 있을 때마다 동행해야 한다는 조건을 받아들인다.

2.
실베트는 브리지트 바르도와 놀라울 정도로 서로 닮았다.

3. 〈실베트〉 1954.
캔버스에 유채. 100×82cm.
개인 소장.

자클린느

피카소가 갈색 머리의 젊은 여자를 만난 것은 그가 일흔세 살 때였다. 그녀는 커다랗고 짙은 눈망울을 지닌 지중해 풍의 미인이었다. 화가는 이 점원 아가씨가 들라크르와의 〈알제의 여인들〉 중 한 명을 닮았다는 사실에 충격을 받는다. 피카소는 그녀의 환심을 사려고 애쓴다. 그는 그녀에게 시를 써서 보내고, 그녀의 집 담에다 비둘기를 그리기도 한다. 자클린느 로크가 그의 인생에 발을 들여 놓고, 그녀와 함께 사랑의 역사가 시작된다. 오직 죽음만이 그들을 갈라 놓게 될 것이었다. 자클린느 로크는 갓 서른을 넘어서고 있었다. 그녀는 그때가지 어떤 여인도 피카소에게 주지 못했던 것을 그에게 준다. 그것은 헌신이라고 말할 수밖에 없는 절대적인 사랑이었고, 자기 자신은 완전히 잊어버리는 그런 사랑이었다. 눈물을 보이지도 않았고, 난폭하게 요구하지도 않았으며, 화가의 욕망과 욕구의 리듬에 따라서만 움직이는 그런 사랑이었다. 자클린느는 말이 없었다. 그녀는 피카소를 그림자처럼 따라다녔으며, 피카소는 그녀가 자신의 화실에 따라 들어오도록 내버려 두었다. 그녀는 의자에 앉아 그가 그림 그리는 것을 밤새도록 바라만 보고 있었다. 그녀는 화가가 잠자리에 들 때에만 누웠고, 그가 배가 고파야만 먹었다.

더우기 좋았던 것은, 그녀가 피카소의 지독하게 무질서한 생활에 대해 나무라지 않았다는 것이다. 그는 별장이 매우 넓은데도 불구하고, 필경 쓸모없고 성가시기만 한 오만가지 잡동사니들을 늘어 놓아 방을 건너다니려면 그것들을 뛰어넘어야 했다. 그러나 이러한 무질서는 화가에게 필요한 것이었다. 그녀는 그런 것들을 트집잡지 않았고, 또 이해하고 있었다.

그녀의 화가에 대한 숭배는 너무나 열렬해서 때로는 신비스러운 종교와도 같았다. 그녀는 그를 '전하' 또는 '주인님'이라고 불렀고, 손에다 경건하게 입을 맞추었다. 그러면 피카소는 그토록 뜨거운 열정이 재미있어서 미소지었다.

피카소, 자클린느 그리고 그들의 달마티아종 애견 페로.

> "그림은 나보다 훨씬 강하다.
> 자신이 원하는 바를 모두
> 내게 하도록 만드니까."

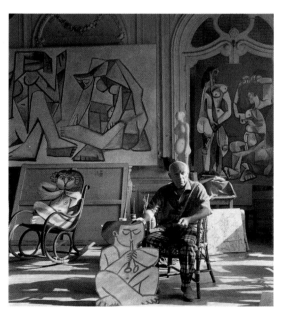

4.
피카소는 아랍 옷차림을 하고 꿇어 앉아 있는 자클린느의 모습을 자주 그렸다. 그는 그녀를 처음 만날 때부터 그녀가 들라크르와의 〈알제의 여인들〉 중 한 명과 닮았다는 사실에 충격을 받았고 또한 결코 그 사실을 잊어버리지 않았다. 이목구비가 반듯한 얼굴과 긴 목이 모델의 우아함을 한층 돋보이게 한다. 피카소는 나무랄 데 없는 그녀의 아름다운 모습을 재현한다.

4. 〈두 손을 깍지낀 자클린느〉 1954.
캔버스에 유채.
피카소 미술관, 파리.

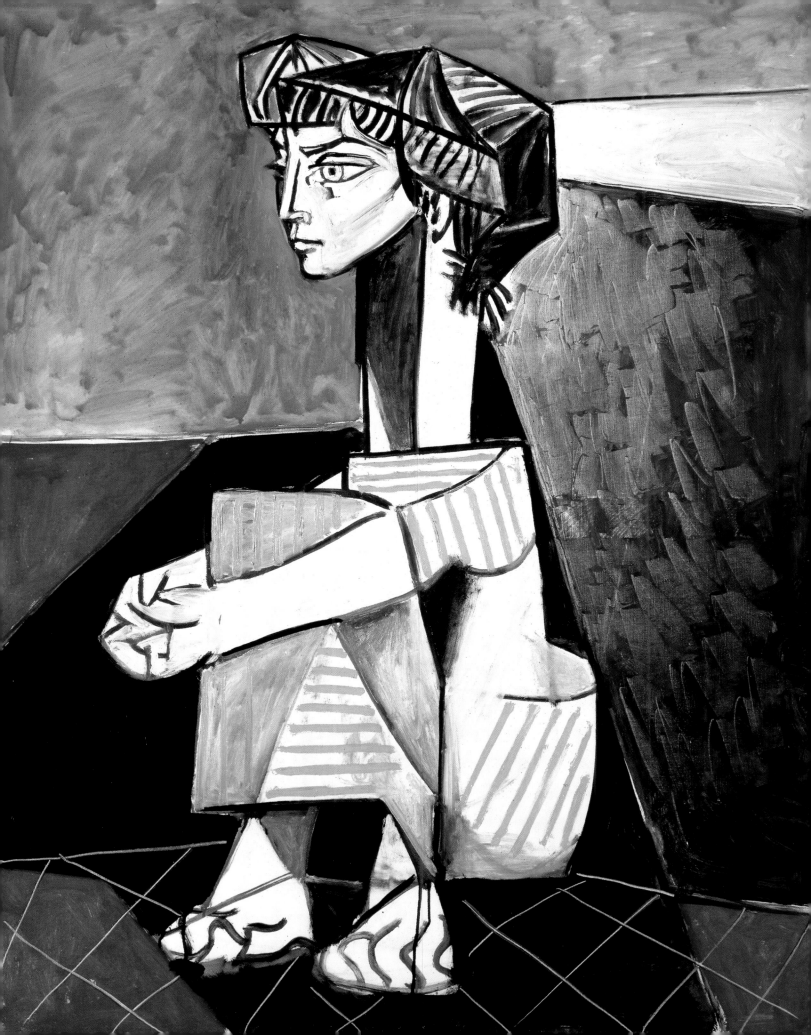

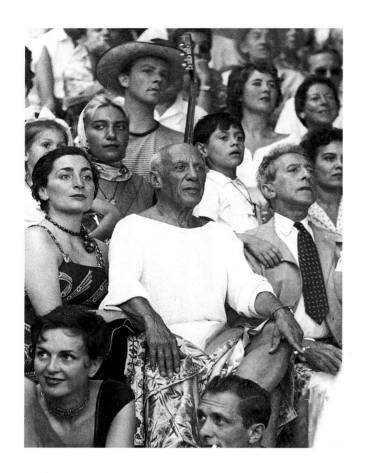

"우리 스페인 사람들은 아침에는 미사를
드리고, 점심에는 투우를 즐기고,
저녁에는 작부집에 간다. 이런 것들이
서로 얽히는 곳은 어디일까?
그것은 멋적은 슬픔 속에서이다.
마치 에스쿠리알 궁전에 들어갔을 때처럼.
그렇지만 나는 명랑한 사람이야.
그렇지 않아?"

자클린느의 사랑이 조금씩 별장 전체를 채워
나갔다. 피카소는 행복했고, 평온했으며 옛날 연인들
에 대한 강박관념에서 벗어날 수 있었다. 자클린느는
모든것을 주관하여 그를 안심시켰고, 그의 아주 사소
한 욕구까지도 미리 알아차려서 채워 주었다. 화가는
그때부터 전적으로 그림에만 몰두할 수 있었다.

1961년 피카소는 발로리스에서 아무도 모르게
자클린느와 결혼한다. 훗날, 서른 살의 젊은 여인이
어떻게 곧 여든이 되는 사람과 결혼할 수 있냐며
놀라워하는 험담가들에게 자클린느는 대답한다. "나
는 이 세상에서 가장 아름다운 청년과 결혼했어요.
오히려 늙은 사람은 바로 나였지요"라고.

피카소가 어느 식당에서 아름다운 저녁놀을 바라
보라고 권하자 그녀는 말한다. "당신과 마주 앉는
행운을 가진 사람이라면 태양을 쳐다볼 필요가 없어
요."

산책중인 피카소와 자크 프레베르.

4. 〈입맞춤〉 1969.
캔버스에 유채. 130×97㎝.
피카소 미술관, 파리.

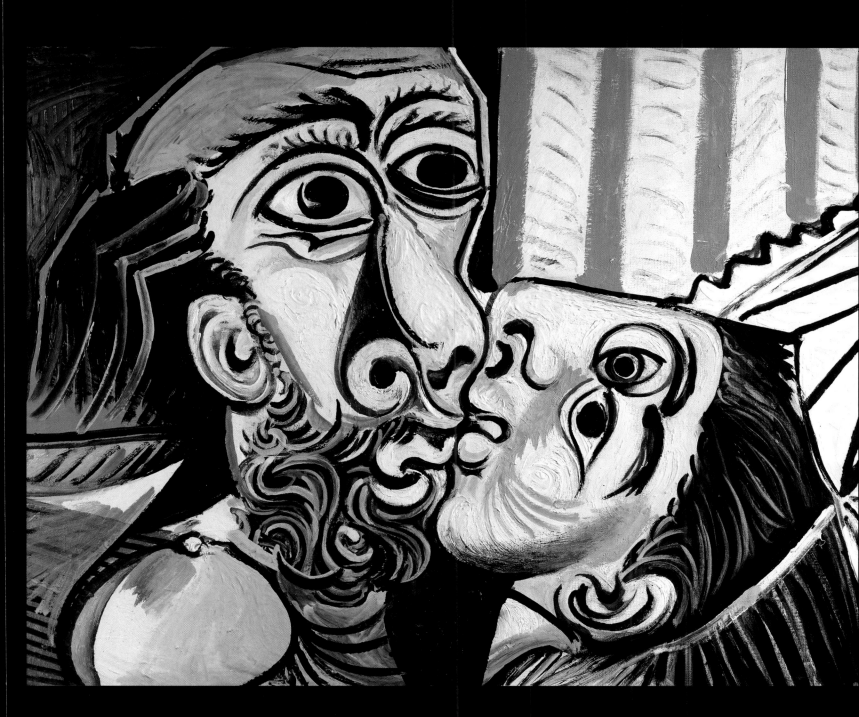

피카소는 열다섯 점의 유화연작을 1955년 끝마
치는데, 이는 들라크르와의 〈알제의 여인들〉에서
구성을 빌어 그린 것이다. 그는 루브르 박물관에
소장되어 있는 1834년 작품과 몽펠리에 소장되어
있는 1849년 작품을 원본으로 사용한다. 그는 이미지
에 변화를 주어 원본을 분해하고, 작품에 대한 자신
의 독창적인 통찰력에 따라 재구성한다. 그림을 보고
놀라는 사람에게 피카소는 이렇게 대답한다. "내가
이렇게 많이 습작을 하는 것은, 단지 나의 작업방식
의 일부일뿐이지요. 다른 화가라면 그림 한 점을
완성하는 데 백 일이 걸릴 수도 있겠지만, 나는 단
며칠이면 습작을 백 장이나 그립니다. 그림을 계속
그리면서, 나는 창문을 열기도 하고 캔버스 뒤에
가 보기도 합니다. 그러면 십중팔구는 무엇인가가
떠오릅니다."

처음 두 장을 그리면서 피카소는 들라크르와의
작품에서 오른쪽 부분만을 그대로 남겨 놓는다. 단
자클린느를 아주 닮은 여인과 수연통을 만지고 있는
여인의 상반신은 알몸으로 남겨 둔다.

보름 후에 그린 세번째 그림은 전체를 뒤섞고,
세번째 여인을 다시 화폭에 넣는다. 그녀는 옷을
모두 벗고 다리를 공중에 들어올린 채 몸을 뒤로
젖히고 있다.

그리고는 같은 주제를 변형하여 그린 굉장한 그림
들이 수도 없이 계속되며, 그 중 하나에는 다시 자클

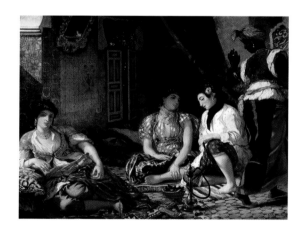

린느가 등장한다. 그 습작들은 2월 중순경의 마지막
작품으로 귀결되는데, 그 작품의 극히 기하학적인
공간은 곧바로 〈아비뇽의 아가씨들〉을 연상시킨다.
드디어 변형이 완성되었다. 피카소는 들라크르와의
여인들을 에로티시즘이 가미된 난폭함으로 무장시킨
다. 그리고는 그들을 자신의 고유하고 독특한 회화세
계로 흡수하여 자기 자신의 것으로 만든다.

1. 〈알제의 여인들〉 1834. 들라크르와.
캔버스에 유채. 180×223cm.
루브르 박물관, 파리.

2. 〈알제의 여인들〉 1955.
캔버스에 유채. 114×146cm.
피카소 유산에 귀속.

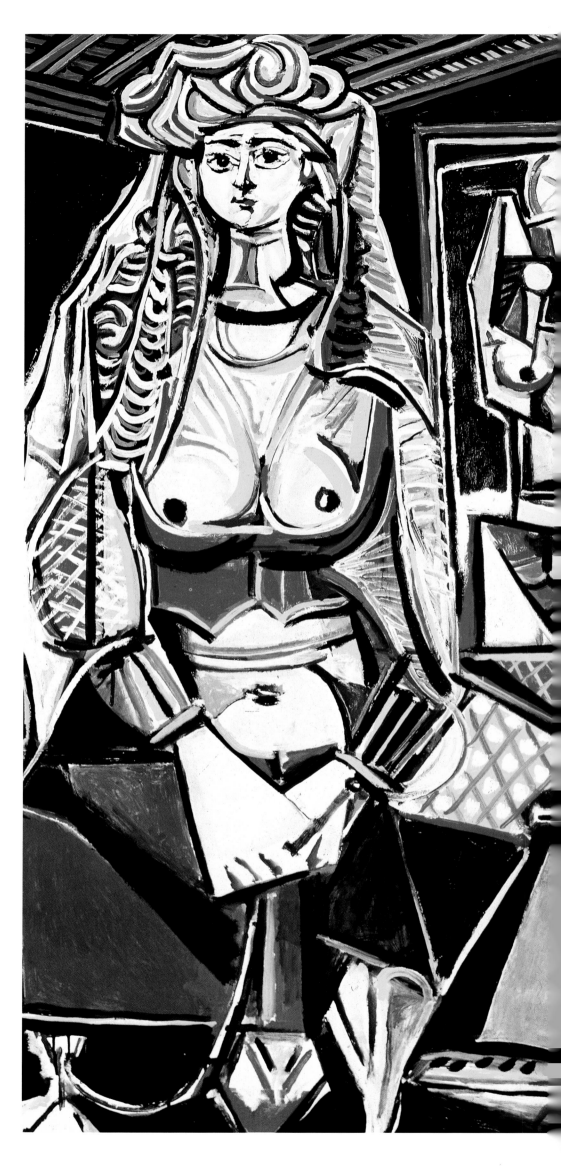

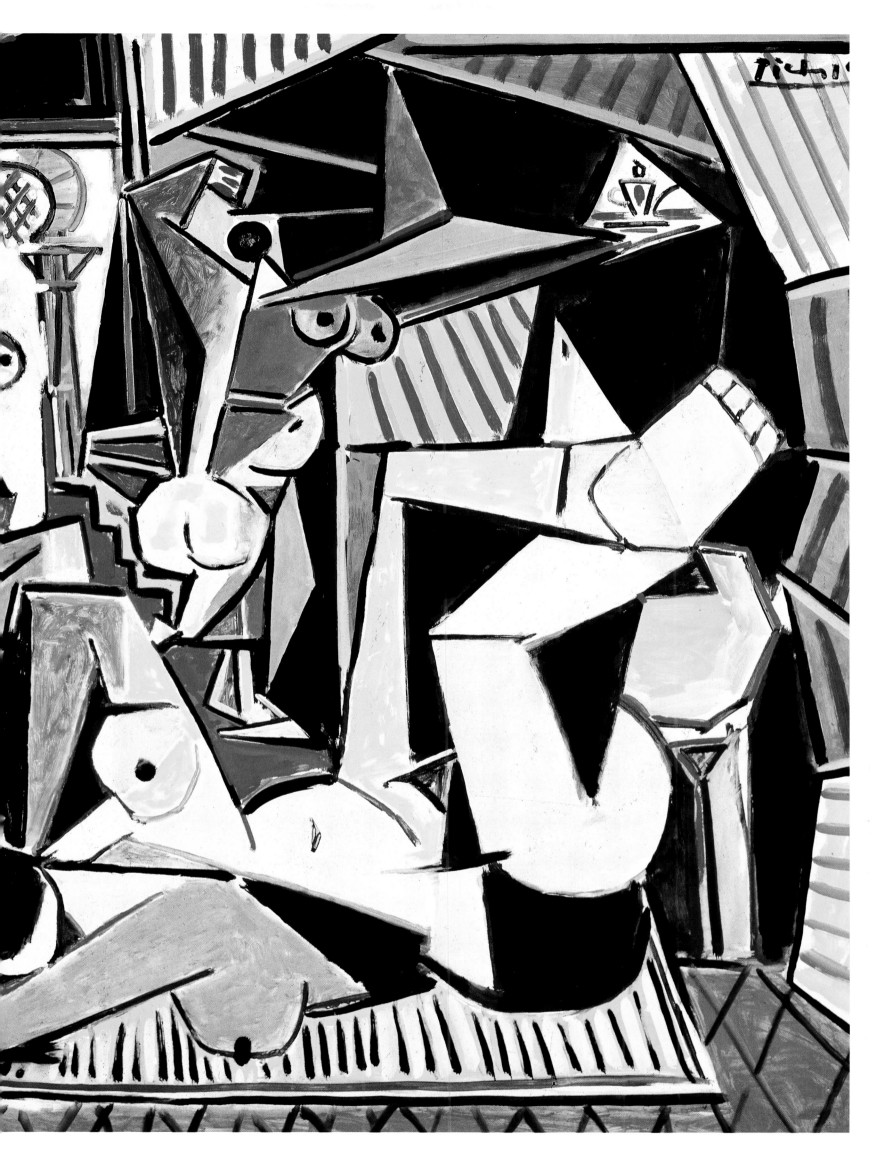

피카소는 1962년과 1963년 사이의 겨울 동안, 다비드의 작품을 본떠 〈약취당한 사비나 여인들〉을 주제로 일련의 거대한 유화작품을 시도한다. 피카소는 더욱 훌륭하게 재구성하기 위하여, 이번에도 작품을 분해하고 분리하며 디테일을 제거한다. 다비드의 세심한 연출보다, 피카소는 요란한 구성을 택한다. 그 구성은 난폭하고 극적이었다. 말굽 아래 짓밟히고

"나는 아주 전통적인 방법으로 그리고 있소. 두건 달린 망토를 입고, 템페라로 그리며, 마지막에는 대조를 강조하기 위해서 투명하게 퍼져 나가는 밝은 빛을 첨가하는 틴토레토나 엘 그레코처럼 말이오."

뒤엉켜 있는 육체들은 〈게르니카〉나 〈납골당〉을 떠오르게 했다.

"물론 전투에 임하는 사람이 투구도 쓰지 않고, 말도 타지 않고, 머리도 없다면, 그림 그리기는 훨씬 더 수월하지요. 하지만 그 경우, 나는 아무런 흥미도 느끼지 못합니다. 왜냐하면 그때는 지하철을 타려는 한 남자가 될 수도 있기 때문이지요. 내가 전사에게 관심을 갖는 것은, 바로 그 전사 자체입니다."

피카소는 다비드가 추구한 균형을 깨뜨리면서 작품 인물들의 얼굴을 확대하거나 축소한다.

여기서도 역시 회색의 단색조로 인해 소란스러운 분위기가 두드러지며, 사비나와 로마 양 진영의 사람들이 색채로는 구별되지 않는다.

뒷발로 일어선 말은 이 작품에 현기증나는 운동감을 부여한다. 그 말의 거대한 말굽은 땅 위에 드러누운 여인의 이미 찢겨진 몸뚱이를 밟으려 하는 듯, 또는 막 밟은 듯이 도약하고 있다. 여인의 팔에서 떨어져 나온 한 어린 아이가 울부짖으며 학살을 피하려 한다. 대조적인 두 상황이 주는 충격은 가히 인상적이다. 피카소가 습작과 초벌 데생을 수백 장 했음에도 불구하고, 작품은 완성하기가 대단히 힘들었다. 화가는 자신의 고충을 여자 친구 엘렌느 파르믈랭에게 털어 놓는다. "이번처럼 어려운 적은 한번도 없었소. 내가 여지껏 해 왔던 작업 중에서 가장 힘드는 작품이오. 나는 이 작품이 무엇이 될지 모르겠소. 어쩌면 끔찍스러운 것이 될지도 모르오. 그렇지만 어떠한 경우라도 나는 이 작품을 완성할 것이오. 수천 점이 되더라도 말이오."

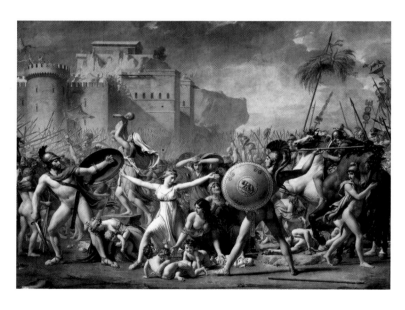

1. 엘 그레코 풍으로 그린 〈어떤 화가의 초상〉 1950. 합판에 유채. 100×81cm. 로젠가르트 콜렉션, 루체른.

2. 〈화가의 아들, 호르헤 마누엘〉 1600-1605. 엘 그레코. 캔버스에 유채. 81×65cm. 지방순수미술관, 세비야.

3. 〈약취당한 사비나 여인들〉 1799. 다비드. 캔버스에 유채. 386×520cm. 루브르 박물관, 파리.

4. 〈약취당한 사비나 여인들〉 1962-1963. 캔버스에 유채. 보스턴 순수미술관.

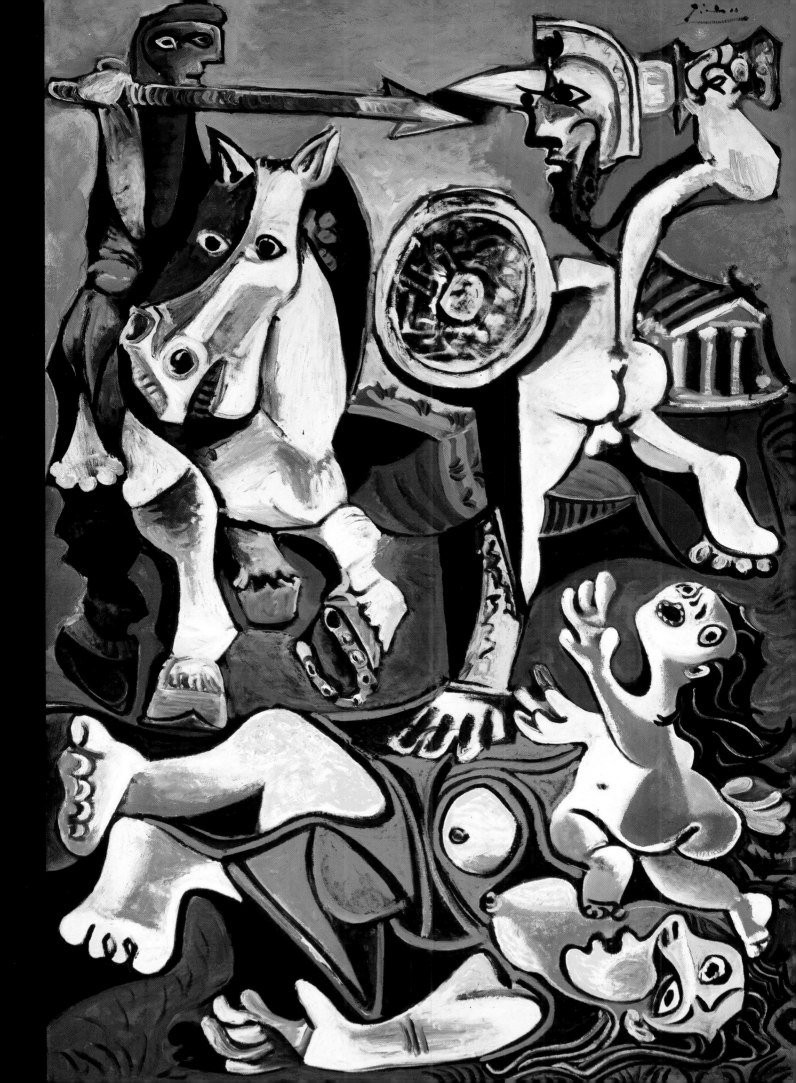

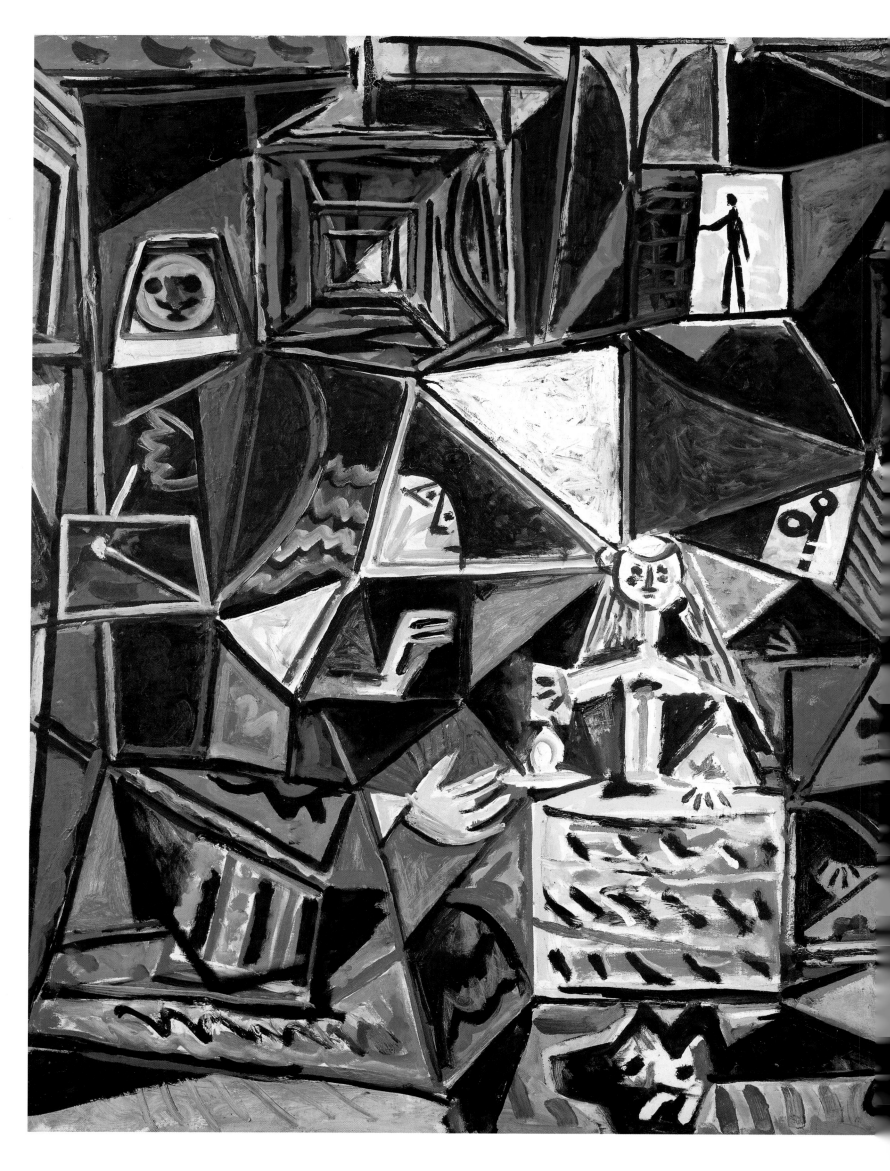

"〈공주의 귀족 동무들〉 말이오?
너무나도 훌륭한 작품이오.
그는 정말로 현실을 그린 화가였소."

피 카소는 벨라스케스의 〈공주의 귀족 동무들〉
에서 구성을 빌려 변형시킨, 쉰여덟 점의 그림을
그리고서야 자신의 작품을 완성할 수 있었다. 〈아비
뇽의 아가씨들〉의 작가가 다른 사람의 작품을 이렇게
까지 대담하게 변형시켜 자신의 작품으로 수용한
적은 아마 없었을 것이다.

그는 벨라스케스의 화실을 그리기 위해서는 자신
의 화실을 포기하는 것부터 시작해야 한다는 점을
재빨리 알아차렸다. 그래서 1957년 8월에 피카소는
별장 일층에 있는 자신의 화실을 박차고, 그때까지
비둘기만 들락날락하던 맨 꼭대기층으로 옮겨간다.
그는 바로 그 은신처에서 '진정한 현실의 화가'인
벨라스케스와 대결한다.

피카소는 8월 17일 캔버스를 처음 대하고서는
거장의 세계를 뒤엎어 놓는다. 벨라스케스는 키가
너무 커져 천장에 닿을 지경이고, 거울 속에 비친
왕의 실루엣은 우스꽝스럽다. 그리고 왕실에서 키우

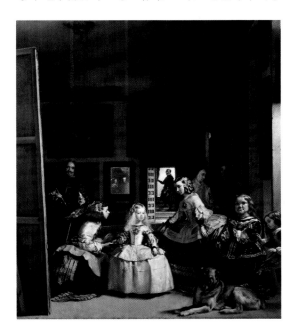

는 개 대신 다리가 짧은 사냥개 룸프가 그려진다.
그리고 두 명의 시녀와 난장이는 극도로 양식화되어
웃음을 자아낸다. 이러한 풍자적 모사는 공주를 그리
면서 사라지고 그림은 점차 엄숙해져 때때로 비장미
조차 풍기기도 한다. 피카소는 그림에서 화실의 높이
를 줄이고 폭을 늘린다. 그리하여 그는 완전한 자율
성을 획득한다. 피카소는 〈약취당한 사비나 여인들〉
이나 〈풀밭 위의 점심식사〉 혹은 〈세느 강변의 처녀
들〉보다 〈공주의 귀족 동무들〉을 더욱 탁월하게
자기 것으로 소화해낸다.

1. 벨라스케스 풍으로 그린 〈공주의 귀족 동무들〉 1957.
캔버스에 유채. 194×260㎝.
피카소 미술관, 바르셀로나.

2. 〈공주의 귀족 동무들〉 1656. 벨라스케스.
캔버스에 유채. 318×276㎝.
프라도 미술관, 마드리드.

화첩

피카소는 자신의 화첩을 한시도 손에서 놓은 적이 없다. 카페에서 혹은 산책길에서 혹은 투우 경기장에서 그는 매순간마다 여인을 연상시키는 곡선 과 주름진 옷, 정장차림의 사람, 벽돌담, 극장의 무대 장치 등을 스케치했다.

그것은 채색되거나 혹은 흑백으로 처리된 아주 완성도가 높은 데생들이었지만, 단순히 화가의 상상 력의 소산일 뿐인 가벼운 것들도 있었다.

그가 죽은 후 서로 크기가 다른 백일흔다섯 권의 화첩이 발견되었는데, 그 안에는 1894년에서 1967 년까지 그린 데생 칠천 점이 들어 있었다. 그것들은 피카소의 모습을 보여주는 '내면의 일기'와도 같은 것이었다.

1. 〈화첩〉 1962. 4. 5.
자클린느 피카소 기증.
피카소 미술관, 파리.

2. 〈화첩〉 1966. 6. 1.
피카소 미술관, 파리.

"나는 누드를 '말하고' 싶다.
단지 젖가슴이나 발, 손, 배 등을
말하려는 것이 아니다. …
그리고 머리끝부터 발끝까지 누드를
그리려는 것이 아니라, '내가 원하는
것은 바로 이것이다'라고 말할 수 있는
데까지 다다르고 싶다. 단어 하나면
원하는 바를 이야기하는 데 충분하다.
또한 여기서는 단지 시선 하나면
충분하다. 누드는 당신에게 말한다.
'시선에는 말이 필요없어요'라고."

관능적인 작품들

다른 어떤 작가의 작품보다 피카소의 작품은 더욱 그의 삶에 운치를 주었던 사랑의 열정과, 그가 같이 지냈던 여인들의 리듬에 따라 완성되었다. 몽마르트르에서 보헤미안의 생활을 나누었던 제르멘느, 청색시대의 슬픔에서 벗어나 장미빛 행복을 맛보며 전통적인 기법과 돌연히 결별하고 〈아비뇽의 아가씨들〉을 그렸을 때 곁에 있어 주었던 페르난드, 그리고 부드럽고 유연하던 에바, 그녀는 큐비즘을 실험하던 시기의 동반자였고 그녀의 죽음은 전쟁의 와중에 있던 피카소의 심신을 망가뜨렸다. 디아길레프 발레단의 젊은 무용수였던 올가는 그에게 '질서로의 복귀'를 의미했고, 금발의 마리 테레즈에게 피카소는 '함께 큰 일을 저질러 보자'고 약속했었다. 스페인 전쟁과 독일군의 프랑스 점령 시절에 정치 참여의

동반자였던 도라 마르, 전쟁 직후에 만났던 프랑스와즈 질로, 그리고 자클린느. 피카소가 완성의 경지에 이르렀을 때 내조자였던 자클린느는, 그가 죽자 더이상 삶의 의미를 찾지 못했다. 인생의 막바지에 이르러 피카소는 관능적인 판화 백쉰네 점을 제작한다. 피카소가 노년의 무기력이나 아무도 알 수 없는 늙음에 대한 강박관념을 판화에 새겨 놓는 모습을 상상하기 위해서 그의 예술에 대해 알 필요는 없다. 이 판화들은 그의 애정행각의 찬란한 요약으로, 거기에서는 함께 있는 여자가 모델이 되고, 모델은 피카소의 말처럼 '또다른 그 무엇'이 된다. 피카소는 죽음에 임박해서야 외견상 가장 순종적으로 보이는 여자라 할지라도, 그가 요구하는 비밀을 그에게 털어 놓지는 않을 것임을 깨닫는다.

1과 3.
인생의 막바지에 접어든
1970년부터 1972년까지
피카소는 젊었을 때
드나들었던 환락가의 모습을
다시 그린다. 아마도 1901년
드가의 파스텔 그림에서
본 듯한 화장하는 누드의
여인을 떠올리면서, 늙은
피카소는 여인이나 예술에서
아무 것도 잃은 것이 없다고
단언한다. 그렇지만 그는
삼 개월이 채 지나기 전에
〈죽음에 임박한 자화상〉을
그린다.

1. 1971.
동판화. 23×31cm.

2. 1971.
동판화. 37×50cm.

3. 〈죽음에 임박한 자화상〉 1972.
분필과 색연필. 65.7×50.5cm.

자클린느는 아내이자 뮤즈였고, 연인이자 화가의 예술세계가 발견해 온 공간의 지배자였다. 그녀는 그의 아주 사소한 욕망까지도 관심을 기울이면서, 이십 년 동안 그의 곁에 머무른다. "내가 숨쉴 때, 그녀도 숨쉰다. 그녀는 나를 너무나 사랑한다"라고 피카소는 고백하고 덧붙인다. "나의 아내는 정말로 훌륭하다오." 파블로는 끊임없이 그녀를 그린다. 1962년 한 해 동안, 그녀의 초상화를 예순 점 이상이나 그린다. 그러나 그녀는 포즈를 취한 적이 없었다. 보브나르그에서, 칸느에 있는 별장 라 칼리포르니에서, 무쟁의 노트르 담 드 비에서 보낸 생활은 안락하고 평온했다. 그들 부부는 거의 외출하지 않았고, 손님도 들여 놓지 않았다. 자클린느는 성가신 훼방꾼들을 경계했다. 그 두 사람은 둘만으로 충분했고, 서로를 이어 주는 사랑 속에서 행복을 길어내고 있었다. 1964년 피카소가 결국 프랑스와즈와의 사이에서 태어난 클로드와 팔로마의 방문을 금한 이후, 그들의 생활은 점점 더 고립된다. 프랑스와즈가 그들이 함께 나눈 생활을 일기로 출판하자, 피카소는 그녀를 죽을 때까지 용서하지 않는다. 1973년 4월 8일 피카소가 임종의 고통을 느끼자, 자클린느는 두려워한다. "그가 나를 내버리려는 것은 아니겠지. 그가 나를 혼자 두지는 않겠지." 그리고 나서 몇 시간 후에 피카소는 숨을 거둔다. 의사들이 화가의 사망을 확인하지만,

1과 3.
피카소는 자신의 유일한 모델인 자클린느를 계속 그려 나간다. 그는 마치 신을 사랑하듯 자신을 사랑하는 그녀의 초상을 1962년 한 해 동안 예순 점 이상 그린다.

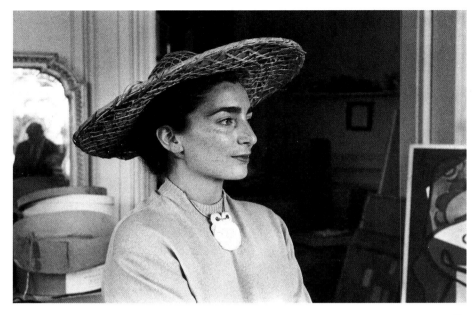

2.
1956년 9월, 피카소는 칸바일러에게 전화를 걸어 생 빅트와르를 샀다고 알린다. 세잔느의 작품 중에서 한 점을 샀다고 생각한 화상이 "어떤 것 말이오?" 라고 묻자,

"충분하지, 안 그래? 무엇을 더 해야 해? 무엇을 덧붙일 수 있겠어? 모든것이 이야기됐는데."

자클린느는 완강하게 그의 죽음을 인정하려 하지 않는다. 누군가 방 안에서 기침을 하자, 그녀는 벌떡 일어나 소리친다. "그이예요. 그의 목소리가 틀림없어요." 그리고는 죽은 피카소의 맥을 짚어 보라고 의사에게 재촉한다. 자클린느는 결코 피카소의 죽음을 받아들이려 하지 않았다. 그때부터 그녀에게 기나긴 방황이 시작되고, 명예나 부귀 그 어떤 것도 그녀의 위안이 되지 못한다. 1986년 10월 15일 자클린느는 피카소와 같이 사용하던 침대에 마지막으로 누워 권총의 방아쇠를 당긴다.

미술사상 어떠한 예술가도 그처럼 끊임없이 변화를 추구하면서, 하나의 표현 양식의 메카니즘을 이해하고 그 기법을 통달했다고 깨달은 바로 그 순간, 그 표현 양식을 거부한 사람은 없었다. 그리고 자기 자신을 그처럼 완전하게 자기 예술 속에서 구현한 사람은 없었다. 피카소는 청색시대와 장미빛시대, 고졸시대, 큐비즘, 파피에 콜레, 추상화, 조각, 도자기 등, 각기 다른 작가의 작품으로 여길 만큼 다양한 작품 시기를 거쳐 왔다. 피카소의 예술이 갖는 정수는 이러한 다양함과 끊임없는 분출에 있으며, 그것은 분명히 앞으로 다가올 회화의 용광로인 것이다.

3. 〈화실에 있는 자클린느〉 1957.
캔버스에 유채. 63.5×80.8cm.
피카소 미술관, 파리.

그는 "진짜 생 빅트와르를 샀소"라고 대답한다. 그는 생 빅트와르 산 기슭에 있는 보브나르그 성을 구입한 직후였고 좀더 자세히 알고 싶어하는 칸바일러에게, "나는 세잔느가 살던 동네에서 살고 있소"라고 외친다. 1973년 4월 10일, 그는 바로 그곳의 커다란 돌계단 밑에 묻힌다.

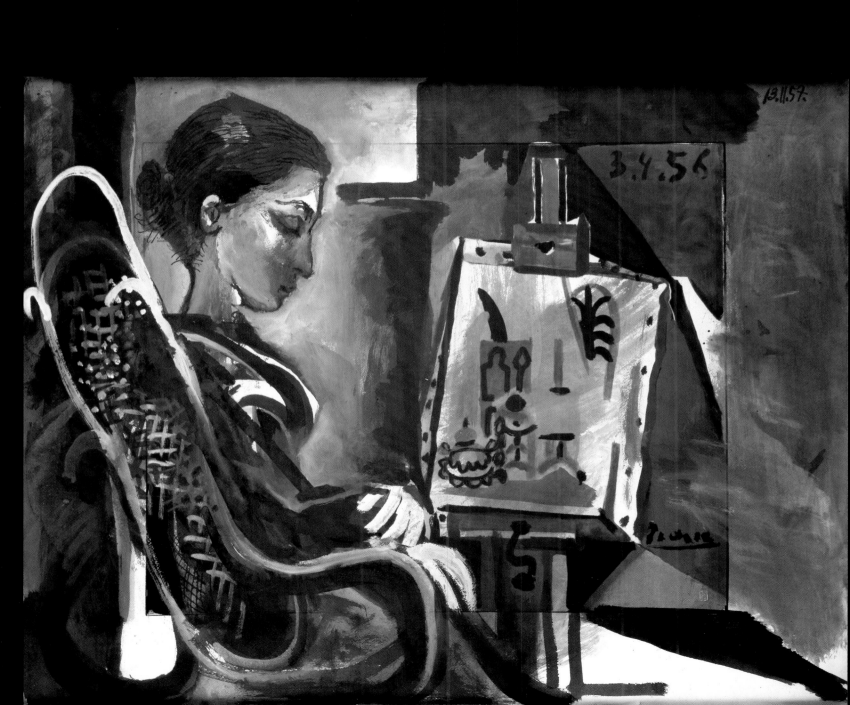

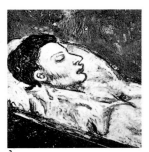

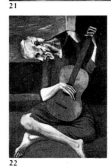

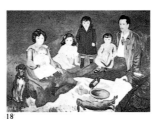

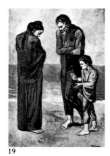

1. 〈맥주를 마시는 제므 사바르테스〉 1901. 캔버스에 유채. 82×66cm. 푸시킨 박물관, 모스크바.

2. 〈관 속의 카사주마〉 1901. 종이에 유채. 72.5×57.8cm. 피카소 유산에 귀속.

3. 〈죽은 카사주마〉 1901. 종이에 유채. 52×34cm. 피카소 유산에 귀속.

4. 〈두 곡예사〉 1901. 캔버스에 유채. 73×60cm. 푸시킨 박물관, 모스크바.

5. 〈비둘기를 안고 있는 어린 아이〉 1901. 캔버스에 유채. 73×54cm. 개인 소장, 런던.

6. 〈모성애〉 1901. 캔버스에 유채. 46×63cm. 메트로폴리탄 미술관, 뉴욕.

7. 〈모성애〉 1901. 종이에 파스텔. 46.5×31cm. 개인 소장.

8. 〈모성, 어머니와 아이〉 1901. 캔버스에 유채. 91.5×60cm. 개인 소장, 로스앤젤레스.

9. 〈자화상〉 1901. 캔버스에 유채. 81×60cm. 피카소 미술관, 파리.

10. 〈웅크리고 있는 여자〉 1902년경. 캔버스에 유채. 63.5×50cm. 개인 소장, 스톡홀름.

11. 〈술에 취해 선잠이 든 여자〉 1902. 캔버스에 유채. 80×62cm. 개인 소장, 스위스.

12. 〈죽은 여자〉 1902. 캔버스에 유채. 55×38cm. 레벤토스 재단, 바르셀로나.

13. 〈자매〉 1902. 캔버스에 유채. 152×100cm. 에르미타주 박물관, 레닌그라드.

14. 〈머리를 묶은 여인〉 1903. 종이에 수채. 50×37cm. 피카소 미술관, 바르셀로나.

15. 〈여인의 얼굴〉 1903. 캔버스에 과슈. 36×27cm. 개인 소장, 파리.

16. 〈재단사 솔레르〉 1903. 캔버스에 유채. 100×70cm. 에르미타주 박물관, 레닌그라드.

17. 〈솔레르 부인〉 1903. 캔버스에 유채. 100×73cm. 노이에 피나코텍, 뮌헨.

18. 〈솔레르 씨 일가〉 1903. 캔버스에 유채. 150×200cm. 순수미술관, 리에쥬.

19. 〈강가의 빈민들〉 1903. 나무판에 유채. 105.5×69cm. 국립미술관 (데일 콜렉션), 워싱턴.

20. 〈삶〉 1903. 연필. 26.7×19.7cm. 개인 소장, 런던.

21. 〈늙은 유태인〉 1903. 캔버스에 유채. 125×92cm. 푸시킨 박물관, 모스크바.

22. 〈늙은 기타 연주자〉 1903. 나무판에 유채. 121×82cm. 아트 인스티튜트, 시카고.

23. 〈장님〉 1903. 캔버스에 과슈. 51.5×34.5cm. 하버드 대학 포그 미술관, 하버드.

24. 〈고행자〉 1903. 캔버스에 유채. 130×97cm. 반스 재단, 메리온.

25. 〈셀레스틴〉 1903. 캔버스에 유채. 70×56cm. 피카소 미술관, 파리.

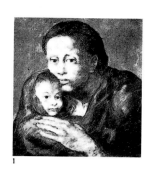

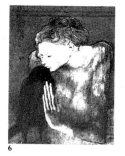

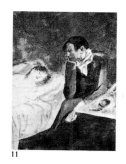

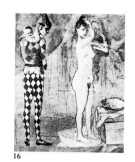

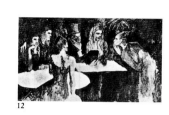

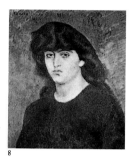

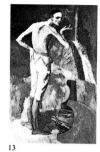

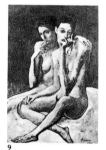

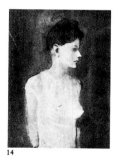

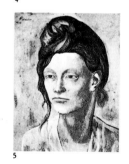

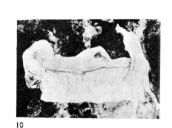

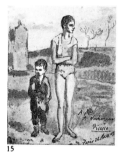

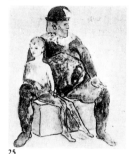

1. 〈어머니와 숄을 두른 어린 아이〉
1903. 종이에 파스텔. 47.5×41cm.
피카소 미술관, 바르셀로나.

2. 〈두 사람〉 1904.
캔버스에 유채. 100×81cm.
개인 소장, 아스코나.

3. 〈다림질하는 여인〉 1904.
종이에 파스텔. 37×51.5cm.
개인 소장, 뉴욕.

4. 〈다림질하는 여인〉 1904.
캔버스에 유채. 116×72.5cm.
구겐하임 박물관 (탄하우저 재단),
뉴욕.

5. 〈가발을 쓴 여인〉 1904.
종이에 과슈. 43×31cm.
아트 인스티튜트, 시카고.

6. 〈까마귀를 안고 있는 여인〉 1904.
복합 기법. 60.5×40.5cm.
개인 소장, 파리.

7. 〈쉬잔느 블로흐의 초상〉 1904.
복합 기법. 14.5×13.5cm.
개인 소장, 아스코나.

8. 〈쉬잔느 블로흐〉 1904.
캔버스에 유채. 65×54cm.
상파울로 미술관.

9. 〈두 여자 친구〉 1904.
종이에 과슈. 55×38cm.
개인 소장, 파리.

10. 〈두 여자 친구〉 1904.
종이에 수채. 27×37cm.
개인 소장, 파리.

11. 〈응시〉 1904.
복합 기법. 37×27cm.
개인 소장, 뉴욕.

12. 〈여자 어릿광대의 결혼식〉 1904.
캔버스에 유채. 95×145cm.
개인 소장, 일본.

13. 〈배우〉 1904년경.
캔버스에 유채. 194×112cm.
메트로폴리탄 미술관, 뉴욕.

14. 〈잠옷차림의 여인〉 1905.
캔버스에 유채. 72.5×60cm.
테이트 갤러리, 런던.

15. 〈젊은 곡예사와 어린 아이〉
1905. 복합 기법. 23.5×18cm.
구겐하임 박물관 (탄하우저 재단),
뉴욕.

16. 〈어릿광대의 가족〉 1905.
복합 기법. 58×43.5cm.
개인 소장, 워싱턴.

17. 〈곡예사의 가족〉 1905.
종이에 과슈. 22×29cm.
개인 소장, 독일.

18. 〈곡예사 가족과 원숭이〉 1905.
복합 기법. 105×75cm.
고텐부르그 미술관.

19. 〈어머니와 어린 아이〉 1905.
종이에 과슈. 90×71cm.
주립미술관, 슈투트가르트.

20. 〈곡예사와 어린 어릿광대〉 1905.
종이에 과슈. 105×76cm.
개인 소장, 벨기에.

21. 〈역사〉 1905.
종이에 과슈. 54×44cm.
개인 소장, 파리.

22. 〈미치광이〉 1905.
종이에 과슈. 70×54cm.
개인 소장, 파리.

23. 〈두 어릿광대〉 1905.
캔버스에 유채. 190.5×108cm.
반스 재단, 메리온.

24. 〈곡예사 가족〉 1905.
복합 기법. 24×30.5cm.
볼티모어 미술관(콘 콜렉션).

25. 〈익살광대와 어린 곡예사〉 1905.
복합 기법. 66×56cm.
개인 소장, 미국.

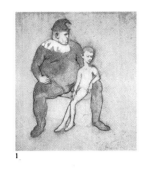

1

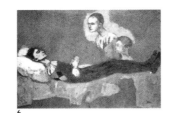

6

11

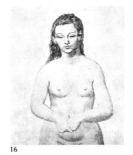

16

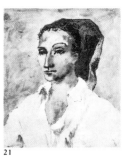

21

2

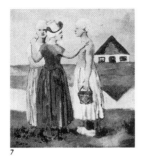

7

12

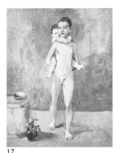

17

22

3

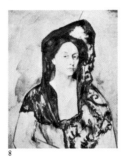

8

13

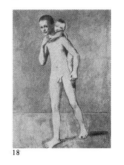

18

23

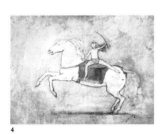

4

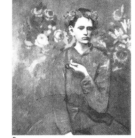

9

14

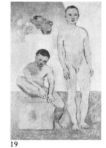

19

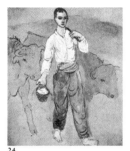

24

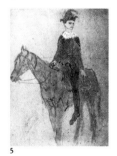

5

10

15

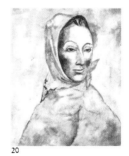

20

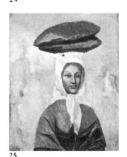

25

1. 〈익살광대와 어린 곡예사〉 1905.
복합 기법. 60×47㎝.
볼티모어 미술관.

2. 〈곡예사 가족을 위한 습작〉 1905.
종이에 과슈. 51×61㎝.
푸시킨 박물관, 모스크바.

3. 〈마조르카 섬의 여인〉 1905.
종이에 과슈. 67×51㎝.
푸시킨 박물관, 모스크바.

4. 〈소녀 곡마사〉 1905.
종이에 과슈. 59×78㎝.
피카소 유산에 귀속.

5. 〈말을 탄 어릿광대〉 1905.
종이에 유채. 100×69㎝.
개인 소장, 워싱턴.

6. 〈어릿광대의 죽음〉 1905.
종이에 유채. 65×95㎝.
개인 소장, 워싱턴.

7. 〈세 명의 네덜란드 여인〉 1905.
종이에 과슈. 76×66㎝.
국립현대미술관, 파리.

8. 〈카날 부인〉 1905.
캔버스에 유채. 90.5×70.5㎝.
피카소 미술관, 바르셀로나.

9. 〈파이프를 든 소년〉 1905.
캔버스에 유채. 99×79㎝.
개인 소장, 뉴욕.

10. 〈꽃 바구니를 든 소녀〉 1905.
캔버스에 유채. 152×65㎝.
개인 소장, 뉴욕.

11. 〈파란 옷을 입은 소년〉 1905.
종이에 과슈. 99.5×55.5㎝.
개인 소장, 뉴욕.

12. 〈레오 스타인의 초상〉 1906.
종이에 과슈. 27.5×17㎝.
볼티모어 미술관(콘 콜렉션).

13. 〈소년 곡마사〉 1905-1906.
캔버스에 유채. 221×130㎝.
개인 소장, 뉴욕.

14. 〈말을 목욕시키는 정경〉 1906.
종이에 과슈. 37.5×58㎝.
워체스터 미술관.

15. 〈여인의 두상, 페르낭〉 1906.
캔버스에 과슈. 37.5×33㎝.
개인 소장, 미국.

16. 〈손을 마주잡은 누드〉 1906.
캔버스에 과슈. 96×75.5㎝.
개인 소장, 토론토.

17. 〈정면에서 본 형제〉 1906.
종이에 과슈. 80.5×60㎝.
피카소 미술관, 파리.

18. 〈형제〉 1906.
캔버스에 유채. 142×97㎝.
바젤 미술관.

19. 〈두 젊은이〉 1906.
캔버스에 유채. 151.5×93.5㎝.
국립미술관 (데일 콜렉션), 워싱턴.

20. 〈머리수건을 쓴 페르난다〉 1906.
복합 기법. 66×49.5㎝.
버지니아 순수미술관
(캐이츠비 존스 콜렉션), 리치먼드.

21. 〈젊은 스페인 사람〉 1906.
복합 기법. 61.5×48㎝.
고텐부르그 미술관.

22. 〈고졸의 집들〉 1906.
캔버스에 유채. 54×38.5㎝.
시립미술관, 코펜하겐.

23. 〈고졸 풍경〉 1906.
캔버스에 유채. 70×99㎝.
개인 소장, 뉴욕.

24. 〈작은 바구니를 든 목동〉 1906.
종이에 과슈. 62×87㎝.
콜럼버스 미술관.

25. 〈빵을 이고 가는 여인〉 1906.
캔버스에 유채. 100×70㎝.
필라델피아 미술관.

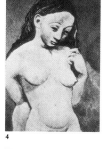

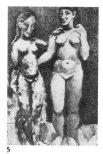

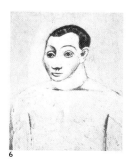

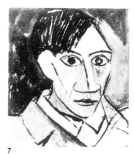

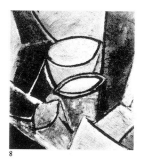

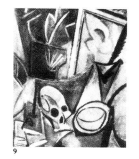

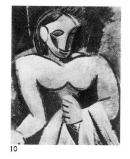

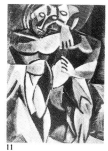

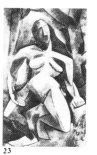

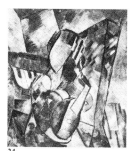

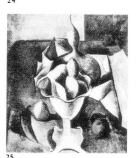

1. 〈누운 누드〉 1906.
종이에 과슈. 47.5×61.5cm.
클리블랜드 미술관.

2. 〈술병을 든 누드〉 1906.
캔버스에 유채. 100×81cm.
개인 소장, 런던.

3. 〈팔레트를 든 자화상〉
캔버스에 유채. 92×73cm.
필라델피아 미술관(갈라틴 콜렉션).

4. 〈붉은 바탕의 누드〉 1906.
캔버스에 유채. 81×54cm.
오랑주리 미술관, 파리.

5. 〈벌거벗은 두 여인〉 1906.
캔버스에 유채. 151×100cm.
개인 소장, 스위스.

6. 〈자화상〉 1906.
캔버스에 유채. 65×54cm.
피카소 미술관, 파리.

7. 〈화가의 초상〉 1907.
캔버스에 유채. 50×46cm.
나로드니 미술관, 프라하.

8. 〈항아리와 레몬〉 1907.
캔버스에 유채. 55×46cm.
개인 소장, 런던.

9. 〈두개골이 있는 구성〉 1907.
캔버스에 유채. 116×89cm.
에르미타주 박물관, 레닌그라드.

10. 〈수건 든 누드〉 1907.
캔버스에 유채. 116×89cm.
개인 소장, 파리.

11. 〈우정을 위한 습작〉 1907-1908.
종이에 과슈. 61×47cm.
에르미타주 박물관, 레닌그라드.

12. 〈우정을 위한 습작〉 1907-1908.
종이에 과슈. 61×41cm.
에르미타주 박물관, 레닌그라드.

13. 〈우정〉 1908.
캔버스에 유채. 152×101cm.
에르미타주 박물관, 레닌그라드.

14. 〈누운 누드와 사람들〉 1908.
나무판에 유채. 36×63cm.
피카소 유산에 귀속.

15. 〈과일이 담긴 그릇〉 1908.
나무판에 과슈. 21×27cm.
바젤 미술관.

16. 〈여인의 두상〉 1908.
나무판에 유채. 27×21cm.
개인 소장, 파리.

17. 〈남자의 반신상〉 1908.
캔버스에 유채. 61×46cm.
현대미술관, 뉴욕.

18. 〈세 여인〉 1908.
캔버스에 유채. 200×179cm.
에르미타주 박물관, 레닌그라드.

19. 〈세 여인을 위한 습작〉 1908.
종이에 과슈. 48×58cm.
필라델피아 미술관.

20. 〈세 여인을 위한 습작〉 1908.
종이에 수채와 연필. 46×59cm.
현대미술관, 뉴욕.

21. 〈세 여인을 위한 습작〉 1908.
종이에 과슈. 51×48cm.
국립현대미술관, 파리.

22. 〈세 여인〉 1908.
캔버스에 유채. 91×91cm.
개인 소장, 파리.

23. 〈숲 속의 누드〉 1908.
캔버스에 유채. 185×106cm.
에르미타주 박물관, 레닌그라드.

24. 〈만돌린을 든 여인〉 1908.
캔버스에 유채. 100×81cm.
개인 소장, 파리.

25. 〈과일 그릇〉 1908-1909.
캔버스에 유채. 73×60cm.
현대미술관, 뉴욕.

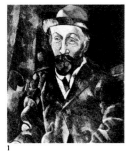

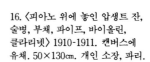

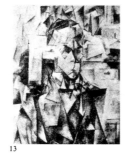

1. 〈클로비스 사고〉 1909.
캔버스에 유채. 82×66cm.
쿤스트할레, 함부르크.

2. 〈만돌린을 켜는 여인〉 1909.
캔버스에 유채. 92×73cm.
에르미타주 박물관, 레닌그라드.

3. 〈오르타 델 에브로의 공장〉 1909.
캔버스에 유채. 53×60cm.
에르미타주 박물관, 레닌그라드.

4. 〈다리가 있는 풍경〉 1909.
캔버스에 유채. 81×100cm.
나로드니 미술관, 프라하.

5. 〈여성 누드〉 1909.
캔버스에 유채. 92×73cm.
개인 소장, 프랑스.

6. 〈안락의자에 앉아 있는 누드〉
1909. 캔버스에 유채. 92×73cm.
개인 소장, 프랑스.

7. 〈게르트루드에게 경의를 표함〉
1909. 나무판에 템페라. 21×27cm.
개인 소장, 뉴욕.

8. 〈녹색 옷을 입은 여인〉 1909.
캔버스에 유채. 99×80cm.
슈테델릭 반 아베 박물관,
아인트호벤.

9. 〈안락의자에 앉아 있는 여인〉
1909. 캔버스에 유채. 92×73cm.
에르미타주 박물관, 레닌그라드.

10. 〈앙브르와즈 볼라르〉 1909.
캔버스에 유채. 92×65cm.
푸시킨 박물관, 모스크바.

11. 〈여성 누드〉 1910.
종이에 목탄. 48.4×31.3cm.
메트로폴리탄 미술관, 뉴욕.

12. 〈여성 누드〉 1910.
종이에 잉크와 수채. 30×12cm.
개인 소장, 뉴욕.

13. 〈빌헬름 우데〉 1910.
캔버스에 유채. 81×60cm.
개인 소장, 세인트루이스.

14. 〈여성 누드〉 1910.
캔버스에 유채. 187.3×61cm.
국립미술관, 워싱턴.

15. 〈술병과 바이올린〉 1910-1911.
연필 가루를 기름에 풀어서 그림.
50×64.5cm. 국립현대미술관, 파리.

16. 〈피아노 위에 놓인 압생트 잔,
술병, 부채, 파이프, 바이올린,
클라리넷〉 1910-1911. 캔버스에
유채. 50×130cm. 개인 소장, 파리.

17. 〈만돌린과 페르노 주〉 1911.
캔버스에 유채. 33×46cm.
개인 소장, 프라하.

18. 〈만돌린 연주자〉 1911.
캔버스에 유채. 100×65cm.
개인 소장, 바젤.

19. 〈신문, 파이프, 술잔〉 1911.
캔버스에 유채. 26×22cm.
피카소 유산에 귀속.

20. 〈클라리넷〉 1911.
캔버스에 유채. 61×50cm.
나로드니 미술관, 프라하.

21. 〈투우사〉 1911.
캔버스에 유채. 46×38cm.
현대미술관, 뉴욕.

22. 〈세레의 풍경〉 1911.
캔버스에 유채. 65×50cm.
구겐하임 박물관, 뉴욕.

23. 〈쿠브 수프〉 1912.
캔버스에 유채. 27×21cm.

24. 〈바이올린, 술잔, 파이프,
잉크병〉 1912.
캔버스에 유채. 81×54cm.
나로드니 미술관, 프라하.

25. 〈브랜디 병〉 혹은
〈나의 귀여운 여인〉 1912.
캔버스에 유채. 73×60cm.

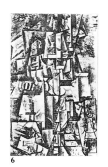

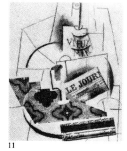

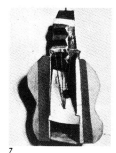

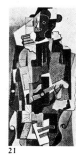

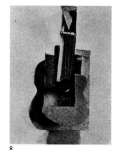

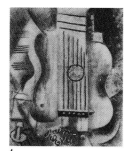

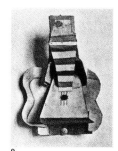

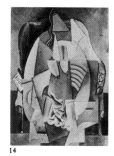

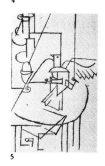

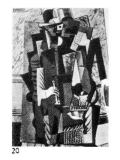

1. 〈클라리넷, 바이올린, 과일이 담긴 그릇, 악보, 원탁〉 1912. 캔버스에 유채.

2. 〈술병과 술잔〉 1912. 종이에 연필과 파피에 콜레. 47×62.5cm. 개인 소장, 휴스턴.

3. 〈비외 마르 술병〉 1912. 연필, 파피에 콜레. 47×62.5cm. 피카소 유산에 귀속.

4. 〈기타〉 혹은 〈나는 에바를 사랑해〉 1912. 캔버스에 유채. 41×33cm. 피카소 유산에 귀속.

5. 〈탁자 위의 술병, 계란, 비둘기〉 1912. 종이에 먹. 13×8.5cm. 피카소 유산에 귀속.

6. 〈투우를 좋아하는 사람〉 1912. 캔버스에 유채. 135×82cm. 바젤 미술관.

7. 〈기타〉 1912. 베이지색, 파란색, 검은색 종이를 사용한 구성. 33×17cm. 피카소 유산에 귀속.

8. 〈기타〉 1912. 캔버스에 유채. 78×35×18.5cm. 현대미술관, 뉴욕.

9. 〈기타〉 1912. 종이 구성. 24×14cm. 피카소 유산에 귀속.

10. 〈신문, 바스 술병, 기타〉 1912-1913. 목탄과 파피에 콜레.

11. 〈비외 마르 술병〉 1913. 목탄과 파피에 콜레. 63×49cm. 국립현대미술관, 파리.

12. 〈바이올린〉 1913. 마분지에 유채와 석고. 51×30×4cm. 피카소 유산에 귀속.

13. 〈바스 술병과 기타〉 1913. 나무. 피카소 유산에 귀속.

14. 〈안락의자에 앉아 있는 잠옷 차림의 여인〉 1913. 캔버스에 유채. 148×99cm. 개인 소장, 뉴욕.

15. 〈파이프, 술잔, 카드, 가타〉 혹은 〈나의 귀여운 여인〉 1914. 캔버스에 유채. 45×40cm. 개인 소장, 파리.

16. 〈탁자 위에 과일 그릇, 만돌린, 술잔이 놓여 있는 풍경〉 1915. 캔버스에 유채. 62×75cm. 개인 소장, 파리.

17. 〈탁자에 턱을 괸 사람〉 1915-1916. 캔버스에 유채. 232×200cm. 개인 소장, 영국.

18. 〈기타 연주자〉 1916. 캔버스에 유채와 모래. 130×97cm. 현대미술관, 스톡홀름.

19. 〈「퍼레이드」 무대의 막〉 1917. 캔버스에 풀. 106×172.5cm. 국립현대미술관, 파리.

20. 〈안락의자에 앉아 있는 남자〉 1918. 캔버스에 유채. 22×16cm.

21. 〈어릿광대〉 1918. 캔버스에 유채. 147.3×68cm. 개인 소장, 세인트루이스.

22. 〈발레 「삼각모자」 무대의 막을 위한 초안〉 1919. 캔버스에 유채. 36.5×35.4cm. 개인 소장, 뉴욕.

23. 〈발레 「삼각모자」 무대의 막을 위한 구상〉 1919. 캔버스에 유채. 개인 소장, 뉴욕.

24. 〈발레 「삼각모자」 무대의 막을 위한 구상〉 1919. 연필. 피카소 유산에 귀속.

25. 〈발레 「푸치넬라」의 무대장치를 위한 습작〉 1920. 종이에 과슈.

1

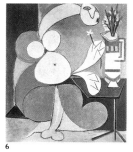

6

11

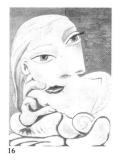

16

21

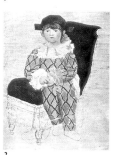

2

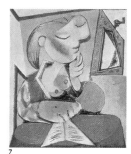

7

12

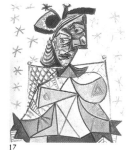

17

22

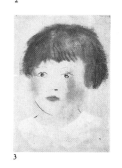

3

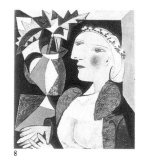

8

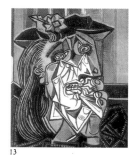

13

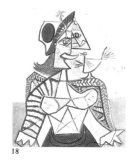

18

23

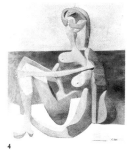

4

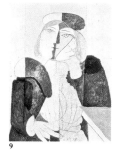

9

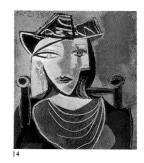

14

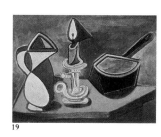

19

24

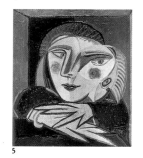

5

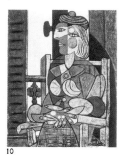

10

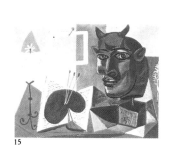

15

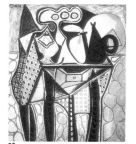

20

25

1. 〈세 명의 악사〉 혹은 〈가면 쓴
악사들〉 1921.
캔버스에 유채. 201×223cm.
현대미술관, 뉴욕.

2. 〈폴〉 1924.
캔버스에 유채. 130×97cm.
피카소 미술관, 파리.

3. 〈파울로〉 1925.
캔버스에 파스텔과 굵은 연필.
24×16cm.

4. 〈해변의 여인〉 1930.
캔버스에 유채. 163.5×129.5cm.
현대미술관(구겐하임 재단), 뉴욕.

5. 〈마리 테레즈〉 1936.
캔버스에 유채. 55×46cm.

6. 〈꽃다발을 든 여인〉 1936.
캔버스에 유채. 73×60cm.

7. 〈독서하는 젊은 여인〉 1936.
캔버스에 유채. 41×33cm.

8. 〈꽃병과 마리 테레즈〉 1937.
캔버스에 유채. 73×60cm.

9. 〈몽상〉 1937.
캔버스에 유채. 92×65cm.

10. 〈창문 앞에 있는 마리 테레즈〉
1937. 캔버스에 파스텔. 130×97cm.

11. 〈도라 마르〉 1937.
캔버스에 유채. 61×50cm.

12. 〈빨간 베레모를 쓴 마리
테레즈〉 1937.
캔버스에 유채. 61×50cm.

13. 〈울고 있는 여인〉 1937.
캔버스에 유채. 59.5×49cm.
개인 소장, 영국.

14. 〈파란 모자를 쓴 마리 테레즈〉
1938. 캔버스에 유채. 55×46cm.

15. 〈붉은 황소가 있는 정물〉 1938.
캔버스에 유채. 73×92cm.

16. 〈마리 테레즈〉 1939.
캔버스에 유채. 65×46cm.

17. 〈여인〉 1939.
캔버스에 유채. 92×73cm.

18. 〈새와 여인〉 1939.
캔버스에 유채. 92×73cm.

19. 〈에나멜 남비〉 1945.
캔버스에 유채. 82×106cm.
국립현대미술관, 파리.

20. 〈탁자 위의 정물〉 1947.
캔버스에 유채. 100×80cm.
로젠가르트 화랑, 루체른.

21. 〈앉아 있는 여인〉 1948.
캔버스에 유채. 100×81cm.
바이엘러 화랑, 바젤.

22. 〈화실에 있는 누드〉 1953.
캔버스에 유채. 89×116cm.

23. 〈팔로마〉 1953.
캔버스에 유채. 130×97cm.

24. 〈시칠리아의 수레〉 1953.
캔버스에 유채. 130×97cm.

25. 〈장미꽃이 있는 J.R.의 초상〉
1954. 캔버스에 유채. 100×81cm.
자클린느 피카소 콜렉션, 무쟁.

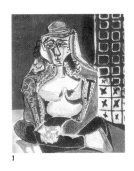

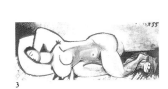

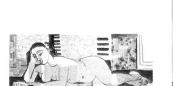

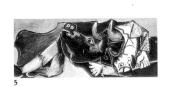

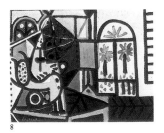

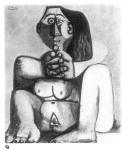

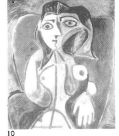

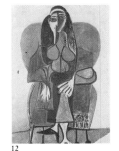

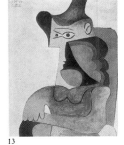

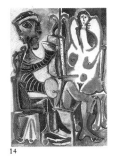

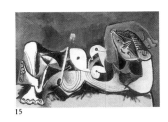

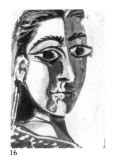

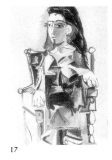

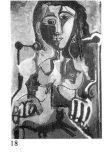

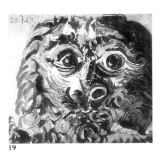

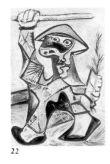

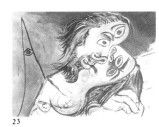

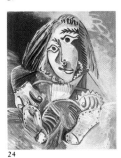

1. 〈웅크리고 있는 터키 옷차림의 여인〉1955.
캔버스에 유채. 115×89cm.
펄 화랑, 뉴욕.

2. 〈무제〉1955.
캔버스에 유채. 80×190cm.

3. 〈무제〉1955.
캔버스에 유채. 60×190cm.

4. 〈무제〉1955.
캔버스에 콜라쥬와 페인트.
80×190cm.

5. 〈무제〉1955.
캔버스에 유채. 80×190cm.

6. 〈무제〉1955.
캔버스에 유채. 80×190cm.

7. 〈화실〉1956.
캔버스에 유채. 89×111cm.
개인 소장, 뉴욕.

8. 〈화실의 여인〉1956.
캔버스에 유채. 65×81cm.
바이엘러 화랑, 바젤.

9. 〈웅크리고 앉아 있는 누드〉1959.
캔버스에 유채. 146×114cm.
개인 소장, 취리히.

10. 〈파란 의자에 앉아 있는 여인〉
1960. 캔버스에 유채. 129.5×97cm.
로젠가르트 화랑, 루체른.

11. 〈수영하는 사람들과 삽〉1960.
캔버스에 유채. 114×146cm.

12. 〈초록색 목도리를 두르고 앉아
있는 여인〉1960.
캔버스에 유채. 195×130cm.
개인 소장, 브레멘.

13. 〈모자를 쓴 여인〉1961.
캔버스에 유채. 117×89cm.
로젠가르트 화랑, 루체른.

14. 〈화가와 모델〉1963.
캔버스에 유채. 195×130cm.

15. 〈무제〉1964.
캔버스에 유채. 130×194cm.

16. 〈무제〉1964.
캔버스에 유채. 56×35cm.

17. 〈무제〉1964.
캔버스에 유채. 194×128cm.

18. 〈고양이와 함께 앉아 있는
여인〉1964.
캔버스에 유채. 130×81cm.
바이엘러 화랑, 바젤.

19. 〈두상〉1969.
합판에 유채. 32×36cm.

20. 〈사람, 칼, 꽃〉1969.
캔버스에 유채. 146×114cm.

21. 〈총을 든 사람〉1969.
캔버스에 유채. 146×114cm.

22. 〈어릿광대〉1969.
캔버스에 유채. 195×130cm.

23. 〈입맞춤〉1969.
캔버스에 유채. 97×130cm.

24. 〈젊은이〉1969.
캔버스에 유채. 130×97cm.

25. 〈젊은 화가〉1972.
캔버스에 유채. 92×73cm.
피카소 미술관, 파리.

피카소의 생애	주요 작품
1881 스페인 말라가에서 데생 선생인 아버지 호세 루이스 블라스코와 어머니 도나 마리아 피카소 이 로페스의 아들로 태어남.	
1898 마드리드에서 성홍열에 걸려 바르셀로나로 돌아옴. 그곳에서 전위적인 예술가 그룹과 자주 만남.	
1901 파리 클리쉬 거리 130번지 3호에 정착. 청색시대의 시작.	〈자화상〉 〈화장〉 〈턱을 괸 어릿광대〉 〈마드리드 사람 피카소〉 〈압생트 마시는 여인〉
1902 베르트 바일의 화랑에서 마티스, 마르케와 함께 전시회를 개최함.	〈모자를 쓴 여인〉
1903 바르셀로나의 가족 품으로 돌아옴. 조금씩 명성을 얻기 시작함.	〈장님의 식사〉 〈삶〉
1904 파리 바토 라브와르에 정착. 페르난드 올리비에와 연애. 아폴리네르를 알게 됨.	〈간소한 식사〉 〈까마귀를 안고 있는 여인〉 〈다림질하는 여인〉 〈카바레 날쌘 토끼네에서〉 〈셀레스틴〉
1905 장미빛시대의 시작. 게르트루드 스타인을 만남.	〈곡예사 가족〉 〈미치광이〉(조각) 〈잠옷차림의 여인〉 〈카바레 날쌘 토끼네에서〉
1906 게르트루드 스타인이 마티스를 소개함. 고졸에 머무름. 큐비즘의 시작.	〈아비뇽의 아가씨들〉시작. 〈게르트루드 스타인〉 〈머리쓰개〉
1907 칸바일러와 만남. 세잔느의 영향을 받은 큐비즘시대. 아폴리네르가 브라크를 소개함.	〈세 여인〉 〈여인들〉 〈아비뇽의 아가씨들〉완성.
1908 두아니에 루소를 기념하는 모임을 가짐. 브라크와 함께 공동작업 시작.	〈두 사람이 있는 풍경〉
1909 오르타 델 에브로에 머무름. 스페인에서 무정부주의자 페레가 처형당함.	〈페르난드〉
1910 카다케스에 머무름.	〈칸바일러〉 〈앙브르와즈 볼라르〉 〈만돌린을 든 사람〉
1911 에바 구엘과 사귀기 시작. 세레에서 조각가 마놀로를 다시 만남.	막스 자콥의 「생 마토렐」을 위한 네 개의 동판화
1912 소르그에 갔다가 파리로 돌아옴. 콜라쥬 시작. 분석적 큐비즘에서 종합적 큐비즘으로 변화.	〈등의자가 있는 정물〉 〈술병, 술잔, 바이올린〉 〈벌거벗은 여인, 나는 에바를 사랑해〉
1913 쉘세르 거리 5번지 2호에 거처를 정함. 일본 화가 후지타를 만남.	〈바이올린〉 〈바이올린과 과일 그릇〉 〈젊은 여인의 얼굴〉
1914 제일차세계대전 동안, 파리에 계속 거주. 색이 좀더 강렬해지고 형태가 유연해짐.	〈원탁〉 〈나의 귀여운 여인〉 〈카드놀이하는 사람들〉
1915 12월, 에바 사망. 장 콕토가 방문함.	〈어릿광대〉
1916 몽루즈로 이사.	〈천두수술을 한 아폴리네르〉 〈기타 연주자〉
1917 로마에서 장 콕토와 함께 디아길레프의 발레 「퍼레이드」를 위해 작업함. 발레단의 무희인 올가와 만남.	〈「퍼레이드」 무대의 막〉 〈안락의자에 앉아 있는 올가〉
1918 올가 코클로바와 결혼. 친구 아폴리네르의 죽음. 올가와 함께 보에티 거리 23번지에 거주.	〈해변의 여인들〉
1921 파울로의 탄생.	〈가면 쓴 악사들〉 〈세 명의 악사〉 〈달리는 올가〉(데생 여섯 점)
1923 미국 『디 아츠』지에서 처음으로 피카소와의 인터뷰를 게재. 브르통을 알게 됨.	〈앉아 있는 어릿광대〉 〈연보라색 주름장식이 달린 옷을 입은 여인〉
1927 열일곱 살인 마리 테레즈 발터를 만남.	〈안락의자에 앉아 있는 여인〉 〈해변에서 탈의실 문을 여는 여인〉
1930 쥐앙 레 팽에서 여름을 보냄. 카르네지 상을 받음. 브와즐루 성을 사들임.	〈모래를 사용한 앗상블라쥬〉 오비디우스의 작품 「변형」의 삽화
1932 파리의 조르쥬 프티 화랑에서 처음으로 회고전을 개최. 제르보 판 카탈로그 제일권 발간.	
1933 페르난드와의 추억을 담은 책을 간행. 올가와 심각한 갈등이 생김.	〈화실〉 〈여자 투우사〉
1935 올가 코클로바와 이혼. 마리 테레즈와의 사이에서 마야가 탄생. 시를 쓰고 폴 엘뤼아르와 친분을 맺음.	〈뮤즈의 여신〉
1936 프라도 미술관장직을 맡음 : "내가 텅 빈 미술관의 관장이라니, 아주 놀라운 일이다." 도라 마르와 연애.	

예술사	일반사
마네 : 〈폴리 베르제르 술집〉 베르가 : 「말라볼리아 가의 사람들」 베를렌느 : 「예지」 도스토예프스키 사망.	프랑스에서 무상 의무교육시행. 튀니지가 프랑스 보호령이 됨. 러시아에서 유태인 학살.
오손 프리예즈, 파리에 정착. 졸라 : 「나는 고발한다」 로스탕 : 「시라노 드 베르주락」 말라르메, 퓌비 드 샤반느 사망. 브레히트 출생.	비스마르크 사망. 미국과 스페인 전쟁. 악시옹 프랑세즈 창설. 파쇼다 사건. 퀴리 : 라듐 발견.
고갱 : 〈즐거운 집〉 골레, 낭시 학교를 설립. 만 : 「부덴부르크 가의 사람들」 라벨 : 「물의 희롱」 툴루즈 로트렉, 베르디 사망.	중국 신축조약. 루즈벨트, 미국 대통령으로 선출됨. 빅토리아 여왕이 사망하고 에드워드 7세 즉위.
고갱 : 〈야만의 이야기〉 크로체 : 「미학」 지드 : 「배덕자」 드뷔시 : 「펠레아스와 멜리장드」 멜리에스 : 「달 여행」	프랑스에 콩브 내각 구성. 영국에 발포어 내각 구성. 루터포드 : 방사능 발견.
빈 공방과 살롱 도톤느 출범. 칸딘스키, 튀니지에 체류. 고리키 : 「밑바닥」 휘슬러, 고갱, 피사로 사망.	볼셰비키와 멘셰비키 분열. 파나마 혁명. 라이트 형제 비행기 발명. 마리 퀴리 : 노벨물리학상 수상. 뤼미에르, 삼색 칼라사진 고안.
크로스 : 〈라방드〉 세잔느 : 〈생 빅트와르 산〉 마티스 : 〈고요한 사치와 쾌락〉 제롬, 체홉 사망.	프랑스, 교황청과 불화. 영·프 협상. 러·일 전쟁.
세잔느 : 〈목욕하는 여인들〉 마티스 : 〈집시 여인〉 살롱 도톤느에서 야수파 전시회 개최. 드레스덴에서 다리파 결성. 드뷔시 : 「바다」	프랑스에서 정·교 분리. 콩브 사직. 사회주의 노동자 인터내셔널 프랑스 지부 창설. 러시아 혁명. 아인슈타인 : 「특수 상대성이론」 발표.
클림트 : 〈입맞춤〉 반 동겐 : 〈페르낭드 올리비에〉 후앙 그리, 바토 라브와르에 정착. 클로델 : 「절정분할」 세잔느 사망.	알제시라스 국제회의. 클레망소 내각. 드레퓌스 복권. 에릭센, 그린랜드 탐험.
클림트 : 〈다나에〉 두아니에 루소 : 〈뱀을 부리는 여인〉 키플링, 노벨상 수상. 말러, 뉴욕 메트로폴리탄 오페라 지휘.	라스푸틴, 니콜라이 2세의 궁정을 지배. 테일러 : 「공장에서의 노동단체」
보나르 : 〈역광을 받고 있는 누드〉 브라크 : 〈에스타크의 집〉 마티스 : 〈빨간 탁자〉 마리 로랑생 : 〈아폴리네르와 그의 친구들〉	오스트리아가 보스니아 합병. 클레망소, 노동총동맹과 대립. 살로니카에서 청년 터키당 봉기. 텔아비브 건설.
쉴레, 「아르 누보」 발기. 몬드리안 : 〈빨간 나무〉 마리네티, 미래파 선언. 「NRF」지 창간.	브리앙 내각. 바르셀로나 폭동. 태프트, 미국의 대통령으로 당선. 블레리오, 영불해협을 비행. 피어리, 북극 탐험.
들로네 : 〈에펠탑〉 칸딘스키 : 「예술에 있어서 정신적인 것에 대하여」 스트라빈스키 : 「불새」 두아니에 루소 사망.	교황청, 「르 시용」지를 비난. 일본, 한국을 합병. 멕시코 혁명. 포르투갈 왕정의 몰락.
아폴리네르 : 「동물 우화집」 코코쉬카, 빈에서 전시회.	중국 혁명. 이탈리아, 트리폴리 침공. 아문센, 남극 탐험. 보몽 : 파리에서 로마까지 비행.
데 키리코 : 〈거리의 우울〉 들로네 : 「비대상의 예술」 주장. 쉴레, 춘화 제작 혐의로 투옥. 샤갈, '별통'이라는 애칭의 공동화실에 정착.	유럽의 터키 분할에 따른 발칸 전쟁. 중국에서 국민당정부 수립. 타이타닉 호 난파.
말레비치 : 〈나무꾼〉 후지타, 파리에 정착. 프루스트 : 「잃어버린 시간을 찾아서」 스트라빈스키 : 「봄의 제전」 스캔들.	두번째 발칸 전쟁. 알바니아 독립. 마드로 멕시코 대통령 암살당함. 롤랑 가로스, 지중해 횡단비행.
들로네 : 〈블레리오를 찬양함〉 레제 : 〈에스컬레이터〉 코코쉬카 : 〈초록의 혼돈〉 지드 : 「교황청의 지하도」	오스트리아 황태자 프란츠 페르디난트 암살. 조레스 암살. 제일차세계대전. 파나마 운하 개통. 교황, 브느와 15세.
말레비치 : 절대주의 선언(형이상학적인 미술). 뒤샹과 피카비아, 뉴욕에 도착.	이탈리아 참전. 미래파들이 자발적으로 자전거 부대를 형성. 짐머발트에서 국제회의 개최. 독가스전.
로맹 롤랑 : 노벨문학상 수상. 취리히의 볼테르 카바레에서 '다다' 탄생. 막스 자콥 : 「주사위 통」	베르딩 전투. 아일랜드에서 민족봉기. 라스푸틴 암살. 처음으로 탱크 등장. 스테인레스 합금 발명.
모딜리아니, 누드 그림으로 스캔들 일으킴. 몬드리안 : 신조형주의. 뒤샹 : 「앙데팡당 전시회」에서 스캔들. 로댕 사망.	카포레토 전투에서 이탈리아 패배. 프랑스 군대와 독일 군대에서 반란. 미국 참전. 러시아 10월 혁명.
말레비치 : 〈흰 바탕에 흰 사각형〉 미로 : 스페인에서 처음 전시회 개최. 클림트, 쉴레, O. 바그너, 아폴리네르 사망.	11월 11일, 휴전. 니콜라이 2세와 그의 가족 처형. 오스트리아 헝가리 제국 붕괴. 유럽에 유행성 스페인 독감 만연.
반 동겐 : 〈칸바일러〉 피카비아 : 〈카코딜산염으로 처리한 눈〉 콕토와 여섯 사람의 그룹 : 「에펠탑의 신혼 부부들」	아일랜드, 독립정부 수립. 중국 공산당 결성. 미국에서 사코, 반제티 체포.
밀로, 상드라르, 레제 : 〈천지창조〉 모스 : 「재능에 대한 수상록」 호네거 : 「태평양 231」 프루스트, 바레스 사망.	히틀러의 무장봉기 실패. 푸앵카레, 독일의 루르 지방 점령. 스페인에서 쿠데타. 스탈린 권력 장악. 무스타파 케말, 터키 초대대통령으로 선출됨.
샤갈 : 〈라 퐁텐느의 우화집〉 하이데거 : 「존재와 시간」 디즈니 : 「미키 마우스」 아벨 강스 : 「나폴레옹」 후앙 그리 사망.	빈에서 사회주의자들의 실패. 국민당, 중국 공산당과 결별. 린드버그, 대서양 횡단.
루오 : 〈정열과 서커스〉 초현실주의 II 선언. 말로 : 「왕도」 부뉘엘 : 「황금기」 파스킨, 마야코프스키 사망.	독일에서 영·불 철수. 독일 연방의회에서 백일곱 명의 나치 당원이 하원으로 선출됨. 이라크의 독립. 소련에서 사유재산 공유화. 간디 체포.
마티스가 말라르메의 책에 삽화를 그림. 루오 : 〈모욕받은 예수〉 셀린느 : 「밤의 끝으로의 여행」 무니에, 「에스프리」지 창간.	파리에서 두메르 암살. 살라자르, 포르투갈에서 권력 장악. 프랑스·소련 불가침 조약 체결.
마티스 : 〈춤〉 루오 : 〈성스러운 얼굴〉 나치, 바우하우스 폐쇄. 말로 : 「인간의 조건」 로르카 : 「피의 결혼식」	루즈벨트, 미국 대통령에 당선. 히틀러, 독일 연방의회의 수상이 됨. 외국인과 적국 비전투 요원 수용소 설치. 졸리오 퀴리 : 인공방사능 발명.
달리 : 〈불타고 있는 기린〉 지로두 : 「트로이 전쟁은 일어나지 않을 것이다」 거셴 : 「포기와 베스」 크레벨 자살. 말레비치 사망.	이탈리아, 이디오피아 침공. 독일에서 유태인을 배척하기 위한 법안 제정. 모택동의 '대장정.' 페르미 : 원자핵분열. 이렌느 퀴리 : 노벨화학상 수상.
달리 : 〈내전의 예감〉 셀린느 : 「외상 죽음」 채플린 : 「모던 타임즈」 피란델로 사망. 가르시아 로르카 사살됨.	프랑스에서 인민전선이 총선에서 승리. 스페인 내란. 유대·아랍 민족 분쟁. 히틀러, 라인란트 재점령. 에드워드 8세 퇴위.

피카소의 생애	주요 작품
1937 파리 그랑 오귀스탱 거리 7번지에 새 화실을 마련함. 엘뤼아르 가족과 함께 무쟁에서 휴가를 보냄.	〈게르니카〉를 만국박람회에 출품. 〈애원하는 여인〉 〈울고 있는 여인〉 〈마리 테레즈〉
1938 브르통과 엘뤼아르의 불화로 인해 낙심함.	〈게르니카〉를 영국에서 전시. 〈인형을 안고 있는 마야〉 〈의자에 걸터앉은 여성 누드〉 〈정원을 거니는 여인〉
1939 어머니와 볼라르의 죽음. 도라, 사바르테스와 함께 앙티브로 감. 르와양에 남아 있는 마리 테레즈, 마야와 함께 지냄.	〈줄무늬모자를 쓴 여인의 반신상〉 〈앙티브에서의 밤낚시〉
1940 르와양에서 여름을 보내고 9월에 파리 그랑 오귀스탱 거리로 돌아옴.	〈르와양의 카페〉 〈화장하는 누드의 여인〉
1941 「꼬리 잡힌 욕망」을 씀. 조각을 시작함.	〈도라의 조각〉(아폴리네르에게 바치는 기념 조각상) 〈파란 블라우스를 입은 여인〉
1943 유태인 화가 수틴의 장례식에 참석. 프랑스와즈 질로를 만남.	〈창문〉 〈술단지와 두개골〉 〈안락의자에 앉아 있는 여인〉
1944 공산당에 가입. 드렝시에서 열린 막스 자콥의 추도식에 참석함. 살롱 도톤느에서의 회고전이 스캔들을 일으킴.	〈누워 있는 누드와 발을 닦고 있는 여인〉 〈푸생 풍으로 그린 주신제〉
1945 무를로의 화실에서 석판화를 제작.	〈납골당〉
1946 그랑 오귀스탱에서 프랑스와즈 질로와 함께 거주. 남부로 혼자 떠나 앙티브에서 도라와 합류함.	〈삶의 기쁨〉 〈프랑스를 위해 죽은 스페인 사람들을 위한 기념비〉
1947 새로 지은 파리의 국립현대미술관에 작품 열 점을 기증. 클로드가 태어남.	〈다윗과 밧세바〉 르베르디의 「죽은 사람들의 노래」의 삽화(석판화)
1948 발로리스에 있는 별장 라 갈르와즈에서 프랑스와즈와 함께 거주.	
1949 팔로마가 태어남.	〈비둘기〉(담채화), 파리에서 열린 국제평화회의의 포스터로 사용됨.
1950 발로리스에 있는 푸르나의 화실들을 구입.	엘 그레코 풍의 〈어떤 화가의 초상〉. 쿠르베 풍의 〈세느 강가의 여인들〉
1951 보에티 거리에 있는 아파트가 국유화됨에 따라 이사함. 프랑스와즈와의 관계가 소원해 짐.	〈한국에서의 학살〉 〈야경〉
1954 발로리스에서 자클린느 로크를 만남.	〈실베트〉 〈마담 Z〉
1955 자클린느와 함께 라 칼리포르니에 거주.	들라크르와 풍의 〈알제의 여인들〉 〈정원을 거니는 누드의 여인〉
1956 일곱 명의 지식인 공산주의자들과 함께 헝가리 무력간섭에 대한 항의문에 서명함.	
1957 처음으로 파리 유네스코 본부를 위한 공식적인 주문을 받음.	벨라스케스 풍의 〈공주의 귀족 동무들〉(쉰여덟 점)
1958 생 빅트와르 산기슭에 있는 보브나르그 대저택을 구입.	〈책을 읽고 있는 자클린느〉 〈오른쪽을 보고 있는 자클린느의 얼굴〉 〈이카루스의 추락〉(유네스코)
1959 발로리스에서 예배당 낙성식.	〈검은 스카프를 쓴 자클린느〉 〈분홍색 모자를 쓴 자클린느〉
1961 발로리스에서 자클린느와 결혼하고 무쟁의 노트르 담 드 비에 정착.	
1963 바르셀로나의 피카소 미술관 개관.	연작 〈화가와 모델〉
1964 프랑스와즈 질로가 쓴 「피카소와 함께 보낸 나날들」이 출간됨.	
1966 파리에서 대규모 회고전. 작품 칠백 점이 전시됨.	〈근위병들〉
1968 사바르테스의 죽음. 바르셀로나의 피카소 미술관에 연작〈공주의 귀족 동무들〉을 기증.	삼백마흔일곱 점의 관능적인 판화들.
1973 4월 8일, 무쟁의 노트르 담 드 비에서 사망. 4월 10일, 보브나르그에서 장례식.	

예술사	일반사
만국박람회. 뒤피 : 〈불꽃놀이〉 '퇴폐미술', 독일에서 박해받음. 말로 : 「희망」 르느와르 : 「위대한 환상」	블룸 내각 붕괴. 독일, 스페인의 알메리아를 폭격. 아일랜드 독립. 레서스 인자 발견.
「초현실주의 국제전시회」 사르트르 : 「구토」 아르토 : 「연극과 그의 분신」 키르히너, 뒤프렌느, 훗설 사망.	뮌헨 회담. 독일, 오스트리아와 체코의 수데텐 지방 병합. 볼펜 발명됨. 오토 한 : 우라늄에서 원자핵을 분리.
샤갈, 카르네지 상 수상. 스타인벡 : 「분노의 포도」 장 르느와르 : 「게임의 규칙」 피토에프, 프로이트, 앙브르와즈 볼라르 사망.	독·소 불가침 조약. 히틀러, 체코슬로바키아와 폴란드 점령. 영국과 프랑스가 독일에 대해 선전포고.
마티스 : 〈안락의자에 앉아 있는 여인〉 헤밍웨이 : 「누구를 위하여 종은 울리나」 채플린 : 「독재자」 클레, 피츠제럴드 사망.	영·프 휴전조약. 페탱, 프랑스 원수에 취임. 드골 장군, 6월 18일에 호소문 발표. 트로츠키, 멕시코에서 암살당함. 루즈벨트 대통령 재선됨.
웰즈 : 「시민 케인」 메시앙 : 「시간의 종말을 위한 사중주」 들로네, J. 조이스 사망.	독일, 반유태주의 전시회 개최. 독일, 소련을 공격. 일본, 진주만 공격. 미국 참전.
포트리에 : 〈인질들〉 뉴욕에서 제1회 「폴록 전시회」 사르트르 : 「존재와 무」 생텍쥐베리 : 「어린 왕자」 수틴 사망.	바르샤바의 유태인 지구에서 폭동. 바르샤바와 스탈린그라드에서 독일군대 패배. 연합군, 시칠리아와 코르시카 섬에 상륙.
뒤뷔페, 바사를리 공동 전시회. 사르트르 : 「닫힌 문」 생텍쥐베리 비행중 사망. 막스 자콥, 칸딘스키, 마이욜, 뭉크, 몬드리안 사망.	연합군이 북아프리카, 이탈리아, 노르망디 상륙. 아르덴 지구에서 독일인의 반격 실패. 파리 해방. 소련에서 독일군 패퇴.
로셀리니 : 「무방비 도시, 로마」 발레리, 바르톡, 안톤 베베른 사망. 브라질라흐, 대독협력죄로 사형.	독일 항복. 히로시마와 나가사키에 원자폭탄 투하. 일본 항복. 얄타회담. 유엔 헌장.
폴록 : 액션 페인팅. 레제, 샤갈, 미국에서 귀국. 사르트르 : 「실존주의는 휴머니즘이다」 게르트루드 스타인 사망.	이탈리아 공화국 수립. 국제연맹을 뒤이어 국제연합이 탄생. 뉘른베르크 재판. 비키니 군도에서 핵폭발 실험.
지드, 노벨상 수상. 카뮈 : 「페스트」 주네 : 「하녀들」 T. 윌리엄스 : 「욕망이라는 이름의 전차」 보나르 사망.	엑소더스 선박사건. 소련과 서구사회의 결별. 인도 독립.
코브라 결성. 루오, 작품 삼백열다섯 점을 소각. 사르트르 : 「더러운 손」 데 시카 : 「자전거 도둑」 앙티브에서 제1회 재즈 페스티발.	베를린 봉쇄. 체코슬로바키아, 쿠데타로 공산당정권 수립. 간디 암살. 이스라엘 건국.
드 보봐르 : 「제2의 성」 오웰 : 「1984년」 카뮈 : 「정의로운 사람들」 레비 스트로스 : 「친족관계의 구조」	중화인민공화국 수립. 제트기 발명. 북대서양조약기구. 독일 연방공화국 수립.
수에드 : 이마지나티스트 그룹 결성. 그라크 : 「뱃속의 문학」 이오네스코 : 「수업」	한국전쟁 발발. 프라하에서 칼란드라 처형. 미국에서 좌익 인사들에 대한 조직적인 탄압 시작. 중·소 조약.
모리악 : 「일기」 C. 파커의 「새」가 뉴욕에서 극찬을 받음. 앙타이 : 〈네번째 허물벗기〉 세제르 : 「식민주의에 대한 담화」	포르투갈에서 살라자르의 독재. 중국, 티벳 점령. 미국, 로젠버그 부부 사형.
탕기 : 〈허수〉 막스 에른스트 추방. 드랭, 르사주, 마티스 사망. 브리지트 바르도 데뷔.	프랑스, 베트남의 디엔 비엔 푸 전투에서 패배. 제네바 협정. 이집트에서 나세르의 정권 장악. 알제리 전쟁.
망수르 : 〈찢어진 상처〉 라우센버그 : 〈침대〉 닥스 : 〈부조의 느낌〉 웰즈 : 〈신탁〉 탕기 사망.	반둥 회의 모로코와 튀니지의 독립. 미국 : 원자핵잠수함 실험.
몰리니에 : 〈미드랄가 백작 부인〉 잡지 「초현실주의, 그 자체」 발간. 폴록, 브레히트 사망.	모스크바 : 제20회 국제 공산당 전당대회에서 스탈린 격하운동. 폴란드의 포즈나니와 동베를린에서 폭동. 부다페스트에서 폭동. 수에즈 운하의 국유화.
브르통, 르그랑 : 「마술적인 예술」 브네잉 : 「무의미 어록집」 도밍게스, 본 스트로하임 사망.	말레이지아와 가나의 독립. 소련 : 흐루시초프가 권력 독점. 첫 인공위성 발사.
초현실주의자들 랄로와 발굴. 클라페 : 〈엄격한 어머니〉 잡지 : 「7월 14일」 카바넬 : 「검은 동물에게」 파스 : 「독수리 또는 태양」	프랑스 : 5월 13일, 제4공화정이 끝나고 드골 장군이 복귀. 요한 23세, 로마 교황으로 선출. 미국 항공우주국 창설.
초현실주의 국제전람회 「에로스」 파리에서 개최. 브르통 : 「성좌」 장 주네 : 「흑인들」 페레 사망. 뒤프레 자살.	피델 카스트로, 쿠바에서 정권 장악. 벨기에령 콩고에서 폭동. 드골, 프랑스 제 5공화정의 대통령으로 선출.
레네와 로브 그리예 : 「지난 여름, 마리앙바드에서」 푸코 : 「고대에서의 광기의 역사」 안토니오니 : 「밤」	알제리 장군들의 무장봉기 실패. 프랑스에서 알제리 독립을 반대한 비밀단체의 테러 발생. 소련·알바니아 전투. 소련, 유인 인공위성 발사. 베를린 장벽.
닥스 : 「앵무조개의 잔치에서」 비틀즈 선풍. 사르트르, 노벨상 수상 거부. 차라, 브라크 사망.	이라크와 시리아에서 혁명. 미국에서 케네디 대통령 암살. 영국의 프로퓨모 사건.
카마초 : 〈깨진 달걀〉 실버만 : 「음흉한 간판」 트로츠키의 「문학과 혁명」 프랑스어판 간행.	소련, 흐루시초프 실각. 베트남의 통킹만 사건. 베트남 전쟁 발발.
미국에서 수많은 해프닝이 시도됨. P. 바르가스 로사 : 「녹색의 집」 푸코 : 「말과 사물」 자코메티 사망.	중국의 문화혁명. 미국이 하노이를 처음으로 폭격. 피렌체의 대홍수.
뉴욕의 현대미술관에서 '예술과 기계' 전시회. M. 유르스나르 : 「흑(黑)의 단계」 마르셀 뒤샹 사망.	파리의 5월 학생운동. 프라하의 봄 탄압. 로버트 케네디와 마틴 루터 킹 암살.
사르트르, 자신이 주간을 맡고 있는 신문 「리베라시옹」에 모습을 드러냄. 이오네스코 : 「은둔자」 미첼 : 「정신분석과 페미니즘」	칠레에서 아옌데에 대항하여 피노체트가 쿠데타 일으킴. 미국의 인공위성 스카이 랩과 소련의 유인우주선 소유즈 발사. 국회의원 선거에서 진보적 좌파연합이 승리.

피카소 작품 찾아보기

Imprimé en Suisse par Weber, à Bienne.
Dépôt légal n° 208 - novembre 1990
ISBN 2.85108.654.5
34.0817.6

참고문헌

La Jeune peinture française,
André Salmon. Paris, Société
des Trente, Albert Messein 1912.

*Les Peintres cubistes : Méditations
esthétiques,* Guillaume Apollinaire. Paris,
Edition originale 1913.
Hermann 1980.

*Picasso et la tradition française :
Notes sur la peinture actuelle,*
Wilhelm Uhde. Paris,
Editions des Quatre chemins 1928.

Picasso et ses amis, Fernande Olivier.
Paris, Stock 1933.

*Proudhon, Marx, Picasso : trois
études sur la sociologie de l'art,*
Max Raphaël. Paris, Excelsior 1933.

*Picasso, el artista y la obra
de nuestro tiempo,* Joan Merli.
Bueno Aires 1942.

Picasso, portrait et souvenirs,
Jaime Sabartès. Paris, Louis Carré
et Maximilien Vox 1946.

Tutta la vita di un pittore,
Gino Severini. Rome, Paris, Milan,
Garzanti 1946.

Picasso : Fifty Years of His Art,
Alfred Barr. New York,
Museum of Modern Art 1951.

*Correspondance de Max Jacob I :
Quimper-Paris,* François Garnier.
Paris, Editions de Paris 1953.

Picasso : Peintures, Maurice Jardot.
Paris, Musée des Art Décoratifs 1955.

*Picasso, œuvres des musées
de Leningrad et de Moscou,*
D. H. Kahnweiler et H. Parmelin.
Paris 1955.

Portrait of Picasso, Roland Penrose.
New York, Museum of Modern Art
1957.

Pablo Picasso, Antonina Vallentin.
Paris, Michel 1957.

Picasso, Maurice Raynal. Genève,
Skira 1953.

*Mes Galeries et mes peintres,
Entretiens avec Francis Crémieux,*
Daniel-Henry Kahnweiler.
Paris, Gallimard 1961.

Conversations avec Picasso, Brassaï.
Paris, Gallimard 1964.

Vivre avec Picasso, Françoise Gilot.
Paris, Calmann-Lévy 1965.

*Picasso, 1900-1906, catalogue
raisonné de l'œuvre peint,*
Pierre Daix. Neuchâtel,
Ides et calendes 1966.

Picasso dit... Hélène Parmelin.
Paris, Gonthier 1966.

La Réussite de l'échec de Picasso,
John Berger. Paris, Denoël 1968.

Picasso, Métamorphoses et Unité,
Jean Leymarie. Genève, Skira 1971.

*Picasso in the collection of Modern
Art,* William Rubin. New York,
Museum of Modern Art 1972.

Picasso, naissance d'un génie, Juan-
Eduardo Cirlot. Barcelone 1972.

La Tête d'obsidienne, André Malraux.
Paris, Gallimard 1974.

Picasso, le rayon ininterrompu,
Rafael Alberti.
Paris, Editions Cercle d'Art 1974.

Le Siècle de Picasso, Pierre Cabanne.
Paris, Denoël 1975, 2 volumes.

La Vie de peintre de Pablo Picasso, Pierre
Daix. Paris, Le Seuil 1977.

Picasso, Gertrude Stein. Paris, Floury
1938, 2ᵉ édition Paris, Christian
Bourgois 1978.

*Le Cubisme de Picasso, catalogue
raisonné de l'œuvre peint, 1907-
1916,* Pierre Daix et Joan Rosselet.
Neuchâtel, Ides et Calendes 1979.

Voyage en Picasso, Hélène Parmelin.
Paris, Robert Laffont 1980.

Tout l'œuvre peint, Picasso,
A. Moravia, P. Lecaldano,
Pierre Daix. Les Classiques de l'Art
Flammarion, vol.11980, vol. 2

*Daniel-Henry Kahnweiler.
Marchand, éditeur, écrivain.* Paris,
Musée National d'Art Moderne, Centre
Georges-Pompidou 1984.

Le Musée Picasso, Marie-Laure
Besnard-Bernadac.
Editions de la Réunion
des Musées Nationaux 1985.

Pablo Picasso, le génie du siècle,
Ingo F. Walther. Bonn, Editions
Benedikt Taschen 1986.

Picasso créateur, Pierre Daix.
Paris, Editions du Seuil 1987.

*Eléments pour une chronologie de
l'histoire des Demoiselles d'Avignon,*
Cousins, Judith, et Hélène Seckel.
Paris, Editions de la Réunion des
Musées Nationaux 1988.

*Picasso and Braque, Pioneering
cubism,* William Rubin. New York,
Museum of Modern Art 1989.

자료사진 제공

Photocolor Hinz :	28 (1), 55, 62 (2), 106 (3).
Peter Knapp :	72 (1).
Magnum :	30 (2), 45, 95 (3), 99 (3).114 (1), 116 (2),146 (1).
Edward Quinn :	132 (1, 2, 3), 134 (3).
Agence Rapho :	122 (2), 124 (1), 134 (1).
RMN :	34 (4), 36 (1, 2), 38 (2), 40 (1), 51 (3), 52 (1), 56 (1, 2, 4), 58 (2), 70 (1, 2), 78 (5), 80 (1, 2), 84 (1, 2), 86 (1, 2), 110 (1), 122 (1), 126 (1, 2, 3, 4, 5, 6, 7).
Galerie Schmit :	24-25, 26 (2), 27, 28 (4), 32 (3), 113 (3), 131 (3).
André Villers :	130 (1), 134 (2).
Roger Viollet :	20, 26, 30 (1), 44 (1), 62 (1, 3), 92 (1, 2, 3), 94 (1, 2), 95 (4), 106 (1, 2), 112 (1, 2), 114 (2), 116 (1), 146 (2).
Droits réservés :	34 (1), 88 (4), 104 (1, 2), 130 (2).